KB071928

한 권으로 보는
예술철학·예술치료 이야기

예술이 뭐길래, 마음을 달래주나요?

조정옥 지음

한 권으로 보는
예술철학·예술치료
이야기

성균관대학교
출판부

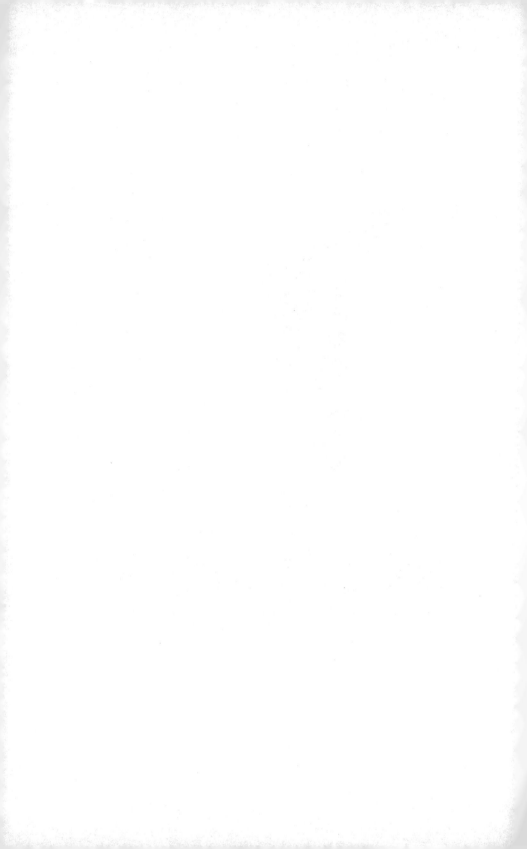

책으로 들어가는 문: 예술과 치료, 예술철학과 예술치료

우리가 늘 바라보고 마주하는 사 물은 그냥 지나치기 일쑤다. 맨 처음 에 낯설고 불편하던 장식품 앞에서 우리는 날이 갈수록 무감각해진다. 건물들과 거리, 길바닥, 나무와 쓰레 기통…… 아무런 문제가 없어 보인 다. 그러나 우리가 깨어 있는 감각을 가지고 있다면, 그것들이 대개 추하 다는 것을 느끼게 될 것이다. 우리의

키리코

거리와 우리의 마음은 오래전부터 미감을 상실해왔다. 마음이 먼저이 고 그다음이 거리풍경이다. 거리풍경은 마음의 산물이기 때문이다. 음 악과 미술을 가르치는 학원들은 즐비하지만, 그곳에서 배운 음악과 미 술이 생활 속까지 스며들지는 못했다. 그래서 사람들은 예술을 의식하

며 살지 않는다. 예술은 하나의 터득된 기술로 저장되어 있을 뿐이다. 둘레세계의 아름다움은 사람들의 마음을 아름답게 만들 텐데, 안타까운 일이다. 우리는 세상의 아름다움을 위하여, 사람들의 영혼의 아름다움을 위하여, 강력하게 예술이 필요하다.

사람들은 맛집을 찾아 끼니를 때우고 수다를 떠는 데 몰두해 있다. 눈뜨고 건설한 것이라고는 믿기지 않을 정도로 누더기 같은 거리에는 생의 불만족과 불안이 넘실거린다. 거리의 외양도 치료받아야 하고, 인간들의 병든 마음도 치유와 예술을 필요로 한다. 즐거운 수다와 산책과 여행이 마음을 달래주지만 마음속 멍든 상처는 낫지 않는다. 마음속 상처를 스스로 깨닫고, 또 낫게 되는 중요한 수단 가운데 하나가 예술이며 예술치료이다. 철학자 니체는 '예술은 살기 위해 진실을 감추는 거짓말'이라고 했다. 예술은 인간을 행복하게 하는 중요한 수단이다. 따라서 현재 다양한 예술치료가 등장하여 우리 사회에 점차 대중화되고 확산되고 있다. 이 책은 예술과 철학 그리고 치유를 함께 다루며 예술철학과 예술치료를 연결시키려는 통섭적 시도에 속한다. 예술적 도구를 매개로 하는 심리치료에 철학적 사유를 공급하고, 사유에만 빠져 있는 예술철학에 인간 행복의 마인드를 공급하고자 한다.

이 책은 예술철학과 예술치료 간의 다리놓기 프로젝트일 뿐만 아니라 예술과 삶의 뒤섞임 프로젝트다. 예술작품들은 보통 삶에 대해 칸막이를 치고 굳어버린 액자 속 보물이다. 그리고 특별한 예술품 보관소에 다시 갇힌다. 우리는 예술작품을 만나기 위해서 먼 길을 가야 한다. 이

런 현실이 그러지 않아도 예술망각 속에서 진행되는 인생을 예술로부터 더욱더 멀어지게 만든다. 우리가 머무는 모든 공간이 선과 색으로 음악으로 예술로 꽉 들어차야 한다. 카페에서 기다리다가 끌리는 색으로 끄적거리며 낙서하는 습관은 누구에게나 얼마든지 가능할 것이다. 예술이 삶 속으로 파고들어올 때 삶은 정신적으로나 철학적으로 한 차원 고양될 뿐 아니라 저절로 치유될 것이다.

예술치료와 예술철학의 밀접한 연관성으로 인해 두 분과를 함께 연결시켜 고찰함은 당연한 일이다. 예술치료는 예술의 본질과 특성으로 인해 가능한 것이다. 예술의 본질과 특성에 대한 그리고 예술의 보편적 원리에 대한 사색이 바로 예술철학이다. 예술치료는 예술의 본질과 가치를 전제로 하여 이루어지는 분과이다. 예술철학에 대한 지식이 예술치료를 위한 좋은 토양이 될 것이 분명하다. 그리고 예술철학자라면 예술이 단순한 장식품이거나 내면세계의 표현일 뿐 아니라 그것을 훨씬 넘어서서 인간의 불안과 갈등 등 시들어가는 마음을 치료하는 수단임을 알 필요가 있다. 현대에서 새롭게 태어나 나날이 크게 확산되고 있는 예술치료를 다루는 것은 예술철학의 의무이기까지 하다.

이 책의 1부는 플라톤에서 굿맨에 이르는 서양철학사 속의 예술철학의 소개를 기본틀로 한다. 다양한 예술철학을 기술하면서 중간중간에 철학자와 조화가 되는 예술치료 실습을 넛붙였나. 예를 들어 칸드의 예술철학을 제시한 뒤에는 칸트가 주장하는 예술의 자율성을 부각시킬 수 있는 예술치료 실습을 연결시켰다. 1부는 우선 1) 예술 개념의 역사

와 더불어 예술의 본질에 관한 주요 관점들을 모방론, 표현주의, 형식주의와 같은 현대적 예술 개념으로 나누어 설명했다. 그다음으로는 2) 예술을 작품과 창조, 감상, 미 등 네 가지로 나누어 그 본질을 밝히며 3) 그와 더불어 플라톤, 아리스토텔레스, 칸트 등 여러 철학자들의 예술철학을 알기 쉽게 풀어서 요약했다.

　2부는 미술치료, 음악치료, 독서치료 등 예술치료의 핵심 분야를 중심으로 하면서 장르의 본질과 역사를 간략히 소개한 뒤 치료의 원리와 본질을 제시했다. 헤겔의 미학에 따라 예술장르를 건축, 조각, 회화, 음악, 문학의 순서로 다루었다. 건축과 조각 분야에 해당하는 예술치료가 존재하지 않으므로 건축치료는 건축이 인간의 마음에 미치는 영향을 중심으로 기술했고, 조각치료는 점토치료를 예로 들었다. 건축은 거리와 풍경과 도시를 결정짓는다. 건축의 색과 형태와 분위기에 따라서 사람들의 생활공간이 달라진다. 건축은 자신이 가진 여러 가지 미적, 정신적, 감정적 요소를 통해 세워진 자리에서 일종의 심리치료를 행하고 있다고 할 수 있다. 이는 다름 아닌 건축치료이다. "점토를 가지고 매만지기, 부수기, 베기, 구멍내기, 빈 공간 만들기, 깨뜨리기, 고르게 펴기는 혼란스러운 방출로서 자유로운 무의식의 표출을 유도한다. 신체움직임에 대해서 신축성 있는 점토가 유연하게 변화된다. 신체의 움직임은 일종의 춤과도 같고 손놀림은 움직이는 시와도 같다."[1]

1) 데이비드 헨리, 김선형 역, 점토를 통한 미술치료, 이론과 실천, 81.

3부에서는 국내에서 가장 큰 부분을 차지하는 예술치료인 미술치료를 집중적으로 설명했다. 미술치료는 내담자와의 친밀감 및 신뢰감을 쌓는 단계로부터 출발하여 초기, 중기, 종결기의 단계를 거치게 된다. 이런 단계들을 설명하고 여러 가지 미술치료기법과 재료들을 소개하고 각 기법과 재료들이 가져오는 심리치료적 효과를 해명했다. 미술치료의 기본정신과 각 연령대와 불안 장애 등 개인의 상황에 따른 미술치료 방법과 재료들을 요약하고 미술적 수단을 통한 심리검사의 종류와 방법을 제시했다. 끝으로 독자 스스로 자신을 대상으로 실습해볼 수 있는 간단한 미술치료 그림 자료를 덧붙였다.

예술철학은 철학이기도 하여 쉽지 않은 전문분야이다. 심리학의 한 분과인 예술치료도 마찬가지이다. 예술치료 부분은 특히 더 전문적이고 어려울 것이다. 그러나 가능한 흥미롭게 풀어서 쓰려고 노력했다. 청소년 이상 성인 누구라도 이 책을 관심 있게 대할 수 있을 것이다. 예술이라는 주제를 따라서 철학자들의 사유를 맛볼 수 있고, 점차 대중화되는 예술치료의 간략한 요약을 알 수 있다. 주변에 한두 명씩의 예술치료사가 있을 정도로 예술치료가 흔한 직업이 되고 있다. 예술철학에 대한 지식을 토대로 예술치료도 해나갔으면 하는 바람이 있다. 나 자신은 철학자이면서 예술치료 공부도 겸하고 있다. 그림 작업도 하는 나로서 근래에는 아동미술지도를 하면서 희귀한 기법과 재료로 은근히 미술치료적인 요소를 기미하고 있는 네 폭발적인 환영을 받고 있다.

1부 예술철학? 그것이 알고 싶어요.

1장 예술이 뭐죠?

2장 예술철학이 말하는 것들

3장 위대한 철학자들의 예술철학

 예술 장르들과 예술치료

1장 심리치료와 예술치료

2장 예술장르와 예술치료

 3부 미술치료의 본질과 종류

1장 미술치료의 장점과 방법 · · ·

2장 그리기를 이용한 다양한 심리검사들 · · ·

3장 만다라 미술치료와 실습 · · ·

소파에 앉아 예술철학을 생각한다.

예술철학?

그것이 알고 싶어요.

베르메르

예술이 뭐죠?

예술과 철학의 만남은 네모난 동그라미?

– 예술철학이란?

당구를 치다 말고 피아노 앞에 앉아 즉흥적으로 피아노곡을 만들어

내는 모차르트를 떠올려보자. 그리고 또 다른 한 사람, 피아노의 역사,

피아노 소나타의 원리, 소나타의 아

름다움, 음악의 본질, 음악작곡의 원

리와 방법에 대해서 끊임없이 유창

하게 설명하는 음악학자를 생각해보

자. 모차르트는 자신의 피아노곡에

대해 작곡의 원리를 전혀 설명할 수

모차르트

없다. 그는 단지 '나는 머릿속에 떠오르는 것을 적기에 바쁘다'고 말할 뿐이다. 음악학자는 어릴 때 배운 바이엘 100번이 칠 수 있는 피아노곡의 전부다. 이 두 사람이 한데 합쳐진다면 아주 이상적인 음악가일 것이다. 그러나 현실은 그렇지 않다. 이 두 사람은 어찌 보면 완전히 반대다. 한 사람이 네모라면 한 사람은 동그라미다. 예술철학은 바로 예술과 철학, 네모와 동그라미를 합치려는 말도 안 되는 시도다. 예술철학은 예술의 본질에 대해 철학적으로 풀이하려는 철학의 한 분야이다.

철학을 우주의 본질에 관한 끝없는 물음과 탐구라고 한다면, 예술철학은 예술의 본질에 관한 철학적 탐구라고 할 수 있다. 철학자는 인간이란 무엇인가, 선이란 무엇인가, 생명이란 무엇이며 문화란 무엇인가라고 묻는다. 도덕철학, 즉 윤리학이 선이란 무엇인가를 묻고 문화철학이 문화란 무엇인가라고 묻듯이, 예술철학은 예술이란 무엇인가라고 묻는다. 예술이 상상 속에서 미적인 작품을 만들어내는 몰입상태라면, 예술철학은 예술세계와 거리를 두고 그것을 담담하게 관찰하고 논리적으로 분석하는 작용을 한다. 예술은 찬란하고 다채로울 수 있지만, 예술철학은 그야말로 개념과 논리로 이루어진 난해한 건축물일 뿐이다. 예술가 스스로도 말로 다할 수 없는 창조의 논리를 철학자는 명쾌하게 분석하고 해명한다. 철학자 스스로 창조할 능력이 없음에도 불구하고 예술의 본질을 말할 수 있다는 것은 아이러니하다. 셸링에 따르면 '철학을 통하

2) 김혜숙, 셸링의 예술철학, 자유출판사, 126.

지 않고서는 예술이 결코 알려질 수 없다.'[2]

예술이 있기에 인간은 시각적, 청각적으로 아름다운 이미지를 누리며 인간답게 살 수 있다. 인간의 본성상 불만족과 고통이 많은 삶 속에서 예술은 인간에게 위로가 될 수 있는 아주 효과적인 수단이기도 하다. 예술철학은 이런 예술의 정체가 무엇인가에 답하고자 시도한다.

예술은 예술이 아니었다
– 예술개념의 변천

그림을 그리고 시를 짓고 음악을 작곡하는 것이 과거에는 예술이라고 불리지 않았다면 누구나 의아해할 것이다. 예술이라는 이름이 탄생한 것도 겨우 200년밖에 되지 않았다는 사실에도 놀라게 될 것이다. 우리가 아는 예술은 예술이 아니었다. 그러면 그 먼 과거의 선사시대 동굴 벽화는 무엇이며 피라미드와 만리장성은 예술이 아니고 무엇이었단 말인가? 예술이라는 이름표를 붙이지 않고 만든 것은 예술이 아닌가? 위협적인 동물의 등장에 용감하게 나가서 다리를 절뚝거리며 시선을 분산시켜 새끼들을 피신시키는 어미 새의 머릿속에 선의 개념이 없다고 해서 과연 어미

마그리트

새가 한 행동이 선하다고 말할 수 없는 것일까?

예술이라는 개념은 단 한 가지 영역과 단 한 가지 의미만을 갖는 것이 아니다. 예술에는 우리가 보고 듣는 예술작품과 더불어 작품을 만드는 예술가의 창조행위, 만든 작품을 감상하는 행위도 포함되기 때문이다. 크게 보면 객관과 주관으로 분류되는데, 예술작품과 그것의 아름다움은 객관 속에 그리고 창조 및 연주와 감상은 주관 속에 집어넣을 수 있다. 예술을 주제화한 철학자들도 주관을 강조하거나 객관을 강조했다. 예술철학은 작품, 창조, 감상, 아름다움 그 모두의 본질을 다룰 수 있는 영역이다.

인류 역사에서 예술은 언제부터 존재해왔을까? 우리가 아는 예술작품으로는 수십만 년 전의 동굴벽화가 있고 피라미드가 있다. 스페인 어느 시골 마을에서 공놀이를 하던 아이들이 사라진 공을 삼켜버린 구멍 속으로 들어갔다가 벽화를 발견했다. 원시인들은 그 먼 옛날 미술을 가르치는 교육기관도 없던 시대에 상당한 솜씨로 동물을 그렸다. 그런데 동굴벽화는 정말로 예술작품이라고 할 수 있을까? 당시에는 예술작업을 한다는 의식도 없었고, 지금처럼 벽을 장식하려는 의도도 없었기 때문이다. 동굴 벽에 그려 넣은 동물 그림은 동물을 미리 벽 속에 잡아넣어 사냥을 보다 잘 할 수 있게 만드는 일종의 마술이었다. 여기서 동물 그림과 실제 동물이 동일시되었다는 것을 알 수 있는데, 현대인들에게는 이런 동일시가 상당히 무식하고 원시적이라 생각될 지도 모른다. 그러나 현대를 사는 우리들도 이와 비슷한 행위를 한다. 대다수의 사람들이 자신이 그리워하는 대상의 사진을 넣고 다니면서 사람 대신 사진을

보면서 그리움을 달랜다. 반대로 미운 사람의 사진을 북북 찢으며 쾌감을 느끼기도 한다. 사진을 바라보는 순간 우리의 두뇌는 먼저 그것이 실제라고 착각한다. 두뇌와 영혼은 다르다. 두뇌의 한쪽이 상처를 입고 잘려져도 기억의 반쪽이 사라지는 것은 아니다. 두뇌는 영혼보다 원초적이다. 그것이 사진임에도 불구하고 이미지만 보고 실제라고 착각하는 것이다. 영혼은 사진을 사진으로 인식하고 가짜임을 알아본다. 그러나 그 이전에 이미 우리의 뇌를 통해서 몸이 이미지에 반응하고 영혼도 어느 정도 동요된 상태가 된다. 심리학자 융은 이미지와 실제를 동일시하는 것과 같은 인류 공통적인 심리를 '원형'이라고 불렀다.

현재 우리가 상식적으로 알고 있는 예술들, 그러니까 건축, 조각, 회화, 음악, 시가 예술로 불리게 된 것은 그렇게 오래된 일이 아니다. 고대 그리스에서 테크네(techne), 아르스(ars) 등 예술의 어원이 내포된 용어에는 수학, 문법, 수사학, 천문학, 화성학 등 현재 과학이나 공예에 속한 것들이 들어 있었다. 각기 다른 분야인 건축과 조각, 회화, 음악과 시가 예술이라는 하나의 개념으로 묶이게 된 것은 1750년경의 일이었다. 아베 바퇴나 달랑베르에 의해서 이성보다는 상상력이 작용한다는 것, 자연을 모방한다는 것 또는 유용성보다는 즐거움을 위한 제작과 감상이라는 공통원리에 의해서 다섯 개의 예술이 '아름다운 예술(beaux-arts)'로 묶이게 되었다.[3] 아베 바퇴는 하나의 원리로 통일된 여러 예술들이 통일되는 하나의 원리로서 아름다운 자연의 모방이라는 원리에 따라서

3) 래리 쉬너, 예술의 탄생, 김정란 역, 들녘, 132-135.

시, 회화, 음악, 조각, 무용을 포함시켜 최초로 예술을 규정했다.[4] 아베는 예술 속에 음악, 시, 회화, 조각, 춤을 집어넣었고, 달랑베르는 춤을 빼고 건축을 집어넣었다.[5]

방금 전에 예술작품을 만들려는 의도가 없었으므로 원시인의 동굴 벽화는 예술이 아닐 수도 있다고 언급을 했다. 그러나 예술이라고 불리려면 반드시 예술을 하려는 의도를 가지고 만들어야만 할까? 침팬지나 코끼리, 앵무새가 그림을 그린다는 것은 널리 알려진 사실이다. 그들은 붓을 가지고 장난친 것이니 그들의 작품은 예술이라고 불릴 수 없는 것일까? 예술 개념은 현대에서 급격히 변화하여 예술의 폭이 아주 넓어지게 되었다. 이제는 누구나 예술가이고 예술작품도 정의하기 나름이므로 예술작품이 아닌 것이 없을 정도다. 제작 의도가 없는 생산물은 예술이 아니라는 관념은 칸트적인 것으로 우리의 상식 속에 남아 있기는 하지만, 예술 현장에서는 이미 낡고 더 이상 통용될 수 없는 것이다. 그런 예술 개념의 변천사에 대해 지금 언급하고 있는 중이다. 예술 개념이 변하고 있는 와중에 예술 개념에 대해 말하는 것은 움직이는 배 안에서 물고기를 겨냥하는 것처럼 어려운 일이다. 구시대의 유물이 되어버린 칸트적인 예술 개념이 아니라 폭넓은 현대적인 예술 개념에 따르면 동굴 벽화도 예술작품으로 인정될 수 있다. 예술은 변하는데, 예술철학은 자신의 주장이 영원하리라 믿는다. 그러나 과연 예술가들이 예술철학이

4) 비어즐리, 미학사, 이론과 실천, 180.
5) 래리 쉬너, 예술의 탄생, 김정란 역, 들녘, 133.

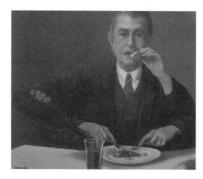

마그리트

제시하는 기준을 따를까? 예술도 예술철학도 변하는 것이다.

동굴벽화의 기원을 잘 모르는 대다수의 사람들에게 동굴벽화는 당연히 멋진 작품이며 예술임에 틀림없다. 이집트의 피라미드도 마찬가지다. 피라미드의 기능에 대해 아직 비밀스러운 점이 많지만 밝혀진 한 학설에 따르면 피라미드는 왕의 영혼이 별과 합치될 수 있게 만드는 데 그 의의가 있다고 한다. 누워 있는 왕의 시선과 피라미드의 창문 그리고 북극성은 일직선을 이루고 있다고 한다. 피라미드는 무수한 노예들이 수십 년에 걸쳐 비로소 완공될 수 있기에 왕은 젊은 시절부터 벌써 자기 묘를 만들기 시작해야 했다. 스물, 서른의 시퍼렇게 젊은 사람이 평생 동안 자기 묘를 만들다니 미친 짓이다. 아무튼 스스로 살 집도 변변치 않은 무수한 노예들을 시켜서 어마어마한 죽음의 집을 만들게 한 왕들의 양심은 지옥에나 떨어질 만큼 썩었다고 할 수 있다. 단 한 사람의 여자를 먹여 살리기 힘든 평민들이 있는데도 불구하고 왕은 혼자서 수백 명의 여인들을 거느리고 살았다는 사실도 어처구니가 없다. 나는 이런 여러 가지 이유로 왕을 싫어한다. 아무튼 물인 줄 모르고 물을 마셨다고 해서 물이 아닌 다른 것을 먹은 것은 아니다. 예술인 줄 모르고 만들었다고 해서 예술 아닌 다른 것을 만든 것은 아니다. 어찌 보면 우주 전체가 예술이 아닌가?

호베마, 둑길

물질, 생명, 사회, 인생, 예술에 대한 생각 등 이 시대의 사람들의 생각들을 모두 모은 주머니가 하나 있다. 그것을 삼각형으로 늘어뜨린다면 밑변에 대중들의 생각이 배열되어 있고, 꼭짓점 위에 천재의 생각이 우뚝 서 있다. 인상주의 시대라면 세라와 마네가 꼭짓점 위에 있고, 인상주의를 형편없는 가짜 예술이라고 비난하는 대중들이 밑변 위에 있다. 시대가 흘러 지금 대중들은 세라와 마네를 아주 좋아한다. 그러나 현재 꼭짓점 위에 서 있는 누군가를 홀대할지도 모르는 일이다. 역사 속의 어떤 천재도 부유하지 못했고 냉대로 인해 불행했다. 당신은 보는 눈이 있어 천재 가까이 서고 싶은가? 아니면 삼각형의 밑변에 서서 뒷북만 칠 것인가?

예술에 대한 바벨탑
- 예술의 본질

예술의 정체성은 과거부터 지금까지 끝없이 변화하는 과정을 겪고 있다. 그래서 한때는 예술이 아니었던 것이 예술이 된 반면에 예술인 것

이 더 이상 예술이 아니기도 하다. 고대 그리스에서 예술이었던 과학과 공예는 이제 예술에서 빠져나가 더 이상 예술이 아니며 고대 그리스에서 비합리적이므로 예술이 아니었던 작곡과 연주, 시 창작은 예술 속에 들어오게 되었다. 이런 예술의 변화 속에서 과연 예술철학이 모든 예술에 공통적이고 불변하는 예술의 본질을 말할 수 있을지 의문이다. 본질이란 플라톤의 이데아처럼 영원하고 불변하는 것으로 모든 대상에 적용 가능한 어떤 것이다. 인간의 본질이란 원시인에서 미래의 인간에 이르기까지 모두에게 들어맞는 어떤 것이다. 그렇다면 예술의 본질도 고대 그리스 이전부터 미래 시대까지 들어맞아야 할 것이다. 그러나 고대 그리스에서 예술의 본질로 간주된 '합리적인 법칙에 따라 제작된 것'이라는 정의는 이미 무너졌다. 예술에 본질에 대한 고전적 견해로는 다음의 세 가지가 있다.

① 자연의 모방: 플라톤

시, 음악, 회화 같은 예술의 본질적 의미 또한 많은 변천을 거쳐 왔다. 플라톤은 예술이 자연의 모방이라고 보았다. 자연은 완벽한 이데아의 모방에서 생겨난 것이므로 자연의 모방인 예술은 모방의 모방이다. 플라톤은 예술 가운데 정서나 윤리적 태도를 모방하는 음악이 가장 모방적인 예술이라고 보았다. 아리스토텔레스는 예술이 현실 그대로의 모방이 아니라 작가의 주관에 따라서 현실보다 더 나은 것, 혹은 보다 못한 것의 창조가 허락된다고, 즉 변형적 모방이라고 보았다. 모방론은 식별하기 힘든 점, 선, 면으로 그린 현대의 추상예술을 포용하지 못할 것

처럼 보이지만 칸딘스키나 클레, 몬드리안 같은 추상 화가들은 추상화는 자연의 겉모양은 아니지만 자연의 배후에 있는 불변적 자연법칙을 모방하고자 시도했다. 모방이라는 용어는 본래적으로 대상을 있는 그대로 흉내 낸다는 의미이다. 그러나 예술작품은 대상의 복제가 아니라 기껏해야 대상의 겉모양이나 분위기를 묘사할 따름이므로 모방이라는 용어는 적합하지 않다. 따라서 모방보다는 '재현'이라는 용어가 사용되기도 한다. 모방론은 주로 고대 그리스 철학에서 주장되고 20세기 이전의 사실주의나 인상주의에서 어느 정도 실현되고 있지만, 추상미술의 등장으로 20세기에는 어울리지 않는 예술관이라 할 수 있다. 그러나 현대철학자 가운데 루카치는 아리스토텔레스의 미학을 이어받아 리얼리즘적 예술론을 전개하면서 예술의 본질을 세계성의 구축, 즉 객관적 현실의 반영이라고 본다.[6] 이때 반영이란 기계적 모사가 아니라 여러 방향으로 운동하고 발전하는 현실을 생기 있게 능가하는 반영이다.[7]

② 감정의 표현: 톨스토이

18세기 낭만주의, 특히 톨스토이에서 예술은 내면적 감정의 표현으로 규정된다. 가장 이상적인 예술은 기독교적 형제애의 표현이다. 예술은 단순한 감정의 발산이나 욕설 퍼붓기가 아니라 특정한 매체와 수단

6) 이주영, '루카치의 리얼리즘 관점에서 본 문학과 미술의 관계', 『미학』, 김진엽 하선규 엮음, 책세상, 2007, 309.
7) 이주영, '루카치의 리얼리즘 관점에서 본 문학과 미술의 관계', 『미학』, 김진엽 하선규 엮음, 책세상, 2007, 307.

을 통한 감정의 걸러진 표현이다. 과거로부터 음악은 감정의 표현으로 정의되어 왔다. 특히 바로크시대 음악가들은 음악의 기능은 오로지 감정표현에 있다고 보았으며 희로애락의 여러 감정들을 어떤 음악적 요소로 표현할 것인지 진지하게 고민했다. 이러한 바로크의 감정주의에 반대하는 입장이 음악은 단지 음의 울리는 형식일 뿐이라는 한슬릭의 형식주의이다.

모방론이나 감정론은 넓게 보면 예술이 단순한 아름다운 표현이 아니라 세계에 관한 어떤 내용과 진리를 담고 있다는 관점이다. 예술과 진리와의 관계는 철학자들이 많이 고민한 문제다. 헤겔이나 쇼펜하우어는 예술의 임무는 진리를 담는 데 있다고 보았다. 그림을 정신과 감정의 표현이라 본 추상화가 칸딘스키도 이런 관점에 속한다. 헤겔은 예술보다는 철학이 진리를 보다 잘 표현해준다고 보았고, 쇼펜하우어는 그와 반대로 예술은 개념의 흐릿한 안개를 제거하여 청명한 하늘처럼 진리를 드러내 준다고 보았다.

예술이 일상적인 혹은 과학적인 진리보다 더욱 근본적인 진리를 밝혀준다는 주장 그리고 예술적 진리가 다른 종류의 진리보다 우월하다는 생각은 낭만적인 예술관이다. 낭만주의는 고전주의와 이성의 시대 계몽주의에 대한 반발로서 프랑스혁명과 나폴레옹 전쟁의 충격에 의해 더욱 확산되어 갔다. 낭만주의의 본질은 감정과 본능을 찬미하는 데 있다. 거기에는 자연에 대한 깊은 동경, 형식주의에 대한 경멸, 자유에 대한 열망, 세상을 개조하려는 강렬한 욕구, 과거와 전설에 대한 향수 및 극적 감정과 격렬한 운동감의 표현 등이 포함되어 있다.[8] 합리주의자들

은 진리는 이성적 개념으로 언어로 표현할 때 제대로 표현 가능하다고 말하는 반면에 비합리주의자 낭만주의자들은 개념과 언어는 우주의 깊은 심장 가운데 겉표면에 뜬 거품만을 드러낼 뿐이라고 대항한다. "가슴 속 심오한 진심을 어떻게 말로 다 할 수 있을까?"

③ 형식의 미: 유미주의

예술의 본질에 관한 견해로는 모방설과 표현설 이외에 형식주의(유미주의)가 있다. 형식주의는 예술작품의 본질이 진리, 도덕, 또는 감정적 내용의 표현이 아니라 아름다운 형식에 있다고 본다. 칸트의 형식주의 미학에 의하면 예술의 본질은 그것이 표현하는 내용에 놓여 있는 것이 아니라 겉표면의 형태와 구조가 가진 아름다움에 놓여 있는 것이다. 예술은 진리의 표현이나 도덕적 계몽, 또는 사회 개혁의 수단이 아니라, 예술은 단지 예술을 위한 예술일 뿐이다. 예술이 선이 무엇인지 알려주고 사회를 개혁시킬 수는 있지만, 반드시 그래야만 할 의무가 있는 것은 아니며 예술가의 자유로운 선택사항일 뿐이다. 형식이란 내용에 대비되는 것으로 그림재료, 점·선·면, 그림의 구조, 양식 등을 포함한다.

8) 김혜숙, 셸링의 예술철학, 127.

예술에 관한 말말말!!!

> **칸딘스키: 형식의 선택은 본질적으로 예술의 유일한 불변법칙인 내적 필연성에 의해 규정된다. 이런 법칙에 따라 생겨난 작품은 아름답다. 한 아름다운 작품은 내적 요소와 외적 요소의 합법칙적인 법칙에 따른 결합이다. 이 결합은 작품에 통일성을 부여한다. 작품은 주체가 된다. 회화로서의 작품은 모든 물질적 유기체처럼 여러 개별부분들로 구성된 정신적 유기체이다.[9]**

④ 예술은 충격을 주는 것, 예술의 죽음

현대에서 예술은 급격한 변화를 겪어왔다. 예술은 충격을 주는 것이라는 말도 있다. 실제로 동물을 통째로 삼등분하여 방부 처리한 작품도 있다. 내가 독일에 있을 때 직접 목격한 것으로 넓은 강당 한가득 불붙은 가스통을 병렬시킨 작품도 있다. 요셉 보이스는 심지어 '나의 작품은 감상자가 이해하지 못하여 어리둥절한다면 성공'이라고 말했다. 일정한 고정적인 예술개념의 정립이 어렵고 예술가 각자가 정의하기 나름이므로 차라리 예술개념을 없애자, 예술은 죽었다는 말도 나왔다. 그러면 예술가는 어떤 사람인가? 누구나 예술가가 되고 싶다면 예술가가 되

9) 칸딘스키, 예술과 느낌, 서광사, 조정옥 역, 69.

고 예술가라고 불릴 수 있는 것인가? 예술가라는 인증서를 부여하는 기관이 따로 있어 인증을 받아야 비로소 예술가인가? 시인이 되려면 한국시인협회 회장의 도장을 받아야 하고 화가가 되려면 한국미술협회 회장의 인증서가 있으면 되는가? 만일 탁월한 예술가이지만 어떤 단체의 인증도 받지 못했다면 그는 예술가로서 자격이 없는 것인가? 여러 가지 의문이 일어난다. 예술이란 각자 나름의 세계관을 표현한 것이므로 예술의 우열도 없으며 예술가와 비예술가의 구분도 없다는 미학도 등장했다. 인생이란 지루한 것이라는 유명한 시와 어떤 사람의 하품에는 우열이 없다는 것이다. 그리고 누구나 자기 나름의 세계관을 표현할 수 있으므로 누구나 예술가인 것이다.

⑤ 치료로서의 예술

모방을 목적으로 하든지 표현을 목적으로 하든지 간에 예술활동은 즐거움을 주며 일종의 마음의 정화를 일으킨다. 모방의 즐거움은 사물에 대한 인식의 즐거움이기도 하며 표현은 자기 마음의 인식의 즐거움을 준다. 예술이 주는 예기치 않은 충격 역시 새로움과 낯섦에 대한 즐거움을 선사할 것이다. 유미주의가 말하는 단순한 아름다움의 구성, 즉 아름다움을 이루기 위한 마음의 유희도 마음의 휴식을 준다. 놀이와 즐거움, 아름다움과 자기표현은 예술치료의 전부는 아니지만 필수적인 기본요소이다. 인류역사 속의 모든 예술가들은 예술 활동을 통해서 자신도 모르게 자기 자신에 대한 치료를 한 셈이며 동시에 자기 작품을 통해서 감상자들을 치료한 것이다.

색은 약이다?
─ 예술의 치료적 성격

예술작품은 물질을 재료로 하며 시각·청각·촉각 등 인간의 감각을 통로로 하여 포착된다. 오관의 감각은 곧바로 마음, 즉 감정적 반응으로 연결된다. 감각자극은 개개인의 상황과 상태에 따라서 감정의 변화를 일으킬 수도 있고, 이것은 곧 마음의 치료이기도 하다. 예술치료는 인류의 먼 과거부터 있어 왔다. 성서에는 우울할 때 음악을 들었다는 기록이 나오고, 붉은 색을 마귀를 쫓는 데 사용하기도 했다. 단 한 가지의 감각적 자극이 아니라 복합적 구조를 지닌 예술작품은 그 복합성과 풍요로움 그리고 아름다움과 내용의 상징성 등으로 인간의 의식을 몰입하게 하는 효과가 있다. 이는 잠시 불안을 잊게 만들어 잠정적 해탈이라고 할 수 있다. 두통약을 먹으면 두통이 사라진다. 그런데 약이 아니라 음악을 감상하거나 연필로 뭔가를 그리고 난 뒤에 두통이 사라지기도 한다. 예술적인 행위는 두뇌의 평안한 뇌파를 일으킨다고 한다. 그렇다면 예술은 화학적인 약품의 부작용 없이 우리 안의 부정적인 현상 즉 두통만을 제거하는 것으로서 약보다 더 좋은 약이 아닐까?

'예술이 왜 생겨났을까'에 대한 여러 가지 가설이 있다. 예술적 창조력과 연주 능력이 이성에게 매력을 발산한다고도 하고, 동굴 그림에 대해서는 아이들에게 사냥훈련을 시키기 위한 표적이라는 이론도 있고, 세상미술이라는 이론 또는 사냥된 동물들에 대한 속제라는 추측도 있다. 예술이 무엇인가라는 예술의 본질과 예술 개념도 시대에 따라 변화

하고 있어 고정적인 의미를 헤아리기가 쉽지 않다. 그러나 현시대에서 예술이 어떤 기능을 하고 있는가를 살펴볼 수는 있다. 예술은 과거와 같이 현재에도 여전히 그 아름다움과 독특함과 풍요로운 구조로 장식적 기능과 더불어 마음의 휴식을 부여한다. 아름답지도 않으며 때로 마음의 혼란을 주는 작품도 있지만, 예술은 감각적 물질을 매개로 인간의 마음에 호소하여 마음을 그리고 더 나아가서 정신과 몸까지 자극하는 것이 분명하다. 취향에 맞는 음악과 그림과 시가 마음의 혼란에 질서를 부여하여 정리하게 만들고 무엇보다도 즉각적인 즐거움을 일으킨다는 것도 분명하다. 예술은 그 감각적인 힘으로 지성적인 사고보다도 무의식적인 본능과 감정에 즉각적으로 접근한다. 바로 이 점을 예술치료가 이용하는 것이다. 언어를 이용한 사고와 인식의 변화 그리고 설득력도 치유의 힘을 발휘하지만 비언어적인 색과 음과 형태는 의식하지 못하는 사이에 침투하여 영향력을 행사한다. 음악치료에서 연주되는 음악도 그렇지만 특히 미술치료에서 그려지는 그림은 의식적인 대화를 나누기 위한 매개체가 되고 소통의 도구, 문제 진단의 도구, 감정표현 및 발산의 도구가 된다. "모든 사회에는 무당과 여러 형태의 주술사들이 존재한다."[10] 질병치유에는 과학기술 이상의 어떤 마법과 같은 것이 존재한다는 생각이 아직도 지배적이다. 과학을 넘어선 영역에 치유적인 힘이 있다고 믿어지는 예술이 존재한다. 예를 들면 메두사에 달린 뱀의 머리는

10) 로리 슈나이더 애덤스, 미술탐험, 박상미 역, 아트북스, 55.

서양에서 방패와 갑옷에 새겨져 적으로부터 자신을 보호하기 위한 이미지로 사용되었다.[11] 과거에는 예술이 신비의 영역이고 주술이었지만 현대에서 예술은 예술 나름의 비실용적인 폐쇄적 독자성을 가질 뿐 아니라 예술의 감각적, 감정적, 지적인 구성요소들은 시각·청각·촉각과 감정을 자극하여 영혼 전체와 더불어 신체적 상태에도 어느 정도까지 영향을 미치는 구체적이고 실용적인 치료수단이다.

무엇보다도 1) 예술의 감각성으로 설명이 불필요할 정도의 즉각적 전달력으로 인해 예술에 무지한 대중의 치료에 이용될 수 있고, 2) 예술의 감정성 즉, 예술작품에 내포된 무의식적/의식적 감정이 치료에 이용될 수 있다. 예술 감상은 공감과 감정자각을 일으켜서 자기성찰에 도움이 되며 자기성찰은 자기치유의 근본전제이기 때문이다. 3) 이미 만들어진 작품에 대한 감상뿐만 아니라 직접적인 작품제작과 창작을 통해서 저절로 이루어지는 자기표현, 특히 자신도 의식하지 못하는 무의식적 내면의 표현이 예술치료에 활용된다. 자기표현과 더불어 이루어지는 자기 발산과 정화가 마음의 치유를 가져온다.

치료란 보통 의학을 공부한 전문의사가 질병이 든 환자를 대상으로 병을 진단하고, 그에 맞는 처방과 치료를 하여 증상을 완화시키고 제거하는 것을 말한다. 그러나 보통의 삶 속에서도 의사를 만나지 않고도 두통이나 소화불량 등 심신의 어떤 부정적 증상이 감소되거나 소멸되는

11) 로리 슈나이더 애덤스, 미술탐험, 박상미 역, 아트북스, 57.

일이 자주 일어난다. 예를 들면 산책을 하고 난 뒤 두통이 사라질 수도 있고 불만에 대해 친구와 전화로 대화한 뒤에 소화불량이 없어질 수도 있다. 여기에는 전문의사도 약도 주사도 없고 치료비도 물론 들지 않았다. 그럼에도 진료 받은 것 이상의 효과가 생겨난 것이다. 친구와의 대화를 또는 친구를 치료사라고 부를 수는 없지만, 그것은 분명히 치료에 버금가는 치유력을 발산했다고 할 수 있다. 사실 화학적인 요소로 만들어진 약이나 주사를 주입하지 않고 아무런 비용도 들지 않은 채로 병이 나았다면 그보다 더 좋은 일은 없을 것이다. 그리고 효과가 치료받은 만큼 있었다면 그것이 치료가 아니라고 무시하거나 평가 절하함은 부당하다. 물론 대화가 언제나 치료효과가 있는 것은 아니므로 치료효과를 확신할 수 없고 예측할 수도 없다는 단점이 있기는 하다. 그러나 치료효과의 불확실성은 일반 의료적인 치료행위에도 존재한다.

음악치료나 미술치료 같은 예술치료가 크게 부흥되는 요즘 시대에 가끔 그것은 치료라고 불릴 수 없다는 반론이 일어나기도 한다. 예술치료는 주로 신체적 증상보다는 우울이나 불안 같은 불편하거나 부정적인 심리적, 영혼적, 정신적 상태를 타겟으로 한다. 의학이 과학주의와 실증주의에 바탕을 둔 것이므로 감각적으로 확증할 수 있는 치료의 증거를 요구하는 것은 어찌 보면 당연하다. 그러나 마음과 영혼은 눈에 보이는 것이 아니므로 마음 상태의 개선을 입증하는 증거를 제시하는 것은 때에 따라 어려울 수도 있다. 그러나 몸에 못지않게 마음도 중요하고 몸의 부정적 증상이 마음의 부정적 상태와 부정적 사고방식에서 비롯되는 것이 사실이라면, 마음의 치료에 대해 우리는 소홀히 생각할 수 없

고 진지하게 고려해보아야만 한다. 예술치료의 치료효과가 더디게 나타나고 그것이 언제 나타날지 예측할 수 없지만, 마음의 부정적 상태의 감소와 제거가 감각적으로는 아니지만 내담자의 마음속에서 언젠가 현상적으로 나타날 수 있다면 그것은 분명히 치료이다. 그리고 만일 치료라는 용어가 제한된 사용법을 요구한다면 다른 용어를 붙이겠지만 그것은 아무튼 치료 이상의 치료라고 할 수 있다. 개념을 마구 혼용하거나 지나치게 넓혀서 사용하는 것은 변별력을 상실하게 만드는 것이므로 자제되어야 하지만, 개념의 범주를 넓히는 것이 유용하다면 얼마든지 넓혀서 사용할 수도 있는 것이다. 사실 개념의 뉘앙스나 범위는 철학자마다 다르듯이 개개인마다 다르다. 마음의 치유가 일어나는 중대한 예술치료에 주사나 약이 사용되지 않는다고 해서 치료라는 말을 감히 붙일 수 없다는 식의 예술치료에 대한 평가절하는 있을 수 없는 일이다.

만일 물리적, 생물학적, 육체적 결함과 증상이 확인된다면 이 경우에는 우선적으로 기존의 의학적 치료대상이 되어야 하며 뚜렷한 물리적, 육체적 증상 없이 심리적, 정신적 고통이 일어난 것이라면 우선적인 심리치료 및 예술치료의 대상으로 볼 수 있다. 전자의 경우에라도 몸의 고통은 곧 마음의 고통을 유발하므로 예술치료를 병행하는 것이 효과적이며 후자의 경우 마음의 고통은 몸의 불편함으로 연결되므로 역시 의학적 치료의 병행이 권장할 만하다. 육체적인 질병증상을 예술치료에 의해 전적으로 제거함은 어려우며, 반대로 마음의 고통을 의학적 약물주사치료만으로 치유함은 어렵고 재발의 우려가 높다. 대개 마음의 고통은 개인의 사고방식과 인간관계, 가족환경, 생활조건에 기인하기 때

문이다. 한 인간의 인생의 총체적 조건의 핵심은 개인의 마음가짐과 사고방식이며 이는 의학적 치료로 개선될 수 있는 것이 아니라 오직 심리 치료 및 심리상담 또는 그에 속한 예술치료를 통해서만 교정이 가능한 것이다.

예술에 관한 말말말!!!

니체: 예술은 진리 그 이상이다.

피카소: 우리는 모두 예술이 진리가 아님을 알고 있다. 예술은 우리가 진리를 파악하도록 돕는 거짓말이다.

토머스 콜, 모히칸족의 최후

쇤베르크: 예술은 나날을 위한 것이 아니라 축제의 날을 위한 것이다.

예술철학이 말하는 것들

예술작품은 어디에 존재하나?

철학자의 관심에 따라 예술의 여러 분야 가운데 창작을 주제로 삼기도 하고 감상을 주제화하기도 한다. 또는 예술작품의 존재와 본질에 중점을 두기도 한다. 창작과 감상은 주관적 부분이고 예술작품과 그것의 아름다움은 객관적 부분이다. 따라서 전자를 다루는 미학을 주관미학, 후자를 다루는 미학을 객관미학이라고 부른다. 감상은 받아들인다는 의미에서 수용이라고도 부르는데, 감상에 중심을 두는 미학은 특히 근대 이후 인식론의 발달과 더불어서 발달하게 된다.

예술의 장르를 나누는 데에는 다양한 방법들이 있다. 시각 · 촉각 · 청각 등 감각에 따라서 나눌 수 있고, 시간 · 공간 · 시공간 예술로 나누

는 방법이 있다. 가장 간단한 것은 표현하느냐 아니냐에 따라 나누는 방법이다. 예술이라면 당연히 주관적 표현이 아닌가라고 대다수의 사람들이 생각하는데, 철학자 니콜라이 하르트만은 음악과 건축을 표현하지 않는 예술이라고 보았다. 음악은 음의 높낮이와 시간적 길이가 달라지는 양적인 변화에 불과하며 건축은 그와 마찬가지로 공간적 깊이와 넓이 등 역시 양적인 변화의 연속에 불과하다고 보았다. 그러나 이런 관점은 우선 저 옛날 먼 고대 그리스의 철학자 플라톤과 아리스토텔레스의 반박을 면치 못할 것이다. 그들에게 음악은 영혼의 표현이며 무엇보다도 도덕성의 표현이다. 플라톤에 따르면, 도덕적이지 못한 인간 영혼이 표현된 음악은 듣는 이를 비도덕적으로 만들기 때문에 금지되어야한다. 건축 역시 컨테이너 박스에 못지않게 네 개의 벽으로 이루어진 단순한 우리나라 대다수의 건물들처럼 정신적 표현이 전혀 개입되지 않은 것들도 많지만, 대개의 건축물에는 시대적 특히 종교적 사상이 은근히 들어가 있게 마련이다. 감각에 따라 예술을 분류하는 자에 대해 이탈리아 철학자 크로체는 열띤 비난을 아끼지 않는다. 회화가 과연 시각적이기만 할까, 그림에서는 온갖 향기와 촉감 그리고 소리가 들린다고.

대개의 사람들이 공감하는 분류법은 헤겔에서 찾을 수 있다. 건축, 조각, 회화, 음악, 시. 헤겔 당시에는 영화가 없었기에 여기에 누락되어있다. 건축은 시멘트, 모래, 자갈을 기본재료로 하므로 모든 예술 가운데 가장 물질적이라고 할 수 있다. 세계의 본질이 정신이라고 본 관념론자 헤겔의 눈에는 건축이 예술의 가장 조야한 단계에 해당된다. 건축은 예술의 전개에서 정신적 내용보다도 형식이 비대한 단계로서 정의 단

계인 상징주의에 속하며 조각은 반의 단계이며 내용과 형식의 이상적인 조화를 이루는 고전주의에 속한다. 그리고 나머지 회화, 음악, 시는 합인 낭만주의의 단계이다. 낭만주의에 이르러서는 내용이 압도적이며 비대해지면서 시에서는 예술의 죽음에 도달한다. 플라톤은 회화를 속임수이며 사물에 대한 진정한 지식 없이 겉모양만 그럴듯하게 모방하는 것이라고 비하하며, 시는 그래도 철학이 들어 있다고 높이 평가했다. 영원한 이데아만이 진실한 존재라고 보는 플라톤의 눈에 예술의 감각적인 아름다움은 전혀 탐탁하게 보이지 않았다. 헤겔 역시 시를 예술의 가장 높은 단계라고 본 점에서 플라톤과 일치한다. 반면에 헤겔과 같은 대학에서 강의하던 쇼펜하우어에게는 시보다 음악이 우위였다. 음악은 피상적인 언어 없이 우주의 본질을 있는 그대로 가슴에 직접적으로 불어넣어 주는 형이상학이다. 헤겔이 쇼펜하우어를 좋아했는지의 여부는 알 수 없지만, 쇼펜하우어는 헤겔을 분명히 미워했다. 그 미움의 결과 그가 기르는 개 이름이 헤겔이었다. 증오의 원인은 분명히 부분적으로 헤겔과 쇼펜하우어 간의 첨예한 대립을 이루는 사상일 것이다.

① 예술작품은 어디에 존재하는가?

루브르 박물관에 있는 다빈치의 모나리자가 파괴되어 없어졌다. 그렇다면 모나리자라는 작품은 영원히 사라진 것일까? 모나리자는 어디에, 어떻게 존재하는 것일까? 모나리자가 불타 없어져도 원본에 가까운 무수한 복사본들이 있으며 많은 사람들의 머릿속에 기억으로 남아 있다. 모나리자는 언제나 사람들의 영혼 속에 진정으로 존재한다고 할 수

있을까? 다빈치가 모나리자를 제작할 때 마음속에 지녔던 이미지가 진정한 모나리자일까? 철학에는 정해진 답이 없다. 각자 생각하기 나름이다.

존재에는 보고 만질 수 있는 물질적 존재 이외에 2라는 숫자, 정의, 행복, 선, 만유인력의 법칙 등 이념적 존재가 있다. 이념적 존재는 세상이 어떻게 바뀌어도 그에 영향을 받지 않고 그대로 존재한다. 2라는 숫자가 10년 뒤에 3이 되는 것은 아니며 화산이 폭발하고 태풍이 불어도 2는 어디론가 날아가 부서지지 않는다. 예술작품은 물질로 되어 있지만, 그것의 진정한 존재는 이념적 존재일 것이다. 모나리자가 없어져도 모나리자의 이념은 불변인 것이다.

② 예술작품의 구조

예술작품은 모두 물감, 돌, 목재, 종이 등 물질로 되어 있고 우리 감각을 자극하여 매력을 발산한다. 예술은 구체적인 물질성과 감각성을 가지고 우리 안에 직접적으로 파고들기 때문에 단순히 추상적인 논리에 불과하여 머리로 납득되어야 하는 철학과는 너무도 대조적이다. 예술철학이라는 말의 어원에는 감각(aisthesis)이라는 말이 내포되어 있는데, 예술의 본질을 다루는 예술철학을 가리키는 말로서 적합한 구성요소이기도 하다. 예술 안의 물질은 예술가가 표현하고자 하는 정신적 내용을 구현해준다. 단순한 주관적 영감으로 스쳐지나가 잊힐 수도 있는 정신적 내용을 물질 안에 새겨두고 밖으로 표현함으로써 자신을 비롯해서 많은 사람들에게 감상될 수 있는 것이다. 물질은 정신을 담는 그릇으로

서 예술작품의 영구보존을 가능케 한다. '회화는 물감, 조각은 돌, 음악은 악보, 그리고 시는 종이'를 통해 정신세계를 구현하고 보존한다. 예술가의 머릿속에 떠오른 착상은 시간 속에서 곧 자취도 없이 사라지게 마련이다. 예술가는 그런 예술적 이념을 물질 속에 담아 보존하고 누구나 볼 수 있도록 객관화시키는 것이다. 근세의 인식론과 더불어 철학의 관심은 주관이었고 미학에서도 주관에 관심을 둠으로써 수용미학(예술감상의 원리와 본질을 주제로 하는 예술철학)이 우세하였다. 여기에 대립하여 하르트만은 미학의 주인은 예술작품임을 선언하고 예술작품의 구조분석에 몰두한다.[12]

예술작품의 구조는 앞쪽의 물질인 전경과 뒤쪽의 정신인 배경으로 이루어져 있다. 예술작품을 감상할 때 우리가 제일 먼저 보는 것은 물질이다. 보티첼리의 '비너스의 탄생'을 보면 우선 색과 형태가 보인다. 그다음에 생명과 영혼, 세계관과 형이상학적인 정신이 나타난다. 예술작품의 물질층은 전경이고 물질 뒤에 차례로 나타나는 여러 개의 정신층은 배경이다. 정신적 배경은 여러 층으로 되어 있다.

물질 ■ 배경 - 정신1 ○ 정신2 ○ 정신3 ○

물질과 정신을 다른 용어로 표현하자면 정확히는 아니지만 형식과

12) 조정옥, 알기쉬운 철학의 세계, 철학과 현실사, 124.

마그리트, 우유 따르는 여인

내용에 어느 정도 대비된다고 할 수 있다. 형식은 내용을 표현해주는 물질적 · 감각적 재료와 구조적 형태이다. 형식은 물질적 재료뿐만 아니라 개인적 스타일과 시대적 스타일 등 표현방식을 가리킨다. 내용은 정신적인 부분으로서 작가가 표현하고자 하는 인생의 한 부분이나 이념과 세계관, 형이상학인 반면에 형식은 겉에 드러나는 감각적, 물질적 구조와 표현 스타일이다. 형식의 예로는 음악의 음정과 리듬, 악기의 역할, 조각의 대칭과 균형미, 그림의 색채와 원근법, 춤동작의 유형, 시의 운율, 말의 순서, 플롯의 구성 등이다.

예술의 치료적 효과는 물질과 정신, 내용과 형식 양쪽 측면에서 일어날 수 있다. 물질과 형식은 곧 내용이기도 하지만 내용과는 구분되는 감각적 측면이므로 감각과 감정에 즉각적인 반응을 일으킨다. 물질과 감각 뒷면에서 나타나는 정신적 내용은 물질에 비해 보다 정신적이고 지적인 사고에 개입한다.

③ 객관화된 정신

작가의 정신을 돌과 목재에 새기는 행위를 객관화 작용이라고 할 수 있다. 객관화란 생각을 주관 바깥의 대상으로 만들어 많은 주관을 통해 포착되고 이해되도록 하는 행위이다. 작품은 객관화된 정신이라고 할

수 있다. 예술뿐만 아니라 모든 창조행위가 정신의 객관화라고 할 수 있다. 작품뿐만 아니라 인간이 만든 모든 문화적 도구와 산물들도 객관화된 정신이다. 시계 안에는 시계를 발명하고 만든 사람들의 생각이 반영되어 있기 때문이다. 원시시대의 빗살무늬 토기를 비롯하여 현대의 컴퓨터에 이르는 그 모든 것이 객관화된 정신이다. 그 모든 객관화된 정신들 가운데 예술작품은 가장 정교하고 섬세하며 복합적이라고 할 수 있다.

예술에 관한 말말말!!!

쇤베르크: 예술이라면 모두를 위한 것이 아니며 만일 예술이 모두를 위해 존재한다면 그것은 더 이상 예술이 아니다.

칼 막스: 예술은 현실을 비추는 거울이 아니라 현실을 만드는 망치다.

칼 크라우스: 예술은 있는 그대로의 세계가 아니라 만들어져야 할 세계이다.

감상과 미적 지각

① 감상이란

감상이란 예술작품의 물질적 표피에서 출발하여 그 안에 담긴 정신을 포착하는 과정이다. 그림을 바라보면 색과 선과 형태 그리고 그것들이 만들어내는 사물이 보일 것이다. 붉은 색이며 직선이라는 것에서 관찰이 멈춘다면 작품을 제대로 이해한 것이 아니다. 감각적 형태 속에 숨겨진 작가의 정신으로 뚫고 들어가야 비로소 작품을 만나고 감상한 것이라고 할 수 있다. 그러나 단 하나의 정답이 없다는 현대적 정신에 따르자면 감상은 완전히 자유일 것이다. 빛에 따라 작품이 변하고 다른 곳으로 걸어가면 작품이 변한다. 감상자의 기분도 달라진다. 피카소는 변화하는 그 모든 순간의(달리 포착되는) 작품의 모습들이 자기 작품에 속한다고 말했다.

② 감상의 치료적 의미

예술작품은 독특한 개성과 풍요로움, 그리고 아름다움으로 우리를 매료시키고 빠져들게 만든다. 그림을 보거나 음악을 듣는 것은 잠깐 바깥 세계를 잊게 만든다. 아름다운 대상에의 몰입과 심취는 미 이외에 어떤 관점도 개입되지 않은 순수한 것으로서 진위와 선악, 유용성과 무용성, 생존적 관심, 소유욕과 충동을 떠나서 존립한다. 현실적인 요소 가운데 대표적인 것인 이익과 생존으로부터 자유로움과 현실로부터의 떠남, 그것은 작은 의미의 해탈이라고도 할 수 있다. 이러한 현상을 칸

트는 무관심적이라고 불렸고, 쇼펜하우어는 잠정적 해탈이라고 불렀다. 불안과 고통의 제거와 마음의 평정을 회복하는 것은 철학자들이 가장 자주 논한 예술의 치료효과이다. 감각적 매력으로 우리를 끌어당기는 예술은 거기에 몰입하는 효과를 주며 몰입을 통해서 관심의 이동, 미적 영역으로의 관점과 태도의 변화, 그리고 각각의 작품이 전달하는 메시지의 유입을 겪게 된다. 이 과정을 통해서 우리 안에서 감정적 변화와 지적인 변화가 일어나게 되며 그것은 불안과 분노, 증오와 같은 우리 안의 부정적인 현상을 제거할 수 있다. 이것은 약과 주사 같은 의학적 도구가 개입되지 않은 또 다른 치료의 범주에 넣을 수 있다. 물론 모나리자라는 예술작품이 호모 사피엔스 전체에 긍정적인 영향을 준다고 해서 모나리자가 약이라고 말할 수는 없다. 심리적 장애의 종류에 따라 세분된 재료와 예술기법을 제시해야 한다. 즉 우리 안의 부정적인 현상들을 세분하여 분류하고 거기에 맞는 예술 및 예술작품의 종류를 대응시켜 치료체계를 구축한다면 예술치료 또한 의학 못지않은 치료기관을 구성할 수도 있다.

예술작품의 감상이 마음의 정화를 일으키는 것은 분명하지만 예술치료의 방법은 대개 수동적인 감상보다는 능동적인 제작활동을 통해서 이루어진다. 내담자의 직접적인 자기표현이 진단과 치료를 가능하도록 하기 때문이다.

③ 일상적 지각과 미적 지각, 일상적 태도와 미적 태도의 차이
우리가 나날이 살아가는 모습을 간단히 묘사하자면 문을 열고 집으

로 들어가 냉장고에서 음식을 꺼내 먹고 몸을 씻고 잠자리에 드는 것이다. 대문에 어떤 문양이 그려져 있는지는 거의 관심 밖이며 단지 구멍이 나지 않았나 문이 빽빽하지 않고 잘 열리는가라는 실질적인 것들만 문제삼는다. 일상적 지각에서는 유용성과 생존이 주요 관심사이며 미적인 요소나 사물의 세부에는 관심을 두지 않는다. 그러나 우리가 사물을 전혀 다른 관점인 미적인 관점에서 미적인 태도에서 바라보게 되면, 이제까지 중요한 것이었던 실용적 요소들이 시야에서 사라지고 대신에 세부적인 것, 미적인 것이 크게 부각되게 된다. 문이 잘 열리는가는 망각되고 대신에 문에 그려진 문양이 시야에 펼쳐진다. 어떤 관점으로 세계를 바라보느냐에 따라 세계는 완전히 다른 곳으로 변하게 된다. 그리고 어떤 관점을 가지고 살아가는가에 따라 전혀 다른 삶을 살게 된다. 논밭 사이에 있는 작은 풀밭은 농부에게 씨를 뿌려야 할 재료로 보일 것이며 생물학자에게는 곤충들의 서식지로 보이는 반면에 화가에게는 아름다운 자연으로서 풍경화의 대상이 될 것이다.

클레, 세네치오

미적 시각으로 사물을 바라보는 것은 미적 지각 또는 미적 관조, 미적 직관 등으로 불릴 수 있다. 미적 지각과 일상적 지각은 서로 다른 대립적인 지각이다. 그럼에도 일상적 지각은 미적 지각이 성립하기 위한 토대를 이룬다. 색과 형태에 대한 관찰을 토대로 미적 감상이 이루어지는 것이다. 일상적 지각이 사물에 대한 밑

밋한, 즉 있는 그대로의 객관적 합리적인 관찰인 반면에 미적 지각에는 주관적·감정적 요소가 개입되고 색칠되어 진다. 미적 지각에서는 실용적 측면이 퇴색되고 이해관계나 진위 선악의 관점이 무시된다. 미적 지각은 원시인이나 아동의 관점처럼 환상적·감정적 요소가 두드러진다. 일반 지각의 토대 위에서 미적 지각이 이루어지기는 하지만, 미적 지각은 일반 지각과 독립적인 특성을 가진다.

예술개념이 급격히 변천하고 있으며 현대에서는 예술가 개개인이 나름의 양식을 가졌다고 할 수 있다. 그러나 예술은 철학이나 과학에 비해 감정적 요소가 두드러진다. 예술 감상은 예술비평이나 해석과는 달리 작가의 가슴이 감상자의 가슴으로 전달되어 진동되는 과정이다. 지적인 작업과는 달리 예술 감상은 감정적인 활동으로서 감정과 무의식을 자극하는 힘이 강하다. 그런 측면에서 예술치료에 유용하다고 할 수 있다.

④ 지각의 초월성

하르트만에 따르면 지각이 보이고 들리는 것, 즉 색과 형태 등의 합계라고 본 종래의 생각은 오류이다. 지각은 제 감각들의 합계 이상의 것이며 단순히 보이고 들리는 것 이상의 것이 지각 속에 주어진다. 앞서 말한 일반 지각도 상상 속을 넘나들며 여러 감각들 사이를 건너 다닌다. 우리는 사과를 볼 때 단순히 시각만 움직이는 것이 아니라 보면서 맛을 보며 향기를 맡는다. 수박을 두들겨보며 내부의 숙성 정도를 파악한다. 감각 간의 넘나드는 교류가 있는 것이다. 뿐만 아니라 감각 뒤에 숨어

있는 정신적인 것까지 감지한다. 어떤 사람의 얼굴을 보면서 그의 지성과 덕성 그의 인생사를 파악한다. 이러한 초월성은 일상적·객관적 지각보다는 미적 단계의 관조에서 크게 두드러진다.

예술에 관한 말말말!!!

"오케스트라에서 콘트라베이스가 빠졌다면 과연 어떻게 될지 상상할 수가 없습니다. 자고로 오케스트라라는 명칭을 얻으려면, 베이스가 갖춰져 있어야만이 가능하다고까지 말할 수 있습니다. 제1바이올린이 없거나 관악기가 없거나 북이 없거나 트럼펫이 없거나 그밖에 다른 악기가 갖춰져 있지 않은 오케스트라는 있습니다. 하지만 베이스가 없는 경우는 절대로 없습니다. 결국 제가 지금 말씀드리고자 하는 것은 콘트라베이스가 오케스트라 악기 가운데 다른 악기들보다 월등하게 중요한 악기라는 것을 이 자리에서 서슴없이 말씀드릴 수 있다는 것입니다. 비록 사람들이 그렇다고 생각하지는 않고 있지만 말입니다." 13

13) 쥐스킨트, 콘트라베이스, 열린 책들, 9.

창조와 천재

① 창조는 과연 가능한가?

하늘 아래 완전히 새로운 창조는 원칙적으로 불가능하다. 물, 불, 흙, 공기 등의 요소는 변함이 없고 빨강, 노랑, 파랑, 직선, 곡선, 삼각형, 사각형 등도 변함이 없다. 우주의 새로운 요소들을 만드는 것은 불가능하다. 요소들이 불변이라면, 요소의 관점에서 보면 창조란 있을 수 없는 것이다. 그러면 창조는 전혀 불가능한가? 창조가 있다면 어떻게 가능한가? 바로 창조는 이미 있는 기존 요소들의 새로운 혼합이며 새로운 구조를 만들어내는 것이다. 새로움이란 언제나 요소의 새로움이 아니라 배합과 구성의 새로움이다.

② 영감

예술적 창조는 영감에서부터 출발한다. 영감은 지극한 환희를 주는 것이다. 영감을 얻기 위해 모차르트는 큰 걸음으로 왔다갔다했고, 보들레르는 마약을 먹었으며, 발작은 하루에 50잔의 커피를 마셨다. 얼음물에 발을 담그기도 하고 썩은 사과 냄새를 맡은 사람도 있다. 영감만으로는 예술작품이 만들어질 수 없다. 영감은 식물로 말하면 작은 씨앗 단계에 불과하다. 씨앗이 없으면 아무것도 자랄 수 없지만 씨앗을 잘 가꾸고 키우지 않으면 꽃피고 열매 맺기 힘들다. 가꾸고 키우는 것은 습작과 단련 그리고 기존 작품들로부터 배우는 과정이며 영감을 하나의 작품으로 완성해가는 능력의 발휘이다. 발레리에 의하면 신이 첫 행을 주면 거

기에 맞게 나머지를 채우는 것은 인간이다. 예술가는 부단히 노력을 통해 영감을 구체적인 색과 선으로 발달시키거나 영감에 부합하는 표현을 찾아내야 한다. 나도 한때 시 쓰기에 몰두했었고 하루에 열 개 이상의 시적 영감을 얻곤 했다. 영감이라는 깨알들은 대개 곧바로 말라 비틀어졌고 두세 개만 떡잎을 내밀었다. 일 년 뒤에는 한 그루만 꽃이 피었다. 그리고 몇 년 뒤 수많은 꽃들을 잘라버렸다.

니체에 따르면 예술가의 영감에는 뛰어난 것뿐 아니라 나쁜 것이나 그저 그런 것도 많으며, 예술가는 바로 끊임없이 떠오르는 가지각색의 영감 가운데 날카로운 판단력으로 탁월한 것을 골라낼 줄 아는 사람이다. 예술가는 또한 끊임없는 창작 과정에서 뛰어난 작품을 골라내어 대중에게 제시할 수 있어야 한다. 예술적 창조의 비밀은 예술에 관한 어떤 것보다도 캐내기 힘들다. 예술가 자신도 자신의 작품을 제대로 해명할 수 없는 것은 그 때문이다. 피카소도 기자들이 작품 설명을 요구하는 데 매우 불편해했으며 오로지 그림 그리는 가운데에서 휴식을 찾고 싶어 했다. 이것은 마치 직접 아이를 만들었음에도 불구하고 부모가 어떻게 그런 아이가 생겨났는지 설명할 수 없는 것과 같다. 그 설명은 생물학자가 누구보다도 잘 해낼 것이다. 독일의 아카데미에서는 아무리 멋져 보이는 작품도 설명을 잘 하지 못하면, 점수를 받지 못한다고 한다. 예술가는 작품을 잘 만드는 사람이지, 작품 해설을 잘하는 사람은 아니다. 작품 해명은 작가가 아니라 비평가나 예술학자와 예술사가의 몫이다.

칸딘스키, 모스크바의 암소

③ 변형으로서의 창조[14]

예술 창조는 하르트만에 따르면 재현이나 모방이 아니라 변형이다.

a. 예술가는 언어, 색 들을 통해 영혼적·인간적인 것을 영혼 아닌 것, 인간이 아닌 어떤 것으로 변형 시킨다. 즉 살과 피를 가진 인간이 색이 되고 돌이 된다.

b. 또한 예술가는 현실적·실제적인 것을 현실과 무관한, 또 다른 세계 속에 옮겨놓는다. 예술은 탈현실화 작용이다.

c. 예술가는 삶 속에 숨겨져 있거나 무질서하게 여기저기 놓여 있는 진실을 질서정연하게 종합하여 안개같이 흐릿한 삶을 뚜렷이 보이고 들릴 수 있게 만든다. 예술창조는 직관될 수 있는 것으로의 변형이다.

창조는 한마디로 정신적 내용을 물질 위에 표현하는 물질화 또는 객관화이다. 하르트만은 주관 내면 안에 머물러 흔적도 없이 사라질 정신의 표출 즉 '정신의 객관화'라고 불렀고, 셸링은 '객관 위에 개념을 새기는 것'이라고 했다. 그러나 어떤 정신적 내용을 표현하고자 맨 처음부터 의식하는 것은 작품을 거칠게 즉 완성도가 떨어지게 만들 수도 있다. 이념은 자기도 모르게 슬쩍 들어가야 작품 속에 자연스럽게 녹아 들어갈

14) 조정옥, 알기 쉬운 철학의 세계, 철학과 현실사, 24.

수 있기 때문이다. 작품을 완성하고도 무엇을 표현했는지 스스로 모를
수도 있으며 이것이 이상적인 상태일지도 모른다. 물론 이 말은 상식적
인 고전적인 의미의 예술관의 관점에서 하는 말이다. 현대예술은 끝없
이 자유로우며 예측할 수 없는 변화를 겪고 있고 작가의 본심이 뼈대를
드러내며 밖으로 튀어나올 수도 있다.

④ 창조의 두 기준[15]

- 창조과정: 창조과정에 걸맞은 과정이 존재했는가?

예를 들면 4단계 1.준비기 2.부화 절제 후퇴기 3.영감의 사건 또는 통
찰 아하!기 4.마무리 확인기(아이디어의 세부적 표현)가 존재했는가?

고대 그리스 플라톤 시인은 신의 대변자였고 중세에는 신만이 유일
한 창조자였다. 낭만주의자는 창조에서 무의식의 역할을 강조했으며
프로이트는 창조를 개인의 억압된 환상의 산물로 보았다.

- 산물의 새로움: 전통 내 기존의 작품에서 예측될 수 없고 발견되지
않는 작품을 창조적이라 부른다. 혁신가, 선구자냐? 단순한 추종자냐?
에 따라 창조인가 아닌가가 결정된다. 전자의 기준에 따르면 침팬지 베
티의 그림은 창조적이 아니다. 후자의 기준에 따르면 모방작은 창조적
이 아니다.

15) 마거릿 P. 배틴, 예술이 궁금하다, 윤자정 역, 현실문화연구, 200~216.

⑤ 창조 개념의 적용범위

창조는 보통 예술가가 하는 일로 이해된다. 그러나 창조가 물질을 다루는 작업뿐만 아니라 정신 속에서의 아이디어의 떠올림을 포괄한다면 작품을 보고 나름대로의 느낌과 생각을 창출해내는 감상 작업 역시 일종의 창조라고도 볼 수 있다. 이미 피카소는 예술작품의 완성은 없으며 감상자의 감상은 작품을 작가에 이어서 계속 창조하는 것이라고 보았다. 예술 가운데에는 음악이나 연극처럼 연주나 공연을 필요로 하는 것들이 있다. 건축가도 설계를 담당하지만 설계가 실현되어야 비로소 건축이 완성된다. 음악이나 연극 그리고 건축 등은 작가의 아이디어에 대한 나름대로의 해석을 전제로 한다. 해석이란 개인의 주관적인 작용이며 나름대로 독창성을 갖는 것이다. 따라서 공연과 연주와 같은 실현 작용 역시 창조로 이해가능하다.

자기 작품에 대한 이해와 해석 또는 감상은 작가 아닌 타자에 의해서 더 잘 이루어진다는 입장도 있다. 사르트르에 따르면, "작품은 지각되기 전에는 결코 충분히 실현되지 않는다."[16] 사르트르는 소설읽기의 본질은 예견되지 않은 스토리를 염두에 두는 정신의 자유운동이기 때문에 소설가는 결코 자신의 소설을 읽을 수 없다고 했다.

예민한 감수성으로 내향적인 성향이 있는 예술가들은 우울증과 정신병으로 종종 불행한 삶을 살기도 했다. 게다가 새로운 스타일이 낯설

16) 비어즐리, 미학사, 211.

고 외면당하여 가난까지 겹쳤다. 지금의 우리를 행복하게 만든 예술가들의 비극에 모두 경외심을 가져야 할 것이다.

예술에 관한 말말말!!!

칸딘스키: 예술작품은 두 가지 요소 즉 내적 요소와 외적 요소로 구성된다. 내적 요소는 개별적으로 보면 예술가의 영혼의 감정이다. 이 감정은 감상자의 영혼 안에 근본적으로 동일한 감정을 불러일으킬 수 있는 능력을 가지고 있다. 추상적으로 머물던 내용이 한 작품이 되기 위해서는 두 번째 요소 외적 요소가 내용의 물질화에 개입해야 한다. 내용은 표현수단인 물질적인 형식을 찾는다. 작품은 내적 요소와 외적 요소 즉 내용과 형식의 불가분리적 융합체이다. 형식을 규정하는 요소는 내용적 요소이다. 형식은 추상적 내용의 물질적 표현이다.[17]

⑥ 공연 연주에서 원작에의 충실성 문제

악보를 정확히 따라가지 않는 연주는 연주가 아닌 것일까? 대본이나 악보가 실행의 상황들을 약하게 결정하고 있는 경우 다양한 변화를 주는 것

17) 칸딘스키, 예술과 느낌, 서광사, 조정옥 역, 68-69.

이 가능하지 않을까? 대본이나 악보를 최소한의 제약 조건으로 여기고 그 것을 넘어서서 작품을 보다 넓게 또는 창의적으로 실행할 수도 있지 않을 까? '원작을 존중하라'는 '연주가여 죽으라'는 말과 같지 않을까?

⑦ 예술적 창조의 본질

칸트에 따르면 예술적 창조의 본질은 다음과 같다.[18]

a. 학문이 단순한 앎이라면 예술은 앎을 실제로 실행할 수 있는 능력 이다. 누군가 도자기 만드는 법을 자세히 알고 있다고 해도, 그가 도자 기를 만들 수 없다면 아직 도예가라고 할 수 없다. 그가 멋진 도자기를 실제로 만들어 보일 때 비로소 그는 도예가이다.

b. 구두장이가 구두를 만드는 것은 먹고살기 위한 노동이며 하지 않 으면 안 되는 부담이지만, 화가가 그림을 그리는 것은 순수하게 좋아서 하는 놀이와 같은 것이다.

c. 벌이 집을 짓는 것이 본능에 의한 자동적 행위라면 그림을 그리는 예술 행위는 의지적 의도에 의한 행위이다. 벌집이 아무리 멋지더라도 예술은 아닌 것이다. 물론 이런 칸트의 관점은 참고할 가치는 있지만 더 이상 유효하지 않다.

유럽문화권에서는 창조하는 능력이라는 의미의 포이에시스에서 파생 되어 문학을 가리키는 포에지(Poesie)라는 용어가 있으며 손재주나 할 수

18) 조정옥, 알기쉬운 철학의 세계, 324.

자연

있는 능력을 강조하여 미술을 가리키는 쿤스트(Kunst)나 아트(Art)가 있다. 그리고 그와 더불어 고대 그리스에서 유동적이며 파악하기 어려운 예술인 음악 무용 시문학을 지칭하던 뮤지케(음악의 여신 뮤즈)로부터 파생된 음악(Music)이 있다.[19]

⑧ 천재는 있다? 없다?

칸트에 따르면 천재란 자연처럼 보이는 예술작품을 생산[20]하며 그 생산법칙을 스스로 만드는 재능과 독창성으로서 다른 이에게 본보기가 되는 미적 기준과 법칙을 제시한다. 셸링에 따르면 천재는 무한자의 표현, 즉 무한자의 유한자로의 구상과 유한자의 무한자로의 구상을 하는 자이다. 천재는 배울 수 없는 무의식적 측면으로서 자연적으로 주어지는 측면과 숙고와 반성 전승과 연습을 통해 도달되는 의식적 측면 이 두

19) 김혜숙 148-149.
20) 김혜숙, 132.: '칸트가 자연미를 예술미의 기준으로 본다면 셸링과 헤겔은 반대로 자연미의 기준이 예술에 있다고 본다.' 셸링에서 '자연은 불완전하며 예술은 자연을 보다 완전하게 만든 제2의 자연이다. 예술은 자연의 진정한 완성이다.' 155. 자연이 의도적 생산물이 아님에도 불구하고 계획적으로 만들어진 것처럼 보이는 반면에 천재가 만드는 예술작품은 만들어진 것임에도 자연처럼 보인다. 그리고 진정한 예술작품이라면 그렇게 보여야만 한다. 144-145.

측면을 통해 예술을 완성한다.[21] 그러나 현대의 미학자 굿맨에 따르면 예술이란 세계 이해의 투사나 세계 만들기의 일종에 불과하다. 예술 작품이 단순한 세계투사라면 모든 세계투사가 평등하다. 따라서 천재/비천재, 예술의 우열, 예술과 비예술의 구분 기준이 없다. 여기서 전통적인 천재미학이 약화되며 천재는 누구나 갖는 능력이고, 예술창조는 누구에게나 가능한 것이 된다. 현대 화가 뒤샹에 따르면 역시 일상의 사물들이 모두 예술작품이다. 예술가의 선택을 통해 본래의 맥락에서 이탈하여 다른 의미를 생산하는 예술가의 생각 자체가 예술이다. 크로체도 모든 것이 예술이며 인간은 누구나 예술가로 태어난다고 보았다. 크로체에 따르면 천재는 따로 없다. 둔재와 천재는 양적 차이일 뿐이다. 모든 인간은 시인으로 태어난다. 어떤 이는 큰 능력을 가진 시인으로 어떤 이는 작은 능력을 가진 시인으로 태어나는 것이 다를 뿐이다.[22] 예술의 뿌리는 인간의 본질에까지 뻗쳐 있음에도 그것을 일상의 정신적 삶과 유리시켜 특수 기능이나 귀족 애호물로 만들었다.[23]

⑨ 창조와 치료
수십만 년 전의 원시인들도 탁월한 동굴벽화를 그렸다. 악기다루는

21) 김혜숙, 145-146. 신이 세계 창조에서 무한을 유한으로 구상하고(실재적 방식) 동시에 유한을 무한으로 구상하듯이(이상적 방식) 천재도 이와 유사한 활동을 하는 자이다.
22) 베네데토 크로체, 크로체의 미학, 이해완 역, 예전사, 47.
23) 베네데토 크로체, 크로체의 미학, 이해완 역, 예전사, 46.

방법이나 화성에 대한 지식을 필요로 하는 음악과는 달리 미술의 제작 과정은 아주 단순하다. 간단한 낙서가 훌륭한 추상화가 된다. 예술치료는 특별한 예술적 재능과 능력을 필요로 하지 않는 것이므로 누구나 받을 수 있는 것이기도 하지만, 인간의 선천적인 예술적 성질은 예술치료에 큰 도움이 된다.

에리히 프롬에 따르면 인간은 본능적으로 집단으로부터의 분리에 대한 불안감을 갖는다. 모두가 그것을 진리라고 믿는다면 그것이 옳지 않음을 알면서도 함께 동조하며 군중심리에 참여하는 것도 분리가 주는 공포감 때문이다. 분리불안은 집단과의 합일이나 인간과의 개별적 사랑으로 해소된다. 그러나 인간은 자신이 만든 물건과의 합일을 통해서 대리만족을 얻을 수도 있다. 공장 노동자들은 한 가지 부품만을 다루면서 최종생산물을 접하지 못하지만 그림을 그리고 시를 쓰는 예술가들은 자신의 작품과 합일될 수 있다. 플라톤도 예술적 창조를 통한 생산을 남녀 간의 사랑을 통한 자손 생산 옆에 나란히 놓았다. 작품과의 합치감을 통해 얻는 만족감은 강한 예술적 치유이다. 예술작품의 감상도 치유를 주지만 직접적인 제작은 그와는 차원이 다르다. 특히 미술치료는 거의 모든 과정이 직접적으로 작품을 만드는 과정으로 구성된다.

예술적 천재의 특권인 영원한 이데아의 통찰을 강조한 쇼펜하우어나 머릿속 영감을 완성품으로 본 크로체는 실제로 만들어진 작품과의 합일에서 오는 즐거움을 간과한 것이다. 영원한 진리를 떠올림으로써 눈앞의 아픔을 잠시 잊기도 하지만 자신의 정신세계를 물질 위에 조각하는 과정에서도 그런 해탈이 일어난다고 할 수 있다. 가난과 우울 속에

서도 완성의 기쁨은 예술가에게 큰 위안이 되었을 것이다.

예술에 관한 말말말!!!

프리드리히 쉴러: 인생은 심각하고 예술은 명랑하다.

릴케: 예술은 아동적이다.

루돌프 슈타이너: 예술은 삶에 깊이 뿌리박고 있다.

게르하르트 하우프트만: 세상을 도덕적으로 만드는 것은 예술이 아니다.

미추에 대하여
– 추한 것도 아름답다?

올덴버그, 거대한 햄버거

미와 추를 대립으로 보는 관점도 있지만 연속선상에 놓인 것으로 보는 관점도 있다. 예를 들면 이데아처럼 미를 구성하는 요소가 있으며 그것이 빠지면 추라고 보는 관점에서는 미추가 흑백논리처럼 대립된다. 반년에 미와 추를 온도처럼 생각한다면 세상만물이 미추의 연속선상 어딘가에 위치한다고 볼

수 있다. 더 나아가서 어떤 것이 아름답고 매력적이려면 반대요소를 필요로 하며 반대요소에 의해 더욱 돋보이고 강조된다고 할 수 있다. 결국 미와 추의 요소를 모두 포함하는 어떤 작품 자체가 아름답게 되며 미추 모두 보완되고 조화를 이룬 셈이 된다. 그렇다면 추의 요소 또한 미에 도움을 준 요소이며 추 역시 일종의 미라고도 볼 수 있다. 이제 가치란 무엇이며 미가치의 본질과 구성요소 그 종류에 대해 차례로 살펴보기로 한다.

① 미가치

가치는 존재와 대비되는 것으로서 존재 안에 내재하는 것 또는 존재의 인식에서 주관 안에 생겨나는 어떤 것으로 이해된다. 가치가 존재 안에 있다고 보는 입장은 객관주의이며, 존재 안에 가치가 있는 것이 아니라 단지 인간의 인식구조로 인해 그 안에 있는 듯이 보이는 것뿐이라는 입장은 주관주의이다. 객관주의의 대표는 플라톤이고, 주관주의의 대표는 스피노자이다. 가치는 진선미의 정신적 가치, 생명적 가치, 감각적 가치, 물질적인 유용성 가치로 분류된다. 미가치는 높은 정신적 가치로서 생존에 필수적인 것은 아니지만 삶을 보다 의미 있게 풍요롭게 만들어준다.

미와 미적인 것은 다르게 이해될 수 있다. 즉 '협의의 미'와 '광의의 미'가 있다. 광의의 미는 가슴을 이끌리게 만드는 것으로서 추까지도 포함한다. 협의의 미는 보통 아름답다고 말해지는 것을 가리키며 조화롭고 균형 잡힌 우아한 대상만을 포괄한다. 반면에 광의의 미는 협의의 미뿐

만 아니라 아름답지는 않지만 신기하거나 흥측하거나 괴상하거나 거대하여 우리에게 매력적으로 다가와 시선을 빼앗고 몰입하게 하는 모든 것을 가리킨다. 인생을 반영하는 예술이 좁은 의미의 아름다움만을 묘사할 수는 없다. 따라서 아름다움도 비극과 희극, 괴상한 것, 비뚤어진 것…… 그 모든 것을 포괄해야만 한다. 존 러스킨은 미를 넓게 보는 입장으로서 쾌를 주는 대상은 어느 정도이든지 간에 아름답다고 보았다.[24] 미가 넓게 보면 아름답지 않은 것, 즉 추도 포함하므로 미학은 미와 더불어 추까지 다룬다고 할 수 있다. 미학은 에스테틱스의 번역어이므로 그것의 다른 번역어인 예술철학과 같은 학문 분야를 가리키며 원뜻도 아름다움에 관한 학이라는 의미는 아니다. 예술철학이 미추를 모두 다루기 때문에 미학이라는 말은 예술철학을 나타내기에 부적절하다는 의견들도 있는데, 이런 의견은 미를 협의의 미로만 본 데서 기인한 것이다. 반면에 나는 미학과 예술철학을 같은 말의 다른 번역어로 본다. 미학=예술철학.

키리코, 시인의 불확실성

② 4가지 주요 미가치

우아미, 숭고미(장엄미), 비극미, 희극미(우스꽝스러운 것). 이 가치들 간에는 조화와 부조화가 있다. 절제와 조화가 중심이 되는 우아미는 지극히 크고 위대한 대상이 가지

24) 마거릿 P. 배틴, 예술이 궁금하다, 윤자정 역, 현실문화연구, 71.

는 숭고미와 어울리지 않는다. 반면에 숭고미는 위대한 대상의 몰락에서 발생하는 비극미와 조화를 이룬다.

③ 도덕적 가치와 미적 가치

실재 세계는 만유인력의 법칙과 같은 인과법칙들이 어김없이 작용하는 세계다. 인과법칙은 그냥 존재하는 반면에 도덕적 가치는 만들어야만 비로소 존재하게 된다. 도덕적 가치의 세계에서는 도덕적 상황에서 의무를 행하고 타인을 배려하는 인간의 의도와 행위를 통해서 비로소 가치가 실현된다. 도덕적 가치는 지키고 실현해야 한다는 의무감을 불러일으키는 반면에 미적 가치는 반드시 실현해야 한다는 부담과 강요가 없다. '선, 지혜, 용기, 그리고 절제'와 같은 윤리적 가치는 상황에 따라 그것이 요구되면 우리가 실현해야 될 의무의 일종이다. 의무란 하기 싫어도 해야만 하는 강요이며 압박감을 주는 것이다. 반면에 미적 가치는 의무도 아니고 강요도 아니다. 예술세계는 자유롭다. 예술가는 현실 세계의 모습에 구애됨이 없이 상상의 날개를 활짝 펴고 있는 세계, 새로운 세계를 창조한다. 그는 현실을 뜯어고치고 현실에 필요한 어떤 것을 만들어야 한다는 강압감에 시달릴 필요가 없다. 즉 화가가 그리는 그림은 창틀이나 선반으로 이용되기 위해 만들어지는 것이 아니다. 그림을 그리는 행위는 인명구조 행위와는 전혀 다른 어떤 것이다. 예술가는 그렇게 자유롭지만, 그 역시 현실법칙은 아니지만 예술 세계를 지배하는 미적 법칙을 존중해야 한다.[25] 예술에 있어서 미적 법칙을 지켜야한다는 부담과 새로운 것을 창조해야 한다는 압박이 존재한다.

④ 진선미의 관계

플라톤에 의하면 진리인 것은 선한 동시에 아름다운 것이다. 진리적 판단을 내리는 것은 아름답다. 학문은 아름답고도 선하다. 최고선은 최고 미와 합치된다. 미를 추구하다 보면 우리는 동시에 선에 도달하게 된다. 플라톤은 선한 것이 어떻게 아름답지 않을 수 있으며 진리가 어떻게 아름답지 않을 수 있는가라고 하면서 진선미를 동일시했다. 이러한 진선미의 합치에 서서히 균열이 생기고 칸트의 형식주의 미학에 의해 완전히 깨져버렸다. 아름다움이 진리성이나 도덕성과 분리된 것이다. 진선미의 균열은 상당히 혁신적이고 현대적인 요소로서 악의 묘사가 노골적으로 두드러지고 극단적으로 되어가는 현재의 상황과도 일치한다. 많은 소설과 영화들이 그 증거이다. 그런데 칸트에 의한 예술의 독립이 칸트를 뒤이은 셸링에서 잠시 수포로 돌아가고 미학은 과거로 회귀한다. 셸링에 따르면, 진리와 미는 모두 주관과 객관의 동일성이고 절대자의 직관과 통찰이므로 미가 아닌 진리는 진리가 아니고 진리가 아닌 미는 미가 아니다.[26] 진선미 간의 균열은 톨스토이에 의해서 이어진다. 선한 감정의 표현을 이상적 예술로 보면서도 톨스토이는 진은 미가 아니고 선도 미가 아니라고 선언한다. 진은 환상을 파괴하므로 미가 아니며, 미는 정열을 불러일으키고 선에서 멀어지게 만들기 때문에 선이 아니라는 것이다. 하르트만도 마찬가지로 진, 선, 미가 완전히 이질적인 것

25) 조정옥, 알기 쉬운 철학의 세계, 철학과 현실사, 24.
26) 김혜숙, 셸링의 예술철학, 174.

이라고 해명했다. 미적 가치를 갖는 예술작품이 비인간적인 행위를 소
재로 할 수도 있고 진리 아닌 허위를 묘사할 수도 있다. 진위나 선악은
예술작품이 예술적 가치를 실현하기 위해 사용하는 도구에 불과하다.
비진리나 악행의 묘사가 예술을 진정한 예술로 만드는 데 방해가 되지
않는다. 예술이 진리나 선행을 제시할 수는 있으나 그것이 예술을 예술
로 만들어주는 본질이거나 필수 조건은 아니다. 권선징악은 더 이상 예
술의 본질이 아니다.

⑤ 미의 객관성과 주관성

대상의 아름다움은 대상 속에 내재하는 성질에 놓여 있는가? 아니면
우리가 대상을 바라보는 방식, 또는 대상의 실제 존재방식에 달려 있는
가? 주관과 객관이 만나서 미가 체험되기 마련이다. 그런데 미가 작품
속에 들어 있기 때문에 내가 미를 느끼는 것일까? 아니면 작품 속에는
미 같은 것이 없는데 내 마음의 구조 때문에 미의 느낌이 일으켜지는 것
일까? 전자는 객관주의, 절대주의, 실재론이고, 후자는 주관주의, 상대
주의, 관념론이다.

⑥ 미의 기준

아리스토텔레스에 따르면 미의 주된 형식은 질서, 균제, 일정한 크기
이며 아퀴나스의 미의 기준은 완전성(통일성), 비례, 명료성이다. 칸트
에 따르면 미 판단은 주관적 보편성으로서 대상보다도 주관 즉 상상력
과 오성의 자유유희에서 비롯된다. 상상력과 오성의 조화로운 유희가

64

미의 주관적 측면이라면 미 또는 예술미의 객관적 기준은 자연미라고 할 수 있다. 비트겐슈타인도 주관주의로서 아름답다는 것은 승인한다는 제스처에 불과하다고 보았다. 추상화가 칸딘스키는 의미 없는 선과 색의 아름다움, 즉 단순한 형식미가 아니라 화가가 그리려고 하는 정신적 내용에 부합하는 형식과 형태만이 아름답다고 보았다. 즉 미추의 기준은 내용과의 합치성에 있다. 로젠 크란츠는 추를 배제하고 가능한 한 이상적인 이미지를 그려야 한다는 헤겔을 비판하고 진리를 위해서는 세상에 실재하는 추를 묘사해야 한다고 보았다. 그에 따르면 균형과 순수성, 법칙성만으로는 작품이 지루할 수 있다. 따라서 파격으로서의 추가 필요하며 추가 미를 미로서 나타나게 한다.

⑦ 미추의 관계

미와 추는 반대지만 어떤 의미에서 반대인가? 미와 추는 극단적인 반대인가 아니면 정도의 차이인가? 플로티노스는 미추를 양극적 반대로 보아 무형성은 추하며 이데아적 형상이 들어 있으면 아름답게 된다고 한 반면에, 아우구스티누스는 미추를 정도 차이로 보아 추는 낮은 단계의 미일 뿐이라고 보았다. 사물을 아름답게 만들어주는 본질을 내포한 것은 아름다우며 그렇지 못한 것은 추하다고 한다면, 그러한 본질을 아주 약간만 가지고 있는 것은 무엇이라 불릴 것인가? 미추를 흑백논리로 본다면 사물의 다양성에 대처할 수 없을 것이다. 똑같은 섭씨 10도라도 얼음물에서 나온 사람에게는 따스하게 느껴질 것이다. 미추 역시 감상자에 따라 상대적인 것이다. 각자의 지각과 경험의 역사에 따라 한 작

품이 미 또는 추로 느껴질 것이다. 이렇게 볼 때 미추는 존재론적으로나 인식론적으로나 단계적이고 상대적인 것이다. 관점에 따라 이 세상 모든 것이 아름다울 수도 있고, 모든 것이 추할 수도 있다. 철학자 자크 마리탱은 이 세상에 추한 것은 없다고 했다.

⑧ 추의 역할

드뷔페, 재즈밴드

추를 예술 속에 집어넣은 것은 19세기 낭만주의에서 엿보이는 그로테스크와 아이러니 미학으로 거슬러 올라간다.[27] 현대예술은 모순과 불협화음, 비동일성, 파편화, 분열 같은 추의 요소를 작품 속에 적극 수용한다.[28] 로젠크란츠에 따르면 깊이 있는 표현에 추는 필수불가결하며 추는 도덕적 계발에 공헌한다고 보았다. 미술사에서 뛰어난 작품을 보면 언제나 어둡고 추하고 악한 측면을 담고 있으며 이러한 측면이 바로 주인공이 되는 대상을 돋보이게 하고 작품을 완성도 있게 만들어준다. 추는 음악에서 단조와 같은 것이다. 빛과 더불어 어둠이 세상의 필수요소이듯이 미뿐만 아니라 추 역시 예술의 필수요소라고 할 수 있다.

예술이 세계와 인생과 자아의 표현이라면 세계와 인생과 자아 속에

27) 철학아카데미, 철학, 예술을 읽다, 동녘, 59.
28) 철학아카데미, 철학, 예술을 읽다, 동녘, 59.

담긴 긍정적 요소뿐만 아니라 부정적이고 비극적인 요소 역시 담길 수밖에 없다. 부정적이고 비극적이며 따라서 추한 것의 묘사일수록 예술가 자신의 정화와 더불어 감상자 마음속의 어두운 기억을 끌어내어 공감을 자극하며 정화를 더 잘 일으킬 수 있다. 예술 작품은 개인적 삶에서 우러나오는 것으로 반드시 완벽하거나 조화로운 것만을 담지는 않는다. 특히 예술치료에서 내담자가 완성하는 작품은 삶 그 자체의 표현이다. 이를 예술치료에서는 미추로 평가하지 않고, 생긴 그대로의 개성적 형상과 의미를 존중한다. 이상적인 미의 표현만큼 삶의 진실의 표현도 필요한 것이다.

⑨ 네 가지 아름다움, 우아미 · 숭고미 · 비극미 · 희극미

각각의 작품에는 나름대로의 고유하고 독특한 미가 담겨 있다. 그렇지만 마치 개개 신체의 특성이 있음에도 체질의 종류를 몇 개로 나누는 것처럼 미를 분류할 수 있다. 적절한 절제와 조화를 이룬 우아미, 완전성과 탁월성과 거대하고 위대하며 심원한 분위기의 숭고미, 가치 있는 사물의 파괴와 몰락에서 오는 비극미, 지성과 도덕성의 기대가 무너지는 데서 오는 희극미가 있다. 칸트는 미와 숭고를 분리하여 숭고는 미에 속하지 않는 것으로 보았다. 미가 오성과 상상력의 조화라면 숭고는 이성과 상상력의 부조화에서 오는 불쾌감에서 출발한다. 지나치게 거대하여 수용이 불가능한 대상은 불쾌감을 거쳐서 그런 거대한 대상을 견디면서 마주하고 있다는 자기만족감을 부여한다. 칸트에서 대상이 숭고한 것이 아니라 무지막지한 대상을 소화한 내가 숭고한 것이다. 하르

트만은 이와는 반대로 숭고 역시 쾌감이라고 본다. 똑같은 황금비율의 얼굴이라도 전혀 다른 모습의 얼굴이다. 마찬가지로 똑같은 우아미를 가진 작품이더라도 전혀 다른 느낌의 작품일 수도 있다. 이 세상의 그 많고 많은 예술 작품들을 네 가지로 분류하는 것은 여전히 무리가 있다. 몇 개의 개념 안에 온 우주를 분류해서 담으려는 시도는 철학적 작업의 전형적인 특징이기도 하다.

리스트는 당시 이름 없는 작곡가 쇼팽을 사람들에게 알리려고 갖은 노력을 다했으나 실패했다. 아무도 지루한 쇼팽의 연주를 듣고자 하지 않았던 것이다. 리스트는 어느 날 무대의 불을 끄고 연주했다. 사람들의 천둥 같은 박수와 환호가 이어졌다. 그러나 그 연주는 쇼팽이 한 것이었다. 그때부터 사람들은 쇼팽을 인정하고 주목하기 시작했다. 음악과 그림이 가슴에게 말을 걸어올 때 가슴이 접수한 그 감동의 크기를 사람들 스스로 자각하지 못하는 것이다. 우리나라의 이름난 음악가가 청바지를 입고 몇 시간 동안이나 거리에서 바이올린을 연주할 때 두세 사람밖에는 듣지 않았다. 뱅크시라는 가명의 화가는 유럽 유명미술관에 자신의 그림을 몰래 강력접착제로 붙여 놓았다. 그 일로 그가 유명해지자 그의 그림이 비싸게 팔렸다. 그러나 그의 그림들을 거리로 내놓고 한 노인이 팔고 있을 때 사람들은 모두 무심코 지나쳤다. 현재는 너무나 유명한 화가 고흐는 생전에 단 한 점의 그림밖에 팔지 못했다. 이 모든 일들이 무엇을 말해주는가? 사람들은 예술을 제대로 평가하지 못한다는 것이다. 지금도 대개의 사람들이 유명하다는 그림 앞에서만 서성거리고, 진정으로 가치 있는 그림들을 냉대하고 있다고 확신한다.

위대한 철학자들의 예술철학

플라톤(BC 427~347)

아름다운 예술에 빠져 영원한 이데아를 망각하지 말라!

철학자의 속마음 꿰뚫어보기

헛되구나! 덧없구나! 이 세상의 모든 것들. 그런데 그런 덧없는 나무나 동물을 그리는 일은 얼마나 헛된 일인가? 사물의 겉모습만 보고 그럴싸하게 그려서 눈속임이나 하는 화가들은 얼마나 골이 빈 존재들인가? 시는 그래도 철학을 담고 있으니 그림보다야 낫지. 그런데 시도 문제야. 사람들이 시를 읽고는 눈물을 질질 짜고 마음이 들떠 연애나 하고 싶어 하니까 말이야. 시든 그림이든 그 안에 영

원한 이데아가 조금은 들어 있으니 그걸 눈치 채고 이데아로 올라가야 하는데,

그런 일은 좀처럼 일어나지 않지.

① 예술의 비진리성

플라톤은 아름다움을 보는 것은 인생의 살 만한 가치를 느끼게 한다

고 인정하면서도 여러 가지 이유로 예술을 혹독히 비판한다.[29] 우선 예

술은 모방의 모방으로서 진리를 제시하지 못한다. 예술은 참된 의미의

존재 즉 영원불멸 불변하는 최고 존재, 이데아를 내포하고 있지 않다.

예술은 그럴듯하게 보이게 만드는 사이비 기술에 불과하다. 플라톤의

예술에 대한 비난은 회화에서 극치를 이룬다. 플라톤에 따르면 그림은

대상에 대한 지식이 전혀 없이 그저 겉모양만 그럴듯하게 그려 사람들

을 눈속임한다. 예술 가운데 건축, 가구 제조, 마차 제조는 그나마 건축,

가구, 마차의 이데아를 염두에 두고 모방하는데 반해서, 화가, 조각가,

시인은 마차의 이데아를 모방한 마차를 모방한다. 후자는 이미 만들어

진 마차를 염두에 두는 모방의 모방이므로 진리에서 두 번 멀리 떨어져

있다. 플라톤에 따르면 진리를 찾기 위해서는 눈에 보이는 일체의 현상

을 떠나야 한다.[30] 감각과 현상세계에 머무는 예술은 이데아에서 그리

고 진리에서 멀어져 있는 것이다. 플라톤에 따르면 시는 역사와 달리 보

29) 하우스켈러, 16.

30) 바이셰델, 철학의 뒤안길, 19-20.

편적인 진리를 다루므로 철학에 근접하며 따라서 모든 예술 가운데 시가 최고다.

② 예술을 통한 감각미에 탐닉, 이성약화

예술은 사람들을 덧없는 것에 불과한 감각적 아름다움에 빠져 이데아를 망각하게 만든다. 이성을 잃게 하여 감정적으로 만든다. 따라서 예술은 존재할 만한 가치가 조금도 없다. 감각미는 가장 빛나는 것, 매혹적으로 더 높은 이데아에의 동경과 진리 사랑을 일깨워줄 수도 있지만, 대다수가 감각미에서 만족해버리고 감각미만 진정한 아름다움이라는 착각을 갖는다. 감각미는 감상자의 감각과 열정을 자극하고 이성을 약화시키고 교란시킨다.

이렇게 예술을 부정적으로 평가한 플라톤은 그래도 예술이 사람들을 이성적으로 만드는 역할을 떠맡기를 바랐다. 예술은 선을 위해 봉사해야 하고 교육의 기능을 담당해야 그 존재 의미를 회복할 수 있다. 즉 열정을 다스리고 덕과 진리를 추구하도록 사람들을 이끌어야 한다.[31] 플라톤은 당시에 춤과 시문학과 결합된 형태인 음악을 인간 영혼의 도덕성을 묘사하는 것으로 보고 선한 인간을 묘사하는 음악만을 허용해야 한다고 보았다. 선한 영혼이란 이성적인 영혼이다. 이성적인 영혼을 모방하는 이성적인 음악은 사람들을 감정에 빠지지 않게 하고 정신 차

31) 바이셰델, 철학의 뒤안길, 21-24.

리게 하는 엄격한 음악이다. 불행히도 이런 이성적인 음악은 분명 아름답지는 않았을 것이다.

③ 진선미

선도 아름답지만 미의 이데아는 그보다 더 아름답다. 이 세상에서 가장 아름다운 것인 미의 이데아는 볼 수도 들을 수도 만질 수도 없는 것이다. 미의 이데아는 저급한 감각세계를 초월해 있는 것이기 때문이다. 동양의 장자(BC 369-286)도 그와 비슷한 견해를 갖고 있었다. 장자에 의하면 천상의 음악은 들으려고 해도 들리지 않는 것이라고 했다.[32]

플라톤에서 '진=선=미'는 합치된다. 이와는 반대로 현대에서 진, 선, 미는 각기 독립적인 것으로 취급된다.[33] 요즘 영화들을 보면 극악한 범죄가 묘사되고 범인이 도망가서 행복하게 사는 결말도 가끔 있다. 범죄라는 악을 멋들어지게(즉, 미적으로) 표현한 것이다. 선과 미가 갈라선 것이다. 만일 플라톤이 극장에서 이런 영화를 보았다면 사람들의 영혼이 악으로 물들 것을 우려하여 영화제작자를 멀리 추방시키거나 사형에 처하려고 들 것이다. 플라톤에 따르면 통치자 즉 철학자는 예술작품을 일일이 검토하여 사람들에게 악한 영향을 줄 것들은 금지시켜야 한다. 악영향을 주는 작품을 허락 없이 유포시킨 작가는 혹독한 처벌을 받게 된다. 이것이 소위 예술검열설이다. 우리나라에서는 외설적인 소설

32) 조정옥, 알기쉬운 철학의 세계, 철학과 현실사, 25.
33) 조정옥, 알기쉬운 철학의 세계, 철학과 현실사, 26.

가들을 감옥에 가두고 벌준 일이 있었다. 상당히 플라톤적인 발상이다. 외설적인 소설을 보고 성범죄를 저지를 정도의 인간이라면 이미 악에 깊이 물든 자이다. 외설적인 소설의 독서는 찰랑거리는 물 잔에 떨어진 마지막 한 방울의 물인 것이다. 그리고 그가 악인이 된 것은 그 스스로가 자신을 잘못 이끈 것이기도 하지만 사회적 냉대에도 책임이 있다.

　플라톤은 감각세계에서 이데아와 유사한 단순색, 단순음, 기하학적 선과 면과 도형들은 다른 것들에 비해 아름답다고 보았다. 현대화가 바넷 뉴먼은 '누가 빨강을 두려워하는가'라는 작품에서 붉은 색으로만 화면을 가득 채워 사람들의 비난을 받았다. 그러나 플라톤이 그것을 보았다면 그 아름다움에 빠져 바라보았을 것이다. 어디에나 널브러져 있는 아파트의 직선도 우리 눈에 삭막하고 건조하게 비치는 반면에 플라톤은 즐겁게 마주대했을 것이다. 스페인의 건축가 가우디는 사람들의 마음을 알고 자연처럼 구불구불한 건축물을 짓지 않았던가? 플라톤의 눈에 가우디의 건축들은 이데아에서 멀리 떨어진 추한 형체일 것이다. 플라톤이 선호한 기하학적인 형태를 그리고 다룸으로써 현실을 잠시 떠나 순수한 아름다움의 세계에 머물도록 할 수도 있을 것이다. 현대 추상화가 몬드리안은 기하학적인 형태를 통해서 감정을 배제하고 이성적인 회화를 만들려고 시도했다.

예술치료실습(독서치료)

모든 예술 가운데 시를 가장 높이 평가한 플라톤의 예술철학을 떠올리며 다음 시를 읽어보자. 정현종 시인의 '흙냄새'라는 시이다. '흙냄새를 맡으면 세상에 외롭지 않다'를 각자 나름대로 변형시켜 개작해 보자.

흙냄새

흙냄새를 맡으면

세상에 외롭지 않다.

뒷산에 올라가 삭정이로 흙을 파헤치고 거기 코를 박는다. 아아, 이 흙냄새! 이 깊은 향기는 어디 가서 닿는가. 머나멀다. 생명이다. 그 원천. 크나큰 품. 깊은 숨. 생명이 다아 여기 모인다. 이 향기 속에 붐빈다. 감자처럼 주렁주렁 딸려 올라온다.

흙냄새여

생명의 한통속이여.

아리스토텔레스(BC 384-322)

도덕적 검열이 아니라 미학적 검열을 하라!

감정과 욕구는 자연스러운 거야. 눈이 색을 보고 귀가 소리를 듣는 것과 마찬가지지. 당연히 감정은 느끼고 욕구는 하고 싶은 거야. 문제는 느낌과 욕구가 일어날 때 과도하지 않게 적절하게 조절해야 하는 거지. 영화를 보고서 희노애락의 감정이 일어나는 것은 나쁜 것이 아니야. 감정 그 자체가 나쁜 게 아니니까. 오히려 마음 안에 쌓인 나쁜 감정들을 쏟아내어 정화되니까 아주 좋은 거지.

아리스토텔레스는 이데아가 초월적 세계 속에만 존재한다고 보던 플라톤과는 달리, 우리가 사는 현실세계가 유일한 세계이며, 이 세계 안에 이데아 즉 형상이 존재한다고 보았다. 따라서 플라톤에서 예술은 가상의 모방이었다면, 아리스토텔레스에서 예술은 진짜에 대한 모방이다. 모방을 속임수에 가깝다고 비하한 플라톤과는 달리 아리스토텔레스는 예술의 영혼정화 기능을 긍정적으로 평가했으며 가능적 세계와 상상적 세계를 그릴 수 있는 예술의 자유를 인정했다. 플라톤은 악한 사람이 잘살게 되는 연극은 권선징악에 어긋나므로 교육적으로 좋지 않

은 영향을 준다고 걱정했다. 잘못해도 된다고 생각할 수도 있다는 것이다. 그러나 아리스토텔레스는 악인이 행복해지는 연극은 재미도 없고 완성도도 떨어지므로 사람들이 좋아하지 않을 것이라고 생각했다. 예술에 대한 검열은 도덕성에 대한 검열이 아니라 예술성, 예술적 완성도에 대한 검열을 하면 충분하며 그렇게 되면 저절로 도덕성도 검열하게 된다고 보았다. 플라톤은 우리나라에서 소설가를 감옥에 가둔 일처럼 부도덕한 영향을 주는 시인은 추방되고 투옥되어야 한다고 보았다면, 아리스토텔레스는 그런 작품은 예술적으로 부족하므로 사람들이 외면하고 저절로 도태될 것이라고 본 셈이다.[34] 아리스토텔레스는 마음이 넓고 포용력과 유연성을 가진 철학자라고 할 수 있고 예술의 자율성 확립을 위해 노력했다고 볼 수 있다.

① 예술의 진리성

인간의 활동에는 세 가지가 있다. 지(theoria), 행(praxis), 제작(poiesis). 이 가운데 제작에는 모방이 있으며 모방에는 색채 드로잉을 통해서 시각적 외양을 모방하는 기술과 운문, 노래, 춤을 통해 인간행위를 모방하는 기술이 있다. 아리스토텔레스도 예술적 행위를 플라톤과 같이 모방이라고 보지만 모방에 대해 긍정적으로 이해한다. 아리스토텔레스는 플라톤처럼 이데아가 감각적 세계와 분리된 것이 아니라 현실 속에 존

34) 소요한, 아리스토텔레스 비극론의 카타르시스 해석.,42, 김진엽 하선규 엮음, 『미학』, 책세상.

재한다고 보며 감각세계의 가치를 인정한다. 즉 질료와 독립된 형상은 존재하지 않는다. 따라서 아리스토텔레스에 따르면 예술이 환영의 모방이라는 플라톤의 비판은 오류이다. 플라톤이 예술가가 지식 없이 가짜를 진짜인 듯 꾸며낸다고 했다면 아리스토텔레스는 시는 인간 본성 이해, 즉 동기와 행위의 연관성 같은 심리법칙 이해를 전제로 하므로 참된 지식에 의존한다. 시인의 과제는 일어난 일이 아니라 일어날 수 있는 일을 전하는 것이며 개별 사건을 예로 삼아 보편적인 것을 다루는 것이다. 시인은 역사와 대조적으로 반복되는 본질적인 것, 철학적 진리, 초시간적 진리에 관심을 갖는다. 시에서는 불가능한 것, 주관적으로 믿을 만한 것, 그럴 듯한 것, 있을 수 있는 것, 주관적 개연성이 객관적 가능성보다 중요하다.[35]

아리스토텔레스에 따르면 예술가는 사물의 과거나 현재의 상태, 더 나아가서 사물의 상정되는 상태, 사물이 되어야 하는 상태를 모방한다. 아리스토텔레스는 인간은 모방된 것에 대해 기쁨을 느낀다는 예술쾌락설을 주장한다. 만물 모든 것에 목적이 있다. 마찬가지로 예술에도 목적이 있는데, 그것은 기쁨이다. 예술창작의 동기는 모방하는 기쁨 그리고 목적은 모방된 것에서 얻는 기쁨이다.[36]

35) 미카엘 하우스켈러, 예술이란 무엇인가, 27.
36) 조요한, 아리스토텔레스 비극론의 카타르시스 해석, 43-44, 김진엽 하선규 엮음, 『미학』, 책세상.

② 예술을 통한 감정 정화

플라톤이 감정을 육체에서 스며든 불순물이라고 부정적으로 평가하고 감정에서의 완전한 해방을 이상적인 상태로 본 반면에 아리스토텔레스는 감정과 욕구는 삶의 행복의 재료이므로 반드시 필요하며 단, 적절한 정도로 절제되어야 하는 것이라고 생각했다. 심지어 상황에 따라 감정이 더 격하도록 조절될 필요가 있는 것으로 보았다. 중용이란 감정과 욕구의 금지나 억압이 아니라 양적 조절로서 더 작게도 조절되어야 하지만 상황에 따라서 더 크게 증가시켜야 하는 것이다. 플라톤이 선은 감정억제에서 가능하며 예술은 감정유발 때문에 해롭다고 본 반면에 아리스토텔레스는 적절한 감정은 중용의 덕으로서 도덕적이며 이성적이라고 본다. 그에 따르면 상황이 요구한다면 격정이 끓어오르는 내적 규제 메커니즘이 필요하다.[37] 예술은 감정 배출기능을 할 수 있으며 감정에 대처하고 감정을 조절하는 훈련을 하게 한다. 플라톤이 예술의 감정성에 대해 비판적이었다면 아리스토텔레스는 감정의 해방, 카타르시스, 안정, 회복을 긍정적으로 보았다. 연극 감상자는 마음을 해치고 곪게 하는 정서적 자극물을 제거하게 된다. 플라톤은 비극의 비도덕성으로 인해 선한 자가 불행해지고 악한 자가 행복해지는 것을 염려한 반면에 아리스토텔레스는 극에 대한 도덕적 검열은 불필요하고 오직 미학적 검열만 필요하다고 보았다. 선한 자가 불행해지는 비극은 미학적으

37) 미카엘 하우스켈러, 예술이란 무엇인가, 29-30.

로 볼 때 훌륭한 비극이 아니다. 즉 예술로서의 완성도가 떨어진다. 도덕, 정의는 미적 우수성과 일치한다. 최선의 비극은 완벽하게 선하지는 않지만 우리와 충분히 닮은 인물이 지나치게 가혹한 불운을 겪는 비극이다. 희극의 목적은 타인의 (무해한) 과오나 추악에서 오는 기쁨이고 비극의 목적은 가련함과 무서움을 통한 카타르시르에서 생기는 기쁨이다 (비극의 현 실태는 카타르시스이다).[38] 예술은 다른 테크네(기술, 능숙함)와는 달리 즐거움을 목적으로 하며 특히 좋은 것뿐만 아니라 나쁜 것의 모방에 대한 즐거움도 목적으로 할 수 있다. 보다 엄숙한 사람들은 아름다운 행위 선한 사람의 행위를 모방하고 보다 속된 사람들은 천박한 사람들의 행위를 모방하는데 이것이 비극과 희극으로 발전된 것이다.[39]

③ 비극의 즐거움

비극은 동정심과 공포감(비탄과 전율)을 유발하고 감정으로부터 정화시킨다. 연민은 주인공이 부당하게 불행에 빠질 때의 느낌이고 공포는 우리와 비슷한 주인공이 불행에 빠질 때의 느낌이다.[40] 비극의 즐거움은 연민과 공포에서 비롯되는 것으로 모방과 인지의 즐거움이며 모방

38) 조요한, 아리스토텔레스 비극론의 카타르시스 해석,,45, 김진엽 하선규 엮음, 『미학』, 책세상.
39) 조요한, 아리스토텔레스 비극론의 카타르시스 해석,,47, 김진엽 하선규 엮음, 『미학』, 책세상.
40) 조요한, 아리스토텔레스 비극론의 카타르시스 해석,,48, 김진엽 하선규 엮음, 『미학』, 책세상.

된 것과 모방과의 일치를 보는 즐거움과 배움과 지식의 즐거움이다. 예술은 (거의)지식이다. 공포와 연민이 고통인데, 어떻게 쾌가 발생하는가? 그것은 자신과 닮은 인물과 동일시하되 실제가 아닌 정확한 재생을 보는 것은 고통스럽지 않기 때문이다. 중요하고 흥미로운 사물의 모방, 공포의 연민으로 변이는 평정 상태의 회복이며 쾌를 준다. 개개 사건의 통일성과 필연성, 아름다운 것, 질서, 균제, 척도, 복잡한 플롯, 사건진행이 공포연민을 일으키는 데 강력히 작용한다. 예술은 가상성(연기된 것)을 숨기지 않으므로 상쾌한 놀이이다. 진짜 사건이 아니라 무대 위에서 공연되는 가상 사건이므로 우리는 거리를 두고 볼 수 있고 즐거움을 느낄 수 있다. 또한 모방은 인간의 본질이므로 모방의 즐거움을 느낀다. 모방에서 사물을 인식하며 인식의 즐거움을 누리는 것이다. 예술은 결국 행복에 기여한다.[41]

예술치료실습(독서치료)

다음 시를 읽고 지나온 인생의 희노애락을 떠올려보자. 특히 비극과 공포에 대한 체험을 기억해보자. 그리고 생각나는 대로 가능한 한 빠른 속도로 거침없이

41) 미카엘 하우스켈러, 예술이란 무엇인가?, 33.

자신의 생각을 적어보자. 정현종 시인의 '잎 하나로' 라는 시다.

잎 하나로

세상 일들은

솟아나는 싹과 같고

세상 일들은

지는 나뭇잎과 같으니

그 사이사이 나는

흐르는 물에 피를 섞기도 하고

구름에 발을 얹기도 하며

눈에는 번개 귀에는 바람

몸에는 여자의 몸을 비롯

왼통 다른 몸을 열반처럼 입고

마그리트

왔다갔다 하는구나

이리저리 멀리 멀리

가을 나무에

잎 하나로 매달릴 때까지.

바움가르텐(1714년 ~ 1762년)

이성에 관한 학문만 있는 것이 아니다.

철학자의 속마음 꿰뚫어보기

감정이 왜 일어나는가? 감각이 왜 일어나는가? 마음이 기뻤다가 슬프고 눈이 빨강과 파랑을 지각하고 그러는데, 그것들이 무질서하게 벌어지는 일인가? 아니지. 그것들 나름의 논리와 법칙이 있는 거야. 지금까지 철학자들이 이성에만 논리가 있다고 생각했는데 감성에도 논리가 있어. 감성과 감정에 관한 과학도 가능한 거야.

① 근대미학

미학은 바움가르텐에 의해 감성적 인식에 관한 학문으로서 창시되어 칸트의 삼대 비판서 가운데 하나인 판단력비판 속에서 구체화되고 심화된다. 미적 판단은 인식이나 도덕적 판단과는 구분되는 낮은 단계의 판단이기는 하지만 오성과 상상력이 개입되어 이루어지므로 단순한 쾌불쾌의 감각이나 욕구 충동보다는 높은 단계의 판단이다. 게다가 미적 판단은 칸트에 이해 진정한 인식과 미친가지로 선친적 종합판단의 일종으로 인정받는다. 칸트의 비판철학을 뒤엎고 다시 우주에 대한 거

대 형이상학의 길을 간 헤겔은 우주를 절대정신의 발자취로 해석하며 예술을 절대정신이 감각의 옷을 입은 미숙한 단계, 철학으로 넘어가는 중간단계로 본다. 예술은 단순한 취향의 문제가 아니라 진리 인식의 필연적인 한 단계이다. 헤겔에 의해 예술이 지성화된 점은 있지만 칸트에 비해 예술을 보다 높은 경지에 올려놓았다고 할 수 있다. 개인적으로 헤겔을 증오한 쇼펜하우어는 헤겔과 마찬가지로 예술을 인식의 일종으로 보면서 동시에 헤겔과는 반대로 예술을 철학보다 더 높고 심오한 인식이라고 보았다. 합리주의자인 헤겔은 개념을 진리 표현의 적합한 도구라고 보았지만, 비합리주의자인 쇼펜하우어는 개념을 핵심을 있는 그대로 전달하지 못하는 겉껍데기라고 본다. 쇼펜하우어는 철학자이면서도 예술을 철학보다 우위라고 보았고, 셸링은 우주 전체를 예술이라고 보았다.

② 예술철학이란

우리말로 아름다움이나 예술을 연상시키지만, 원어로는 에스테틱스(aestethics)라 불린다. 에스테틱스란 감성의 학문(감성적 인식의 학문, scientia cognitionis sensitivae)을 의미한다. 여기서 감성(그리스어 아이스테시스[aisthesis])이란 보고 듣고 만지고 냄새 맡는 감각을 의미하는데, 감성은 본래 감각보다 넓은 개념으로서 마음의 느낌까지 포괄하는 개념이다. 예술철학, 즉 미학은 '감성의 기능이 주제가 되는 학문' '감성기능이 활동하는 분야에 대한 학문' 등으로 해석될 수 있다. 바움가르텐에 따르면, 논리학에는 이성의 논리학과 감성의 논리학이 있다. 인간에게는 오

성이나 이성 이외에도 인식에 소용이 되는 훨씬 많은 영혼의 능력이 주어져 있다. 우리는 이러한 자연적 능력을 소중히 가꿔야 한다. 감성은 유사이성으로서 주의력, 예민성, 기억, 시적 능력, 감성적 판정능력, 미래의 예견능력, 표현능력 등으로 이루어져 있다.

예술철학은 인류 역사에서 또는 철학사에서 아주 늦은 시기에 비로소 나타났다. 그 이유는 철학의 본격적인 출발점인 플라톤으로부터 오랜 세월 동안 감성은 인식의 방해물로 간주되었기 때문이다. 플라톤에서 육체는 영혼의 감옥이며 감각은 영혼의 창이 아니라 시야를 가리는 창살에 불과하다. 눈을 감고 귀를 막으면 사물을 더욱더 잘 인식할 수 있다. 더 나아가서 몸이 아예 죽는다면 우리의 인식은 최고도로 명료해질 것이다. 이런 합리주의 속에서 감성의 지위는 형편없는 것이고 감성과 연관된 학문이 있을 리가 없을 것이다. 감각이나 감정의 지위는 합리주의 안에서도 점점 더 올라가서 그것이 이성의 인식재료를 제공하는 역할, 즉 이성적 인식을 위한 도구가 된다. "마음에도 논리가 있다"고 주장한 파스칼로부터 본격적으로 시작된 비합리주의의 경우에 특히 감정은 오히려 이성보다 인식의 보다 본질적인 근원으로 간주되기도 한다. 이런 상황 속에서 감성적 인식에 관한 학문, 즉 미학이 등장했다. 이것은 철학사에서 획기적인 변화가 아닐 수 없다. 감각, 감성, 감정…… 등이 합리주의자에 의해서 낮게 평가되는 이유는 감각과 감정 등이 시시각각 변화하며 상황에 따라 상대적이기 때문이다. 영원불변하며 절대적인 것을 추구했던 합리론자, 특히 플라톤의 눈으로 볼 때 감각은 믿을 수 없는 것이었다. 현대에 들어서서 니체는 플라톤과 정면으로 대립되

는 주장을 전개했다. 니체에 따르면, 오히려 생성변화만이 진실이며 믿을 수 있는 것이다. 플라톤의 이데아는 생명 없는 박제에 불과하며 초인은 박제된 미라가 아니라 생생한 피를 좋아한다.

바움가르텐은 미학이라는 용어를 최초로 도입한 사람이며 미학의 창시자라고도 불린다. 바움가르텐은 합리론적 연역법을 사용한 미학이론, 주로 시에 관한 것이지만 그 밖의 예술에 연장될 수 있는 미학이론을 시도했다. 논리학의 대상이 사유의 완전성 즉 인식능력을 분석하는 것이라면 미학의 대상은 지각과 연관된 인식능력의 탐구이다. 지각은 저급한 인식이지만 나름대로 자율적이고 독자적인 법칙을 소유하고 있는 것으로 보았다.[42]

미와 예술에 대한 학문, 즉 미학이 학문으로 인정되려면 감성이 사유와 동등한 독자성을 인정받아야 하며 미적 판단이 사유와 독립적인 순수감정에 의한 판단임이 인정되어야 한다. 이에 의해서 미적 판단은 사유판단과 동등한 지위에 오르게 된다. 바움가르텐은 이성으로 환원되지 않는 감성의 독자성을 확립했고 미학을 세웠다. 바움가르텐은 감정적 인식과 이성적 인식을 구분하고 감성적 인식은 논리학의 대상이며 감성적 인식은 미학의 대상이라는 언급을 통해서 최초로 미학이라는 용어를 사용했다. 미적 판단은 더 이상 객관적 이성적 개념의 관리에 놓인 것이 아니라 감성이라는 주관적 능력에 의해 지배되는 것으로

42) 이창환, 바움가르텐 미학의 성립배경과 영향, 111-156.

보았다.

예술은 데카르트의 명석판명이라는 진리기준으로 비춰보면 아직 진리라고 부르기 힘들다.[43] 관념은 명석하거나 불명석(모호)하며 명석한 관념은 판명하거나 혼연한 것이다. 수학과 철학처럼 추상적 사유는 판명하다. 감각, 색채, 소리, 향기와 같은 것은 혼연하다. 날카로운 통증은 명석하지만 판명하지 않다. 예술은 명석하지만 판명하지 못한 관념 즉 혼연한 관념이다.[44] 이성주의의 관점에서 보면 예술은 판명하지 못하지만 감성의 편에 서 있는 사람에게는 예술이 수학보다 더 판명할 것이다. 인류역사는 이성에 편향되어 흘러왔다. 따라서 많은 이들이 예술을 '애매모호한 어떤 것'이라고 불신할지도 모른다. 바움가르텐에 의해서 미학이 학문으로 자리 잡게 된 것은 감성의 가치의 인정과 더불어서 인류역사에서 이성과 감정의 평형을 위해 유익한 일이다.

칸트 (1724-1804)

예술에게 자유를! 예술에 대한 칸트의 믿기지 않는 주장!

43) 먼로 C. 비어슬리, 미학사, 176.
44) 먼로 C. 비어슬리, 미학사, 177-178.

사슴이 아름답다고 말하면서, 사슴에 대해 뭔가 아는 것처럼 말하지 말아야 한다. 아름답다는 것은 사물에 대한 지식이 아니기 때문이지. 아름다운 사슴이 도망쳤으니 잡아오라고 한다면 잡아올 수 있겠어? 차라리 키가 2미터인 사슴을 잡아오라고 하면 잡아올 수 있겠지. 우리 안에 사물을 인식하는 기관이 바깥세상을 내다보면서 '아름답구나'라고 말하지만 그때 인식기관은 인식하는 체만 하고 한가롭게 부채질하고 쉬고 놀고 있지. 기계가 헛돌아가는 데 기계에서 신발이 나오겠어? 인식기관이 놀고 있는데 인식이 나올 리 없지.

칸트에 따르면, 판단력이란 어떤 것이 주어진 규칙에 속하는지의 여부를 구분하는 능력이다. 반성적 판단력은 보편개념이 미리 주어지지 않은 상태에서 개별을 반성해봄으로써 보편개념으로 접근해가는 능력이다. 미적 판단은 일정한 법칙을 전제하지 않는 반성적 판단력의 작용이다. 미적 판단력은 모든 이해관계를 떠나 만족/불만족에 따라 한 대상, 한 사물을 판단하는 능력이다. 그러한 만족의 대상은 미라고 불린다. 아름다운 대상을 아름답다고 판단하기 위해서는 취미가 필요하다. 미적 예술적 대상의 산출에는 천재가 필요하다.

고대 이래 고전주의에 이르는 미학은 미의 창조는 일정규칙을 따르면 충분하다고 보았고, 이성적인 것을 아름다움으로 간주하는 법칙주의 예술개념이었다.[45] 이러한 고전주의에 대한 반발도 영국에서 일이

난 흄과 샤프츠베리 등의 감정주의는 아름다움은 느껴지는 것이라고 보았다. 흄에 따르면 미의 느낌은 대상을 바라볼 때 느끼는 주관적 쾌감에 불과하다. 영국 경험론자들은 미를 직접적인 느낌과 감각의 대상으로 보았다. 허치슨과 샤프츠베리는 미감은 추론 단계 없는 즉각적인 대상 파악이라고 보았다. 흄에 따르면 미는 사물 그 자체에 내재한 성질이 아니라 단지 그 사물을 관조하는 사람의 마음속에만 존재하는 것이며 마음들도 저마다 상이한 미를 지각한다.[46] 칸트는 이 둘을 수정·종합하여 법칙에 맞는다거나 반대로 쾌감을 준다고 해서 모두 아름다운 것이 될 수는 없다고 결론지었다. 쾌감이 있어야 아름다움이기는 하지만, 미의 쾌감은 선이나 감각적 쾌감(angenehm)과는 다른 독특한 쾌감 즉 무관심적인 순수한 쾌감이다. '미적인 즐거움은 경험론자들의 생각처럼 감각적 자극에 불과한 것이 아니라 필연성을 가지며, 합리론자들의 생각처럼 개념에 근거한 것도 아니다. 즉 미적 즐거움은 선천적 법칙과 기준에 의해 일어나는 것도 아니며 우연적인 것도 아니다. 미적 즐거움은 감각적이지도 지적이지도 않은 제3의 것이다.'[47]

미는 법칙성을 갖기는 하지만 이는 말이나 이성으로 설명할 수 있는 법칙이 아니다. 미를 창조하는 천재는 예술에 법칙을 부여하는 능력을 가진 자로서 미의 산출을 위해 필요한 법칙을 스스로 창출하지만 그 법

45) 미카엘 하우스켈러, 예술이란 무엇인가?, 이영경 역, 철학과 현실사, 52.
46) 비어즐리, 미학사, 217.
47) 비어즐리, 미학사, 250.

칙을 말할 수는 없다. 왜냐하면 천재는 오성의 인도를 받는 것이 아니며 오성의 이념이 아니라 심미적 이념의 기반 위에 구축하기 때문이다. 즉 개념으로는 완전하게 파악되지 않는 그래서 단지 묘사될 수 있을 뿐 논증적·개념적으로는 확정될 수 없는 직관을 토대로 하기 때문이다. 예술 싱을 보장해주는 법칙은 없다.[48]

칸트 철학에서 모든 심적 능력은 세 가지 능력 즉 인식능력, 쾌불쾌의 감정, 욕망능력으로 분류될 수 있다. 오성과 이성 사이에 판단력, 인식능력과 욕망능력 사이에 쾌의 감정이 있다. 칸트에 따르면 미를 감지하는 우리 안의 기능은 판단력의 일종으로서 인식적·논리적 판단기능인 오성과 상상력의 협력으로 이루어진다. 본래 오성은 과학적 인식기능으로서 감각적 직관으로 받아들인 재료를 토대로 인식을 산출하지만 미에 관한 판단(미적 판단=취미판단[Geschmacksurteil])에서는 인식기능을 하지 않고 상상력과 더불어 자유로운 유희를 통해서 미추를 판단한다. 어떤 그림이나 음악을 두고서 오성과 상상력이 조화로운 유희를 한다면 쾌감을 느끼면서 미라고 판단하며, 반대로 조화로운 유희를 이루지 못한다면 불쾌감과 더불어 추라고 판단하는 것이다.

칸트의 순수이성비판을 보면 우리의 인식기관인 이성은 감성과 오성과 이성으로 분류된다. 감성과 오성은 각각의 틀을 가지며 외부에서 들어오는 질료를 그 틀에 넣어서 인식을 구성해낸다. 감성의 틀은 시간

48) 미카엘 하우스켈러, 예술이란 무엇인가?, 이영경 역, 철학과 현실사, 57-59.

과 공간이며 오성의 틀은 양질, 관계, 양상 등으로 분류되는 12개념이다. 오성의 틀 가운데 예를 들면 인과관계는 자연세계 속에 존재하는 것이 아니라 오성이 세계를 인식할 때 쓰는 안경과 유사한 것이다. 오성은 12개의 안경을 가지고 있는 셈이다. 칸트는 미를 해명하면서 범주표를 따라가면서 미적 판단이 갖는 양, 질, 관계, 양상의 측면을 언급한다.

예술 산책길 : 예술취향의 의무가 있는가?

칸트는 미적 공통감각을 언급했다. 사람들이 마치 미적 공통감각이 있는 듯이 살아간다는 것이다. 흔히 우리는 내 마음에 든 카드를 친구에게 보낸다. 과연 친구도 이 카드를 좋아할까? 이제 민족적, 미적 공통감각을 말해보자. 영국인 백퍼센트가 영국 민요를 좋아할까? 또한 좋아할 의무가 있는 것일까? 그것을 싫어하는 사람은 국가의 배신자일까? 음악은 언제나 두세 마디의 음을 울리며 벌써 가슴을 찡! 하고 두드린다. 그리고 가슴은 곧바로 '좋아요! 혹은 싫어요!'를 외친다. 과연 자기가 속한 민족의 음악이라고 해서 모든 이의 마음이 언제나 '좋아요!'를 클릭할까? 싫다는 반응은 도덕적으로 금지되어야 할까? 우리가 무엇이든 억지로 좋아할 수 있을까? 여기서 한국 전통음악을 생각해본다. 국악 사랑은 한국인의 의무인가? 창작자 없는 민속음악을 그대로 재생하는 것은 외국여행자들의 볼거리로서 박물관으로 옮겨져야 한다. 한국 전통음악은 시대에 맞게 예술적으로 다시 창작해야만 한다. '보리수나무'라는 유명한 독일 가곡을 독일인들이 잘 모른다면서 낭연한 표정을 짓곤 한다. 자신의 나라 음악을 좋아하지 않는다고

비난받는 나라는 오직 우리나라뿐인 듯하다.

① 칸트의 인식론

ⅰ) 감성: 선험적 감성론. 수학, 물리학 등 선험적 지식의 단계를 다룬다. 감성은 외부세계로부터의 영향을 수용하는 능력이며 직관은 개별대상에 대한 직접적 표상을 제공한다.

ⅱ) 오성: 선험적 분석론. 직관이나 지각을 분류 조직하는 지성적 작업이다. 감성이 제공하는 재료에 통일적 형식을 부여하며 그것을 개념단계로 고양시키고 이 개념을 통해 판단작용을 한다.

ⅲ) 이성: 선험적 변증론. 어떤 직관도 없을 경우의 지성적 활동을 다루며 선험적 지식이 될 수 없는 것을 대상으로 한다. 이는 형이상학을 주제로 하는 부분이다. 신, 영혼, 우주가 여기서의 주제이다.

오성이 감성에 작용할 때 즉 오성개념을 감성적 직관에 적용할 때 오성개념의 도식을 매개로 해야 한다. 이 도식을 그때그때 적합하게 생산해내는 능력이 상상력이다. 즉 상상력은 범주의 시간화 또는 시간의 범주화를 위한 도식을 형성한다. 이러한 상상력과 오성이 협력하여 이루는 부분이 판단력이다. 판단력 가운데 반성적 판단력에 속하는 것이 미적 판단기능이다. (선험적)판단력은 오성이 12범주 가운데 어떤 범주를 개개의 직관에 적용해야 할 것인가를 오성에게 알려준다.

ⓐ 규정적 판단력-보편개념=범주가 미리 주어지고 알려진 상태에서 그 보편개념 아래 개별을 포섭시키는 판단력이다-이론적 인식판단, 실

천적 도덕적 인식판단

　b 반성적[49] 판단력-보편개념이 아직 주어지지 않은 상태에서 개별에 대해 반성해봄으로써 개별에 적합한 보편개념을 찾아가는 판단력이다-미적 판단.

　② 미적 판단의 4계기

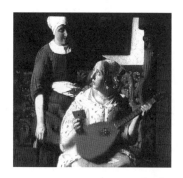

베르메르

　ⅰ) 성질 –무관심적: 논리적 인식적 판단인 '이것은 붉다'는 대상의 속성을 지시하는 반면에 '이것은 아름답다'는 미적 판단은 대상의 속성과는 무관하다. 누군가 내게 아침에 꽃밭에서 아름다운 꽃을 보았다고 말한다고 해도 꽃에 대한 정보가 주어진 것이 아니므로 그 꽃이 어떤 꽃인지 알 수 없다. 미적 판단은 주관의 쾌불쾌 감정을 토대로 이루어지므로 그 결정 근거가 주관적인 것에 불과하다. 미적 판단은 인식적 판단이 아니다.

49) 한나 아렌트는 나치 전범 아이히만 사건을 칸트의 판단력비판 특히 반성적 판단력과 결부시켜 반성한다. 즉 보편개념이 없을때 보편개념을 찾아가는 칸트의 반성적 판단력 개념이 "모든 절대적 기준이 붕괴된 세계에서 어떻게 유의미한 판단을 할 수 있는가?"를 사유하는 중요한 방법을 제공한다고 본다. 사이먼 스위프트, 이부순 역, 스토리텔링 한나 아렌트, 앨피, 2009, 43. (한 사회의 가장 모범적인 구성원이 어떻게 자신도 모르게 무자각적으로 지독한 범죄에 연루될 수 있는가를 칸트 미학을 통해 사유한다. 같은 책, 140.)

인식판단=지각+개념

미적 판단=지각+쾌불쾌

미적 판단은 개념정의가 불필요하며 또는 개념규정이나 개념결합을 하지 않는다. 미적 판단은 인식판단이 아니라 단순 관조적이다. 즉 미적 판단에서 아름다움에 대한 만족은 무관심적이고 자유로운 만족이다. 미적 판단은 인식은 아니지만 직관에다 쾌불쾌를 덧붙이므로 종합적이며 따라서 선천적 종합판단이다. 미적 판단력은 모든 이해관계를 떠나 만족 불만족에 따라 한 대상, 한 종류 서술에 대해 판단하는 능력이며 그때 만족의 대상을 미라 부른다. 인간이 느끼는 만족에는 미적 만족, 감각적 쾌감, 윤리적 만족 등 세 종류가 있다. 일반적인 만족감이 쾌감과 선에 대한 만족감은 관심적 만족 즉 대상이 존재했으면 하는 욕구, 소유욕이 있는 만족이다. 그에 반해 아름다움을 판단하는 미적 판단은 무관심적 만족이다. 미적 판단은 칸트에 있어서 판단력에 속하는 기능으로서 이해관계나 사심을 초월한 순수한 판단이다. 사심(관심)이란 라틴어로 'Inter + esse' 존재 속에 있는 상태다. 식욕이나 성욕의 충족과 같이 대상이 존재했으면 하는 욕구, 즉 소유욕의 충족이 관심적 만족이라면 미적 판단은 무관심적 만족이다. 미적 판단은 쾌불쾌에 관한 판단이나 선악에 관한 판단과는 달리 소유욕과 관심과 목표에서 초탈한 것이며 순수 관조적이고 자유로운 것이다. 미적 판단은 나의 개인적인 사심을 떠나서 내려진 것이 아니므로 보편성, 즉 만인의 동의를 요구한다. 미적 판단은 나 개인만의 판단이 아니라 내가 모든 사람을 대신하여 내

린 판단이다. 상식이 지적 공통감각이라면 미적 판단은 미적 공통 감각인 것이다. 사람들 간의 상식도 일치하지 않듯이 미감은 더더욱 갈등을 일으킨다. 미적 공통 감각은 존재한다기보다는 가설이다.

ⅱ) 분량-보편적: 미적 판단은 보편성과 필연성을 갖는다. 미적 판단은 주관적임에도 미적 만족이 어떠한 개인의 사심이나 편애에 의존하지 않기 때문이다. 어떤 음악이 내게 아름답게 들렸다면 다른 사람들도 아름답게 느낄 것이라고 생각하게 된다. 아름다움은 개념 없이 보편적으로 마음에 드는 것이다.

보편성-만인의 동의를 구하는 것, 주관적 보편성

필연성-받아들이지 않으면 안되는 주관적 필연성

구상력-잡다한 감각직관을 함께 모으는 능력

오성-표상들을 개념에 의해 통일시키는 능력

인식은 구상력과 오성 간의 확정적 관계를 요구하며 특정표상과 특정개념을 결합한다. 그러나 구상력과 오성이 제 할일을 하지 않을 때 즉 진지하게 인식추구를 향하지 않을 때에는 특정한 감각직관이나 개념에 얽매이지 않고 양자 간의 조화를 즐기면서 인식을 유희할 수 있다. 두 인식 능력들의 주화를 통해서 강렬한 쾌나 만족을 획득하고 미를 경험하는 것이다. 미적 판단의 규정근거는 개념이 아니라 구상력과 오성의

유희에서 오는 조화로운 감정이다.

iii) 관계-형식적 합목적성 무목적성: 자연세계를 보면 동물의 팔다리와 내부기관들이 협력과 조화를 이루어 생존을 가능하게 만든다. 신체의 조화는 신체를 만든 어떤 목적을 생각하게 만든다. 꽃과 벌새의 관계처럼 개체와 개체 간의 조화 역시 그렇다. 어떤 대상의 개념이 그 대상 이전에 존재하며 그 대상의 산출에 관여하는 것이 목적개념이다. 자연세계의 목적성이 실제적인 목적성인 반면에 아름다움은 목적을 생각하게 만들지만 실제적인 목적이 아니라 주관적이고 형식적인 목적에 불과하다.

객관적 합목적성

외적-유용성-자연세계

내적 -완전성-도덕세계

iv) 양상- 주관적 필연성(필연성-받아들이지 않으면 안 되는 당위) : 미에 대한 만인의 공통감이 있다면 미적 판단은 필연성을 갖는다고 할 수 있다. 그러나 미적 판단이 모든 사람에게 동일하다는 것은 보증불가능하며 따라서 미적 판단이 갖는 필연성은 논리적 필연성이 아니라 주관적 필연성에 불과하다. 내가 프랑스의 화가 쇠라의 한 작품을 아름답다고 생각하지만 그렇다고 해서 모든 사람이 만장일치로 그 작품을 아름답다고 판단한다는 보장은 없다. 인간세계는 인간성이라는 공통성과 더불어

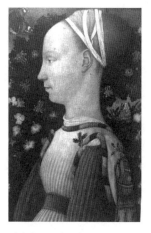

피사넬로, 노간주나무

독자적 개성을 가진 존재들의 집합이다. 심지어 지적인 측면에서도 만장일치는 없다. 어떤 문제를 내밀더라도 대답은 각기 다르다. 수학에서도 평행선은 만나지 않는다는 주장에 대해 평행선은 만난다는 반론이 제기된다. 아름다움의 문제는 그보다 더욱 복잡하며 일치하기 힘들다. 미적 공통감각은 사실적인 존재라기보다는 희망사항이고 살아가면서 '남들도 그럴 것이다'라고 어쩔 수 없이 가정하게 되는 어떤 것이다.

미적 판단은 칸트에서 아직 지적인 인식적 판단과 동등한 지위는 아니지만 칸트가 저급하다고 여긴 감성이 아니라 판단의 지위까지 올라간다. 그 이름도 미적 느낌이 아니라 미적 판단이다. 그리고 미적 판단은 칸트에 의해서 진정한 인식과 같은 선천적 종합판단이며 미적 판단에도 상식 즉 지적 공통감각과 유사한 감성적 공통감각이 있음을 인정받는다. 미적 판단은 인식이나 도덕적 판단과는 구분되는 낮은 단계의 판단이기는 하지만, 오성과 상상력이 개입되어 이루어지므로 단순한 쾌불쾌의 감각이나 욕구 충동보다는 높은 단계의 판단이다. 미적 영역의 지위가 올라간 것은 미학을 창조한 바움가르텐을 이어서 획기적이며 낭만적인 일이라고도 할 수 있다.

아름다움의 느낌을 칸트는 느낌이라고 하지 않고 미적 판단이라고 불렀다. 아름다운 그림을 보는 순간에 오는 즐거움은 쾌의 느낌이고 아

름답다는 것 즉 미적 판단은 그것을 바탕으로 내리는 판단이다. 게다가 미적 판단은 선천적 종합판단이다. 미적 판단은 인간의 선천적 조건과 기능에 근거를 둔 것이므로 선천적이며 직관에다 쾌불쾌 감정을 덧붙이므로 종합적(새로운 내용을 제공함)이다. 즉 미적 판단은 인식판단이나 도덕 판단과 마찬가지로 선천적 종합 판단이다. 그럼에도 미적 판단이 인식판단보다 뒤떨어지는 하위적 판단임에는 변화가 없다. 미적 판단은 인식판단처럼 객관적일 수 없기 때문이다. 무엇이 아름다운 것인가를 개념에 의해서 결정할 취미의 객관적 규칙이란 있을 수 없다. 그 판단의 규정근거는 주관의 감정이지 객체의 개념이 아니기 때문이다.[50] 칸트는 미를 판단이라고 칭함으로써 미의 영역을 원초적인 본능과 욕구의 영역에서 지성과 문화의 영역으로 격상시켰다.[51]

미적 판단이 가능하려면 오성과 상상력의 유희가 전제된다. 본래는 사실에 대한 인식에 쓰이는 기능인 오성(표상들을 개념에 의해 통일시키는 능력)과 구상력(상상력, 잡다한 감각적 직관을 함께 모으는 능력)이 인식 활동을 하지 않고 대신에 서로 유희하며 조화를 이루는 상태가 아름다움에 대한 경험이다. 미적 판단을 형성하는 인식능력들 특히 상상력은 자유로운 유희를 통해 오성에 대한 예속에서 벗어나 미를 자유롭게 만든다. 하지만 이러한 미적 판단도 보편성과 필연성을 확보하기 위해 오성의 규제를 받게 된다. 미의 인식능력으로서의 상상력의 독자성은 인정하

50) 오병남, 칸트 미학의 재평가, 미학 14집, 1989, 한국미학회.
51) 김종태, 미학 14집, 1989, 한국미학회, 독일 낭만주의 미학과 현대예술, 72.

지만 근본적으로 오성의 간섭을 설정한 이유 때문에 칸트의 미학사상은 아직 계몽주의적이라고 평가된다.[52]

③ 예술의 자율성

칸트는 윤리학에서 말할 수도 없는 엄격주의자였다. 칸트는 네가 곧 죽을 듯이 쓰러지더라도 약속을 지켜라! 네가 진실을 말하면 목에 칼이 들어올지라도 거짓말하지 말라! 어떤 상황에 있든지 간에 누구든 간에 핑계는 있을 수 없고 도덕법칙을 절대적으로 준수하라고 했다. 그러던 칸트가 미학의 영역에서는 예술에게 자유의 날개를 부여한 것이다. 칸트에 따르면 예술작품이 인간을 도덕적으로 계몽할 필요는 없으며 반드시 진리를 전달할 필요도 없다. 예술은 그 형식에 있어서 미적이면 그것으로서 충분하다. 권선징악이라는 계몽주의적 굴레에 있던 예술을 해방시켜 자유를 부여하고 예술을 그 어떤 의무나 강요에 묶임이 없이 자유롭게 아름다움의 길을 가도록 한 것은 칸트의 놀라운 발상이다. 칸트에 따르면 예술을 예술답게 만들어주는 것은 예술의 대상과 내용이 아니라 형식이다. 칸트는 예술가에게 세상을 개혁하고 사람들을 깨우친다는 부담을 덜어주고 그 무엇이든 마음껏 표현할 수 있도록 길을 열어준 것이다. 칸트 미학은 형식주의 미학이라고 할 수 있으며 형식주의 미학의 의의는 미적 영역을 진리나 도덕과 같은 다른 영역에서 독립시

52) 김종태, 미학 14집, 1989, 한국미학회, 독일 낭만주의 미학과 현대예술, 73.

켜서 미적 영역의 자율성을 확립한 데에 있다. 르네상스로부터 진선미가 합치하던 시대는 서서히 지나가고 이제 미가 반드시 선할 필요는 없으며 진이 반드시 아름답지 않아도 되는 현대적인 미학시대로 접어든 것이다.

플라톤은 진선미의 합치를 당연시하여 진리는 아름다우며 선도 아름답다고 했다. 그러나 시대가 갈수록 예술이 얼마든지 감정을 표현할 수 있으며 진과 선과 미는 뿔뿔이 흩어져 각자 자신의 길을 갔다. 선을 권장하지 않는 예술작품과 진리를 말하지 않는 예술이라도 더 이상 금지되지 않게 되었다. 예술이 모든 의무와 부담에서 벗어나 오로지 아름다운 표현만 하면 되었다. 예술에 커다란 자유를 부여한 칸트의 형식주의미학은 미학사에서 커다란 전환점이다. 이제 '아름다운 대상의 표현이 아니라 대상의 아름다운 표현'이 예술의 본질이다. 예술의 내용은 그 무엇이든 될 수 있는 것이다. 예술은 악의 표현일 수도 있고 허위의 표현일 수도 있고 추한 것의 표현일 수도 있다. 내용이 어떠냐에 따라 예술인가 아닌가가 갈라지지 않으며 예술의 본질은 그 형식 즉 표현방식에 있다. 죄악을 묘사해도 좋다. 그런데 멋지게 묘사하라! 표현방식이 미적이면 예술은 예술로서의 임무를 다한 것이다. 이것이 바로 유미주의이며 예술을 위한 예술의 이념이다.

미와 예술 특히 미적 경험에 관한 방대한 체계가 칸트에 의해 최초로 갖춰지게 되었다. 그 책의 제목은 '판단력비판'이다. 이 책은 칸트의 다른 책들과 마찬가지로 대단히 어려우므로 칸트미학에 관한 쉬운 개설서부터 시작해야 할 것이다.

셸링(1775년 ~ 1854년)

자연과 인간, 온 우주가 창조를 한다.

철학자의 속마음 꿰뚫어보기

나무가 푸른 잎을 만들고 꽃과 열매를 만드는 것, 그것도 창조이고 예술이야. 자연도 인간도 모두 예술가라고 할 수 있어. 인간이 만든 예술작품은 정신을 담고 있어서 우주에서 가장 탁월한 예술품이라고 할 수 있지.

셸링에 따르면 예술은 신성의 유일하고 영원한 계시이며 절대자에

게서 직접 흘러나오는 현상이다. 예술작품은 인간자유의 가장 숭고한 행위의 결과이다. 그렇기 때문에 그것은 정신 영역에서 최고의 존재이다.

철학사에서 셸링만큼 예술적인 철학자도 드물 것이다. 셸링은 인간과 자연 모두 합하여 이 우주의 모든 것이 나름대로 그 무엇인가를 창조하며 따라서 그 모든 것이 예술이라고 보았다. 미학적 관심사가 한 체계적 철학의 최고의 지배적 특징이 되었던 적은 사실상 셸링 전후로 단 한 번도 없었다.[53] 예술에 부여한 중심적이고 상승된 지위를 부여한 셸링은 낭만주의 운동에 영감을 주기도 하고 받기도 했다. 셸링에 따르면 자연과 정신은 하나의 단일한 과정 하나의 커다란 유기체의 구성부분들로서 창조적 신성이 지배하고 있다. 자연은 무의식적 사고이며 무한생명으로서 생산을 거듭한다. 자연의 끊임없는 생성은 바로 정신을 향해 나아가고 있는 것이다. 자연은 생성되어가는 정신이다. 자연도 신성의 일부분이지만 아직 신의 본래적인 계시는 아니다. 이성이야말로 비로소 신의 완전한 모상이다. 자연과 정신을 통해서 신의 자기구현의 과정이 수행되는데 이 과정은 궁극적으로는 예술로 귀착된다. 예술은 신성의 유일하고 영원한 계시이며 절대자에게서 직접 흘러나오는 현상이다.

자연의 특징은 창조성이며 자연의 가장 뛰어난 창조물인 인간 또한

53) 먼로 C. 비어슬리, 미학사, 267-270.

창조적이다. 인간의 창조성 가운데 가장 탁월한 것이 바로 예술이다. 인간의 창조성은 자연의 창조성과는 달리 자기 인식적이다. 인간은 최상의 예술을 통해 자신의 가장 깊은 심연을 이해하려고 노력한다.[54] 예술작품은 인간자유의 가장 숭고한 행위의 결과다. 그렇기 때문에 그것은 정신 영역에서 최고의 존재이다. 그와 동시에 예술작품은 질료적 형태를 가짐으로써 자연의 필연성에 참여하고 있다. 따라서 예술작품에서는 자연과 정신 그리고 필연성과 자유가 조화를 이루게 된다.[55] 예술은 무한한 이념을 유한한 대상들 속에 구현함으로써 절대자의 상징적 재현 및 정신의 최고도의 표현이 된다.[56]

자연도 창조 활동을 한다면 인간의 정신뿐만 아니라 인간의 자연적인 부분인 생명도 창조를 하는 셈이다. 매순간 변화하고 창조하는 우주 속에서 생명 속에서 우리가 숨 쉬고 있다. 현대에 들어와서는 예술이 세계관의 표현일 따름이며 예술가가 따로 없고 결국 누구나 예술가라는 입장도 생겨났다. 이런 현대적인 관점이 어찌 보면 셸링의 미학과도 통하는 것이다.

54) 브라이언 매기, 사진과 그림으로 보는 철학의 역사, 157.
55) 마이셰넬, 철학의 뒤안길, 300-304.
56) 먼로 C. 비어슬리, 미학사, 267-270.

로베르트 무질: 예술이 도덕이라고는 말할 수 없다.

요제프 보이스: 예술=인간.

조반니 세간티니: 예술은 신과 우리 영혼의 매개체이다.

테오도르 아도르노: 예술은 거짓에서 해방되어 진리가 되는 마술이다.

실러(1759~1805)

예술작품을 바라보기만 해도 저절로 인간성이 선해진다.

철학자의 속마음 꿰뚫어보기

우리 안에는 항상 변화하고 흘러가는 것을 대하는 부분과 반대로 틀 안에 고정시키려는 부분이 있지. 감성과 이성이 그런 두 부분인데, 어느 것이 우위라고 말할 수는 없어. 둘이 협력하고 조화를 이루어야 인간다운 인간이 되는 거야.

실러에 따르면 인간 속에는 항상 새로운 것을 다양하게 경험하고자 하는 질료충동과 경험들을 통일하여 인격적 동일성을 유지하려는 형식 충동이 있다. 유희충동은 앞의 둘 다를 결합한 것으로서 자연의 강제성과 이성을 강제성을 모두 벗어나는데 이것이 미적 상태의 특성이다.

남성 중심적 가부장제 사회가 주류를 이뤄온 인류사회에서 남성 전형적 사고, 즉 논리적·체계적 사유를 주도하는 이성이 감성에 비해 우위를 점유해온 것은 당연한 일이었다. 따라서 지나치게 감정적이라거나 지나치게 충동적이라는 말은 있지만 지나치게 이성적이라는 말은 거의 등장하지 않았다. 지나치게 이성적이라는 말을 최초로 쓴 사람이 바로 슈투름 운트 드랑(Strum und Drang) 즉 질풍노도시대의 독일 작가 프리드리히 실러다. 이성이 지나치면 메마르고 경직되고 계산적이기 쉬우므로 지나치게 감성적인 사람과 마찬가지로 다듬어질 필요가 있는데, 그 수단은 바로 아름다운 예술인 것이다.

셸링과 비슷한 시대의 독일 문학가 실러는 아름다움을 자연적 충동과 이성적 정신의 중용이라고 본다. 인간에는 이성적 인간과 충동적 인간 두 극단이 있는데 둘 다 바람직하지 못하다. 이성적 인간은 메마르고 타산적일 수 있으며 충동적 인간은 무절제할 수 있다. 이상적인 인간은 이성과 충동, 이성과 감정이 조화를 이룬 인간이다. 이것을 다른 말로 표현하자면 '일체의 원칙을 무시하고 느낌에 따라서만 사는 사람은 야만인(Wilder)이다. 반면에 감정을 완전히 무시하고 원칙에 따라서만 사는 사람은 미개인(Barbar)이다.' 아름다움은 바로 감성과 이성의 조화이며 이성과 충동의 조화다. 아름다운 것을 접하기만 해도 우리 영혼은 조

화를 찾을 수 있다.

인간은 사유할 뿐만 아니라 느끼는 존재이기도 하다. 곧 인간다움은 사유와 감정 중 어느 한 영역에서만이 아니라 두 영역 모두에서 드러난다. 그러므로 인간다움은 자연스럽게 생기하는 감정들을 도덕적 법칙이라는 쇠사슬로 억눌러버리면 완성될 수는 없다. 오히려 의무와 충동은 상호조화를 이루어야 한다. 즉 사유와 감정 모두 동등한 권리를 누려야 하는 것이다.[57]

동시대의 위대한 작가 괴테는 하루에 한 편의 아름다운 시와 음악과 그림을 접하라고 권유했다. 예술 감상은 스스로의 자기 수양 그리고 인간교육에 큰 도움이 될 것이다. 매질과 꾸지람을 그만두고 아름다운 그림 한 장을 펼쳐 보이는 것이 더 효과적일 것이다.

57) 하우스켈러, 예술이란 무엇인가?, 63.

헤겔(1770~1831)

예술 속에 들어 있는 진리는 홀쭉이가 뚱뚱이의 옷을 입은 것과 비슷하다.

예술 안에서는 진리가 아름다운 옷을 입게 돼. 진리가 시집가는 날이라고나 할까. 그런데 안타까운 일은 예술이라는 옷이 좀 꽉 끼거나 아니면 좀 헐렁하다는 거야. 진리에게 꼭 맞는 옷은 철학이지. 진리는 반드시 철학적인 개념으로 포장되어야 하는 거야. 진리가 예술 속에 머물 때 진리는 자기 집에 있는 게 아니니까 언젠가는 예술을 떠날 것이고 철학 속으로 돌아갈 거야.

3이라는 숫자를 너무나도 좋아한 철학자가 있다. 그것은 자연, 철학, 역사, 예술, 종교 등 그 모든 것을 정반합 삼단계로 분리한 헤겔이다. 헤겔의 눈에 역시 예술도 세 단계로 발전한다. 동양의 상징주의, 고대 그리스의 고전주의 그리고 낭만주의가 그것이다. 칸트의 비판철학을 뒤엎고 다시 우주에 대한 거대형이상학의 길을 간 헤겔은 우주를 절대정신의 발자취로 해석하며 예술을 절대정신이 감각의 옷을 입은 미숙한 단계, 철학으로 넘어가는 중간단계로 본다.

헤겔에 따르면 세계는 거대한 정신들의 체계로서 정반합 변증법적인 삼단계로 전개된다.

자연: 정신의 자기격리

주관정신: 자기 보존적 대자적(fuer sich, bei sich) 개별자아

객관정신: 초개인적 의식, 국가

절대정신: 정신의 자기회복, 예술 종교 철학

정신은 자기전개 과정에서 자기격리 또는 자기소외라고 하는 단계
를 거쳐야 한다. 이 단계가 경험적 과학의 대상인 자연이다. 그러나 정
신은 주관적 정신과 객관적 정신 그리고 절대적 정신이라고 하는 자기
실현의 세 단계를 거쳐 결국 보다 높은 단계에 있는 자기의식 속에서 자
기 자신에게 되돌아온다. 절대적 정신이 궁극적 진리이자 철학적 인식
의 대상이다. 헤겔은 진정한 진리는 개념으로 표현되며 따라서 철학의
단계에서 진정한 진리가 구현된다고 보았다. 감성의 옷을 입은 예술적
진리는 아직 미흡하며 진리가 아직 자기 집을 찾지 못한 것이다. 개념적
진리 즉 이성적 지성적 진리가 감성적 진리보다 우위라는 생각은 헤겔
이 아직 전통적 합리주의에 갇혀 있다는 증거다.

예술의 기본적이고 본질적인 기능은 예술의 감각적 혹은 물질적 형
상의 양식하에서 진리를 드러내는 것이다. 이 드러남이 곧 미이다. 즉
이념의 감각적 현현(das sinnliche Scheinen)이다. 플라톤과 마찬가지로 헤
겔에서도 예술은 철학보다 하위적 인식 단계다. 예술적 직관은 아직 태
아 상태의 능력으로서 이성이 참되게 생각할 수 있는 것을 단지 혼잡한
방식으로 밖에는 파악할 수 없는 것이다. 철학과 마찬가지로 예술도 하
나의 진리 표현이다. 그러나 철학이 관념적 사유를 통한, 즉 관념적 방

식의 진리 표현인 반면에 예술은 감성적 형식을 통한, 즉 비관념적 방식의 진리 표현이다. 감성은 참된 이념 바깥에 있는 것이므로 감성적 형식을 통한 진리 표현은 그것이 아무리 최고 단계라고 하더라도 불완전할 수밖에 없으며, 직접적·관념적 형식을 따른 진리 표현을 능가할 수 없다. 감각적 요소는 진리가 유쾌한 방식으로 지각될 수 있도록 해주는 매개체이기는 하나 본질적으로 부적합한 매개체에 지나지 않기 때문이다. 진리는 색과 음과 같은 감각적·감성적으로 표현될 것이 아니라 역시 개념과 논리를 통해 표현되어야 제대로 된 표현이라는 것이다.

모든 예술작품은 미를 획득할 때 질료와 내용의 화해, 감각적 현시와 구현된 이념의 화해를 이루게 된다. 따라서 작품의 탁월성은 이념과 형상이 고양된 용해상태로 함께 나타나는 그 친밀도와 통일성에 달려 있다. 예술은 정신에 대한 최고형태의 인식은 아니다. 왜냐하면 진리의 모든 등급이 다 예술에 표현될 수는 없기 때문이며 예술이 가장 심원한 이념의 표현을 추구할 때 그것은 자기 자신을 넘어서서 다른 어떤 것, 즉 종교나 철학이 되기 때문이다.[58] 자연보다 정신을 높은 단계로 본 헤겔은 예술미를 자연미보다 더 높게 위치시킨다. 자연미 역시 이념의 각인을 포함하고 있기는 하지만 인간정신으로부터 직접적으로 유래하는 예술작품의 미보다는 희미하고 열등하다. 인간의 예술작품은 정신적 가치를 포착하되 더 큰 순수성과 명료성을 갖고서 포착하기 때문이다. 아

58) 비어즐리, 미학사, 274.

름다운 것을 지각하는 자아는 황홀하고 충만된 관조에 사로잡히게 되며 정열과 욕망은 그런 관조로부터 사라진다. 아름다운 것에 대한 미적 관조는 하나의 교양교육이다.[59]

초기문화와 동방문화에서 특징적으로 나타나는 상징적 예술에서는 정신적 내용이 물질적 형식에 의해 즉 이념이 매체에 의해 압도당해 있다. 즉 매체가 이념을 제대로 표현하지 못하고 있다. 고전적 예술에서는 이념과 매체가 완전한 조화와 균형을 이루고 있다. 낭만적 예술에서는 이념이 우세하고 매체를 지배하여 예술이 가장 정신적인 단계에 도달한다. 건축은 상징적 예술의 전형이고 조각은 고전적 예술의 전형이다. 낭만적인 예술충동은 감각적 매체로부터 순수 사고에로의 접근에 이르기까지 자유의 전진적 단계들을 각인하는 세 가지 예술 즉 회화와 음악과 시에서 가장 충만하게 표현된다. 시멘트, 모래, 자갈, 철근 등을 재료로 하는 건축은 가장 물질적인 예술이다. 조각은 건축과 마찬가지로 아직 삼차원성 속에서 움직이지만 감각적 재료를 기계적 방식으로 다루지 않고 거기에 생명성 및 개인성의 형식을 부여한다. 회화는 오로지 이차원만을 갖는다는 점에서 조각보다 덜 물질적이다. 음악은 공간을 초월한다. 시는 거의 이념에 다름 아니다.[60] 건축 및 조각에서 회화로의 이행이 부피에서 평면으로의 이행이라면, 회화에서 음악으로의 이행은 선에서 점으로의 이행이다. 음악은 무한히 다양한 인간 영혼의 정념과

59) 비어즐리, 미학사, 275.
60) 비어즐리, 미학사, 276.

베르메르

감정들의 표현에 진정으로 적합한 첫 번째 예술이다. 시는 절대적이고 진정한 정신적 예술이며 정신표현의 예술이다. 왜냐하면 의식의 고유한 내면 속에서 정신적으로 형성된 모든 것은 말을 통해서만 수용되고 표현될 수 있기 때문이다. 따라서 시는 내용적 측면에서 가장 풍부하고 무제약적인 예술이다. 시는 예술 가운데 가장 비감성적이며 가장 탈예술적으로서 예술 전개과정의 마지막 지점이다.'[61] 예술의 본질이 감성에 있기 때문에 예술장르 가운데 가장 지성적이며 가장 비감성적인 예술인 시는 가장 비예술적이라고 할 수 있다. 헤겔은 시를 예술의 죽음이며 철학으로 넘어가는 지점에 있다고 본다.

온 우주가 삼단계를 이루고 있고 위를 향해 전진하며 통일적으로 전개된다는 헤겔의 환상은 멋진 꿈이다. 그 안에서 개체와 개인 각각의 예술은 우주의 마지막 목표를 위한 수단이 된다. 개체로서는 조금 안타까운 일이지만 가끔 나무보다도 숲을 봐야할 때도 있는 법이다.

61) 조정옥, 알기 쉬운 철학의 세계, 92.

예술에 관한 말말말!!!

샤갈 : 나는 '환상'과 '상징'이라는 말들을 싫어한다. 우리의 모든 정신세계는
곧 현실이다. 그것은 아마 겉으로 보이는 세계보다 훨씬 더 진실할 것이다.

몬드리안: 어떤 대상을 묘사하든지 간에 모든 진정한 예술은 정신적이다.

피카소: 우리는 예술이 진리가 아님을 알고 있다. 예술은 우리에게 진리를
깨닫도록 해주는 거짓말이다.

프리드리히 휠덜린 : 예술은 자연에서 문화로 가는 다리이며 문화에서 자연
으로 가는 다리이다.

쇼펜하우어(1788~1860)

세계를 혐오한 철학자의 예술사랑.

 철학자의 속마음 꿰뚫어보기

예술이 아름답고 감동적인 이유는 영원한 진리를 담고 있기 때문이다. 천재는
진리를 발견하고 작품 속에 담아 넣지. 작품을 바라보는 사람들은 진리를 바라

보게 돼, 그리고 진리와 아름다움 때문에 잠시나마 인생의 불안과 걱정과 고통을 잊게 되는 거야. 철학은 말이 많고 어렵고 진리를 직접 전달하는 체하지만 실제로 철학개념들이 뿌연 안개처럼 진리 앞을 가로막지. 하지만 예술은 비개인 맑은 하늘처럼 진리를 단번에 아주 투명하게 보여 주곤하지.

"쇼펜하우어는 세계를 매우 혐오했다. 그는 동물적 본능을 몹시 끔찍하게 여겼다. 이 세계에 있는 생물은 대부분 사냥을 하고 다른 생물을 잡아먹으며 살아간다. 따라서 매순간 수많은 동물들이 갈기갈기 찢어지거나 산채로 잡아먹힌다. 약육강식이라는 말 그대로 피비린내 나는 현실이다. 쇼펜하우어의 인간세계에 대한 견해도 마찬가지이다. 폭력과 정의롭지 못한 행위는 어디서나 자주 일어난다. 개개인의 삶은 피할 수 없는 죽음으로 끝나는 무의미한 비극이다. 우리는 평생을 욕구의 노예로 살고 있다. 하나의 욕구를 채우자마자 다른 욕구가 생기기 때문에 우리는 영원히 불만족상태에 있게 되고 이러한 우리의 존재자체는 우리에게 고통의 근원이 된다. 쇼펜하우어에게는 이 세계라는 어두운 감옥에 수감된 상태에서 잠시나마 평안을 찾을 수 있는 방법이 한 가지 있는데 그것은 예술을 통해서이다. 그림, 조각, 시 희곡 그리고 무엇보다도 음악에서 우리는 평생 짊어지고 가야할 냉정한 우리의 의지력을 조금이나마 풀어놓을 수 있고 불현듯 존재의 고통에서 자유로울 수 있다는 것을 느낀다."[62]

62) 매기, 사진과 그림으로 보는 철학의 역사, 143-4.

'말장난으로 명성을 얻고 돈을 번 철학자', 헤겔을 증오한 쇼펜하우어는 헤겔과 마찬가지로 예술을 인식의 일종으로 보면서 동시에 헤겔과는 반대로 예술을 철학보다 더 높고 심오한 인식이라고 보았다. 합리주의자인 헤겔은 개념을 진리의 적합한 도구라고 보았지만 비합리주의자인 쇼펜하우어는 개념을 진리표현에서 핵심을 있는 그대로 전달하지 못하는 겉껍데기라고 본다. 낭비벽이 있던 자신의 엄마와 사이가 좋지 않아서 그랬는지는 몰라도 여자를 미워했고 철학교수를 미워했으며 세상을 미워했던 쇼펜하우어는 예술은 너무도 사랑했다.

① 철학과 예술

마그리트

근대 철학사에서 감정도 인식을 한다는 것을 차츰 인정하기는 했지만 저급한 인식으로 취급한 반면에 파스칼은 이성의 논리에 맞먹는 감정(직관)의 논리를 인정했다. 쇼펜하우어의 경우 미적 직관을 지적 인식보다 더 우월한 명료한 인식으로 보았다. 쇼펜하우어가 미워한 헤겔은 그 미움의 원인인지 결과인지는 알 수 없지만 쇼펜하우어와 반대되는 사상을 전개한다. 즉 헤겔은 예술영역을 철학적인 개념적 인식에 비해 진리인식의 낮은 단계로 본 것이다.

헤겔이 예술이란 정신이 아직 자기모습에 도달하지 못한 미숙한 단계이며 철학으로 가는 중간지점이라고 보았다면 쇼펜하우어는 반대로 예술은 철학을 초월한 보다 심오한 형이상학의 단계로 보았다. 철학은 우주의 본질이 무엇인지 개념을 통해 설명하는 반면에 예술은 상징과 비유를 통해 간접적으로 제시해준다. 철학이 제공하는 이념의 직접적 인식과 예술이 제공하는 이념의 간접적 인식 가운데 후자가 더 쉽게 다가온다. 그것은 왜냐하면 예술이 안개(혼란스런 우연)를 걷어내고 순수 이념만을 추출하여 작품 속에 재생하기 때문이다. 우리의 흔한 경험으로 볼 때에도 쇼펜하우어의 말은 진실이다. 철학자는 어려운 개념과 길고긴 설명으로 우리를 설득하려고 시도하지만 그러면 그럴수록 오히려 이해하기 더욱 힘들다. 반면에 그림과 음악은 단번에 우리 가슴을 때려 감동시킨다. 말로는 설명할 수 없는 어떤 것이 우리 안으로 깊숙이 파고든다.

② 예술은 개념이 아니라 이념의 묘사

개념은 추상적이고 논변적이며 이성을 가진 사람에 의해서만 이해 가능하고 다른 매개 없이 언어를 통하여 전달가능하며 정의를 통하여 완전히 규명가능하다. 반면에 이념(이데아)은 모든 의욕과 개성을 넘어서 순수한 인식주관에까지 올라간 사람(천재 그리고 천재적 정서를 가진 사람)에 의해서만 인식된다. 천재는 이념에 도달할 수 있는 자인 것이다.[63] '쇼펜하우어에 따르면 개념이 예술작품의 근원이어서는 안 되며 개념의 전달이 예술작품의 목적이어서도 안 된다. 시도 마찬가지이다. 모든 예술의 목적은 이념의 전달이며 예술은 직관적인 것 즉 스스로 직접적

이고 아주 완전하게 나타나는 이념과 관계할 뿐이다. 개념이란 그와는 달리 그 스스로는 직관될 수 없고 전혀 다른 것에 의해서 암시되고 대표될 뿐이다.

쇼펜하우어에서 예술작품은 이념을 현시하기 위해 존재한다.[64] 작품은 영원한 이념을 담고 있기에 아름다운 것이다.[65] 이념은 다양한 등급에 따라 존재 각각의 예술은 자신의 특수영역으로서 이념의 어떤 범위를 취한다.

건축-자연력인 중량과 강도의 갈등을 이용 그것을 관조 가능한 것으로 구현, 무

생물, 중력, 인력, 부동성과 견고 유약함의 이데아

조각-인체의 아름다움과 우아미의 표현

회화-인간의 성격의 특성들의 표현

시-고도로 개성적인 사람들의 본성의 이념[66]

63) 하선규, 242-247. 이념은 우리의 직관적 파악의 시간 및 공간형식에 의해 단일성이 다원성으로 분열한 것이고 개념은 우리의 이성의 추상에 의해 다원성에서 다시 단일성으로 돌아온 것이다.

64) 이점에서 쇼펜하우어는 플라톤과 비교된다. 플라톤은 회화가 실제 사물의 모방 즉 모방의 모방이라고 보았다면 쇼펜하우어는 이데아의 모방인 것이다.

65) 여기서 미와 숭고를 구분하자면 다음과 같다. 숭고란 객관이 의지에 적대적으로 작용함을 인식하면서 그에 대한 자기초극이 개입할 때 주어진다. 폭풍우에 휘말린 자연 위협적 천둥번개 사방으로 펼쳐진 황무지 골짜기에 몰아치는 바람의 통곡소리같이 의지와의 투쟁에서 의지의 패배감을 알게 된다. 여기서 의지의 평정 침착유지가 숭고이다. 쇼펜하우어, 의지와 표상으로서의 세계, 262-264.

66) 비어즐리, 미학사, 316.

(시예술의 정점은 비극, 비극- 숭고감정의 즐거움, 삶의 비참과 대면하게 하며 공포 공허의 삶을 보여준다. 의지진정 효과, 살려는 의지를 단념시킨다.)

정원예술과 풍경화-식물, 동물화-동물의 이데아,

역사화, 조각, 시-인간의 이데아

바이올린 사중주

그런데 음악만은 다른 예술들과는 달리 이념이 아니라 의지 자체의 객관화이며 모사이다. 의지는 이데아보다 한 단계 더 깊은 원리이며 우주의 근원 자체이다. 여기서 의지란 무엇을 하겠다는 의식적 의지가 아니라 나무와 바위에도 들어 있는 맹목적 자기보존충동이다. 자석의 당기고 밀침도 식물의 성장과 번식도 의지현상이다. 의지는 우주의 어머니이며 동식물과 인간을 낳았다. 동물과 인간은 한 형제이므로 육식은 금해야 한다. 칸트가 알 수 없다고 본 물자체를 쇼펜하우어는 의지라고 보았고 의지에서 이데아가 이데아에서 실제적인 사물들과 개체들이 나왔다고 보았다.

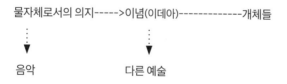

물자체로서의 의지----->이념(이데아)-------------개체들

음악 다른 예술

사물의 어디, 언제, 왜 등등을 고찰하지 않고 무엇(das Was)만을 고찰한다면, 즉 추상적 사유 이성의 개념에 사로잡히지 않고 직관으로 관조한다면 다시 말해서 대상 속에 자기를 완전히 잠기게 한다면 개인의 의지를 잊고 순수주관으로 객관을 비치는 거울로 존재하는 것이나 다름없다.[67] 순수한 즉 의지가 없고 고통, 시간이 없는 인식주관 이런 주관이 인식하는 것이 바로 이념이다. 천재는 이런 관조에 의해 이념을 파악할 수 있는 자이다.

천재의 본질은 탁월한 관조의 능력, 직관에 몰입할 수 있는 능력, 의지의 봉사로부터 독립하여 즉 자신의 관심·의욕·목적을 무시하고 즉 자신을 한순간 완전히 표기하고 순수인식주관으로서 세계의 눈 그 자체가 되는 능력이다.[68] 평범한 사람에게 인식능력은 그의 인생길을 비추는 등불인 반면에 천재에게는 세계를 비추는 태양이다. 관계에 대한 날카로운 파악이 현명이라면 천재는 현명하지 않을 것이다. 천재의 인식은 관계인식을 목표로 하지 않는다.[69] 쇼펜하우어에 따르면 이념을 자연이나 현실에서 직접 만나는 것보다 예술작품에서 만나는 편이 더 쉽다. 왜냐하면 예술가가 이념만을 인식하고 작품에서도 오직 이념만을 순수하게 재현하며 그 인식에 방해가 될지도 모르는 모든 우연적 요소를 제거하고 이념만을 현실에서 골라내기 때문이다. 예술가는 그의

67) 쇼펜하우어, 의지와 표상으로서의 세계, 235-236
68) 쇼펜하우어, 의지와 표상으로서의 세계, 243.
69) 쇼펜하우어, 의지와 표상으로서의 세계, 245-247.

눈을 통해 우리들에게 세계를 보여준다. 이 같은 눈이 있고 그 눈으로 모든 관계를 떠나 존재하는 사물의 본질을 인식하는 것이 천재의 탁월한 자질이다.[70]

천재는 의욕보다 인식에 집중하는 어린이와 같은 상태이다. 모든 어린이는 어느 정도 천재이고 모든 천재는 어느 정도는 어린이다.[71] 의지의 요구를 넘어서는 인식능력의 과잉이 예술의 어머니이다. 대개의 인간들이 어린이 상태를 넘어서 능력 있고 유용한 시민이 되지만 천재는 그렇지 못하다. 이런 천재가 예술의 아버지이다. 세계의 순수한 인식과 재현이 예술가의 업무이다. 단순히 실천적인 사람은 지성을 사물들 상호관계 그리고 그것들과 개인의 의지와의 관계파악에만 응용한다. 반면에 천재는 지성을 직관적인 사물들의 객관적인 본질을 파악하는 데에만 사용한다.[72] 천재는 객관적인 목적에 개인적인 복리를 희생함으로써 소우주보다는 대우주 속에 산다. 그렇기에 천재의 작품은 모든 시대를 위해 의미를 갖게 되는 것이다. 그러나 대개의 경우 천재는 후세에 이르러서 비로소 인정된다. 사리에 밝은 사람 또는 세

베르메르

70) 쇼펜하우어, 의지와 표상으로서의 세계, 253-255.
71) 쇼펜하우어, 의지와 표상으로서의 세계, 252.
72) 하선규, 247.

속적 의미에서 현명한 사람의 지성은 실천적 방향을 지닌다. 지성이 전적으로 의지에 봉사할 것을 요구한다. 이에 반해 천재는 지성과 의지의 완전한 구분을 전제조건으로 가지는 인식의 객관화와 깊이를 지닌다. 천재는 의지를 위해서는 필요치 않은 비정상적인 지성과잉상태에 있음을 강조한다. 지성과잉이란 다름 아닌 의지로부터의 해방이며 자신의 능력과 융통성을 가지고 자유롭게 활동할 수 있음을 의미한다.[73] 단순한 재능인은 언제나 시간을 제때에 잘 맞춘다. 시대정신으로부터 촉발되고 그 필요로부터 창출되기 때문에 그러한 시대의 필요를 잘 충족시킬 수 있다. 그러나 재능인들의 작품은 그다음세대에 이르면 더 이상 수용될 수 없는 것이 되고 만다. 반대로 천재는 시대의 문화과정에 개입할 수는 없지만 그의 작품들은 시간적 한계를 넘어선다.[74]

예술 산책길 : 예술이라는 이름으로

한 프랑스 인이 커다란 바위를 반으로 쪼개고 그 안을 파낸 뒤 음식물을 가지고 들어간다. 바위는 다시 원래대로 봉합되고 그는 사흘 동안 그 안에서 먹고 자고 배설하며 버틴다. 이 모두가 행위예술을 위한 것이다. 동유럽에서는 한 남자가 자기 얼굴을 악마형상으로 만들기 위해 수차례 성형수술을 받는다. 송곳니를 갈고 혀를 두 갈래로 쪼개고 눈의 흰자위를 붉게 염색한다. 행위의 이유는 없다. 그

73) 하선규, 241.
74) 하선규, 240-253.

저 만족스럽고 이것을 하나의 예술로 생각한단다. 그런가 하면 우리나라의 많은 미대 입시에서 조각상의 음영을 섬세하게 세분하여 그리게 한다. 마치 르네상스 시대로 돌아간 듯하다. 우리나라의 무수한 화가들이 인상주의 사실주의 화풍을 그려 전시한다. 시대를 망각한 듯하다. 칸딘스키가 말한 정신의 삼각형에서 밑 변에 늘어선 사람들이 예술가라고 착각하며 사는 것이다. 그러나 예술성의 기준 이 모호해진 현대에서 그 어느 것도 뭐라고 할 수 없다. 그들이 그저 즐겁게 그리 며 살기를 바랄뿐이다. 풍경화든 누드든 그리는 것은 확실한 즐거움이고 자기치 유이기 때문이다.

예술에 관한 말말말!!!

쇼펜하우어: 천재는 지성과잉으로 보통 사람의 지성은 개인에게 유용한 반 면에 천재의 지성은 인류 전체에 봉사한다. 보통 사람은 살려는 의지의 지배 와 이해관계에 휘둘리는 반면에 천재는 의지보다도 지성에 지배된다.

쇼펜하우어: 단순한 재능은 시대와 잘 어울리는 반면에 천재는 시대와 모순 되고 외부와 잘 융합할 수 없다. 천재의 소질은 천재의 행복을 약속하지 못한 다. 보통의 재능이 일정한 궤도를 도는 혹성이라면 천재는 기이한 혜성 같은 것으로 보인다.

③ 예술과 인식

칸트가 예술을 인식과 분리시켜 생각한 반면에 헤겔은 예술을 절대정신의 전개과정의 한 부분이라고 보았고 쇼펜하우어 역시 예술의 중요한 본질을 있는 그대로의 사물의 관조 즉 진리인식이라고 보았다. 특히 쇼펜하우어는 예술이 과학적 지식은 물론 철학보다도 더 심오한 형이상학이라고 보았다. 우리의 인식에는 생존을 위한 것과 생존적 관심사를 초월한 무관심적 인식이 있다. 어떤 식물이 약초라는 상식 더 나아가서 약초의 성분에 대한 과학적인 분석은 생존과 연관된 지식인 반면에 그 식물을 아름다운 자연적 대상으로 감상하는 것은 생존을 초월한 태도이다. 의지에 봉사하는 인식인 전자를 포기하는 것이 예술의 전제조건이다. 후자가 바로 예술적 인식의 본질이며 이것은 자신을 잊고 사물과 합치되는 순수한 인식이다. 사물들의 어디서 언제 왜와 어디를 고찰하기를 그만두고 조용히 관조한다면 그리고 자아가 대상을 비추는 맑은 거울이 된다면 자아는 대상으로 가득 채워지고 대상과 하나가 된다. 우리는 '순수하고 무의지적이고 고통 받지 않으며 무시간적인 인식 주체가 된다.' 우리에게 고통을 주는 생존의지와 거기서 비롯된 온갖 욕심으로부터 해방되어 고뇌가 사라지는 것이다.

천재의 능력에 의해 파악되고 표현된 예술작품을 바라보는 감상자 역시 이념의 파악을 통해 즐거움과 정화를 체험한다. 미적 쾌감은 살려는 의지와 욕망의 무한한 흐름에서 벗어나서 인식이 의지의 고역을 면하고 사물을 의지와의 관계를 떠나서 파악하는 데서 온다. 이해관심도 주관성도 없이 순수하게 객관적으로 사물을 고찰하면 평안하고 행복하

게 된다. 고통 없는 상태는 바로 에피쿠로스의 최고 행복 상태이다. 객관화된 이념이 미적 관조를 가능케 하여 우리를 의지독립적 인식주관으로 상승시켜 마음속에서 아름다운 것만 작용하게 된다.[75] 미적 쾌는 의지의 제거 즉 온갖 고통의 제거에 근거하며 객관성을 직관하는 무관심성에 근거한다. 이것이 바로 행복을 의미한다. 쾌의 상태란 내가 더 이상 의욕하지 않는 주관으로 바뀌는 데서 오는 것이다.

④ 쇼펜하우어가 극찬한 음악

칸트가 물자체를 인간으로서 절대로 인식 불가능한 것이라고 선언한 반면에 쇼펜하우어는 나타나는 현상의 배후에 있는 물자체는 바로 자기를 보존하려는 맹목적 의지라고 보았다. 쇼펜하우어는 대단한 사람이다. 인간으로서 알 수 없는 것을 안다고 선언했으니까. 내가 보는 세계는 세계 그자체가 아니라 나에게 나타나는 현상이고 나의 표상일 뿐이며 그 뒤에 물자체인 의지가 있다. 이 우주가 비합리적이고 무제한적인, 맹목적 충동인 의지에서 생겨나서 이데아로 분화되고 개체들이 생겨났다는 것이 쇼펜하우어의 우주관이다. 건축, 조각, 회화, 시 등 각 예술 장르가 이념(이데아)을 모방한다면 음악은 이념의 모방이 아니라 의지 자체의 모방이다. 음악은 한마디의 말도 없이 그리고 개념을 전

75) 하선규, 251. 쇼펜하우어, 의지와 표상으로서의 세계, 261. 쇼펜하우어에 따르면 세 가지 불행이 있다. 악의에서 비롯된 것, 운명과 우연에 의해, 인간성 부조화(이는 의 도적 잘못이 아니므로 비난할 수 없지만 지옥 같은 것이다).

혀 사용하지 않고도 이 우주의 가장 깊은 본질인 어두운 의지를 있는 그대로 우리에게 제시해준다. 음악은 어떤 철학보다도 깊은 형이상학인 것이다. 음악의 효과가 가장 강하고 빠르며 필연적이고 확실하다. 다른 예술은 개체묘사로 이념인식을 획득하도록 작용한다. 다른 예술들이 의지의 간접적 객관화인 반면에 음악은 의지의 직접적 객관화 모상이다. 다른 예술이 그림자라면 음악은 본질을 이야기하며 그 때문에 음악의 효과가 강하고 감명깊다.[76] 보통의 언어는 이성의 언어인 반면에 선율은 의지를 묘사하며 이성이 그릴 수 없는 것을 묘사하는 감정 격정의 언어이다. 작곡가는 그의 이성으로 이해할 수 없는 말로 세계의 가장 내면적 본질을 구현하고 가장 깊은 지혜를 표출한다. 음악은 현상이 아니라 모든 현상의 내면적 본질 즉 의지 그 자체를 표현하며 이런저런 기쁨이 아니라 기쁨 그 자체를 추상적으로 표현한다. 쇼펜하우어에 의하면 음악을 가사를 표현하기 위한 수단으로 삼을 수는 없으므로 오페라는 큰 오류와 심한 모순이다. 오페라는 음악이 자기언어가 아닌 것을 사용하는 것이다. 음악은 어떤 경우에도 인생과 사상의 진수만을 표현하는 것이며 사상 그 자체를 표명하는 것이 아니다. 음악은 명료하고 순수하게 음악 고유의 언어로 말하므로 전혀 언어를 필요로 하지 않고 오직 악기만을 연주해도 충분한 효과를 거둘 수 있다.[77]

철학이란 세계의 본질을 아주 보편적 개념으로 완전히 정확하게 재

76) 쇼펜하우어, 의지와 표상으로서의 세계, 322-325.
77) 쇼펜하우어, 의지와 표상으로서의 세계, 327-329.

현하고 표현하는 것이다. 만일 음악이 표현하는 것을 개념으로 자세히 재현할 수 있다면 참된 철학이 될 것이다.[78] 음악은 자신이 철학을 하고 있다는 것을 모르는 정신의 숨은 형이상학이다.[79] 표상으로서의 세계 전체가 의지의 가시성에 지나지 않는다면 예술은 이 가시성의 명확화이며 대상들을 더욱 순수하게 보이고 더욱 잘 개관·통합시키는 암실이며 극중의 극, 무대중의 무대이다.

여자는 예술을 이해할 감성도 없고 예술을 창조할 능력도 없는 수다쟁이에 불과하다고 했던 쇼펜하우어가 사랑했던 여인이 있었다. 그녀는 오페라 가수였다. 쇼펜하우어는 전 재산을 그녀에게 물려주었다. 여성에 대한 증오는 멋진 글을 써서 상금을 받곤 했던 명쾌한 문체의 쇼펜하우어 사상에서 옥의 티라고 할 수 있다. 예술을 사랑하는 사람이라면 특히 음악을 좋아하는 사람이라면 쇼펜하우어의 '의지와 표상으로서의 세계'는 필독서다.

예술치료실습(음악치료)

지금 현재 가장 부르고 싶은 노래를 한번 불러 보라. 그리고 그 가사를 적은 뒤 자유롭게 가사를 변형시켜 보라.

78) 쇼펜하우어, 의지와 표상으로서의 세계, 332-333.
79) 쇼펜하우어, 의지와 표상으로서의 세계, 335.

톨스토이(1828~1910)

예술이란 선하고 행복한 감정을 전염시키는 것.

철학자의 속마음 꿰뚫어보기

예술의 역할은 감정을 전달하는 거야. 시나 음악이나 감정을 담고 있고 감상자
는 그 안에 담긴 감정을 느끼게 되지. 그런데 이왕이면 예술이 인류애 같은 보다
고상한 감정을 담으면 더욱 좋지.

① 예술의 목적은 감정전염[80]

예술은 인간 상호 간 교류수단이다. 작품을 만든 사람과 감상하는 사
람 간, 과거와 현재는 물론 미래에 걸친 교류를 가능하게 한다. 예술의
능력은 감정표현을 하는 자의 경험과 동일한 감정을 감상자가 경험하
게 하는 것이다. 예술의 목적은 자기가 경험한 감정을 타인에게 옮기려
는 목적으로 외면적으로 표현하는 것이다. 예를 들면 늑대를 만난 공포
의 경험- 숲, 상쾌한 기분, 늑대의 모양과 움직임, 늑대와의 거리를 묘사

80) 톨스토이, 예술이란 무엇인가, 이철 역, 범우사, 64-67.

하며 타인에게 느낌을 감염시키는 것이다. 감정이 강하거나 약하거나, 가치 있는 것에 대한 것이거나 하찮은 것이거나, 나쁘거나 좋거나, 만일 그것을 독자나 관중이나 청중에게 감염시킬 수만 있다면 예술이라고 할 수 있다. 동작, 선, 색, 음, 말의 형태로서 이 느낌을 타인도 경험할 수 있도록 표현하는 것이 예술의 작업이다. 연인들의 황홀감, 육욕, 웅장한 감동, 명랑한 기분, 해학, 고요, 관중이나 청중이 작자가 경험한 것과 같은 느낌에 감염되기만 하면 그것으로 예술이 되는 것이다.

② 진선미의 불일치[81]

미는 선과 불일치한다. 선은 흔히 정열의 극복인데 비해 미는 모든 우리 정열의 기초이다. 미에 몰두할수록 선에서 더욱더 멀어진다. 정신미 도덕미란 결국 선으로 귀착한다. 그리고 미는 진과 불일치한다. 진이란 사물의 표현과 본질의 합치이고, 진은 선으로 이르는 하나의 수단이지만 진은 선도 아니고 미도 아니다. 진은 대개 속임수를 발각해내고 미의 환상을 파괴하기 때문이다.

③ 참다운 예술

참다운 예술이란 아직 경험하지 않은 새로운 감정을 사람들에게 전달하는 것이다.[82] 새로운 감정이란 종교적 지각에 의해서만 태어날 수

81) 톨스토이, 예술이란 무엇인가, 82-83.

있다. 인간의 쾌락은 정해진 한계가 있는 반면에 종교적 자각에는 한계가 없기 때문이다. 종교적 자각이란 세계에 대해 새로 태어나는 인간의 태도이므로 무한히 다채롭고 모두 신선하다. 톨스토이는 당시의 상류계급의 예술은 종교성을 상실하여 감정범위가 축소되어 오만, 성욕, 삶의 애수가 그들의 주요 감정내용이라고 비판한다. 예술은 설명할 수 없는 것을 표현하는 것이다. 예술이 하는 일은 이치로 따져서는 이해가 안되고 납득도 어려운 것을 이해될 수 있도록 하는 것이며 전부터 누구나 알고 있었지만 표현하지 못한 것을 표현하는 것이다. 작품이 훌륭하다면 설명할 필요 없이도 타인에게 전달된다. 만일 설명이 되는 것이었다면 예술가가 말로 했을 것이다. 작품을 말로 설명한다는 것은 감염력이 없다는 증거이다. 예술이란 예술가가 체험한 특수한 감정을 전달하는 것으로 이것은 학교에서 가르칠 수 없다.[83]

④ 예술성의 기준

감염력은 예술의 특징이자 척도 예술의 가치를 재는 유일한 척도이다. 감염력의 기준은 감정의 독창성, 표현방식의 확실성, 예술가의 성실성(타인에게 영향을 주려는 목적이 아니라 단지 자신을 위한 것일 것) 즉 개성, 명확성, 성실성이다. 고로 예술과 비예술은 내용에 무관하며 표현하는 감정의 선악에 무관하다.[84] 내용면에서 좋은 예술이란 보다 선하고 행

82) 톨스토이, 예술이란 무엇인가, 90-92.
83) 톨스토이, 예술이란 무엇인가, 119-144.

복에 보다 필요한 감정에 의해 저급하고 불량하며 행복에 불필요한 감정을 추방하는 예술이다. 어떤 감정이 좋은 것이며 행복에 필요한 것인가는 각 시대의 종교적 자각에 의해 달라진다.

종교적 예술- 1 신과 이웃에 대한 사랑을 전달, 적극적 감정
2 사랑의 침해에 대한 분노 공포 전달, 소극적 감정

톨스토이에 따르면 예술의 사명은 인간의 행복은 상호 간의 결합에 있다는 진리를 이성의 영역에서 감정의 영역으로 옮겨 폭력 대신 신의 세계 사랑의 세계를 건설하는 일이다. 인간 및 인류생활과 행복에 필수불가결한 인간 상호 간 교류수단이고 모든 사람을 동일한 감정으로 통일하는 수단이다. 예술은 미나 신 같은 신비적 관념의 표현도 아니고 에너지 발산의 유희도 아니며 더군다나 쾌락도 아니다. 인간 및 인류생활과 행복에 필수불가결한 인간 상호 간 교류수단이고 모든 사람을 동일한 감정으로 통일하는 수단이다.[85] 톨스토이는 자신의 예술성의 기준으로 베토벤 9번 교향곡을 인간보편성을 상실한 나쁜 예술로 판단내린다.

84) 톨스토이, 예술이란 무엇인가, 177-179.
85) 톨스토이, 예술이란 무엇인가, 180-231.

크로체(1866~1952)

작품을 만들 필요는 없다. 머릿속에 있으니까.

예술이 지식이 아니라는 사람들이 많아. 예를 들면 칸트가 그렇지. 지성적·이성적 인식만 진정한 인식이라는 편견 때문에 그렇게 생각하는 거야. 인간은 본래 예술적 존재라고 할 수 있지. 직관한다는 것은 표현한다는 것이고 예술활동을 한다는 것인데 직관하지 않는 사람이 어디 있겠어. 간단한 단어 하나도 예술이고 신문기사도 지도도 예술이야. 무슨 말이라도 하는 순간에 우리는 예술을 하고 있는 거야.

크로체는 17세에 책을 펴낼 정도로 문학에 재능이 있었다. 크로체는 미학자로 알려져 있지만 그의 생애를 보면 역사와 문학을 깊이 연구했으며 장관이고 국회의원이었다. 파시즘에 반대하는 운동도 했다. 그는 이탈리아에서 만능인, 위대한 크로체라고 불렸다. 헤겔의 영향을 받아 자연은 존재하지 않고 오직 정신만 존재한다는 관념론으로 기울었다. 실제로 존재하는 것은 무엇인가? 철학자마다 다른 말을 한다. 물질이다, 정신이다, 하나님이다 등. 크로체는 유일하게 실재하는 것은 정신

(마음)뿐이라고 말했다. 정신의 외부에는 아무것도 없다. 나무가 초록이라는 우리의 생각은 바깥에 있는 나무에 대한 자료에 대한 생각이 아니다. 그것은 우리의 정신 스스로가 제시한 자료에 대한 우리의 생각이다. 외부적인 것은 정신에 의해 만들어진 형성체이다. 우리의 마음은 세상을 있는 그대로 비추는 거울이 아니라 적극적으로 만들어내는 능동적인 활동이다. 활동으로서의 정신은 이론적 활동(지식과 인식)과 실천적 활동(의지와 행위)을 한다. 이론적 활동에 의해서 이론적 지식이 만들어지며 거기에는 직관적 지식과 개념적 지식이 있다. 직관적 지식은 개개의 사물의 이미지이며 개념적 지식은 개개의 사물들 간의 관계를 보여준다. 직관적 지식을 다루는 학문이 '미학'이며 개념적 지식을 다루는 학문이 '논리학'이다. 실천적 활동으로서의 의지에는 경제적 의지와 도덕적 의지가 있다. 경제적 의지는 유용성을 추구하는 행위이다. 이것에 연관된 것이 경제학이다. 도덕적 의지는 선한 의지로서 도덕성을 추구한다. 이것은 윤리학의 대상이다. (직관은 개념에 선행하며 경제적 의지는 직관적 지식과 개념적 지식을 전제로 한다. 그리고 도덕성은 이들 셋을 모두 전제로 한다.)[86]

크로체에 따르면 두 종류의 인식 즉 상상력에 의한 개체적 대상에 대한 직관적 인식과 오성에 의한 논리적 개념적 인식이 있다. 상상적 직관적 인식은 대상의 지금 여기의 고유성, 각자성, 특수성의 관점에서 고찰하며, 오성적 인식은 보편적 추상적 관계를 정립시킨다.[87] 상상력이 표

86) 베네데토 크로체, 크로체의 미학. 이해완 역. 혜선사, 275.
87) 하우스켈러, 93-94.

상적 이미지, 직관적 이미지(상)를 제공하는 반면에 오성은 개념을 산출한다. 예술의 본질은 직관적 인식방식이다.[88] 직관은 모든 인식의 기본단계이므로 논리적 인식은 반드시 직관적 인식을 기반으로 하여 나오는 것이다. 모든 인식이 직관을 거치지 않을 수 없으므로 모든 인식이 곧 예술적이라고 말할 수 있다. 직관은 개념 없이도 나타날 수 있지만 개념은 반드시 그에 상응하는 직관을 전제로 해야 한다.[89] 크로체에서 예술의 본질이 인간의 가장 기본적인 인식능력이며 모든 다른 단계의 활동들은 예술에 근거하여 이루어진다. 예술을 설명하는 미학은 모든 철학체계의 기초이다. 크로체는 직관을 통해 획득된 지식을 지성에 의해 획득된 지식보다 저급한 것으로 여기는 지성 우위적 편견에서 예술과 미학을 해방시킨 것이다.[90]

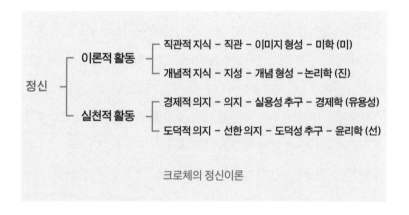

크로체의 정신이론

88) 하우스켈러, 94.
89) 하우스켈러, 94.
90) 베네데토 크로체, 크로체의 미학. 280.

① 직관은 표현이다[91]

크로체의 사상에서 핵심적인 것은 직관에 관한 것이다. 직관은 몇몇 사람만 가지는 신비한 능력이 아니라 인간 모두가 가지는 능력이다. 지성을 개입시키지 않은 채로 우리가 가지는 세계에 대한 최초의 이미지가 바로 직관이다. 내가 글을 쓰는 방 같은 지각뿐만 아니라 다른 도시의 상상도 직관이다. 직관인가의 여부는 떠올리는 대상의 실재 여부와 관계없다. 직관이란 실재하는 것에 대한 지각과 가능적인 것에 대한 단순한 이미지가 서로 구별되지 않은 채 통합되어 있는 상태를 말한다. 직관은 우리가 받은 인상을(그것이 실재든 상상이든) 단순히 객관화시키는 것이다. 직관은 수동적 인상이 아니라 적극적이고 능동적인 정신의 구성활동이다. 인상을 재료로 하여 인상을 이미지로 객관화하는 작용이 직관이다.

진정한 직관은 감각과 같은 기계적, 수동적, 본능적 단계를 넘어선 표현이다. 진정한 직관, 진정한 표상은 표현이다.[92] 정신은 형성하고 형상화하고 표현함으로써만 직관한다. 직관을 결여하는 표현은 있을 수 없다. 표현은 직관과 분리가 불가능한 한 부분이다. 직관은 표현과 동시

<hr />

91) 베네데토 크로체, 크로체의 미학, 27-30.
92) 표상＝이미지: 감각도 개념도 아닌 중간상태. 표상은 감각을 다듬은 것이다. 그러나 표상을 감각보다 복잡하고 복합적이라는 양적 차이만을 가진 감각이라고 부를 수도 있다. 감각은 아직 표현 속에다 자신을 객관화시키지 못하는 작용이며 직관이나 표상이 아니라 단순한 본능적 사실일 뿐이다. 직관(표상)은 형식이므로 그저 느껴진 것, 경험된 것, 감가이 흐름, 심리적 질료 등과는 구문된다. 이러한 형식 이런 점유가 곧 표현이다.

에 나타난다. 직관과 표현은 둘이 아니라 하나이기 때문이다. "직관한다는 것은 표현한다는 것이다. 그리고 표현 이외의 어떤것일 수도 없다. 더도 아니며 덜도 아니다." 표현에는 말뿐만 아니라 선과 색, 소리 등도 있다.

직관은 인간이 외부세계로부터 수동적으로 받아들인 감각적 인상에 정신적 작용을 가하고 정신이 가진 틀을 끼워 이미지를 형성하는 작용이다. 지각이 실재하는 것에 국한된 인식작용이라면 직관의 특징은 상상력을 기반으로 한다는 것과 실재뿐만 아니라 상상적인 것을 재료로 한다는 것이다. 인간의 인식작용 가운데 이러한 직관을 거치지 않은 것은 아무것도 없다. 직관은 인간 활동의 가장 기본적이고 근원적인 것이다. 이러한 직관은 곧 이미지 형성 즉 표현이기도 하며 예술이기도 하다. 직관과 표현은 동의어이다. 우리는 직관 속에서 표현하며 표현 속에서 직관한다. 직관이 인식단계의 이름이라면 표현은 작용의 이름이다. 직관과 표현 모두 상상력을 기반으로 한다. 그러므로 인간의 모든 활동은 예술적이라고 말할 수 있다. 인간이 하는 말, 단어 하나까지도 예술이며 지도, 신문기사나 논문도 예술이다.

마음속에 훌륭한 생각이 많이 있지만 표현할 수가 없다는 말은 크로체에 의하면 맞지 않는다. 정말로 생각을 가졌다면 거기에 꼭 맞는 말로 생각을 주조했을 것이다. 보통 사람들도 화가나 조각가처럼 어떤 인체를 상상하고 직관할 수 있다고 생각하는데, 실제로 그렇지 않다. "세 사람이군, 동물이 있네" 그저 이 정도에 불과하며 목차나 이름표가 사물을 대신하고 있다. 그려보라고 하면 피상적인 특징 몇 개를 생각할 뿐이다.

베르메르

반면에 인물은 예술가 앞에 발견할 세계처럼 서 있다. 미켈란젤로는 손이 아니라 머리로 그린다. 다른 사람이 흘깃 보고 간과하는 것을 화가는 제대로 본다. 그러나 인간 모두는 조금씩은 다 시인이며 조각가이며 음악가이자 화가이고 소설가이다. '세계가 한 권의 책이라면 보통 사람들은 목차만 읽지만 예술가는 그 이상을 읽어낸다고 할 수 있다.'[93] (단, 한 가지 감각에만 호소하는 예술은 없다. 활짝 핀 불, 젊은 육체의 온기, 과일의 달콤함과 싱싱함, 칼날의 날카로움, 이 모든 것이 하나의 그림에서 얻게 되는 인상이다. 어떻게 그림이 단지 시각적 인상에 불과할 수 있는가?)

인간인식의 삼단계: 감각, 직관, 지성

1. 감각: 정신이 아직 개입되지 않은 수동적 기계적인 과정으로 무정형의 감각적 인상이 주어진다. 감각은 인식의 재료에 불과하다.

2. 직관: 직관을 하기 전까지는 주어진 인상이 무엇인지 알 수 없는 상태이다. 직관(표현)은 상상력을 통해서 인상에다 형식을 부여하고 객관화시킨다. 직관은 정신의 능동적, 적극적 활동으로서 개별적 이미지를 획득한다.

3. 지성: 직관이 포착한 이미지를 반성하여 개념을 획득한다.

93) 하선규, 97.

② 직관의 질료와 형식

질료(내용)는 외부에 있는 것으로 우리와 마주쳐 우리를 도취시키는 것인 반면에 형식은 내부에 있는 것으로서 외부로부터 들어온 것을 포용하여 자신과 동화시키는 것이다. 질료가 형식으로 정복되어 형식의 옷을 입게 되면 구체적 형태가 된다. 직관이 제각각인 것은 질료 즉 내용 때문이다. 질료는 변화무쌍한 반면에 형식은 고정불변한 정신의 활동이다. 만일 질료가 없다면 형식은 추상성에 머물게 된다. 예술의 질료 즉 내용이 다듬어지지 않은 정서나 인상이라면, 예술의 형식은 다듬는 작용 · 표현 · 정신작용이다. 내용은 형식으로 변형되어야 비로소 무엇인지 알 수 있으며 비로소 미적 내용이 된다.[94]

③ 예술의 본질은 직관이며 표현이다

보통의 표현이 내적으로 가지고 있던 어떤 것을 객관화시켜 물질적 재료를 수단으로 하여 밖으로 드러내는 것이라면 크로체의 의미에서는 내적 형성 그 자체가 이미 표현이다. 그림을 그리고 시를 쓰는 것이 표현이 아니라 무엇인가를 그려야 되겠다는 생각이 이미 표현이다. 직관과 표현은 동일한 셈이다. 진정한 예술은 머릿속에서 이미 완성되며 그것은 실제로 그려진 그림보다도 훨씬 더 완전하고 풍부하다. 우리가 멋진 그림을 생각만 해도 이미 작품을 완성한 것이고 직접 그린 것보다도

94) 베네데토 크로체, 크로체의 미학, 48-56.

더 우수한 것을 그린 셈이다. 물질적인 예술작품은 전달이나 기억의 편의를 위해서 내적으로 이미 완성된 표현을 물리적 대상에 외적으로 구현한 결과물에 불과하다.[95]

크로체에서 예술은 직관으로서의 표현이므로 예술활동은 머릿속의 정신 안에서의 표현활동이며 진정한 예술작품은 머릿속의 정신 안에 상상된 이미지이다. 종이에 시를 쓰고 화폭에 그림을 그리는 것은 표현이 아니라 외적 구현이다. 보통의 창작 즉, 물리적 제작활동은 정신의 이론적 활동이 아니라 실천적 활동이므로 이론적 활동인 예술의 본질에 속하는 것이 아니다. 그것을 진정한 예술활동으로 착각하거나 혼동해서는 안 된다. 물리학을 미학이라고 혼동해서는 안 되는 것과 같다.[96]

예술작품의 물질적 구현이 불필요하다는 크로체의 견해에 대한 여러 가지 비판들이 있다. 보상케에 따르면, 작품은 외적 제작과정으로까지 발전되어야 할 필요성이 있으며 작품이란 물질적 매체를 포함하는 것이다.[97] "존 듀이에 따르면, 표현이 경험으로서의 예술가의 활동이 되려면 요리사가 맛을 봐 가면서 요리하는 것과 비슷하게 제작 가운데에서 지각자(감상자 수용)의 태도가 구현되어야 한다. 영감은 아직 불완전한 것이고 불태울 연료가 필요하다. 표현활동은 이미 완성된 영감 위에 부가되는 활동이 아니라 영감의 완성을 추진시키는 활동이다."[98] 영감의

95) 베네데토 크로체, 크로체의 미학, 278.
96) 오병남. 276.
97) 오병남, 288.

실질적 구현과정에서 물질과의 접촉은 몰입효과와 더불어 해탈과 치유효과를 불러일으킨다. 그리고 작품이 물질화되지 않는다면 인간의 문명은 관념의 왕국이 되어 서로 알아볼 수 없으며 감상되고 이해되며 발전되지 못할 것이다.

미적 생산 과정[99]은 다음과 같다.

1 인상

2 표현 즉 정신적이며 미적인 종합(직관)

3 아름다운 것에서 느끼는 즐거움

4 미적 대상으로부터 소리, 움직임, 선과 색 등 물리적 현상으로의 변환

크로체에 따르면 여기서 유일하게 미적인 것이며 진정한 실재인 것은 2번이다. 보통 예술작품이라고 불리는 것은 원래적인 미적 생산물이 아니라 미적 재생산을 위한 물리적 자극체에 불과하다. 그러므로 4번은 기억과 미적 재생산을 위한 물리적 자극체의 생산에 불과하다. 인간의 기억력의 한계로 인해 물리적인 것의 도움을 받아야만 이미 만들어진 직관의 보존과 재생산이 가능해지는 것이다.

98) 오병남, 290-293.

99) 베네데토 크로체, 크로체의 미학, 175.

④ 모든 것이 예술이다[100], 누구나 예술가이다

예술은 전적으로 특별한 종류의 직관이 아니라 우리의 일상적 직관과 다를 바가 없다. 직관을 객관화하여 예술에 이르게 된다거나 예술은 직관의 직관이라는 말은 타당하지 않다. 예술이 일상적으로 경험하는 직관보다 폭넓고 복잡한 직관들이 모여 이루어지기는 하지만 일상의 직관과 마찬가지로 감각과 인상의 직관이다. 일상과 예술이 동질적인 직관이라면 일상의 삶도 예술적이라는 말이 된다. 학문이 표상을 개념으로 대체하고 빈약한 개념을 보다 크고 포괄적인 다른 개념들도 대체하며 새로운 관계를 발견하기도 한다. 예술도 지식이며 직관적 지식이다. 예술은 지식이 아니며 진리와 무관하다는 주장은 지성적 인식만이 지식이라는 믿음 때문이다.

풍자시가 예술이라면 간단한 단어 하나도 예술이고 소설이 예술이라면 뉴스원고도 예술이며 풍경화가 예술이라면 지형학적 스케치도 예술이다. '무슨 말을 할 때 우리는 시를 짓고 있는 셈이다.' 예술의 뿌리는 인간의 본질에까지 뻗쳐 있음에도 그것을 일상의 정신적 삶과 유리시켜 특수기능이나 귀족애호물로 만들었다.

천재는 따로 없다. 둔재와 천재는 양적 차이일 뿐이다. 미를 판정하는 능력을 가진 비평가는 작은 천재이고 미를 생산하는 능력을 가진 예술가는 큰 천재이다. 본질에서는 둘 다 같다. 모든 인간은 시인으로 태

100) 베네데토 크로체, 크로체의 미학, 44-47.

어난다. 어떤 이는 큰 능력을 가진 시인으로, 어떤 이는 작은 능력을 가진 시인으로 태어나는 것이 다를 뿐이다.

예술 즉 직관 또는 표현은 감각적 재료에 상상을 통해서 형식을 부여하는 활동 그리고 그 결과 생겨난 표현 또는 직관을 의미한다. 예술가는 질료와 형식을 결합시키는 작용을 한다고 말할 수 있다. 크로체에 따르면 예술가는 최대한의 정열과 최대한의 냉정을 가지고 있어야 한다. 예술에는 최대한 감수성과 동시에 최대한의 평온이 동시에 요구된다. 감수성과 정열은 예술의 질료이며 냉정과 평온은 형식이다. 예술가는 냉정을 가지고 감정과 정열의 혼란스러움을 통제하고 지배해야 한다.

⑤ 미추

크로체에 따르면 성공적인 표현활동이 즐거움을 주며 아름다움을 향유하게 한다. 추는 그 반대로 실패한 표현활동이며 불쾌를 수반한다.[101] 진짜 표현이라면 미로 인식될 것이며 그렇지 않다면 추로 인식될 것이다.[102] 예술이 담은 내용의 미추와 선악에 무관하게 성공적 표현은 언제나 그리고 반드시 아름답다. 내용이 아니라 표현이 중요하다. 예술가는 어떤 대상이든 자유롭게 선택할 수 있고 어떤 대상을 그리든지 간에 아름다운 표현이 가능하다. 예술은 그것이 예술인 한 추할 수가 없다.[103] 크로체는 헤겔의 영향으로 자연에는 정신이 결여되어 있으므로

101) 베네데토 크로체, 크로체의 미학, 212.
102) 베네데토 크로체, 크로체의 미학, 218.

자연은 아름다움을 가질 수 없다고 본다. 정신에 의한 성공적 표현이 미라면 수동적이고 비정신적인 자연은 아름다울 수 없다.

⑥ 예술과 철학

지식에는 미적인 지식과 지성적 개념적 지식이 있다. 개념에 의한 지식은 사물 간의 관계에 관한 지식이다. (직관이 인상이라는 질료 없이 존재할 수 없듯이)개념은 직관 없이 존재할 수 없다. 개념 즉 보편자는 다른 측면에서 보면 여전히 직관이다. 모든 직관이 반드시 개념인 것은 아니다. 그러나 역은 성립한다. 모든 개념은 직관이다. 모든 학문적 저작은 동시에 예술작품이다.[104] 그 역은 성립하지 않는다. 모든 예술작품이 곧 학문적 저작인 것은 아니다. 예술과 학문은 서로 다르지만 상호 연결된 것이다. 모든 산문은 시다. 그러나 모든 시가 산문인 것은 아니다.

직관적 지식이 표현이라면 지적 지식은 개념이다. 전자는 후자 없이도 성립하지만 후자는 전자 없이 있을 수 없다. 산문적 성격이 없는 시도 있지만 시적 성격이 없는 산문은 없다. 순수한 근본적 지식의 두 가지는 예술과 철학, 직관과 개념이다.[105] 자연과학 수학은 실천적인 데서 연유한 외적 요소와 결합된 것이므로 순수한 것이 아니다. 직관은 우리에게 세계 즉 현상을 제공하고 개념은 본질 즉 정신을 제공한다. 물론

103) 하우스켈러, 99.
104) 베네데토 크로체, 크로체의 미학, 65-66.
105) 베네데토 크로체, 크로체의 미학, 74.

그림 속의 철학이나 철학 속의 이미지처럼 개념이 직관에 내포될 수도 있고 반대로 직관에 개념이 내포될 수도 있다.[106] 그러나 직관 속에 용해되어 있는 개념은 더 이상 개념이 아니라 단순한 직관이다. 예를 들면 연극 속에 등장하여 입에 오르내리는 철학적 공리가 그렇다. 예술작품이 철학논문보다 더 풍부한 개념을 가질 수도 있고 철학논문이 묘사와 직관으로 넘쳐흐를 수도 있다. 그러나 개념이 아무리 풍부해도 예술작품의 전체적 효과는 직관이며 직관이 아무리 풍부해도 철학논문의 전체적 효과는 개념이다.

인간의 모든 활동의 기초가 직관이며 곧 예술적 표현이라는 크로체의 예술관은 인간을 표현하는 동물로 규정한 것이나 다름없다. 예술이란 삶과 동떨어진 별도의 활동이 아니라 삶 속에서 인간 자신도 의식하지 못하는 사이에 늘 작용하고 개입하고 있는 것이다. 자기 표현 속에서 살아가는 인간은 자기가 표현하고 있다는 것을 자각하지 못하며 표현된 자기를 들여다보지 못함으로써 삶의 고통 속에 파묻히게 되고 벗어나지 못하게 되는 것이다. 자기를 알게 해주고 고통에서 벗어나도록 돕는 것이 바로 예술치료이다. 자기를 아는 것은 더 나은 자기로 나아가는 전제이기 때문이다.

106) 하우스켈러, 95.

멕시코 과달루페의 한 성당에 한 신비스러운 그림이 걸려 있다. 식물의 줄기로 짠 헝겊에 그려진 성모상인데 수백년 동안 썩지 않았으며 폭탄 테러에도 끄떡없이 견뎠다. 그 옛날 한겨울에 디에고라는 수도사가 언덕에서 마리아를 만났고 그 다음날 그 자리에 피어난 장미 한아름을 안고 돌아왔는데, 그의 옷에 성모상이 새겨져 있었다고 한다. 그 그림은 조작된 것이라는 의심을 많이 받았고 많은 과학실험들이 행해졌다. 그 결과 그림이 사람의 붓질 없이 그려졌다는 것이 발견되었다. 물감도 지구상의 것이 아닌 데다가 성모의 눈동자를 확대한 결과 장미꽃 둘레에 있던 수도사들이 사진처럼 새겨져 있었다. 요즘에 연필심으로 조각한다는 사람도 있지만, 그런 기술도 없었던 1500년에 누가 그 미세한 그림을 그렸을까?

굿맨(1906~1998)

모든 것이 예술이고 누구나 다 예술가다!

과학도 나름의 관점으로 하나의 세계관을 창작하는 거지. 인식이란 창작이고 구성이고 세계에 대한 이야기를 만드는 것이야. 그러니까 인식의 제왕으로 알려진 과학도 특별히 믿을 만하고 정확한 것이 아니야. 과학도 예술과 마찬가지로 만들기이고 예술도 과학과 마찬가지로 인식이야. 예술도 지식의 확대이고 인식에 공헌하는 거야.

언어분석으로 예술을 고찰한 굿맨은 예술을 인식의 특수한 형식으로 보고 예술의 성격과 예술의 규정문제를 해결하려고 시도했다. 여기서 인식으로서의 예술은 언어적인 세계투사이며 세계 만들기(way of wordmaking)의 방법이다.[107]

굿맨은 일종의 진리의 다원주의 상대주의로서 객관적 진리가 있는

107) 지페르트, 119.

것이 아니라 세계 이해에 대한 다양한 투사들을 동등한 것으로서 인정한다.[108] 개념 인식 그리고 세계 이해의 각각의 방식은 허구(fiktion)들이다. 왜냐하면 이것들은 주체의 행위들로부터 출발한 것으로서 세계 자체에 숨겨진 보편성을 발견하는 것이 아니라 세계를 주체에 의해 구성하는 것이기 때문이다.[109] 세계 자체를 알 수 없으며 각자가 각자의 세계를 구성한다면 진리의 기준은 바깥 실재가 될 수 없다. 하나의 물음에 대한 대답으로서 모순 없이 매끈하게 잘 다듬어진 여러 개의 명제체계가 동시에 병존할 수 있다(칸트의 안티노미를 생각해보라). 이것은 결국 상대주의이다.

굿맨에 따르면 과학도 일종의 세계 구성이며 예술과 다를 바 없다. 그러므로 '예술도 과학과 같은 수준의 인식이다. 예술은 인식의 다른 형태보다 열등하지 않다'.[110] 굿맨은 과학과 예술의 연속성을 강조한다. 예술은 이해의 증진이라는 넓은 의미에서의 지식의 확대, 발견, 창조의 양태들로서 과학 못지않게 심각하게 받아들여지지 않으면 안 된다.[111] 예술과 인식의 차이는 진리능력에 있는 것이 아니라 진리경험의 특수한 형식화에 있다.[112] 굿맨은 이성과 감성의 이분화를 비판하며 정서

108) 지페르트, 『미학』, 120.
109) 지페르트, 120.
110) 지페르트, 121.
111) 황유경, "분석미학에 있어 예술과 인식의 문제", 『미학』 제14집, 1989, 159-160. "시와 마찬가지로 과학적 증명도 그 형식을 축어적으로 예시하며 우아함, 경제성, 강력함 같은 속성들을 메디포적으로 예시하는 것이다". (같은 곳)
112) 지페르트, 123.

가 미감적인 세계관을 위하여 의미가 있으며 미적 경험이 인식적 작용을 내포하고 있다고 본다.[113] 굿맨에 따르면 예술과 과학, 예술과 일상적 삶뿐만 아니라 모방적 예술과 추상적 예술 사이에도 묘사의 질적인 차이가 없다. 둘 다 세계에 대한 객관적 묘사가 아닌 나름대로의 세계 만들기일 뿐이기 때문이다.[114] 원근법은 세계에 대한 성공적이고 객관적 묘사가 아닌 특정 민족의 시각습관, 시각적 경험의 상상된 번역에 불과하다.[115]

굿맨은 모방론도 표현론도 거부한다. 예술은 모방이 아니다. 모든 예술상징은 현실에 대한 적합한 모사가 아니라 의미 있는 기호이며 지시일 뿐이다.[116] 예술은 세계의 재현이 아니라 새로운 발명이다.[117] 또한 예술은 감정의 표현도 아니다. 예술은 세계를 이해하는 방식일 뿐이다.[118] 예술의 목적은 인식이며 그것도 인식 자체를 위한 인식이다.[119] 미적인 태도는 세계를 만드는 방식이다. 예술은 (세계에 대한 정관〔kontemplation〕이 아니라) 세계 구성(만들기)이다.[120] 각각의 예술작품이 나름의 세계 만들기이며, 그 사이에는 우열이 없다. 즉 어떤 것이 다른 것보

113) 지페르트, 122.
114) 지페르트, 126.
115) 지페르트, 125-126.
116) 지페르트, 124.
117) 지페르트, 126.
118) 지페르트, 127.
119) 하우스켈러, 137.
120) 지페르트, 122.

다 예술적으로 우월하다고 말할 수 없다. 원칙적으로 모든 세계투사가 평등하므로 천재도 있을 수 없다. 특정한 투사방식이 우월한 것이 될 수 없으며 우수한 세계투사 방식과 예술과 비예술을 구분하기 위한 척도가 있을 수 없다.[121]

굿맨의 미학에서 사실상 예술기준이 폐기되었다고 할 수 있다. 굿맨은 예술작품의 가치가 세계에 대한 섬세한 구별과 적절한 암시에 있다고 하면서도 예술작품이 반드시 진리를 표현해야 할 필요는 없다고 본다. 굿맨에 따르면 인식의 진리성보다도 인식의 통일성, 단순성, 힘 그리고 중요성이 훨씬 더 중요하다. 굿맨이 진리를 상황 의존적이고 상대적인 것으로 보는 한, 굿맨의 미학에서 세계묘사로서의 예술에도 객관적인 기준은 있을 수 없다. 그 모든 미적 징후를 가지고 있더라도 내일이면 그것은 예술이 아닐 수도 있는 것이다. 굿맨에 의하면 중요한 것은 예술이 무엇인가 하는 질문이 아니라 언제 예술이 존재하는가 하는 문제다.[122]

굿맨은 예술 개념을 넓게 이해하여 인식을 확장시키는 모든 것이 예술이라고 보았다. 이미 알려진 것의 새로운 측면을 통찰하게 해주고 새로운 세계를 창조하는 것이 예술이다.[123] 진리 자체가 이미 상황적이고

121) 지페르트, 128.
122) 하우스켈러, 139. 조정옥, 현대미술문화에서 미적 기준의 문제, 철학과 현상학연구. 161-164.
123) 하우스켈러, 139.

상대적이며 인식도 반드시 보편적 진리일 필요는 없다. 인식은 언어 사고뿐만 아니라 상상, 감각, 지각, 정서를 포함한다. 굿맨에 의하면 예술과 비예술 그리고 예술가와 예술가가 아닌 사람 간의 구분도 없다. 누구나 예술가다. 예술이란 자신의 인생관과 세계관의 표현이기 때문이다. 인생관과 세계관을 가지지 않은 사람은 아무도 없다. 잘된 작품과 잘못된 작품 간의 구분도 없으며 천재와 비천재의 구분도 없다. 그렇다면 예술은 특별한 기술을 쌓아야 하는 것이 아니라 단순한 자기표현이면 충분한 것이다.

예술의 우열기준이 없다는 것은 곧바로 예술의 붕괴와 예술에 대한 회의로 이어지게 된다. 아무것이나 예술이라면 곧 아무것도 예술이 아니라는 말과 같다. 그리고 만일 우열기준을 없앤다면 예술가의 모든 힘든 노력이 헛수고이며 무의미할 것이다. 그러나 예술의 우열기준이 없다는 것은 한편으로는 아주 바람직하다. 예술에 재능이 없다고 믿었거나 예술에 무관심한 사람들도 예술에 쉽게 끌어들일 수 있고 예술이 만인에게 다가가는 계기를 만들어줄 수 있기 때문이다.[124]

뒤뷔페

뒤뷔페

> **칸딘스키:** 나는 원에 대해서 호감을 가지고 있다. 그것은 내가 말(馬)에 대하여 호기심을 가지고 있었던 것과 같은 경우지만 원은 말보다 더 강하게 나를 끌어당긴다. 그것은 원이 수용하고 있는 강한 내면의 에너지와 가능성 때문이다.[125]

아도르노(1903-1969)

사회와 아무 연관이 없는 순수예술은 없다.

철학자의 속마음 꿰뚫어보기

예술이 사회문제를 보란 듯이 내세우고 언급하면 오히려 역효과야. 사람들이 자신을 비판하는 줄 알고 저항감을 가지기 때문이지. 아무도 눈치 채지 못하게 슬

124) 조정옥, 현대미술문화에서 미적 기준의 문제, 철학과 현상학연구, 160,
125) 김숙경, 칸딘스키, 재원, 100.

금슬금 다가가 사회문제와 무관한 얘기를 하는 체 해야 돼. 그게 더 효과적이지. 예술은 오로지 예술의 법칙을 따라서 표현하면 되고, 그런 표현 속에서 이미 사회에 참여하고 있는 것이지. 예술은 무엇을 하든 이미 사회에서 태어났고 사회 속에 있고 사회에 참여 중이지. 예술을 위한 예술 또는 순수예술이란 알고 보면 없는 셈이야. 아름다움만을 추구하는 유미주의는 거짓이야.

아도르노는 프랑크푸르트학파[126]의 지도적 인물로서 알반베르크나 쇤베르크 같은 현대 음악가들과 친하게 지냈고 작곡을 했다. 아도르노는 잔인한 전쟁 뒤에도 사람들은 여전히 시를 쓰고 철학을 세울 수 있는가? 의문시했다.[127] 그리고 전쟁의 폭력성은 바로 서양철학에서 비롯된 것이라는 결론을 내렸다. 서양철학은 서로 다른 무수한 사물들을 나무라는 개념으로 묶어서 동일한 것으로 취급하는 습관을 가지고 있다. 이성의 일은 바로 사물의 동일한 측면만을 보고 개념 속에 묶는 것이다. 서양철학은 긍정의 변증법이라고 할 수 있다. 이성이라는 이름 아래서 사물들을 동일화하는 사고는 강제로 모든 것을 억압하고 가두는 폭력성을 띤다. 아도르노 자신은 거기에 반대되는 부정의 변증법을 내세운다. 진정한 의미의 철학적 사유는 현실의 부정적인 현상이 모두 사라질 때까지 부정으로 남아 있어야 한다. 아직 개념 속에 내포되지 않은 것이

126) 1930년대 프랑크푸르트에서 만들어진 네오 막시즘.
127) 하우스켈러, 123.

있음을 인정하는 것, 그것을 개념의 억압에서 해방시키는 것이 자신의 부정의 변증법의 과제이다. 아도르노는 특수의 구원. 비개념적인 것, 개별적인 것, 특수한 것의 옹호를 외친다. 그리고 헤겔 같은 전체주의적인 체계철학의 필연적 종식을 선언한다. 그러므로 아도르노는 유연하고도 자유로운 단편적 잠언, 문학적 에세이가 필요하다고 본다. 에세이는 체계비판의 표현 형식이기 때문이다.

아도르노에 따르면 예술과 사회는 불가분리다.[128] 예술은 이미 그 자체로 사회참여적이다. 예술의 재료 처리방식 등이 이미 사회적으로 매개되어 있다. 엄격하게 미적으로만 지각된 즉, 순수하게 자율적인 예술은 올바로 지각된 것이 아니다. 예술의 자율성은 상대적인 것이며 자율성이란 사회로부터의 상대적인 독립성이다. 그러나 예술이 사회에 영향력을 미치는 방법을 보자면 이와 반대로 아주 자율적인 태도를 통해야 한다. 즉 직접적 언급을 통하면 예술은 사회에 영향을 미칠 수 없다. 사회로부터의 퇴각, 실천의 포기, 직접적 변혁의 포기가 예술이 할 수 있는 실천의 출발점이다. 오직 예술내적 표현, 자율성의 유지노력, 현실과의 거리두기가 예술의 비판적 기능유지의 전제이다. 예술이 자율성을 조금이라도 완화시키면 기성사회의 일상논리에 의해 삼켜진다. 예술이 사회에 무관한 영역으로 남아야 오히려 쉽게 기성사회에 통합된다.

예술이 현실참여로부터 자율적이라면 사회를 위한 휴식으로 전락하

128) 민형원, 아도르노의 리얼리즘론: 예술과 사회의 비판적 매개, 미학, 책세상, 333.

는 위험, 즉 중성화위험에 처하게 될 것이다. 자율적 작품은 사회적 냉담과 심판을 유발할 것이다. 예술의 자율성이 가지는 허위는 그것이 부정하는 현실과 유리된 결과 바로 그 잘못된 현실을 긍정하게 된다는 점에 있다. 자율적 예술은 그것이 봉건사회의 권위적 질서에 저항하면서 탄생했지만 역사적 발전과정에서 절대화된 나머지 현실과 유리되고 그 결과 기존 사회체제를 옹호하게 되었다. 자율적이고자 하는 예술은 예술과 사회의 본래적 관계를 인식하지 못한 것이다. 아도르노는 참여예술과 순수예술 간의 오묘한 중립을 주장하는 듯하다. 예술이 드러내놓고 사회참여를 해서는 안 되고 자율적인듯이 자기법칙을 따라 표현함으로써 오히려 더욱더 참여하는 결과를 낳는다. 그러나 예술이 노골적으로 자율적이고자 하는 것, 즉 순수예술이고자 하는 것은 자신이 탄생하고 발을 담그고 있는 사회의 존재를 깨닫지 못한 것이며 잘못된 시도인 것이다. 예술은 사회로부터 독립적일 수는 없지만 사회에 영향을 미치려면 마치 독립적인듯 자기 안에 머물러야 한다.

작품은 라이프니츠가 말한 단자의 성격, 즉 창문 없음이라는 성격을 갖는다. 예술작품은 사회를 반영하지만 현실로부터 직접 연역되지는 않는다. 예술은 사회와 직접적 일치 즉 일대일대응이 아니다. 예술은 창 없음에도 창 너머의 것을 반영한다. 예술과 사회는 구조적 유사성을 지니기 때문이다. 사회를 단자적 폐쇄성 가운데 형식의 문제로 표현할 때 예술은 더욱 심오해진다. 예술이 마치 사회와 무관한듯이 오로지 자신의 형식법칙에만 복종할 때에만 사회적으로 정당화된다. 현실에 대한 폐쇄성을 유지한 채 들어오는 것도 나가는 것도 거부하는 것, 이것이 예

술의 사회적 영향력 행사의 근본적 방식이다. 사회적으로 산출된 것임에도 사회에 대해 자신을 폐쇄하고 사회와 거리를 유지하는 예술, 이런 예술만이 사회비판능력을 가진다.

아도르노는 형식과 내용의 경직된 대립을 비판한다. 형식은 사회적 내용의 장이며 사회적인 것을 증명해주는 객관적 정신의 형식들이다. 따라서 예술작품은 언제나 사회적으로 해석되어야 한다. 형식은 예술과 사회의 매개체이며 사회는 예술의 형식을 통해서만 나타난다. 예술의 형식과 내용은 불가분리다. 형식은 내용과 분리되거나 독립적인 것이 아니라 침전된 내용이다. 내용적 국면을 갖지 않은 형식은 없다. 형식이 내용을 성립하게 하고 반대로 내용은 이미 형식이기도 하다. "예술작품 가운데 나타나는 모든 것은 잠재적으로 내용이자 동시에 형식"이다.

아도르노가 강조하는 미적 진리의 내용은 당장 실현가능한 긍정성을 제시하지 못하지만, 현실의 부정성을 고발함으로써 유토피아적 화해의 가능성을 제시하는 데 있다. 진정한 예술은 일차적으로 부정성의 묘사이어야 하며 동시에 유토피아적 화해이념을 제시해주어야 한다. 한편으로 자신의 역사적 발전과 사회적 위상을 비판적으로 고찰하면서 자기비판적이어야 하는 예술은, 다른 한편으로 합리적 이성이 탄생하기 이전의 원시적인 감성으로 퇴행하지 않기 위해 구성과 표현, 합리성과 미메시스, 감성과 이성, 형식과 내용, 어느 한쪽으로 해소되지 않는 치열한 긴장을 유지해야 한다.

예술장르들과
예술치료

거울세상

심리치료와 예술치료

1장

마음을 치료한다는 것

마그리트

우리는 소화가 안 되어 배가 아프기도 하지만 가족의 심한 말로 인해 마음이 아프기도 하다. 몸의 고통은 보통 의사가 진료하고 약과 주사로 치료한다. 그러면 마음의 고통은 어떻게 치료할 수 있을까? 내가 못났고 세상은 나를 바보 취급하며 성석이 나빠 늘 기분이 좋지 않다고 하자. 우리는 괴로워하다가 친구에게 고민을

털어놓기도 한다. 아무리 해도 마음의 고통과 우울함이 사라지지 않자 누군가의 권유로 심리상담사를 찾아간다. 두 달 정도 만나서 그림도 그리고 대화하고 나니까 내가 못난 것도 아니고 세상이 적대적인 것도 아니고 성적도 그리 나쁘지 않다는 것을 깨닫고 마음의 우울과 고통의 대부분이 사라졌다. 몸의 고통을 제거하는 것은 치료인데, 그러면 과연 마음의 고통을 제거하는 것은 치료라고 불릴 자격이 없는 것일까? 마음은 보이지 않는다고 해서 치료되었다는 것이 증명되기 어려우니 믿을 수 없어서 그런 것일까? 물질이자 실체인 몸이 중요한 것이고 증기 같은 무형적인 마음은 별로 중요하지 않아서일까? 우리는 마음의 고통으로 인해 신체적인 질병을 얻기도 하고 반대로 고민의 제거로 인해서 복통이 사라지기도 한다. 마음은 정말로 중요한 존재이다. 우리 사회의 물질주의는 몸 중심주의로 이어지고 심리치료사라는 명칭을 심리상담사로 바꿀 것을 은근히 강요한다. 심리상담 가운데 미술과 음악과 책으로 마음의 고통을 치료하는 분야를 '예술치료'라고 부른다. 일반적 심리상담이 대화 속에서 이루어진다면 예술치료는 예술매체를 도입하면서 대화 또한 전개하는 심리상담이다. 이 책에서는 상담이라는 용어는 곧 치료와 같은 의미로 병행해서 사용하고자 한다.

철학과 심리치료

철학은 정체가 불투명한 분야이기는 하지만 대체로 진리를 목표로

하며 인식과 행동의 옳고 그름을 가치매김한다. 철학은 사고, 감정, 행동에는 옳고 그름이 있다는 전제 아래 인간을 철학자 나름의 기준에 따라 평가하고 판단하고자 한다. 이에 반해 심리치료사는 가치론적인 옳고 그름을 따지는 것을 중시하지 않으며 먼저 개인의 모든 사고, 감정, 행동을 긍정적으로 수용하고 이해하며 동감한다. 심리학은 인간의 있는 그대로의 사고, 정서, 행동의 원인을 추적한다. 그런 심리상담을 의도적으로 지향하는 것이 '인간중심적 심리치료'이다. 인간중심적 심리치료는 모든 심리치료와 상담의 기본원리이기도 하다. 개인이 어떤 사고와 감정을 가지고 있으며 어떻게 행동하는가를 이해하고 그 원인을 추적해보며 부정적 감정상태에 있는 개인을 돕고자 한다. 심리치료[1] 가운데 가장 지성주의적 접근인 행동주의조차도 개인의 실존적인 문제상황을 비판 없이 있는 그대로 이해하고, 그에 적합한 치료방법을 적용하려고 한다. 행동주의나 인지행동 심리치료에서는 사고의 합리성을 검토하고 부정적인 사고를 수정하고 행동과 감정을 수정하려고 하는 반면에 인간중심주의적 심리치료는 옳고 그름을 떠나 개인의 있는 그대로의 모든 것을 존중하고 공감한다. 이런 인간중심주의가 점차 행동주의를 비롯한 모든 심리학의 기본적, 정신적 토대가 되어가고 있다.

철학적 관점으로 보면 나와 타인들의 옳고 그름을 생각하게 된다. 그러나 심리학의 눈으로 보면 '네가 그런 생각과 감정을 가지고 있으며 그

1) 심리치료의 종류: 프로이트 방식의 정신분석학적 심리치료, 융 방식의 분석학적 심리치료, 행동주의적 심리치료, 인지주의적 심리치료, 인간중심주의적 심리치료.

런 행동을 했구나', 너로서 그럴 수밖에 없었던 것이다. 심리학은 거기에 우선적으로 공감하고 이해한다. '하지만 네가 불편하니까 너의 감정의 근원을 알고 불안, 불쾌, 고통, 갈등을 줄여보자'는 식으로 접근한다. 심리학은 인간을 돕는 학문으로서 진리만을 최상위에 두는 철학보다 따스하고 인간적이다. 철학은 보편적 원리를 추구한다. 그러나 보편은 사실 존재하지 않는 꿈이고 억지일 수도 있다. 보편에는 언제나 예외가 있기 때문이다. 더구나 보편화하는 사고는 불행할 수 있다. 하나의 예에서 보편적 본질을 직관하는 것이 철학의 중요한 방법론이다. 그런데 이러한 본질직관은 심리학적 관점으로 보면 부분을 보고 전체가 다 그렇다고 말하는 부당한 보편화의 오류이며 세상을 어둡게 칠할 수도 있기 때문이다. 사실 하나의 예에서 보편법칙을 세우는 것은 모든 과학, 모든 학문에 공통적인 습관이며 메커니즘이다. 그리고 서양철학사에는 절대성을 주장하는 철학이 많다. '반드시 해야만 한다', '절대적 의무이다'를 말하는 칸트의 윤리학이 그 대표적인 예이다. 상황을 인정하고 이해하지 못하는 절대주의는 인지 행동심리학의 관점으로 보면 부정적인 감정을 불러일으키는 비합리적 사고이다. 철학은 보편법칙을 세운 뒤 일상적 삶에서 그 보편법칙이 어디에 어떻게 적용되는지를 전혀 말해주지 않는다. 반면에 심리학은 심리법칙을 제시하면서 개개의 내담자에 어떻게 응용할 것인지, 어떤 말과 태도와 방법으로 내담자의 사고와 감정과 행동을 바꿀 것인지를 구체적으로 지시한다.

예술치료를 비롯한 모든 상담의 기본원리는 내담자의 상황과 문제의 고유성과 개별성, 각자성, 실존성을 존중한다. 그래야만 문제가 진

정으로 완화되고 해결될 수 있다. 각자의 다른 느낌 때문에 부정적인 감정이 생기는 것이기 때문이다. 모든 상담은 기본적으로 인간주의적이고 실존주의적이다. 요즘 들어서 부상하고 있는 철학치료는 대개 전통적 심리학이나 상담이론과는 독립적으로 철학적 사고방법과 철학이론의 주입에 의해서 내담자의 부정적 감정이 해소된다는 견해에 입각해 있다. 내담자의 상황에 맞는 철학이론을 골라내어 선택하여 제공하려는 태도는 보통의 상담의 원리와 유사한 듯이 보이지만, 그 지성주의 편향적 접근법으로 인해 인간이 우선적으로 감정적이며 생적인 존재임을 경시 내지 망각한다는 점에서 많은 의문점을 낳는 접근법이다. 철학지식을 심어주는 철학상담은 심각한 심리상태가 아닌 보통의 고민에는 적용가능하지만, 그렇지 않은 심각한 임상적 상태에는 감정 터치가 되기 힘들어 효과가 미미하다. 그러한 철학상담은 나름대로 필요하고 높은 가치를 지니는 철학교육에 가깝다. 지적 접근법인 철학치료 나름의 장점을 가지고 있으므로 그것을 살리되 전통적 심리학과의 보완을 거친다면 나름대로 유용한 상담법이 될 수 있을 것이다.

예술에 관한 말말말!!!

칸딘스키: 요리책이란 무엇인가? 그것은 목적에 알맞은 처방들을 순서대로 모아 놓은 것이다. 과연 이러한 처방들을 정확히 따르면 맛있는 음식이 만들

어질 것인가? 요리사는 가만히 웃으며 말한다. "혀 없이는 되지 않는다." 하나의 그림도 비율에 따라 분배된 요소들이 필요하고 정확히 조리돼야 하는 하나의 음식이다.[2]

칸딘스키

심리치료의 기본원리

① 행복이라는 심리치료의 목표

심리치료[3]는 인간심리의 원리와 인과관계에 대한 지식을 바탕으로 내담자의 심리적 고통의 해결을 목표로 하는 활동이다. 심리치료는 인간의 행복 다시 말하면 문제를 가진 내담자의 행복을 목표로 하는 분야이다. 행복은 각 개인이 상황에 따라 달리 느끼는 상대성이고 각자성이지만 인간은 모두 호모 사피엔스라는 공통성을 가지므로 행복이 보편적으로 무엇인지 정의할 수 있고 그런 정의에 따라 인간의 내면적 심리

2) 칸딘스키, 예술과 느낌, 163.
3) 이 책에서 심리치료란 심리상담과 같은 의미이다. 예술치료란 심리상담의 한 종류로서 예술상담이라고도 불린다.

를 다룰 수 있다. 재산과 권력, 명예와 같은 외적이고 물질적인 것의 변화는 분명 희열과 만족감을 주지만 그 심리적 효과는 지속적일 수 없다. 철학자 쇼펜하우어가 말했듯이, 이미 획득한 것은 모두 무감각과 권태로 돌변하게 되기 때문이다. 반면에 내면의 긍정적인 사고틀은 일평생 지속적으로 작용하면서 우리에게 보다 안정적으로 만족감과 행복감을 주는 것이다. 심리치료는 바로 부정적인 내면의 틀을 밝고 긍정적인 것으로 바꾸려는 시도이다. 물질이 우리를 행복하게 한다는 객관주의적 행복론은 인간 속에 내재하는 무한히 복잡한 생각의 틀을 간과한 것이다. 물질이 분명히 만족을 주지만, 우리는 물질의 획득의 방법을 통해서 행복을 얻는 인생길을 걸어 갈 수는 없다. 주관주의적 행복론 즉 내면의 사고가 우리의 행복을 크게 좌우한다는 관념이 보다 타당한 것이고, 이 원리에 따라 (진정으로 지속적으로 행복하려면) 개인이 살아가야 하며 심리치료 또한 이 원리를 이미 기반으로 삼고 있다.

우리가 보는 세상이 평평한 거울로 비춰진 세상이 아니라 내면의 틀이 반영된 세상임은 잘 알려져 있다. 근대철학에서의 인식의 객관성이라는 전설은 무너진 지 오래다. 칸트의 열두 개의 범주이론 즉 인간보편적인 인식틀 이론은 인간의 인식에 인간의 내면의 틀이 개입된다는 것을 최초로 밝혔다. 칸트가 제시한 틀은 인간이면 누구가 가지는 보편적이 틀이다. 반면에 심리치료는 내면의 틀을 다루기는 하지만 보편적이 아닌 유일무이한 개인의 내면에서 작용하는 틀의 성격을 밝히고 그 틀을 긍정적인 색쌀로 바꾸려고 시도한다. 한 개인이 가지는 틀은 한 가지가 아니고 다양한 차원과 깊이 속에 잠재하는 다양한 틀들로 짜여져 있

다. 인간보편적인 인식틀과 더불어 한 사회와 시대를 지배하는 다양한 공통관념들과 공통적인 선입견들이 있다. 그것과 맞물려 돌아가는 개인의 무수히 다양한 선입견들과 관념들이 또 다른 내면적 틀이라고 할 수 있다. 대개의 틀들은 한 인간의 인생과 행동을 좌우하는 것임에도 불구하고 그 성격과 존재가 숨겨져 있어 본인 자신도 의식하지 못하며 겉으로 잘 드러나지 않는다. 그러나 심리적 문제와 갈등 고통을 일으키는 틀은 심리치료사의 분석에 의해 그 정체가 드러나게 된다. 심리치료는 내담자의 심리적 고통의 원인을 약화하고 제거함으로써 고통을 주는 문제를 해결하며 고통 자체도 감소시키고 제거시키는 것이다. 고통의 원인은 자신의 부정적 사고일 수도 있고 타인과의 갈등일 수도 있다. 심리치료는 인식을 통한 사고의 변화와 타인을 대하는 태도의 변화를 유도하며 이를 통해서 고통의 감소라는 효과에 도달할 수 있다. 그리고 언어와 행동을 변화시킴으로써 타인의 언어와 행동의 변화가 이어지고 내담자의 내면적 갈등과 부정적 감정의 해소가 가능하게 된다. 동일한 우울감이라도 각 내담자에 따라 각기 다른 고유의 상황과 성격에서 유발된 것이다. 따라서 상담자 또는 치료사는 이에 대한 파악을 토대로 각 내담자에게 필요한 인식과 사고방식을 갖도록 유도해야 한다. 인간이 갖는 부정적 감정을 긍정적 감정으로 전환시키는 다양한 보편적 심리법칙이 있고, 치료사는 이를 토대로 개인적 사례를 조명하게 된다. 접근방식은 내담자에 따라 달라지게 마련이고, 상담 과정에서의 내담자의 변화상태에 따라 치료사는 다른 대처방식과 전략을 사용해야 한다.

여기서 행복과 연관된 사고틀을 잠시 두뇌과학의 관점에서 바라보자.

심리학자이자 신경학자인 폭스[4]는 쇼펜하우어의 철학과 마찬가지로 성격, 두뇌 또는 세상을 보는 견해, 사고방식, 해석방식이 만족, 불만족, 행불행에 결정적이라고 본다. 폭스에 따르면 인간의 두뇌는 우울한 뇌와 즐거운 뇌라는 대립되는 부분들을 가지고 있다. "뇌에서 우리의 사고를 담당하는 더 최근에 진화한 영역들과 원초적인 감정을 통제하는 옛 영역들을 연결하는 신경섬유다발이 있는데, 이 다발로부터 우리 정서 뇌의 상반되는 측면들이 형성된다. 부정적인 측면을 강조하는 우울한 뇌(rainy brain)와 긍정적인 측면에 주의를 집중시키는 즐거운 뇌(sunny brain)이다. 이 둘은 모두 본질적인 것으로서 궁극적으로 당신을 당신답게 하고 나를 나답게 만드는 것은 바로 두 체계 사이의 억제와 균형에서 비롯된다. 이 정서 뇌는 정말로 중요하다고 여기는 것에 주의를 기울이게 함으로써 각자 삶에 의미를 부여한다."[5] 뇌의 이런 부분들의 활성화는 유전과 환경과 경험에 따라 달라진다. 그러나 인간의 행복감을 위해서 반가운 소식이 있다면 우울과 즐거움을 빚어내는 뇌 회로가 인간 뇌 가운데 가장 유연한 부분이라는 것이다.[6] 즉 경험에 따라 또는 노력에 따라 또는 심리치료에 의해 뇌가 변화 가능하다는 것이다. "지속된 스트레스나 우울증은 뇌의 매우 특정한 부위에 구조변화를 일으킬 수 있으며 지속적인 기쁨이나 행복도 마찬가지로 신경구조를 변형시킬 수 있다"[7] 폭스에 따르면, 우리가

4) 일레인 폭스, 이한음 역, 즐거운 뇌 우울한 뇌, 알에이치 코리아, 2013, 8 이하.
5) 일레인 폭스, 이한음 역, 즐거운 뇌 우울한 뇌, 알에이치 코리아, 2013, 8.
6) 일레인 폭스, 이한음 역, 즐거운 뇌 우울한 뇌, 알에이치 코리아, 2013, 15.
7) 일레인 폭스, 이한음 역, 즐거운 뇌 우울한 뇌, 알에이치 코리아, 2013, 15.

세상을 보는 방식의 미묘한 차이 즉 우리 마음의 편향과 기벽은 뇌의 실제구조를 재형성하여 우리가 더 낙관적이거나 비관적인 인생관을 취하도록 할 수 있다. 우리는 뇌가 도전과제와 기쁨에 반응하는 방식을 변화시킴으로써 스스로를 변화시킬 수 있다.[8]

두뇌→사고방식, 해석방식, 인생관→우울이나 기쁨의 느낌→두뇌변화→사고방식의 변화. 두뇌와 사고방식과 행불행 느낌은 순환적이다. 이 순환고리에서 맨 앞에 두뇌[9]가 놓인 것은 신경학적 과학적 발상이다. 폭스에 따르면 세상사를 해석하는 방식에 담긴 편향에는 정서 뇌가 반영되어 있다.[10] 곧 뇌에 따라 세상일을 달리 해석한다는 것이다. 시련과 스트레스에 보다 약하고 쉽게 좌절하며 불행한 기분에 빠져드는 사람들의 집단과 실망과 재앙 속에서도 재빨리 털고 일어나며 희망을 잃지 않고 쉽게 우울해지지 않는 낙천적인 사람들의 두뇌를 비교한 결과, 비참한 사진을 보고서 낙천적 후자들의 좌측 전전두피질이 더 밝게 빛났으며 편도체 활동이 억제되었다. 반면에 부정적인 생각에 쉽게 빠지는 전자는 편도체가 활동을 개시하고 우측 전전두피질 활동이 활발해졌다. 유전에 의해서 낙천적이거나 우울한 두뇌를 가지고 태어나

8) 일레인 폭스, 이한음 역, 즐거운 뇌 우울한 뇌, 알에이치 코리아, 2013, 15-16.
9) 폭스는 더 나아가서 두뇌반응과 회로결정에 유전자가 개입되어 있음을 밝히고 있다. 유전자의 형태에 따라서 긍정적 사건과 부정적 사건에 대한 주목과 회피성향이 달라진다. 긍정적 사건에 주목하는 편향 그리고 어두운 면을 적극적으로 회피하는 경향은 세로토닌 수송체 유전자의 높은 발현 형태를 지닌 사람에게서 나타난다. (LL, SL, SS 유전형가운데 LL유전자형이 낙관주의적이다.) 162-163.
10) 일레인 폭스, 이한음 역, 즐거운 뇌 우울한 뇌, 알에이치 코리아, 2013, 37.

기는 하지만 노력에 의해서 그리고 환경에 의해서 개선이 가능하다.[11] 쇼펜하우어와 같은 철학자도 비슷한 주장을 하지만 두뇌를 언급하지는 않는다. 쇼펜하우어는 성격, 세상을 보는 눈, 해석방식과 사고방식 등이 만족과 불만족을 결정한다고 본다. 성격에는 두뇌가 개입되어 있지만 성격이라는 단어는 두뇌보다는 영혼의 성향을 보다 많이 연상시킨다. 그리고 쇼펜하우어에서는 선천적인 성격을 강조하며 성격의 불변성을 강조하므로 엄밀히 따지면 위의 순환고리를 인정하지 않는 셈이다. 즉 기쁨과 우울의 지속적인 경험이 성격(두뇌)을 변화시킬 수 있음을 인정하지 않는 것이다. 발달된 신경과학, 심리학 등을 바탕으로 인간이 어떻게 우울을 극복하고 우울한 사고방식을 경감시키고 보다 긍정적인 사고방식을 가질 수 있으며 성격까지 바꿀 수 있는가, 어떻게 보다 행복하고 만족해질 수 있는가[12]가 모든 심리치료의 관건이다.

11) 다이앤 에커먼, 김승욱 역, 뇌의 문화지도, 작가정신, 2006, 323-324.
12) 데이비드 데살보, 나는 결심하지만 뇌는 비웃는다, 이은진 역, 모멘텀, 2012, 91. 행복감을 얻고 유지하기 위해 삶 속에서 살아가는 계획과 전략을 어떻게 짤 것인가도 심리학이 가르쳐주며 이런 가르침을 철학치료에 적용하면 좋을 것이다. 데살보에 따르면 "뇌는 현재 상황에 대한 결정을 내리고 즉각적 위협과 보상을 예측하는 쪽으로 진화해왔기 때문에, 비록 몇 주 후라 해도 미래를 예측하는 것을 부담스러워 한다. 게다가 뇌는 그 자리에서 곧바로 보상을 받을 때 아주 행복해 한다.(데살보 91) "행복한 뇌는 단기적인 것에 집중하는 성향이 있다. 그러므로 우리가 충분히 달성할 수 있는 단기목표를 먼저 세우고 그 목표가 결국에는 장기목표를 이루게 해줄 거라고 생각하는 편이 여러모로 유익하다. 전체적인 목표를 쪼개 단기간에 이룰 수 있는 목표를 세우면 거대한 목표에 짓눌리지 않고 점진적인 목표달성에 집중할 수 있다." (데살보, 98)

> 칸딘스키: 수학적 수학과 회화적 수학은 전적으로 서로 다른 영역이다. 하나의 사과에 점점 더 많은 수의 사과를 더하면 사과의 수는 늘어나고 그 수를 합산할 수 있다. 그러나 내가 노랑에 더 많은 노랑을 계속 추가하여도 노랑은 느는 것이 아니라 줄어든다.[13]

② 심리치료과정

심리치료 즉 상담의 원리의 보편적인 원리와 보편적인 상담과정을 살펴보면 다음과 같다. 상담이란 전문적 훈련을 받은 상담자와 심리적 어려움 때문에 타고난 잠재력을 마음껏 발휘하지 못하는 내담자 간의 상호작용을 통하여 내담자의 문제를 해결할 뿐만 아니라 내담자가 행복한 삶을 살아가도록 돕는 과정이다. 내담자란 자신이 가지고 있는 심리적 문제를 해결하고자 상담자에게 도움을 받으러 오는 사람이다. 내담자는 대개 정서, 인지, 행동의 측면에서 공통적 특징을 갖는다. 내담자들은 보통 사람들보다 더 큰 우울, 불안, 분노 등의 감정적 혼란을 겪는다. 그리고 그들은 인지적으로 경직되거나 왜곡되어 있다. 거식

13) 칸딘스키, 예술과 느낌, 서광사, 조정옥 역, 151.

증, 불면, 중독, 폭력, 성문제, 불안, 두려움으로 인한 다양한 행동의 문제를 가지고 있다.

상담자의 내담자에 대한 이해방법[14]

1. 내담자가 어떤 문제로 힘들어하는지 잘 이해해야 적절한 도움을 줄 수 있다. 구체적으로 현재의 어려운 문제가 무엇이며 그 계기와 원인은 무엇인지를 명료화하여 내담자의 표면적 문제와 내면의 고통을 알아야 한다.
2. 내담자가 어떤 상황에 있는지를 검토해야 한다. 즉 내담자의 개인적 특성을 신체 발달, 인지, 정서, 성격 등 전체적인 면에서 이해해야 하며 내담자가 처해 있는 가족, 또래, 학교, 직업, 지역사회환경 등을 중심으로 환경적 특성을 알아보는 것도 필요하다.
3. 종합적으로 내담자의 강점, 내외적 자원 등을 총체적으로 파악해야 하며 내담자를 있는 그대로 존중하는 것이 필요하다.

상담과정을 보면 상담 초기단계에서는 상담관계를 형성하고 내담자의 심리적 문제를 파악하며 상담목표와 전략을 수립하고 상담을 구조화한다. 중기단계에서는 내담자의 문제를 해결하기 위해 구체적인 시도를 하고 내담자의 저항을 해결하며 내담자의 변화를 통해 상담과정을 평가한다. 종결단계에서는 합의한 상담목표와 목표달성 여부를 점

14) 김경희, 상담심리학강의자료집.

검하고 상담사와의 이별의 감정 및 종결 후의 생활에 대한 계획 등을 다룬다. 상담관계에서 중요한 상담자의 태도는 진실성, 공감적 이해, 무조건적·긍정적 존중이다. 공감적 이해란 상담자가 내담자가 경험하는 방식으로 내담자의 세계를 경험하고 내담자와 같은 방식으로 생각하고 느낄 수 있도록 노력하는 것이다. 무조건적·긍정적 존중은 내담자를 판단하지 않고 온전하게 받아들이는 것이며 내담자가 한 인간으로서 갖는 약점과 긍정적 측면을 있는 그대로 수용하는 것이다. 이러한 상담의 보편적인 원리가 모든 예술치료에도 적용되며 모든 예술치료의 토대가 된다. 실존주의적 심리치료는 예를 들면 내담자의 현재 있는 그대로의 자신을 이해하고 현재의 문제와 고통에 공감함으로써 상담을 출발한다. '자신의 삶은 스스로 선택할 수 있으며 나는 본래적인 나 자신을 회복해야 한다'와 같은 실존주의의 원리에 입각하여(여기서는 내담자가 실존주의 원리를 알 필요는 전혀 없다. 치료사가 그것을 알고 상담기법으로 사용하면 되기 때문이다.) 내담자가 고통에서 벗어나도록 돕는다. 내담자의 현재의 자신을 이해하고 공감하면서 내담자가 차츰 비본래적 자기에서 벗어나도록 그리고 본래적 자기를 찾도록 유도해야 한다. 현재의 고통은 자기에서 벗어남에서 비롯된 것임을 알려주고 본래적 자기를 스스로 인식하고 찾아내도록 도와야 한다.

③ 상담 속의 인간중심주의와 실존주의

현대의 사르트르 하이데거를 비롯한 여러 실존주의철학은 고대의 플라톤에서 비롯되는 합리주의적 인간관과는 극단적인 대조를 이룬다.

베르메르

합리주의가 인간의 본질을 이성이라고 보고 이성적으로 살 것을 강조하는 반면에 실존주의는 이성보다는 감정과 몸을 중시한다. 니체에 따르면 몸 안에 자아가 있는 것이 아니라 몸이 곧 자아다. 지성적 인식은 생의 도구일 뿐이다. 실존철학은 이성보다는 감정을 주제로 삼고 불안, 근심, 배려, 구토 등의 감정을 다루었다. 플라톤 이래 합리주의적 인간관에서는 감정과 충동이 극복되어야 할 비본질적 부분이며 버려야 할 불순물이다. 영혼 특히 이성은 신적인 부분이며 인간의 본래적 본성인 반면에 감정은 육체로부터 흘러든 불순물이다. 반면에 실존주의에서 인간은 생명적인 몸과 감정을 가진 유일무이한 존재이다. 감정은 또한 본래적 자기를 찾아가는 데 도움을 준다. 예를 들면 하이데거에서 인간은 불안에 의해서 자기 바깥에 있음을 자각하고 본래적 자기를 찾아가게 된다. 실존주의에서는 보편자보다는 개별자가 중요하다. 또는 집단전체보다는 개별이 중요하다. 개인을 전체와 다수를 위한 도구로 보는 플라톤이나 헤겔 같은 전체주의와 대립된다. 오히려 대중은 비진리이며 주체성이 진리이다.(그러나 실존주의는 개별자를 중시하면서도 개별자들의 실존적 삶의 보편적 구조를 다루었다. 철학이 학문인 한 어떤 철학사상도 보편을 완전히 관심에서 배제시킬 수는 없기 때문이다.) 실존주의는 미리 존재하는 본질을 부정하며 본질주의를 거부한다. 도구와는 달리 신에 의해 미리 규정된 인간

171

의 본질은 없다. 인간의 몸과 실존이 먼저이고 본질은 스스로 채우는 것이다. 의무의 실천보다는 자기실현이 더 중요하다. 각 개인의 본질은 신에 의해 미리 부여되는 것이 아니라 각자가 스스로 만들어 가는 것이다. 인간은 각자성, 가능성, 자유, 가변적 존재다. 특히 사르트르는 인간이 물질과 같은 즉자적 존재, 타성적 존재가 아니라 늘 변화가능한 대자적 존재, 의식적 존재임을 강조하며 타성적이 아니라 자기를 찾아 변화할 것을 권유한다.

모든 상담에는 실존주의와 인간중심주의적 상담이념이 전제되어 있다. 인간중심주의적 접근[15]은 내담자의 있는 그대로의 수용과 무조건적 존중과 공감을 기본원리로 삼는다. 인간중심주의적 상담(치료)은 내담자에 대한 비판적 판단 없이 내담자가 현재 느끼고 생각하고 행위하는 그 모든 것을 공감적으로 이해하고자 한다. 내담자는 타인에 의해 교육되고 주입된 잘못된 또는 허위적 자기상에서 벗어나서 본래적 자기 자신을 회복해야 한다. '너 자신이 되어라'는 것은 바로 다름 아닌 실존주의적인 원리인 것이다.

인간중심적 치료는 그외 개인적 주관적인 경험과 인식을 중시하는 현상학적 입장에 근거한다. 인간은 자신의 잠재력을 발현하여 자기실현과

15) 인간중심치료는 칼 로저스(1902-1987)에 의해서 만들어진 것으로서 비지시적 치료이며 내담자 중심치료, 진정한 사람 되기의 의미에서 인간중심치료를 지향한다. 로저스는 치료자의 비판단적 조력자의 역할을 강조한 오토 랭크 그리고 자기실현개념을 주장한 커트 골드스타인 나 너 대화와 진실한 인간관계를 강조한 마틴 부버 그리고 실존주의자들의 영향을 받아 인간중심치료를 만들었다.

성장이라는 선천적 성향을 갖는데, 이러한 자기실현이 방해받고 차단됨으로써 심리적 문제가 나타나게 된다. 심리치료에서 치료사는 내담자에게 구체적인 방향을 지시적으로 제시하기보다는 내담자의 실현경향성이 촉진될 수 있는 조건을 제공해야 한다. 성장 촉진을 위해서 치료사는 무조건적 긍정적인 존중, 공감적 이해, 진솔함의 태도를 가져야 한다. 내담자는 자신의 모든 것을 수용하며 존중해주고 자신의 경험을 공감적으로 이해해주는 치료자와의 대화를 통해서 왜곡되고 부인되어왔던 진정한 자기를 자각하고 수용하고 자기개념이 통합되게 되며 자신의 잠재능력을 온전하게 발휘하는 자기실현적 인간으로 성장하게 된다.

인간중심치료의 관점에서 인간의 심리적 문제는 개인의 실현경향성이 차단되고 봉쇄된 결과이다. 즉 인간은 아동기에 무조건적으로 수용되고 존중되기보다는 부모와 교사의 가치관과 기대에 맞추어 살아가게 된다. 애정을 얻기 위해서 인간은 자신의 본래적인 욕구, 재능, 행동양식을 포기하고 타인의 기대와 요구를 따르게 되는 것이다. 심리적 부적응의 핵심은 유기체의 진정한 자기(현실적 자기, 있는 그대로의 자기)로서의 경험과 외부로부터 주입된 허위적 자기개념(이상적 자기, 이상적인 것으로서 강요된 자기) 간의 불일치이다. 개인은 합리화, 투사, 부정과 같은 방어기제를 통해 본래적 자기를 왜곡하게 되고 두 개의 자기 간의 불일치와 괴리가 확대된다.

인간중심적 치료는 자기수용과 자기신뢰, 자기경험에 대한 개방적 태도, 자신의 경험과 기준에 의한 평가와 판단, 지속적 자기 성장의 의지 등을 목표로 하여 자신의 (본래적)유기체적 경험을 개방적으로 탐색

하고 자각함에서 시작한다. 치유를 위해서는 자기 몸과 마음에서 떠오르는 감각, 욕망, 감정, 사고, 행동을 있는 그대로 자각하고 이러한 경험을 자신의 일부로서 수용해야 한다. 자기수용과 자기신뢰가 증대되면서 방어의 필요성이 줄어들고 내면적 욕구나 감정에 대한 솔직한 표현이 가능해진다. 또한 타인의 인정과 평가에 의존하기보다는 자신의 욕구와 선호에 따른 결정이 가능해진다. 이러한 변화로 인해 내담자는 현실을 왜곡 없이 좀 더 정확하게 인식하고 효과적으로 대응함으로써 현실적인 문제해결의 능력이 향상된다. 그 결과 자기존중감이 증진되고 자신의 경험에 대한 개방성이 증가되면서 두 개의 자기 즉 자기와 경험 간의 일치가 높아진다.

인간중심적 치료는 내담자의 있는 그대로의 실존과 내면과의 공감을 지향한다. 자신의 있는 그대로의 존재의 받아들여짐은 자존감의 회복을 가져오고 더 나아가서 자신을 스스로 반성할 수 있고 개선할 수 있는 여유와 에너지를 부여한다. 있는 그대로 받아들인다는 것은 곧 사랑이기도 하다. 사랑받음은 영혼이 어둠에서 빛으로 나아가게 만드는 최고의 은총이기도 하다. 현재 있는 그대로를 스스로 긍정하는 것이 계속 그 자리에 머무는 것이 아니라 오히려 자신을 되돌아보고 주위를 돌아보게 만들어준다. 내담자의 실존에 대한 이런 공감과 무조건적인 존중은 예술치료의 기본정신이기도 하다. 예술치료 역시 내담자의 실존을 들여다보고, 그 정체를 통찰하고 그 문제를 파악하며 실존에 적합한 도구와 재료와 방법과 과정을 선택해야만 한다.

칸딘스키: 과거의 처방에만 익숙해진 눈은 새로 발견된 처방을 곧바로 받아들일 수 없다. 이는 눈의 보수주의 때문이다. 세계의 모든 처방만으로 작품을 산출할 수 없으며 예술이해에 절대적으로 필요한 느낌을 대신할 수 없다. 머리 자체가 나쁜 장치는 아니다. 그러나 느낌 없는 머리는 머리 없는 느낌보다 더 나쁘다. 적어도 예술에서는 그렇다.[16]

칸딘스키

예술치료의 기본원리

심리치료에 속하는 예술치료 역시 앞서 언급한 심리치료와 마찬가지로 결국 내담자라는 한 인간의 행복을 목표로 한다. 행복은 결국 내면의 사고틀의 변화로 주어진다. 쉽게 말하자면 사고방식과 사고습관의 변화는 감정의 변화를 가져온다. 부정적인 사고는 부정적인 감정을 초

16) 칸딘스키, 예술과 느낌, 서광사, 조정옥 역, 164-165.

래하므로 긍정적인 방향으로의 사고의 변화는 긍정적인 감정을 만들어 준다. '세상은 믿을 수 없다'는 사고틀을 '믿을 수 없는 사람들도 있지만, 믿을 수 있는 사람들도 많다'로 바꾼다면 세상에 대한 증오나 분노가 줄어들게 된다. 내면의 사고틀은 인식적, 인지적 접근와 감정적 접근에 의해 변화된다. 이런 내면 틀의 변화는 두뇌의 변화 변형을 동반하면서 지속적이고 안정적으로 된다.

심리치료는 우울과 분노, 불안 등 부정적 감정을 감소시키고 제거하여 감정의 변화를 유도하여 인간을 보다 행복하게 만드는 것이며 그 가운데 특히 이미지 제작을 통해서 감정을 개선하고 인간관계와 사회적 적응을 돕는 미술치료와 같은 예술치료는 색과 형태와 음과 같은 감각적인 매체의 이용으로 보다 효과적인 감정표출과 감정해소, 감정수정을 가능하게 한다. 일반적 심리치료와 상담이 내담자와 상담자의 대화를 매개로 하는 것인 반면에 예술치료는 대화와 더불어 다양한 예술매체를 사용하는 치료이다. 예술치료의 다양한 종류에 따라서 예술매체는 감상과 같은 수동적 접근으로 사용되기도 하고 창작과 같은 능동적 접근으로 사용되기도 한다. 예를 들어 음악치료에서 적극적인 즉흥이 사용되기는 하지만 음악 감상은 예술매체의 수동적 접근이고, 미술치료에서 그리기와 만들기는 능동적 접근이다. 일반적인 심리치료에서 내담자의 내면에 다가가고 파악하며 다루는 과정이 중요하듯이 예술치료에서도 마찬가지이다. 예술치료에서 내담자가 만든 결과물인 작품만이 진단과 치료에 중요한 것이 아니라 오히려 작품을 만드는 과정과 그 과정 속에서 내보인 내담자의 다양한 반응과 태도가 내담자의 문제 상

황을 알고 치료하게 만드는 본질적인 부분이다.

예술치료의 장점은 그것이 일반 상담과는 달리 작품의 직접적 제작을 매개로 한다는 점과 미술치료가 언어를 통한 지적인 소통만이 아니라 이미지를 통한 비언어적 소통방식이라는 점이다.

예술치료를 통해서 자기내면의 문제를 깨닫게 되고 문제를 해결하게 되며 그에 따라 불안, 우울 등의 감정이 해소되고 제거될 수 있다. 그러나 예술치료에서는 행복과 가치, 인생에 대한 보편적인 본질과 원리를 배울 수는 없다. 철학상담과 유사하게 철학이 제공하는 이런 보편주의적 접근이 개인주의적, 실존론적인 예술치료에 가미되면 행복 효과는 보다 안정적일 것이다.

미술치료, 독서치료, 사진치료 등 모든 예술치료는 한 가지 장르를 중심으로 하지만 한 가지에 국한되지 않고 치료대상과 상황에 따라 다양한 장르의 치료를 가미하고 병행할 수 있다. "다양한 예술매체를 통한 접근이 필요한 것은 1) 인간의 정신세계 자체가 다원적이고, 2) 고유한 개체인 내담자가 가지고 있는 다양한 요구에 부응하고, 3) 주로 생의 초기에 만들어졌다고 보는 인간 심리적인 문제에 효율적으로 접근하기 위함이다. 심리적인 문제가 생의 초기 단계(3-5년 사이, 유아기)에 발생할 수도 있는데, 이 초기 경험은 언어차원의 경험이 아니고 언어 이전(pre-verbal)의 차원에서 발생한 경험이다. 언어 이전 형태로 만들어진 심리적인 문제를 언어만을 통하여 심리치료적 접근을 하는 것은 한계가 있다. 예술치료에서 사용하는 감각운동, 리듬, 색상, 이미지 등의 매체는 생의 초기경험과 상호소통이 가능하기 때문에 안전하면서 효율적으로 심

리적 문제에 접근할 수 있다. ④ 예술치료는 예술매체를 통하여 은유적으로 인간정신을 탐구한다는 점에서 언어가 가지는 위협감을 감소시킨다. 예술치료는 치료의 효율성을 위하여 언어, 미술, 음악, 놀이, 동작, 무용, 연극 등의 다양한 매체를 폭넓게 사용할 수 있다."[17]

예술치료에 관한 말말말!!!

궁금이: 몸에 병이 들면 병원에 가고 마음에 병이 나면 심리상담이나 예술치료를 받는 것인가요?

척척박사: 맞아요. 정확히 말하자면 마음의 병을 얻기 전이라도 연애문제나 인간관계의 갈등처럼 혼자서 풀 수 없는 고민거리가 있을 때 상담을 받지요. 상담은 대화이고 상담사와의 대화를 통해서 고민이 풀리는데 고민해결과 함께 불안과 걱정 고통 등의 심리적 부담이 해소되기 때문에 치료받았다고도 해요. 상담사와 내담자가 마주보고 앉아서 대화로 푸는 것이 일반적인 상담이라면 내담자가 그림을 그리거나 음악연주를 하는 등 예술적인 도구가 개입되면 예술치료(예술심리상담)라고 하지요.

17) 인터넷 사이트 참고.

예술장르와 예술치료

가우디와 여러 건축물

헤겔은 예술장르를 건축, 조각, 회화, 음악, 시 등 다섯 가지로 보면서 변증법적인 삼단계에 따라서 분석한다. 마치 이 세계에서 건축이 제일 먼저 생겨났고 발전을 거쳐서 조각 그리고 회화, 음악, 시가 차례로 등장한 것 같은 인상을 준다. 그러나 이것은 시간적 역사적 순서가 아니라 논리적 발전 단계에 불과하다. 헤겔 생존 당시에는 영화나 사진이 존재하지 않았으므로 그것들은 미학적인 사색에서 고려되지 않았다. 현대의 예술치료에서 자주 사용되는 것들은 원초적인 예술 단계인 건축이나 조각이 아

니라 낭만적인 단계에 있는 회화, 음악, 시이다. 이 세 가지는 내용의 풍부함을 넘어서 비대함에 이르게 되어 예술전개의 종말을 초래하는 단계에 속한다. 이 책의 2부는 헤겔이 언급한 다섯 가지 예술장르에 따라 전개했는데, 사실 건축과 조각은 예술치료에서 거의 사용되지 않으므로 그것들을 다루는 것은 별로 적합하지 않다. 그럼에도 불구하고 건축과 조각이 인간의 마음에 미치는 영향이 적지 않으므로 그것에 대해 진지하게 생각할 필요가 있다. 현재에는 비록 건축치료나 조각치료가 존재하지 않지만 앞으로 새롭게 개발할 수도 있는 것이다. 색과 선과 형태, 그리고 음과 언어, 거기서 흘러나오는 맛과 향기와 기억들. 예술의 그 모든 측면이 인간의 마음을 정화하고 치유할 수 있다. 색과 선과 음, 언어 모두 약이다. 예술치료사를 찾기 전에 우리는 삶 속에 그 모든 예술을 스스로 끌어들여 살아 숨쉬게 만들어야 한다.

건축
-건축은 사람의 마음을 바꾼다.

① 건축의 본질과 역사
철학자 헤겔에 따르면 건축은 시멘트, 모래, 자갈, 철근 등을 기본재료로 사용하며 물질의 저항을 극복해야 하므로 모든 예술장르 가운데 가장 물질적인 예술이다. 예술이 정신을 물질적 재료 안에 담는 것이라면 건축이 과연 어떤 정신적인 것을 담을 수 있는가 의문스럽다. 아무런

건축물

정신적 의미 없는 단순한 생활공간에 불과한 건물들이 너무도 많기 때문이다. 헤겔은 건축을 가장 저급한 예술단계인 상징주의 단계에 놓았다. 건축은 예술 가운데 가장 물질적이며 가장 적은 분량의 정신을 담고 있기 때문이다. 철학자 하르트만에 따르면 음악과 유사하게 건축은 양적인 변화의 연속에 불과하며 무엇인가를 표현하지 않는 예술이다. 그러나 하르트만은 건축이 가장 보수적인 예술로서 한 시대의 무의식에 놓여 있는 시대정신을 담고 있다고 보기도 한다. 건축을 일종의 형이상학적 상징으로 보는 견해도 있다. 위고의 견해에 따르면, 건축은 인류의 기억을 보존하고 전달하는 책이며 관념을 담고 있는 상형문자이다.[18] 현대건축의 아버지 르 코르뷔지에는 건축은 생각의 반영이며 건축적 사고는 인생의 반영이라고 보았다. 건축은 최소한 건축가의 마인드, 즉 디자인이라는 이념을 내포하고 있으며 시대적 생활양식을 담고 있고 더 나아가서 비록 파악이 쉽지는 않지만 건축은 무엇인가라는 건축철학과 더불어 인생관과 세계관을 포함하고 있다. 건축은 자연적인 바위산과는

18) 철학 아카데미, 철학, 예술을 읽다, 동녘, 298.

다른 어떤 것이다. 건축의 역사는 구석기시대의 동굴에서 시작하여 나무를 재료로 한 집을 거쳐 돌을 사용한 집이 세워졌다. 신석기 청동기시대의 움집, 죽은 뒤의 육체가 되돌아온다는 믿음이 낳은 이집트의 피라미드, 신을 닮으려는 노력의 산물인 그리스건축, 벽돌과 콘크리트의 발견으로 건축기술의 발달을 가져온 로마건축[19], 중세의 종교적인 고딕양식 비례를 강조한 르네상스시대, 정교하고 불규칙적인 바로크시대, 합리적이고 효율적인 모더니즘건축으로 이어진다. 현대에서 집은 단지 살기 위한 기계라는 합리주의가 등장한다.

건축과 가장 유사한 것은 조각이다. 그런데 건축과 조각의 근본적인 차이는 그 내부에 공간을 담고 있는가이다. 조각은 외부에서 바라보고 감상하는 대상인 반면에 건축은 외부뿐만 아니라 내부에 공간이 있고 그 공간에 들어가서 건축을 감상하고 체험할 수 있다. 물론 현대건축물은 점점 더 외부에서 마주 대하는 감상의 대상이 되고 조각화되어 가고 있다.[20] 예를 들면 공간의 유용성과 효율적 활용은 거의 염두에 두지 않고 단순한 기하학적 형태의 구성에 불과한 오웬 모스의 가스탱크라는 건축작품도 있다.[21] 건축물은 자연적 공간을 해체하고 만들어진 인간의 생존과 생활을 위한 새로운 인위적인 공간이다. 철학적 인간학자 겔렌에 따르면, 생물학적 관점으로 볼 때 털가죽, 부리, 발톱, 후각, 시각

19) 양용기, 철학이 있는 건축, 2016, 평단, 25-30.
20) 양용기, 철학이 있는 건축, 2016, 평단, 423.
21) 양용기, 철학이 있는 건축, 2016, 평단, 441.

등 어느 면으로 보아도 인간은 제대로 갖춰진 것이 없는 결핍동물이다. 자연 상태에서 인간은 맹수와 거친 기후환경 속에서 멸망할 위험에 놓여 있으므로 두뇌를 발달시켜 자연을 다스릴 수 있는 문화를 만들었다. 인간이 만든 의식주 문화가 있고, 건축은 문화의 대표자라고도 할 수 있다. 그만큼 건축은 생존을 위한 도구로서의 의미를 강하게 지닌다. 생존이라는 의미를 떠난 건축은 건축으로서의 기능과 본질 모두를 상실하게 되는 것이다. 건축물은 비바람 등 자연의 공격으로부터 인간을 보호해주는 기능을 기본적인 전제로 깔고서 지어지므로 건축은 회화, 조각, 음악, 시 등 다른 어떤 장르보다도 실용적이며 구체적이고 시대적인 사회적 의미를 갖게 된다. 그렇기 때문에 건축가의 감정이든 인생관이든 우주관이든지 개인적인 내면적 주관의 표현을 담는 데에는 난점과 한계가 있다. 더군다나 건축은 대개 건축가 개인이 소장하거나 거주할 용도가 아니라 타인의 요청에 의해서 제작되므로 개인적인 내면을 담는 것은 많은 장애에 부딪히게 될 것이다. 건축물에 내면세계를 담는 것이 어려운 또 하나의 근본적인 이유는 앞서 말한 바와 같이 시멘트, 모래, 자갈, 철근, 벽돌 등 물질적인 자연적 저항력이 크고 규모가 큰 건축 재료를 자유자재로 다루고 지배해야 하기 때문이다. 단순한 미적 구조의 구성과 실현은 재료의 구사와 건축의 근본기능이라는 장벽에 부딪혀 많은 부분 수정되고 포기될 수밖에 없다.

그럼에도 불구하고 건축의 역사 속에서 재료와 기술의 발달을 통해서 보다 다양하고 유연한 표현, 건축가의 자유로운 내면적 신념과 느낌 그리고 미의식의 표현이 가능해졌다. 없어도 건물구조에 영향을 미치

지 않는 표피적인 건물장식을 통해서 내면을 표현하는 것이 아니라 구조 자체의 움직임과 변형으로 미의식과 내면을 표현하는 것이 점점 더 자유로워지고 있다. 극단적인 자유로운 표현은 결국 건축의 본래적 의미의 해체, 건축 내부공간의 해체와 자연과의 접속, 자연으로의 회귀의 위험에까지 도달하게 되었다.[22] 건축의 근본기능인 보호 및 생존과 거주공간으로서의 기능에서 더 나아가서 거주하는 인간의 심리까지 배려하는 것이 가능해졌다.

건축의 기본적인 요소는 관점에 따라 다르게 볼 수 있지만 일반적으로 지붕과 바닥과 벽이라고 할 수 있다. "건축은 사람을 위한 공간으로서 자연으로부터 사람을 보호하는 것이 첫 번째 의무이다. 따라서 건축의 공간은 외부로 분리되어 있다. 외부로부터 분리되려면 벽과 바닥 그리고 지붕이 있어야 한다. 벽, 바닥, 지붕으로 구성된 것이 건축적 공간이다."[23] 건축의 요소를 수평과 수직으로 나눈다면 지붕과 바닥은 수평적 요소, 기둥과 벽은 수직적 요소이다.[24]

22) 양용기, 철학이 있는 건축, 2016, 평단, 221. "공간은 진정으로 존재할까? 공간은 언제부터 그 존재가 분명해지는 것인가. …… 애초부터 공간은 존재하지 않았고 우리가 벽을 쌓으면서 그것은 주변의 환경과 분리되어 생겨났을 뿐이다. 본래 진정한 공간은 우주 하나이다. 거기서 우리는 인간을 자연환경으로부터 보호한다는 목적성을 발견하고 우리의 공간을 빌린 것이다. 그렇다면 완전한 공간의 자유는 벽을 허무는 것이고 원래의 상태로 되돌아가는 것이다. 이것이 무소유의 원칙이다. 아무것도 소유하지 않으려고 할 때 우리는 진정한 자유를 얻을 수 있다. 공간을 포기할 때 진정 넓고 거대한 공간을 갖는 것이다. 이것이 해체이다. 마음을 해체하고 공간을 바라보면 공간이 보인다."
23) 양용기, 철학이 있는 건축, 2016, 평단, 81.

바닥의 의미는 지면과의 관계로부터 규정될 수 있다. "지면과 바닥의 높이 차이에 따라 그 의미가 달라진다. 지면보다 바닥이 아래 놓인 경우는 동굴 형태이고 바닥이 지면과 같은 높이인 것은 일반적인 경우이다. 바닥이 단위에 올려진 것은 종교적 성격이나 신분의 차이를 나타낸다."[25] 벽은 공간과 공간을 차단하는 역할이며 외벽과 내벽이 있다. 외벽은 일반적으로 자연으로부터 공간을 보호하고 위층의 바닥이나 지붕에서 내려오는 하중을 받치는 역할을 한다. 그리고 안쪽은 내부를 꾸며주는 역할을 한다. 내벽은 하중을 받지 않는 부분으로 재료 선택도 자유롭고 자유롭게 꾸밀 수 있고 다용도로 사용가능하다.[26] 지붕은 건물의 얼굴 또는 머리와 같고 건물의 형태를 좌우하는 요소이다. 기후의 영향을 받는 지붕의 형태에는 경사지붕, 평지붕, 둥근 지붕이 있다.[27] 동양건축이 지붕을 중시한 반면에 서양건축은 외부로부터의 차단하여 공간을 만드는 기능인 벽을 중시했다. 헤겔에 따르면 건축에는 수단이 아니라 무엇인가의 상징이 됨을 목적으로 하는 상징적 수단으로서의 상징적 건축과 내용이 없는 채로 공간을 만드는 수단으로서의 합목적적인 건축이 있다. 낭만적 건축은 상징성과 합목적성을 더불어 가지고 있는 것이다.

24) 양용기, 철학이 있는 건축, 2016, 평단, 85.
25) 양용기, 철학이 있는 건축, 2016, 평단, 85-86.
26) 양용기, 철학이 있는 건축, 2016, 평단, 100.
27) 양용기, 철학이 있는 건축, 2016, 평단, 102-103.

② 건축과 마음

건축물

건축은 사람이 사는 개별적 공간과 더불어 마을과 도시 전체의 분위기와 구조를 구성하는 중심 요소이다. 건축은 거리와 풍경과 도시를 결정짓는다. 건축의 색과 형태와 분위기에 따라서 사람들의 생활공간이 달라진다. 생활공간의 변화는 사람들의 신체적, 정신적 변화를 일으키며 때에 따라서는 윤리적 수준의 변화를 일으키기도 한다. 예를 들면 거리의 벽화가 범죄를 감소시킨다는 것은 잘 알려진 사실이다. 건축은 자신이 가진 여러 가지 미적, 정신적, 감정적 요소를 통해 세워진 자리에서 일종의 심리치료를 행하고 있다고 할 수 있다. 이는 다름 아닌 건축치료이다. 건축치료는 설계 전에 의도될 수도 있으며 세워진 뒤에 자동적이고 비의지적으로 실행될 수도 있다. 그 영향력은 개개인에 따라 시대에 따라 다르겠지만, 아주 추하고 열악한 형태가 좋은 정서를 일으킬 확률은 희박하다. 우리나라에서 한참 전에 피라미드구조물 자체가 치유를 가져온다는 가설이 제기되기도 하고, 특정 아파트 단지에서 다산의 원인이 자궁 모양의 아파트 구조가 원인이라는 추측이 나돌기도 했다. 그러나 확실한 것은 인간이 처해 있는 공간의 선과 형태와 색이 인간의 심리에 영향을 준다는 것이다. 공간이 직선인가, 곡선인가, 빨강인가, 파랑인가

는 서로 다른 심적 변화를 일으킨다. 더 나아가서 건축물들의 집합적 형태 즉 한 마을이나 거리의 풍경 또한 심리에 영향을 끼친다. 어떤 음악이 심리치료에 효과가 없다면, 곧바로 다른 음악을 사용하면 된다. 그러나 건축의 경우는 다르다. 어떤 건물 하나가 또는 어떤 거리 하나가 사람들의 심리에 좋지 않은 영향을 준다고 해서 우리가 곧바로 건물을 부수고 다시 지을 수는 없다. 건물은 본래 과거의 산물이다. 과거 사람들이 자신들을 위해서 지은 집을 현재 사람들이 이용하고 있다. 그러므로 사람들의 취향과 생활 그리고 심리와 조화를 이루지 못한 건물들이 많을 수밖에 없다. 비용이라는 현실적인 조건 때문에 대개가 있는 그대로에 머물러 살 수밖에 없다. 그러나 한 가지, 건물의 색은 바꿀 수가 있다. 따라서 나는 여기에서 색을 중심으로 건축치료를 다루고자 한다.

인간의 조화로운 삶에 기여하고 인간의 마음에 다가오는 건축물의 예를 보기로 하자.

- 그리스 산토리니: "급경사지에는 대여섯 집이 완만한 경사지에는 열두어 집이 단을 겹쳐 모여 있다. 모든 집에 마당이 있어 모두 각각의 토지를 가진듯 하나 실은 다른 집 지붕이 자기 집 마당이고 자기집 지붕이 다른 집 마당이 되는 셈이다. 복잡한 듯 하지만 실은 단순한 구조이고 집들도 모두 형형색색으로 보이지만 집이 성립하는 구성원리가 같고 여덟 가지 디자인 모티프의 반복이므로 마치 주역괘의 여덟 모임처럼 예순넷 집합 속에 삼라만상을 표현한다. 집들은 절벽과 바다 그리고 푸른 하늘과 함께 아름다운 인간 집합의 흰 형성을 실현하고 있다. 부엇보다 감동적인 것은 색깔이다. 흰색이 주조가 되어 바다와 하늘의 색깔이 아

름다운 조화를 이루고 있으며 대문과 창문 그리고 가구와 정원이 마지막 색채를 더한다. 여기에 아침 햇살과 한낮의 태양 그리고 저녁노을이 이 마을을 더없이 아름다운 인간의 자취로 만든다."[28]

메시나, 성제롬

그러면 현재 우리나라의 건축물과 건축들의 집합이 이루는 거리는 어떤가? 건축의 구조와 형태 기능 이전에 여기서는 건축의 색을 살펴보고자 한다. 이미 만들어진 건축의 형태나 기능은 바뀌기 힘들기 때문이다. 우리나라 건물에서는 흰색 단색조의 벽이 대세를 이룬다. 흰색이란 칸딘스키에 따르면 대침묵, 무한으로 가는 차가운 벽이며 음악의 쉼표와 같은 무음을 울린다. 죽은 것이 아닌 가능성으로 가득한 침묵, 젊음을 가진 무, 탄생 이전의 무, 지구 빙하기의 음향, 순수한 기쁨을 의미한다. 우리 민족은 백의민족이라고 알려져 있다. 특히 왕족이 상을 당하면 삼년 동안 백색 옷을 입게 되므로 염색공이 굶어죽을 지경에 이르곤 했다고 한다. 흰색도 알고 보면 아름다운 색이다. 샤갈의 그림에 나오는 달은 누가 봐도 아름답다. 그러나 흰색에 대한 사랑은 색감각을 무디게 할 위험이 있다. 흰색은 포용력이 있는 색으로서 어느 것과도 잘 어울리

28) 김석철, 세계건축기행, 창작과 비평사, 1997, 270.

고 소화해낸다. 그러나 소화해낼 대상도 없는 드넓은 공간에 빙 둘러싸인 흰 벽은 황량한 사막보다도 더 황량하고 차갑고 무표정하다. 거기에 앉아 있는 사람들의 가슴을 써늘하게 만든다. 건물 안이든 밖이든 텅 빈 벽은 바라보는 사람들에게 마음의 평화를 주기보다는 냉담한 상태와 버려진 쓸쓸한 상태가 되게 한다. 하얀색 벽은 칸딘스키의 주장처럼 한 가지 음을 24시간 동안 계속 울리고 있는 오케스트라와 비슷하다. 상황에 따라 용도에 따라 벽을 색칠하고 벽화로 장식하거나 그림을 걸어놓는다면, 그리고 부조를 설치한다면, 보다 행복한 공간이 될 것이다. 아무리 넓은 벽일지라도 벽의 한부분의 작은 그림 하나로도 마술처럼 벽 전체를 변하게 한다. 그림은 건물이나 도시의 특징이나 역사를 암시하는 로고나 상징을 소재로 할 수도 있고 단순한 아름다운 장식일 수도 있다.

예술 산책길 : 그림 때문에 죽을 뻔한 화가들

사진과 인터넷과 핸드폰이 없던 시절 어떤 왕이 여인을 소개 받게 된다. 아름답다고 하여 결혼을 하고 싶은데 너무 멀리 떨어져 있어 미리 만나볼 수가 없었다. "초상화를 보내라!" 그 뒤 초상화를 받아든 왕은 아주 만족스러워 결혼을 결심한다. 그런데 결혼식 날 여인을 본 왕은 기겁한다. 초상화와는 너무 달랐고 아주 못생겼던 것이었다. 화가는 사형에 처해졌다.

아르침볼도라는 화가는 왕의 초상화를 괴상하게 그렸다. 왕의 얼굴은 온갖 과일들로 뒤덮여 있었다. 신하들은 이는 왕에 대한 모욕이라고 그를 사형시켜야

한다고 수군댔다. 그러나 생각에 잠겼던 왕은 오히려 아르침볼도를 크게 칭찬하고 초상화를 더 그려달라고 부탁했다. 왕의 초상화는 왕이 자연의 섭리처럼 위대하다는 뜻이었던 것이다.

동양의 도자기에 반한 왕이 도공을 시켜 그와 똑같은 것을 만들어내라고 명령했다. 그는 지하 감옥에 갇혀 절대 밖으로 나올 수 없었다. 수십 년 뒤 드디어 그가 똑같은 도자기를 만들어냈다. 이제 상을 받게 되겠지, 기대했다. 그러나 그는 사형에 처해졌다. 도자기의 비밀이 새어나갈까 우려되었기 때문이었다.

음악 때문에 죽을 뻔한 음악가는 없지만 그림 때문에 죽을 뻔한 화가는 많다. 피카소가 한 여자의 초상화를 그리는 동안 다른 여인은 "왜 나를 그리지 않는가?"라며 슬피 울었을 것이다. 그림은 한눈에 알아볼 수 있기에 이 모든 일들이 일어난 것이다.

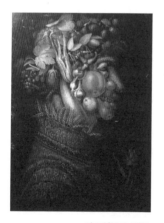

아르침볼드, 여름 아저씨(아르침볼도를 생각하며…)

조각

─신체감각을 자극하라!

① 조각이란?

무어, 기대 누운 인물

미술치료를 대표하는 것은 평면에 그리는 회화를 통한 치료이다. 평면 화면에 그려지는 형태는 대개 어떤 것에 대한 표시나 상징이며 진단과 해석은 바로 이러한 형태의 의미를 읽어내고 심리상태와 심리적 문제를 짚어내는 것이다. 현대미술에서 회화는 컴바인드 페인팅처럼 일상적 사물을 화면에 부착시키는 기법을 사용하기도 한다. 그러나 그것이 평면에 고정된 한 상징적, 이념적 차원을 벗어날 수는 없다. 조각은 건축 다음으로 물질적이고 감각적인 삼차원적인 형태이다. 조각도 그 어떤 것에 대한 표시나 상징일 수는 있지만 삼차원의 물질적인 형태인 한 그것 자체가 하나의 엄연한 존재성을 갖는다. 조각은 표현인 동시에 존재의 창조적 생성이다. 회화와는 달리 조각은 존재를 만들어내는 것이다. 회화도 어떤 것의 만들어냄이지만 그것은 표현의 완성에 지나지 않는다. 존재를 탄생시키는 조각 작업 또는 삼차원적 입체작품 만들기는 그 작업 자체가 이미 잉태의 엄청난 즐거움과 생산의 뿌듯한 환희를 부여한다. 즉 조각 작업 자체가 커다란 치유효과를 부여한다는 것이다. 조

각의 재료는 돌, 목재, 철 등을 비롯하여 일상에서 버려진 재활용품 등 무궁무진하다. 입체적 형태를 결합하고 구성하며 세워나가면서 불안과 걱정을 망각하고 새로운 건설을 하면서 삶의 새로운 과제를 세울 수 있다. 만들어진 조각품은 치료사와의 풍부한 대화의 매개체가 될 것이고 고통 받고 있는 문제의 해결로 나아가는 다리가 될 것이다.

조각의 역사를 보면 이집트는 조각을 제작할 때 구조적으로 안전하고 튼튼한 한 덩어리로 조각상을 만들고자 했다. 이집트 인들에게 조각이 미라와 같은 일종의 영생의 몸이자 영혼의 집으로서 영원히 살아 있어야 했기 때문이다. 목 부분이 가늘어 파괴되기 쉬우므로 이집트 인들은 목과 몸 머리를 한 덩어리로 조각했다.[29] 반면에 그리스 인들은 보존보다는 인간의 완벽한 모습을 표현하고자 했다. 팔과 다리, 목의 분리는 그리스 미술의 독립성과 독자성이다.[30] 이집트 조각에는 옷이 입혀져 있는 반면에 그리스 조각에는 누드가 많다.[31] 그리스 사회에서 누드는 신들이 입는 옷이며, 신에 가까운 인간 영웅의 옷이었다. 쿠로스라고 불리는 (젊은)남자의 조각상에 누드가 많은데, 이것은 인간들 가운데 남자들만이 진정한 아테네 시민이고 이들만이 누드가 될 자격이 있었기 때문이다.[32] 조각미술의 가장 중요한 특징은 다양한 형태와 공간을 음미하게 해준다는 것이다.[33] 조각의 위대성은 단순한 묘사의 사실성이 아

29) 난생 처음 한번 공부하는 미술이야기 2, 사회평론, 양정무, 23.
30) 난생 처음 한번 공부하는 미술이야기, 24.
31) 난생 처음 한번 공부하는 미술이야기, 27-33.
32) 데이비드 핀, 조각 감상의 길잡이, 김숙·이지현 역, 김영나 감수, 시공사, 70.

호모 믹스투스

니라 조각의 모든 부분에서 느낄 수 있는 긴장감에 있다. 난해한 조각은 주위 세계를 참신한 시각으로 볼 수 있도록 도와준다.[34] 다른 시각 미술 분야와는 달리 조각에서는 나체 형상이 많이 제작되었다. 조각과 매우 가까운 예술인 무용은 시간을 우리의 시각과 정서를 아름다움으로 채워준다. 조각은 그러한 순간을 공간의 어느 한 지점에 영원히 고정시켜 놓은 것이다.[35] "조각 감상의 필수요소는 광선이다. 위쪽에서의 광선은 극적인 요소를 강조하며 강렬한 인상을 심어준다. 가장자리를 감싸는 광선은 윤곽을 아름답게 처리하고 표면에 직접 비춰지는 광선은 색감을 생생하게 전달한다. 야외조각은 광선의 변화에 따라 작품의 성격자체가 변한다. 정면광선은 평면적으로 보이게 하고 옆쪽광선은 장엄한 느낌을 자아낸다."[36] 조각은 촉각에도 호소하는데 조각가가 작품을 만들 때 가졌던 느낌과 똑같은 느낌을 경험하게 한다.[37]

33) 데이비드 핀, 조각 감상의 길잡이, 김숙 · 이지현 역, 김영나 감수, 시공사, 29.
34) 데이비드 핀, 조각 감상의 길잡이, 김숙 · 이지현 역, 김영나 감수, 시공사, 130.
35) 데이비드 핀, 조각 감상의 길잡이, 김숙 · 이지현 역, 김영나 감수, 시공사, 71.
36) 데이비드 핀, 조각 감상의 긴잡이, 김숙 · 이지현 역, 김영나 감수, 시공사, 13-14.
37) 데이비드 핀, 조각 감상의 길잡이, 김숙 · 이지현 역, 김영나 감수, 시공사, 14.

② 점토치료

조각에는 목재조각, 철조각, 청동조각, 돌조각 등 다양한 종류들이 있다. 그런데 거의 모두가 전문적인 기술과 도구를 필요로 하기 때문에 예술치료에 사용되기에는 버겁고 부적합하다. 그에 반해서 점토는 미술치료에서 흔하게 사용되는 재료이며 그 효과도 충분히 입증되었다. "점토치료기법은 예술치료에서 가장 역동적이고 접근하기 쉬운 기법에 속한다. 거동이 불편한 발달장애 아동에게 행해지든 주의력 결핍을 보이는 예술학교 전공자들에게 행해지든 간에 점토치료의 공정은 확실히 신체의 모든 감각을 자극한다. 이런 부드럽고 촉촉한 재료에 몰입하면 누구든 건설적인 퇴행의 요소를 경험할 수도 있는데, 이것은 재료가 사람으로 하여금 장난스럽게 만지작거리게 만들어 억압이 줄어드는 효과가 있기 때문이다. 점토가 영혼의 가장 깊은 곳을 건드리면서 금지되거나 억압된 정서가 점토를 통해 표현되는 경우가 많다. 점토치료는 공격성 같은 격한 정서를 흡수하는데 이상적인 공정이다."[38] 점토의 만질 수 있는 흙과 같은 성질과 그 유연하고 응집력 있는 특징은 현실과 실체의 느낌을 전달한다.[39] 점토를 가지고 매만지기, 부수기, 베기, 구멍내기, 빈 공간 만들기, 깨뜨리기, 고르게 펴기는 혼란스러운 방출로서 자유로운 무의식의 표출을 유도한다. 신체 움직임에 대해서 신축성 있는 점토가 유연하게 변화된다. 신체의 움직임은 일종의 춤과도 같고 손놀림

38) 데이비드 헨리, 김선형 역, 점토를 통한 미술치료, 이론과 실천. 80.
39) 데이비드 헨리, 81.

은 움직이는 시와도 같다.[40] 보통의 미술치료가 다분히 평면적인 작품을 만드는 데 그치는 데 반해서, 점토치료는 입체적이고 구체적인 형상을 만들어내며 실제 삶의 존재와의 연결고리를 쉽게 만들어낸다. 점토 덩어리는 유아기의 경험을 연상케 하는 것으로서 퇴행을 촉진한다. 이러한 퇴행효과를 적절히 이용한다면 유년기의 경험을 재경험하게 하며 퇴행과 연관된 문제를 겪는 내담자를 효과적으로 치료할 수 있다.

점토를 이용한 판화도 가능하다. 미술치료에서 사용되는 매체와 방법 가운데 판화가 있다. 판화에서 깎아 내고 다듬는 과정은 조각을 연상시킨다. 판화를 미술치료에 이용한다면 판화치료라는 명칭도 가능하다. '판화는 다양한 창작의 경험을 얻게 하며 밑그림을 그리고 새겨서 찍어내는 단계적인 작업과정을 거치며 표현의욕을 높여줄 수 있는 영역이다. 판화활동으로 찰흙판화, 손바닥 찍기와 같은 스탬핑 문양 찍기, 물체의 표면을 스크래치 하는 방법, 고무판화, 우드락 판화, OHP 판화, 스텐실 등 다양한 기법과 방법들이 포함된다.'[41] 판화는 특히 저항감을 가진 내담자들이 단순히 그리는 행위뿐만 아니라 새기고 깎고 파고 찢고 자르고 문지르는 등의 다양하고 활발한 활동을 통해서 보다 많은 표현의 기회를 가질 수 있고,[42] 내면의 해방감을 가질 수 있다.

40) 데이비드 헨리, 81.
41) 선순영, 미술치료의 치유요인과 매체, 하나의학사, 490.
42) 전순영, 미술치료의 치유요인과 매체, 하나의학사, 490.

③ 점토치료실습

도예토 판화를 이용하여 집나무 사람을 표현하게 함으로써 집나무
사람검사를 대신할 수도 있다.

1. 우드락 위에 뾰족한 것으로 집, 나무, 사람을 그리고 판다.

2. 도예토를 그 위에 얹어놓고 밀대로 민다. 다듬는다.

3. 건조 후 길딩 왁스를 칠한다. 4. 여러 장이 가능하다. 좌우가 바뀐다.

예술에 관한 말말말!!!

칸딘스키: 검은 원은 먼 천둥소리다. 붉은 원은 꼭 틀어 박혀서 자기 자리를
고집하며 자기 안으로 심취해 들어간다. 번개와 천둥을 동반하며 정열적으
로 "나 여기 있어요"라고 말한다.

회화

-낙서하라! 병이 나을 것이다.

① 회화란?

미술이 무엇인가는 곧 예술이란 무엇인가라는 문제와 직결된다. 미

얀 스텐

술이 세계관, 가치관, 감정 등 진리적 내용의 제시인가 또는 단순한 형태적인 놀이인가 생각해볼 수 있다. 전자의 입장을 설명하자면 다음과 같다. '미술이란 본질적이면서도 파악하기 어려운 사고와 신념 가치관을 구체화하는 데 도움이 되는 시각적 장치를 제공하는 것이다. 미술은 의사전달수단으로서 내면의 진실을 외부로 드러내는 표지인 텔레비전과 달리 미술은 신비에 싸인 것을 탐구해나간다.'[43] 추상화가 칸딘스키에 따르면 회화는 내면적 감정의 표현이다. 예술작품이 반드시 하나의 총체성으로서의 세계를 담아낸다고 본 루카치에 따르면 미술은 대상의 시각적인 외면의 묘사를 통한 인간과 사회의 정신적 분위기의 투영이다.[44] 그와는 반대로 미술이 어떤 정신적인 내용이나 관념을 제시하는 것이 아니라 감상자를 몰이해와 황당한 감정에 빠져들도록 하거나 충격을 안겨주는 것이라는 입장이 있다. 예를 들면 추위와 배고픔 속에서 2차 세계

43) 필립 예나윈, 한국미술연구소 역, 알기 쉬운 현대미술 감상의 길잡이, 시공사, 2007, 22. '미술은 단지 아름답고 주어진 틀에 들어맞는 것이거나 편안한 느낌을 주는 것은 아닐 수도 있다. 미술의 가장 만족스런 기능은 우리 마음을 훈련시키도록 하는 것이다. 미술작품은 주제나 양식 재료 기법을 통해 어떤 범위를 설정한 다음 주어진 것들을 세밀히 조사하고 심사숙고하여 관찰하고 분석하게 한다. 우리는 작품이 지닌 애매모호한 점들을 발견함으로써 추론과 해석의 게임을 진행해나갈 수 있다. 같은 책, 27-23.
44) 이주영, '루카치의 리얼리즘 관점에서 본 문학과 미술의 관계', 『미학』, 김진엽 하선규 엮음, 책세상, 2007, 314.

피카소, 여인

대전을 겪은 요셉 보이스는 펠트로 피아노를 포장하거나 돼지기름으로 채워진 통을 작품으로 내놓았다. 미술작품의 가격이 천정부지로 높은 것을 풍자하기 위해 자신의 대변을 통조림으로 만들어 금값에 판매한 화가도 있으며 벌레로 들끓어 계속 부패해가는 썩은 고기를 전시하는 화가도 있다.

다른 장르의 예술과 구분되는 미술만의 고유의 특징을 말하자면 우선 미술은 시각에 호소한다는 것과 시간적 순서에 따라 전개되는 시간예술이 아니라 작품 전체가 한 공간에 한꺼번에 제시된다는 것이다. 그러나 현대에서 미술은 급격히 변하고 있으며 이미 1958년대 행위예술과 비디오 아트는 미술을 시간적 예술로서 제시하고 있는 셈이다. 루카치에 따르면 공간예술인 회화에도 감상순서가 있으므로 유사시간성을 가지며 시간예술인 문학과 음악에도 선후관계가 존재하므로 유사 공간성을 갖는다.[45] 회화작품을 바라보는 방법과 관점은 다양하다. 그것은 곧 회화작품이 내포하는 요소의 다양성을 말해주며 각각의 요소가 각각의 다른 심적 작용과 효과를 일으킨다는 사실을 암시한다. 그림을 보는 방법에는 우선 그것이 어떤 목적으로 제작되었고 어떤 목적으로 사용되었는가를 중심으로 해석되고 관찰가능하다. 동물을 포획할 에너지

45) 주영, 「루카치의 리얼리즘 관점에서 본 문학과 미술의 관계」, 『미학』, 김진엽 하선규 엮음, 책세상, 2007, 312.

를 얻기 위함인가, 글을 모르는 사람에게 교훈과 교리를 전달하기 위함인가, 화가의 창조적 활동과 육체적 에너지를 드러내고 그 움직임을 알리기 위함인가. 두 번째로는 그림을 둘러싼 문화와 그림이 말하고자 하는 내용이 무엇인가에 초점을 두고 관찰할 수 있다. 세 번째로는 그림의 사실성의 정도를 고찰할 수 있다. 그림이 반드시 사진과 같은 사실묘사일 필요는 없으며 미술사 속의 대다수의 그림들이 자연으로부터 나름대로의 방식으로 거리를 두고 있다. 특히 자연과 세계의 모방에 전혀 무관심한 채로 자기와 자기 감정표현에 주력한 현대화가의 작품들이 있다. 네 번째로는 디자인의 관점에서 보는 방법으로서 그림 안의 형태와 색채를 검토하는 것이다. 이것은 그림구도의 안정성이라든가 차가운가, 따스한가, 딱딱한가, 부드러운가 등을 살펴보면서 그림을 해석하는 방법이다.[46] 물론 이러한 지적인 해석 이전에 작품을 이미 가슴줄을 울린다.

예술에 관한 말말말!!!

칸딘스키: 마르크는 보통 산악지대의 주민이나 심지어 동물처럼 자연과 직접적인 연관을 갖고 있었다. 나는 자연이 그를 보고 흡족해 하는 듯한 인상

46) 수잔 우드포드, 이희재 역, 회화를 보는 눈, 열화당, 2001, 7-16.

을 가끔 받았다. 자연 속의 모든 것이 그를 끌어당겼고 특히 동물들이 그러했다. 그 예술가와 그의 모델들 사이에는 상호교류가 존재하였고 그에 따라 마르크는 동물들의 삶 속으로 들어가는 입장권을 소유하였다. 그에게 영감을 준 것은 바로 이러한 삶이었다.

② 회화 속의 철학[47]

모든 예술이 의식적이든 무의식적이든 예술철학에서 탄생하고 예술철학을 가지고 있듯이 미술 속에는 거의 언제나 미술철학이 들어 있다. 그림이라면 아는 것을 그려야 한다거나 또는 보이는 대로 그려야 한다거나 그림이 지향해야 할 바를 지시하고 있는 의식적, 무의식적 관점이 바로 회화철학이다. 회화철학은 바로 세계를 바라보는, 또 그림을 바라보는 화가의 독특한 시각과 눈이다. 미술사를 살펴보면 시대마다 달라지는 양식과 유파 또는 개인의 화풍이 있고, 그 모든 것들이 바로 회화철학에 의해 분리되고 구별될 수 있다.

'나는 오류를 범한다, 고로 존재한다' 라는 말이 있다. 철학의 특징은 만장일치의 답이 없다는 것이다. 사실 답이 아예 없다기보다는 인간의 수만큼의 답이 존재하는 것이다. 철학만 그런 것이 아니라 심지어 수학조차도 주관과 세계관이 입혀지게 된다. 삼각형의 합이 180도라는 것

47) 조정옥, 칸딘스키와 몬드리안의 회화에서 감정과 이성, 한국예술연구, 2013, 제8호, 183-220.

은 평면에만 해당되며 입체에는 맞지 않는다. 인간의 모든 삶 또한 답없음의 상태다. 답이 없으므로 제안된 답들은 모두 오답이라고도 표현가능하다. 모든 철학이 나름의 눈이며 오류이다. 마찬가지로 미술사의 회화철학들도 화가 나름대로의 세계관이고 회화관이며 오류이다. 인간의 운명으로서 나름대로의 주관적인 답이 불가피하며 그 답들은 언제나 가치 있고 유의미한 것이므로 이때의 오류는 오류 아닌 오류인 것이다. 여기서 오류를 다시 부연설명하자면, 실수와는 구분되는 광의의 것으로 참으로서 증명되기 어려운 논리적 또는 세계관적 주관적 관점을 의미한다. 비록 회화철학이 오류일지라도 분명한 것은 거의 모든 그림들이 나름의 미적, 예술적 가치를 가지고 있고, 개성적인 특유성을 가지고 있다는 것이다.

미술사의 인상파, 입체파, 미래주의 등등 많은 유파들이 나름대로의 주관적 관점과 철학에 바탕을 두고 있으며 앞서 말한 의미의 오류 아닌 오류라고 할 수 있다. 바로 오류적인 관념과 이상에 의해 독특한 회화형태와 아름다움이 탄생했던 것이다. 모든 목표와 이상이 완벽히 실현될 수는 없지만 실현될 수 없는 관념을 설정한 것은 오류라고 칭할 수 있으며 또한 설정된 관념과 그 관념의 실현인 그림 사이에 불일치가 숨어 있다. 실재처럼 즉 사진처럼 그리려 했던 사실주의도 그렇다. 평면 위에 아무리 사실적으로 그려도 평면적인 점, 선, 면에 불과하며 입체로서 생명체로서의 실물 그대로는 될 수 없기 때문이다. 그림의 철학적인 잘잘못을 논한다고 해서 그림을 어떻게 그려야 한다는 정답이 있다는 것을 주장하려는 것은 아니다. 오류이지만 그 나름의 개성이 있는 주관적 관

점과 세계관에 기인하는 것이며 그에 따라 새로운 개성적인 그림이 탄생할 수 있었다. 그것은 자연스럽고 필연적이며 당연하고 긍정적인 사건이다. 예술에서나 철학에서 그리고 더 나아가서 과학에서조차도 주관의 개입이 불가피하다는 것은 바꿔 말하면 진리에는 영원히 도달불가능하다는 것이다. 니체의 눈[48]으로 보자면 이 사태는 긍정적으로 볼 수 있으며 각각의 주관적 관점이 진리인 것으로 된다.

- 인상주의: 대상을 있는 그대로가 아니라 순간적으로 느껴지는 인상에 따라 묘사한다는 것이 인상주의의 생각이다. 인상주의 화가들은 나름대로 굵은 직선을 반복하거나 거칠게 그렸다. 하지만 우리의 순간적인 인상은 툭툭 잘려나간 점선들로 되어 있지도 않고 거친 붓자국 같지도 않다. 말 전체가 초록이거나 보라색으로 보이지도 않는다.

- 점묘파: '인상주의는 빛을 그리려고 시도했다. 모네는 빛을 파동으로 본 반면에 쇠라는 연속적으로 방사되는 입자로 보고 색, 점으로 빛 입자를 그렸다.'[49] 쇠라는 빛이 입자로 되어 있다는 생각에 작은 점들을 수없이 찍어서 물체를 그렸다. 그러나 빛이 입자인지 파동인지는 아직 확정되지 않았으며 빛을 구성하는 것이 입자라고 해도 그 입자는 가시적으로 지각 불가능한 것이며 붓으로는 그릴 수 없을 정도로 작은 크기이다.

48) "진리는 사람들이 환상임을 망각한 환상이다. 표면이 다 닳아빠져 더 이상 화폐 취급을 받지 못하고 금속으로 변해 버린 동전이다." J.P. 스턴, 이종인 역, 『니체』, 서울: 시공사, 1999, 195.
49) 박우찬, 『미술은 이렇게 세상을 본다』, 서울: 재원, 99.

- 미래파: 미래파는 정지된 한순간의 동작이 아니라 시간의 흐름 속에서 이루어
지는 연속적인 동작을 표현하고자 했다. 두세 개의 동작을 한 화면에 그렸다.
그러나 실제 세계의 동작이 내포하는 동작은 셀 수도 없이 많다. 두세 개의 동
작이 겹쳐진 형태는 부자연스러울 뿐이며 동작의 진정한 모습이라고 할 수도
없다. 일초에 수백 장의 사진을 찍어 연결해서 마치 현실적 동작을 보여주는 것
과 같은 영화도 우리의 착시에 불과하다. 우리가 보다 발달된 눈 또는 지금과는
다른 시각기관을 가졌다면 영화를 움직임으로 지각하지 못할 수도 있다. 즉 화
면이 움직이는 것으로 지각되기 위해서 더 많은 사진을 필요로 할 수도 있다.
그러나 미래파의 회화철학도 또 다른 새로운 형태를 창조했다.

- 입체파: 하나의 관점에서 바라본 대상을 그리는 것이 원근법이라면 입체파는
여러 관점에서 본 대상을 동시에 병치시켜 입체를 보여주려는 시도이다. '빛의
속도로 달린다면 시간은 확장되고 공간은 축소되어 물체의 상하좌우 6면이 한
눈에 보이게 된다. 그러나 이것이 불가능하므로 제시된 대안이 앞면과 옆면을
한 화면 위에 함께 접합시켜 놓는 식의 입체파이다'[50] 그런데 대상을 보는 관점
은 셀 수 없이 많다. 또는 대상은 언제나 셀 수 없이 많은 측면들을 가지고 있다.
그 모두를 병치시켜야 비로소 입체를 보여준다고 할 수 있다. 문제는 한 개의
평면 위에 그 많은 얼굴을 접합시킬 수도 없으며 그것이 입체의 진면목도 아니
라는 것이다. 여러 관점의 얼굴을 한데 붙여놓은 것은 무엇보다도 부자연스럽
다. 그것은 실제 있는 그대로의 모습과는 전연 딴판이다. 입체를 보여주려는 입

50) 박우찬, 『미술은 이렇게 세상을 본다』, 서울: 재원, 109.

체파의 생각과 그 시도 역시 독특한 형태와 독특한 분위기를 창조했으며 나름
대로 감상자에게 커다란 즐거움을 선사했다.

미술사에서 주관적 사고에 기인된 유파들과 화가들이 연이어 출현
했으며 현재에도 출현하고 있다. 변기를 샘이라 이름 붙여 전시하는가
하면 천으로 건물을 포장하는 예술가도 있다. 결국 모든 것이 예술이라
는 또 하나의 개성적, 주관적 오류를 담은 예술철학이 확산되고 있는 것
이다.

③ 회화에서 자연으로부터의 독립, 모방에서 내면 주관의 표현으로
 회화가 더 이상 외부세계의 묘사라 아니라는 현대미술의 공통적 입
장은 멀게는 인간자유와 개성의 해방에 이르는 정치적 혁명(예. 프랑스
혁명)으로까지 거슬러 올라가고, 가깝게는 1839부터 사진이 등장하여
회화의 적이 되는 사건에까지 거슬러 올라간다. 사진이 바깥대상을 정
밀하게 복사해내자 그림에 의한 자연의 사실적 모방은 무의미해졌다.
그림은 재현이 아니라 그 자체로 독립적인 존재가 되고 회화는 자연의
묘사에서 점차 추상회화로 넘어간다. 이 과정에 공헌한 화가들에는 색
을 자연묘사의 도구로 본 것이 아니라 색채존재의 자율성을 강조한 것
이다. (고갱과 마티스: "나는 여자를 그릴 때 여자를 창조하는 것이 아니라 회화를
창조한다", 자연을 구와 원기둥 원뿔 등으로 분류하고 형태실험을 한 세잔느, 하나
의 시점을 전제로 그리는 원근법이 아니라 여러 측면에서 본 사물을 종합하여 그리
는 입체파 피카소와 브라크 "그린다는 것은 묘사하는 것이 아니며 글을 쓴다는 것

은 서술하는 것이 아니다"), 회화는 자연의 모방에서 인간 내면적 주관의 표현으로 변천해오면서 자연으로부터의 이탈과 자연으로부터의 독립을 성취했다. 회화는 자연묘사 도구가 아니라 그 자체 독립적인 존재이며 무엇보다도 인간 주관의 표현이 된 것이다. 칸딘스키는 자연으로부터 완전히 독립된 회화, 즉 어떤 자연의 묘사도 아닌 그림의 완성에 최초로 도달한다. 칸딘스키는 회화의 재료인 형태의 창고를 활짝 개방해놓았고 예술가들에게 어떤 형태이든 자유롭게 쓸 수 있는 권리를 부여했다. "러시아의 말레비치는 러시아의 신비주의와 허무주의를 통해서 추상회화의 이론적 근거를 마련했다. 그의 작품 '흰색 위의 흰색 사각형'은 오브제의 부재를 의미한다. 말레비치 회화의 본질은 회화 그 자체를 완전히 부재의 상태로 돌리는 것으로서 그는 형태의 제로가 아니라 제로의 형태를 보여주길 원했다. 말레비치는 인간만이 땅위에서 가장 유일한 가치 있는 존재이기에 절대적인 인간존재를 드러내기 위해 오브제를 버렸다(오브제의 중력에서 해방된 예술). 세계의 어떤 대상도 연상시키지 않는 말레비치의 절대주의 회화는 명상의 경지에 이른다. 오브제에 대한 부정은 절대적으로 순수한 저편의 세계로 나아가고자 하는 열정을 대변하는 것이다."[51]

이제 회화를 자연으로부터의 독립 여부에 신경조차 쓰지 않게 되었다. 회화가 반드시 회화의 본질을 가져야 하는가? 대답은 '아니다'.

51) 김현화, 20세기 미술사, 한길아트, 120-128.

쇼펜하우어: 천재란 순수하게 사물을 바라보는 사람이며 이해관계에 얽매이지 않고 순수하게 사물을 보는 세계의 눈을 가진 사람이다.

쇼펜하우어: 천재는 세계의 본질을 비치는 밝고 맑은 거울이다. 평범한 세속적인 사람들은 현실생활을 재미있게 해가면 된다. 반면에 천재는 공상 속에서 현실을 뛰어넘어 시간적, 공간적으로 넓은 시야를 갖는다.

칸딘스키, 최초의 추상화

④ 색과 형태요소들의 미술치료적 의미와 효과

미술제작은 동굴벽화로 거슬러 올라갈 정도로 어느 예술보다도 인간보편적인 욕구에 부합한다.[52] 모든 예술활동이 그렇지만 이제까지 밝혀진 바에 따르면 특히 미술 제작활동에서 사용되는 이미지는 육체적 건강과 더불어 정신적 평안을 가져온다. 미술은 뇌혈류를 증가시키

미술치료

고 면역체계를 강화시키고, 감정의 무게를 감소시키며, 우울을 감소시키는 물질인 세로토닌을 증가시키며, 긴장, 공포, 불안, 고통에서 그리고 학대의 외상에서 해방시킨다.[53] 즐거운 창조 작용을 하는 동안 전형적인 명상 휴식의 상태처럼 알파파의 패턴이 올라가게 된다.[54] 또한 신체는 언어보다 이미지에 먼저 반응한다는 것이다.[55] 어떤 구체적인 형태를 그리지 않고 단순히 마음가는 대로 선을 긋기만 해도 이미 긴장이 이완되고 평정되는 효과가 있다. 게다가 미술은 마음의 메시지다.[56] 미술치료를 간단히 정의하자면 '미술치료는 심리치료이론을 기초로 하여 미술활동을 통한 자아표현, 자아수용, 승화, 통찰에 의해 개인의 갈등을 조정하고 심리문제를 해결하며 자

52) 심지어 침팬지들도 그림그리는 것을 좋아하며 그림에 거의 중독적이다. 테두리를 표시하고 그 안에 그림을 그리는 침팬지도 있다. 가자니가, 마이클, 박인균 역, 왜 인간인가-인류가 밝혀낸 인간에 대한 모든 착각과 진실, 추수밭, 2009. 279. 프리스, 크리스, 장호연 역, 인문학에게 뇌과학을 말하다, 동녘사이언스, 2009. 209.

53) 캐시 A. 말키오디, 미술치료, 최재영 김진연 역, 조형교육, 166, 203, 204, 208, 214. 미술활동훈련을 통해서 근육의 산화대사능력 및 심혈관계의 기능을 촉진되고 최대호흡능력이 증가하게 된다.(김영민, 제3의 임상미술치료개론, 한국학술정보, 2007. 90).

54) 캐시 A. 말키오디, 미술치료, 최재영 김진연 역, 조형교육, 204.

55) 바버라 개닙, 노부자 김미형 김옥경 석미진 역, 몸과 마음을 살리는 미술치료, 예경, 2005. 18.

56) 바버라 개닙, 노부자 김미형 김옥경 석미진 역, 몸과 마음을 살리는 미술치료, 예경, 2005. 151.

아성장을 촉진시키는 심리치료의 한 분야이다.'[57] 미술치료는 정신질환자, 정서적 어려움을 겪는 사람들, 예방적 중재 등 다양한 증상과 연령에 적용된다. 미술치료는 내담자의 미술능력에 무관하게 누구에게나 적용가능하다. 미술치료란 여러 가지 미술재료를 통한 미술활동으로 긴장이완과 더불어 작품 제작과정과 작품 그 자체를 통해 문제의 진단을 한 다음에 증상에 맞는 미술기법과 재료로 증상을 해소하는 것이다. 미술치료의 이점은 미술치료에서 제작된 작품이 내면의 변화의 명료한 증거로 남는다는 것이다. 그리고 미술치료는 시각적 사고를 활성화하여 감각통합, 작품, 감정 정화, 창의적인 과정 등을 통해 대인관계의 갈등과 부정적인 감정과 사고를 해소시킨다. 미술활동에서는 개인의 경험과 말로 표현하기 힘든 생각과 감정, 성격과 욕구, 소망 등이 자기도 모르게 표현되며 언어적 표현보다 더 깊고 솔직하게 표현되므로 환자의 내면과 문제를 깊게 파악할 수 있고 문제를 해결할 수 있다. 미술활동은 개인의 느낌이나 사고, 문제점을 스스로 깨닫게 하고 정신적 문제를 이겨내고 회복하는 데도 도움을 준다. 학대, 상실, 폭력, 재난 등의 정신적 외상 등이 미술활동을 통해 표현됨으로써 개인이 지니고 있는 긴장과 불안이 해소된다. 특히 미술활동은 개인의 무의식을 의식화하는 데 매우 유용하며 자발적인 미술활동은 개인의 내면세계가 조화를 이룰 수 있도록 도와준다.[58]

57) 정현희, 실제적용중심의 미술치료, 학지사, 11.
58) 정현희, 실제적용중심의 미술치료, 학지사, 13.

음악

-음악으로 마음을 움직이고 영혼을 변화시킨다.

① 음악의 본질

왕벌의 비행

흔히 음악은 시간의 건축술 또는 시간의 묘사라고 이해된 다. 음악은 음향적 재료를 시 간 속에 조직하고 고정하는 예 술, 즉 시간의 조직체이다.[59] 음악작품에 나타난 시간성은 두 가지로 대비된다. 목적론적 시간과 머무름의 시간.[60] 전자 는 베토벤에서 후자는 슈베르 트에서 전형적으로 나타난다. 베토벤의 음악은 정지 머무름 보다는 앞으로 나가는 과정적 성격, 시간의 역동성을 드러내며 목적을 향해 발전해가는 직선적인 시간성을 갖는다(피아노 소나타 템페스트. 반면 에 슈베르트). 음악은 고요히 머무르는 시간, 정체된 시간, 순환하는 시간 속에서 움직인다. 여기서는 동일한 요소의 반복이 잦으며 머무른 시간

59) 오희숙, 음악의 철학, 25-26.
60) 오희숙, 음악의 철학, 36.

고중세	르네상스 이후
통합된 무지케: 음악+시+무용	음악의 독립, 언어는 부차적으로 됨
Ars(Techne) 음악이론, 이론의 우세	실천의 우세(창작 연주 등)
들리지 않는 음악의 우세	들리는 음악의 우세
성악우세 칸타타	기악우세 소나타 (1660 기악의 독자적 지위획득)[61]

속에 음향적 변화와 색채감이 중요하게 나타난다.[62] 이는 마치 할리우드 영화와 프랑스 영화의 대비와 유사하다. 대개의 할리우드 영화가 문제해결을 위해 일직선적으로 달리며 집중력을 요구하는 데 반해서 프랑스 영화는 순간순간의 아름다움과 의미에 머물도록 유혹한다. 음악의 음은 공간적 고정성을 결여하며 시간적이며 유동적인 것이다. 음악의 음은 감각적 실재성을 부정하며 시간적 흐름 속에서 전개되므로 자아나 감정의 흐름에 상응한다.

② 작곡, 작품, 감상, 연주

음악은 예술철학의 원리에 따라 창작과 작품 감상, 연주로 나누어 생각할 수 있다.

61) 오희숙, 음악의 철학, 36.
62) 르네상스기 15-6C 언어로서의 음악이 주를 이루어 음악이란 시를 노래하는 것이었다.

바이올린

작곡은 고대 그리스에서는 새로운 곡의 창작이 아니라 기존의 노모스(nomos)의 현실화. 변주 작곡은 14-15세기경부터 인정되었다. 중세의 작곡은 편곡으로 대위법으로 새로운 성부를 덧붙임, 조립, 짜맞춤(componere)이며 18세기 후반에 비로소 작곡의 현대적 개념이 탄생한다. 창조과정을 보면 어떤 위대한 작품도 갑자기 하늘에서 떨어진 것이 아니라 기존의 정신토대 위에서 성립한 것이다. 바하는 과거를 전형으로 한 살아 있는 종합이고 베토벤도 하이든, 모차르트에 기원을 둔다. 음악 작품(Nomos) 노모스는 고대 그리스의 이상적 선율의 원형이었다. 악보가 아무리 정밀하더라도 시간적 존재인 음악과는 별개의 것이다. 문학작품은 책 속에 영속적으로 존재하는 반면에 음악작품은 소리울림인 연주가 필요하다. 11.12세기 르네상스 이후에 비로소 작곡자가 스스로 창작자로 자각했다. 작품의 연주 소리울림은 비실재적 존재인 작품의 시간화, 현실화이다. 연주는 음악작품의 재생산과 현실화 행위이며 작품에 새로운 생명을 불어넣는 행위이고 연주에 의해서 작품이 새롭게 탄생하는 것이다. 회화가 직접 감상된다면 음악은 늘 연주를 매개로 하여 감상가능하다. 작품이 다양한 의미를 내포하므로 한 연주가 그 모든 의미를 실현할 수는 없다. 연주의 다양성은 당연한 것이다. 연주유형에는 낭만파적이고 자유분방한 연주, 자유가감 하는 자의지적 연주, 추체험에 큰 비중을 두는 객관

적 연주, 작품을 존중하면서 동시에 개성을 표출하는 주관적 연주가 있다. 감상, 수용, 청체험, 향수에는 수동적 느낌인 병적 향수와 능동적 들음인 미적 향수가 있다. 전자는 감정적 흥분과 감정에의 탐닉으로 비예술적 탐닉이고 음악이 청자에 미치는 작용 효과에 불과하다. 여기서는 예술적 관조가 없고 정신작용이 결여된다. 미가 아닌 쾌감에 불과하다. 후자는 음악에 대한 정신적 추적으로 정신적 음악 관조, 순수관조로서 감정은 부수적이다. 청체험의 3단계는 감각적 반응, 감정향수, 진정한 청체험이다. 진정한 청체험은 거리를 둔 음악관조이며 이해하려는 의지가 있고 창조적 계기가 있는 것이다.

예술치료에 관한 말말말!!!

궁금이: 예술치료는 누가 받게 되나요? 저처럼 아무 문제도 없는 사람에게도 예술치료가 필요할까요?

척척박사: 예술치료는 심각한 심리상태인 사람뿐만 아니라 평범한 일반인들도 필요로 해요. 누구나 어느 정도의 불안과 걱정, 자신감 부족, 대인관계에 대한 불안 등이 있기 때문이지요. 지적 장애나 자폐증 그리고 심각한 우울증에 대한 예술치료를 임상적 치료라고 부르고 평범한 일반인을 대상으로 하는 예술치료를 좀 더 나아진다는 의미에서 발달적 치료라고 불러요.

③ 음악과 감정, 감정주의와 형식주의

음악이 감정의 예술이며 감정을 표현할 뿐 아니라 듣는 이의 감정에 영향을 미친다는 것은 고대로부터 인정되어 왔다. '피타고라스 학파는 오르페우스종교의 영향으로 영혼정화에 관심을 가졌으며 좋은 음악은 영혼에 좋은 영향을 미친다고 생각했다. 다몬에 따르면 리듬, 화성, 멜로디가 각각 삶의 모방물이며 인간의 다양한 성격에 대응된다. 좋은 영혼은 좋은 음악을 나쁜 영혼은 나쁜 음악을 낳는다.' 플라톤과 아리스토텔레스 역시 음악은 인간의 영혼과 감정의 모방이라고 보았다. 플라톤에 따르면 악한 영혼을 모방하는 음악은 듣는 이를 악하게 만들므로 금지시켜야 한다(예술 검열설). '아리스토텔레스에 따르면 슬플 때에는 더 슬픈 음악을 들어야 한다. 슬픔의 감정이 자극되어 표출되고 정화되며 예술적 즐거움을 경험하기 때문이다. 카타르시스를 일으키는 음악만이 음악의 본질에 충실한 것이다. 감정적 자극이 플라톤에서는 규제되어야 한 반면에 아리스토텔레스에서는 그 때문에 예술이 의미가 있다.' 르네상스 이후 음악의 윤리적 작용보다는 감정적 효과에 관심을 가지게 되었다. 중세를 거치면서 인간의 음악보다는 우주의 질서와 같은 천체의 음악이 보다 우월한 형이상학적인 음악이라는 음악관을 거쳐서 바로크 시대에 이르러 음악이 감정을 표현한다는 현대적인 음악관이 확립된다. 바로크 시대의 감정이론에 따르면 음악은 전적으로 감정의 표현, 음으로 된 감정이며 감정을 표현하지 않는 음악은 음악이 아니라고 보았다. 음악은 정서를 묘사하고 야기 시키는 데 목적이 있다. 격정을 불러일으키지 못하는 음악은 단지 죽은 소리다.[63] 헤겔 이후 피셔

에 의하면 음악은 소리로 된 감정이며 음과 감정의 불가분리적이다.[64] 19세기 낭만주의자 바켄로더, 티엑, 호프만 역시 음악을 감정표현으로 본다. 음악은 완전한 감정의 세계이다. 음악만큼 분방하고 압도적인 수단으로 다양한 감정을 표현할 수 있는 예술은 없다. 음악은 초인간적 수단으로 감정묘사하며 현실세계에서 알 수 없는 언어인 천사의 언어이다. 특히 바로크 시대의 감정미학은 음악과 감정의 관계에 집중했고 다양한 감정에 알맞은 음악적 표현을 찾으려고 고심했다. 심지어 감정을 표현하지 않는 음악은 음악이 아니라고 보았다. 바로크 시대에 음악은 감정을 표현한다는 이론이 감정이론으로 체계화되었는데 그 이론적 기반은 감정을 경탄, 사랑, 증오, 욕망, 기쁨 슬픔 등 6개의 기본형으로 구분한 데카르트의 감정론이었다. 바로크 시대 마테존은 음악과 감정의 관계를 집대성하고 음악은 감정의 언어로 정의하여. 기악, 성악 모두 감정을 표현하는 것이 가장 중요한 본질이라고 주장했다. 감정이 일정한 음악양식, 형식, 음형, 박자 조성 등을 통해 정형화되었다. 선율, 화성, 리듬, 템포, 음향, 음색 등은 감정모방 수단으로 취급되었다.[65] (예: C장조-대담, 축제, 기쁨, F 단조-무거운 절망, 거친 불안, 우울.) 마테존은 감정을 불러일으키는 음악의 요소를 세부적으로 분석하기도 했다. 예를 들어서 기쁨은 간격이 크고 확대된 음정으로 표현하는 것이 적합하다고 보았다.[66]

63) 칼 달하우스(1987), 조영주 주동률 역, 『음악미학』, 이론과 실천, 30.
64) 칼 달하우스(1987), 위의 책, 77.
65) 오희숙, 음악 속의 철학, 122-127.

쇼펜하우어에 의하면 음악은 언제나 감정과 열정의 언어이며 음악에서 모든 의지의 현상, 그리움, 충동이 표현된다. 음악은 구체적 개별적 감정이 아니라 추상적, 보편적 감정의 본질을 표현하며 어떤 다른 예술보다도 최고의 감동을 자아낸다. 음악이 지성적 언어의 한계를 초월하며 형용불가능한 것의 표현이라고 한 쇼펜하우어의 음악미학은 낭만주의적이며 독창미학, 천재미학, 절대음악의 사고와도 상통한다.[67] 바그너(Wagner)는 쇼펜하우어의 음악론이 들어 있는 저술『의지와 표상으로서의 세계』에 깊은 감명을 받았다. 바그너에 의하면 악극에서 가사는 플라톤적 이데아(이념)를 구현하며 음악은 의지 자체를 표현한다고 보았다. 그러나 바그너가 쇼펜하우어를 진정으로 이해했다면 가사가 있는 오페라보다는 가사 없는 기악곡을 작곡했을 것이다. 음악에서 가사는 비음악적인 것이며 조금이나마 개념세계에 근접하는 것이기 때문이다. 19세기 낭만주의에 따르면 음악은 완전한 감정의 세계이며 음악만큼 분방하고 압도적인 수단으로 다양한 감정을 표현할 수 있는 예술은 없다. 특히 초인간적 수단으로 감정묘사 현실세계에서 알 수 없는 언어 천사의 언어, 기악이야말로 본래적 음악(왜냐하면 추상성)이고 타예술의 도움없이 예술의 본질을 실현한다.

음악이 구체적인 인물이나 풍경을 담을 수 있는가? 음악이 새소리 물

66) Monroe, C. Beardsley(1966), Aesthetics from classical Greece to the present, New York: The university of alabama, pp. 153-155. 먼로 C. 비어즐리(1992), 이성훈 안원현 역, 『미학사』, 이론과 실천, 1/2-173.
67) 오희숙, 음악 속의 철학, 132.

감정주의	형식주의
바로크의 감정이론(1600-1750) 팔레스트리나 바하	한슬릭(1825-1904) 감정은 시대마다 가변적 상대적 자연 과학모델로 객관적 음악미학설립목표 음악은 감정을 모방하는 것이 아니다
감상자 위주의 수용미학	악보(=대상) 작곡 중심의 음악관찰
성악 중심	기악 중심 절대음악 음악의 독자성, 독립성
음악은 소리로된 감정=피셔	음악=음을 울리면서 움직이는 형식들
음악의 감정은 작품이 아니라 연주에 있다 (청자에 미치는 작용)	음악이 감정과 무관하지는 않으나 감정은 음악에 내재하는 것이 아니라 음악의 결과일 뿐이다.

소리 같은 실제적인 음을 담을 수 있는가? 그렇지 않다. 음악은 단지 그
것들과 닮은 분위기를 묘사할 수 있을 뿐이다. 음악이 감정을 담을 수 있
는가? 마찬가지로 음악은 감정 그 자체가 아니라 감정적 분위기를 흉내
낼 수 있다. 같은 음악이라도 감상자에게 적극적으로 선동적으로 감정
을 불러일으키는 연주자가 있다. 그러나 작곡된 음악 자체가 작곡가에
의해 정화되지 못한 형태의 개별적, 개인적 즉 특정한 상황 속의 감정적
분위기를 담고 있을 수가 있다. 예술 속에 담긴 감정은 정화된 감정, 즉
개인적 상황적인 찌꺼기가 제거된 순수한 감정의 본질이어야 한다. 음
악에 담긴 감정이 정화된 것일수록 비록 같은 연주자에 의해 연주된다
고 하더라도 청자에게 직접적인 감정이 불러일으킬 위험이 줄어든다.
많은 음악들이 의도적으로 감정전염을 일으키고 감정에 빠져들도록 유

도한다. 그것이 카타르시스 효과도 있지만 오히려 부정적인 감정을 증가시킬 위험이 너무도 크다.

한슬릭(Hanslick)은 감정미학에 반대하여 음악은 음의 울리는 형식일 뿐이라고 주장한다. 그에 따르면 음악은 감정을 불러일으키지만 그렇다고 해서 음악이 생명체가 아닌 한 감정을 내포하는 것은 아니다. 한슬릭은 형식주의로서 음악을 주관적이고 상대적인 감정이 아니라 과학적이고 객관적인 어떤 것으로 만들려고 노력했다. 음악의 독립성과 순수성을 지향한 그는 감정뿐만 아니라 가사 즉 시詩도 음악에 이질적인 것으로 보았으며 따라서 가사 없는 음악, 즉 기악곡을 선호했다.[68] 객관주의적, 과학주의적 음악미학을 지향했던 한슬릭은 바로크적인 감정미학에 반론을 제기하고 음악은 생명체가 아닌 한 감정을 담고 있을 수는 없으며 음악은 음의 울리는 형식일 뿐이라고 주장한다.[69] 음악의 내용은 곧 형식이다. 한슬릭은 음악은 묘사하지도 모방하지도 않는다는 네겔리의 입장을 계승한 것이다. 네겔리에 따르면 음악은 유희하는 존재일 뿐 아무런 내용이 없다. 따라서 가사 없는 음악이 진정한 음악이다.[70] 한슬릭도 음악과 감정의 연관성을 전적으로 부인한 것은 아니며 음악이 감정을 불러일으키는 효과가 있음을 인정했다. 한슬릭은 음악과 감

68) 앤 셰퍼드, 미학개론, 58.
69) 에두아르드 한슬릭(1986), 권혁면 역, 『음악미학』, 수문당, 19-20. 한슬릭에 따르면 음악은 감정과 별개이며 음악의 미도 감정과 무관하다.(오희숙(2009), 『음악속의 철학』, 심설당, 134.)
70) 칼 달하우스(1987), 47.

정의 유사성을 인정하며 음악의 움직임이 감정의 역동성과 유사한 것이 사실이지만 음악의 감정의 비규정성 즉 음악 속의 감정을 개별적 규정하는 것은 불가능하다고 본 것이다.[71] '음악은 감정의 역동적 특성을 제시하며 역동적 특성들은 우아하다든가 활기차다는 등의 비유에 의해 정확하게 묘사될 수 있다. 그러나 음악의 본질은 음과 운동이다.'[72] 한슬릭은 감정에 대한 음악의 작용은 필연성도 지속성도 다른 것과 구분되는 독자성도 소유하지 못한다고 보았다.[73] 한슬릭은 음악의 자율성의 원리를 주장하여 음악과 시의 분리를 강조하며 성악을 불순한 음악으로 규정하고 기악을 지지한다.

감정은 한슬릭의 견해처럼 시시각각 가변적이고 개인적이고 상대적인 듯이 보이지만 우연히 일어나는 단순한 혼란의 상태가 아니라 나름대로의 논리와 법칙을 따르는 것이다. 그것을 파스칼은 가슴의 논리라고 불렀다. 가슴은 카오스가 아니라 가치의 법칙에 따라 움직인다. 한 음악에서 느끼는 감정 역시 무질서한 것이 아니라 가슴의 논리에 따라 일어난다. 음악의 본질을 감정으로 본다고 해서 음악이 반드시 상대주의에 빠지는 것은 아니다. 음악이 필연적으로 인간에 의한, 인간을 위한 음악이라면 음악에 대한 논의는 음악이 내포한 정서적, 지성적 내용을

71) 먼로 C. 비어즐리(1992), 320, 칼 달하우스(1987), 78.
72) 먼로 C. 비어즐리(1992), 320. 한슬릭에 의하면 감정은 개념을 내포하므로 음악은 감정을 표현할 수 없다. 속삭임은 표현될지 모르지만 사랑의 속삭임은 표현불가능하다. (먼로 C. 비어즐리(1992), 320.)
73) 칼 달하우스(1987), 위의 책, 83.

배제할 수 없으며 인간에게 미치는 감정적 영향을 배제할 수 없다. 음악은 음일뿐이라는 한슬릭의 주장은 음악의 물리적 차원만을 떼낸 음악에 대한 불완전한 부분적 관찰에 기인한다. 작곡가의 관점에서 본다면 과연 작곡가가 아무 생각 없이 높고 낮으며 길고 짧은 음들을 복잡하게 연결지어 놓았는지 의심스럽다. 어떤 경우에도 작곡가는 그 성공 여부에 관계없이 감정과 세계관 등 정신적 내용의 표현을 의도했다. 현대의 과학에 따르면 음악은 감정뿐만 아니라 의미를 내포하며 전달한다는 것이 분명하다. 즉 어떤 특정한 음악은 우리로 하여금 항상 어떤 단어보다는 다른 단어에 가깝다고 느끼게 만든다.[74] 한슬릭과 동시대의 철학자 쇼펜하우어는 음악을 우주적 진리의 표현이라고 보았다. 예술은 다양한 매체 속에 존재하며, 각 예술 장르는 이념(이데아) 가운데 특정 범위를 취하여 표현한다. 건축, 조각 등 모든 예술이 이데아의 직접적이고 질료적인 구체화이며 그 가운데 음악은 예외적으로 이데아가 아니라 이데아보다 한층 더 깊은 우주적 의지의 직접적인 객관화이며 모사이다.[75] 즉 음악은 이념의 모방이 아니라 의지 자체의 모방이다. 음악은 우주의 본질인 맹목적이며 어두운 의지, 그 자체의 표현이며 인간의 가슴에 그러한 진리를 명료하게 직접적으로 던져준다. 음악은 자신이 형이상학인줄을 모르는 형이상학보다 더 깊은 형이상학이다. 예술 속에

74) 마이클 가자니가(2009), 박인균 역, 『왜 인간인가-인류가 밝혀낸 인간에 대한 모든 착각과 진실-』, 추수밭, 311.
75) 아벤트로트, 발터(1998), 이안희 역, 『쇼펜하우어』, 한길사, 79.

는 인간내면처럼 말할 수 없는 것, 잴 수 없는 것 그리고 인식할 수 없는 것들이 놓여 있으며 그럼에도 불구하고 우리에게 말을 걸어온다. 안쉬츠에 의하면 음악에는 인간의식의 쾌불쾌, 기쁨과 슬픔, 엄숙과 쾌활, 숭고와 저열, 신중성과 유희성, 그 모든 감정과 체험의 추상적 본질이 구현되어 들어 있다.[76] 하르트만 역시 음악의 구조적 통일성의 배후에는 정신적인 내용이 들어 있다고 본다.[77]

음악은 실현 및 활동방식에 있어서 생존초월적일 뿐만 아니라 내용적으로 볼 때 우주에 대한 보편적 인식이라는 점에서 생존초월적 즉 세계개방적이라고 할 수 있다. 1.음악은 영양섭취기관, 호흡기관을 영양섭취나 호흡 등 생존에 필수적인 작용을 하지 않고 그 대신에 음을 만들어냄으로써 생존에 대해 독립적이고 그런 의미에서 생존초월적이다. 다른 공간적 예술이 시간과 무관하게 공간(우주의 한 지점)을 채우면서 그 생산물과 결과물을 시간 속에 영속적으로 제시하고 보존하는 반면에, 시간예술인 음악은 시간 속에서 순간순간을 직접적으로 음으로 채우며 그런 예술작용을 지금 여기에서 몸으로 실행하는 특유한 예술 장르이다. 음악은 지금 여기의 예술이면서도 지금과 여기를 초월하여 영원한 미와 진리를 구현하고 지향한다. 쇼펜하우어에 따르면 음악은 어

76) 게오르그 안쉬츠(1991), 양일용 역, 『음악미학입문』, 서울: 세광음악, 77-78. 내 생각에는 철학에서 근본적 증명이란 불가능하며 증명하려는 시도 역시 결국 증명할 수 없는 직관과 확신에 토대를 둔다. 음악이 감정을 표현하는가라는 문제도 그렇다.
77) 니콜라이 하르트만(1989), 강성위 역, 『철학의 흐름과 문제들』, 서광사, 250.

떤 예술보다도 심오한 형이상학적 진리를 담고 있다. 언어를 초월한 진리를 말하는 음악은 언어를 수단으로 하는 예술보다도 한층 더 깊고 추상적인 보편적이고 본질적인 진리를 제시해준다.[78] 간략하게 음악의 역사를 요약하면 다음과 같다.

1 르네상스 16-16세기 ars nova 음악을 종교에서 분리: 죠스켕 데프레, 랏소, 팔레스트리나

2 바로크 1600-1750 팔레스트리나 사후: 바하, 헨델

3 근세

 고전주의 1750~1825: 하이든, 모차르트, 베토벤

 낭만주의 1825~1880: 베토벤 말년~바그너

 전기- 베버, 슈베르트, 멘델스존, 슈만, 쇼팽

 후기-베를리오즈, 리스트, 바그너

 신고전주의: 브람스

 과도낭만주의: 브루크너, 말러, 슈트라우스, 레거, 구노, 포레, 롯시니, 푸치니, 무소르그스키, 그리그, 드보르작, 차이코프스키

78) 예술 장르 간의 비교에서 무엇이 무엇보다 더 낫고 탁월하다는 것은 어떤 기준을 전제로 하는 것인데 기준이 달라지면 높낮이도 다시 변하게 마련이다. 높낮이를 가르는 수직적 사고방식은 다소 낡은 전통적, 신학적 사고방식으로 상당히 자제되어야 하고 신중을 기해야 한다. 여기서 음악이 보다 깊고 우월하다는 것은 쇼펜하우어의 비합리주의적 관점과 기준을 따르는 것이다. 조정옥, 연세유럽문화 음악의 세계개방성과 정신적 인격에 대한 음악의 영향, 77.

고중세	르네상스 이후
통합된 무지케: 음악+시+무용	음악의 독립, 언어는 부차적으로 됨
Ars(Techne) 음악이론, 이론의 우세	실천의 우세(창작 연주 등)
들리지 않는 음악의 우세	들리는 음악의 우세
성악 우세 칸타타	기악 우세 소나타 (1660 기악의 독자적 지위 획득)[79]

　　현대음악의 대표자로 존 케이지(1912-1992)를 들 수 있다. 케이지의 음악은 완성보다는 과정에 치중하며 예측불가능하다. 연주자의 자유의지를 허용하여 연주된 음악은 반복불가능하므로 유일성, 일회성을 갖는다. '4분 33초' '유로페라'에서는 시계로 타이밍을 조절하며 연주시작 지점과 마치는 지점이 시간으로 표시된다. 4분 33초에서는 연주자가 주어진 물리적 시간 동안 무대 위에 등장하여 한 음도 연주하지 않고 정확하게 시간에 맞추어 퇴장한다. 이 작품은 침묵의 소리를 통하여 전통적인 작곡가에 의해 구조화된 시간을 전면 부정하는 것이며 비결정성 음악, 무의도적 무목적성 음악, 우연성 음악이라고 할 수 있다. 4분 33초라는 음악이 실현될 때마다 다른 소음들이 나타날 것이다. 케이지는 악기음만 음악인 것이 아니라 기침소리도 음악으로 보는 것이다. "무명의 사건"에서는 지휘자 없이 연주자가 시간적 지침만 명시된 악보에

79) 르네상스기 15-6C 언어로서의 음악이 주를 이루어 음악이란 시를 노래하는 것이었다.

예술에 관한 말말말!!!

쇼펜하우어: 우리가 욕망의 주체인 한 우리는 절대로 지속적인 행복이나 안정은 얻지 못한다. 우리가 뚫고 나가건 도망치건 불행을 두려워하건 쾌락을 추구하든 본질적으로 같다. 참된 행복은 불가능하다. 욕망의 주체는 끊임없이 회전하는 익시온의 수레바퀴에 잡아매어지고 탄탈로스처럼 영원히 목말라한다. 하지만 인식이 의지보다 상위에 있다면 즉 이해타산에 관계없이 사물을 순수하게 관찰한다면 마음의 평온이 비로소 나타나게 된다. 우리는 부끄러운 의지의 충동에서 해방되어 의지에 의해서 부과된 강제노동 같은 상황에서 벗어나 안식하게 되고 익시온의 수레바퀴는 멈추게 된다. 미적 감각을 가진 감상자라면 감동 속에서 작품을 바라보고 사물을 객관적으로 관찰하면서 의지에서 자유롭게 된다.

따라 각자의 직분만 수행한다. 여기서 음악이란 소리의 조화가 아니라 소리를 내는 과정의 산물이 된다. 지휘자 대신에 시계가 등장한다.

④ 음악치료

음악치료는 신체, 정서, 인지, 인간 간의 관계 측면의 개선과 삶의 질의 향상을 위해서 음악을 사용하는 것이다. 음악 자체가 인간에게 미치는 긍정적·부정적 영향이 있고 자기도 모르는 사이에 일상적 삶에서 음악을 사용함으로써 비의도적으로 음악적인 치료가 일어날 수도 있다. 그러나 전문적인 음악치료는 음악치료 전문가가 음악을 이용하여 인간의 신체적, 감정적, 정신적 부적응 상태나 부정적 상태를 교정하기 위해 명료하고 구체적인 목표와 목적을 가지고 행하는 일체의 활동을 말한다. 미술치료에서 내담자가 전문적인 미술능력을 가질 필요가 없었듯이 음악치료에서도 마찬가지로 내담자가 음악적 능력이나 기술을 가질 필요는 없다. 음악치료에서 사용되고 만들어지는 음악은 고도의 예술성을 위한 것이 아니라 내담자의 뇌파, 감각, 정서, 연상적 기억과 사고의 자극과 내담자 치료사 간의 의사소통을 촉진하기 위한 것이기 때문이다. 음악의 치료적 힘은 고대 샤만 의식에서 기원을 두지만, 전문분야로 발전하게 된 계기는 1차 세계대전과 2차 세계대전에 참전한 사람들을 위해 음악을 사용하면서부터이다. 4,000년 전 이집트 인은 음악을 영혼의 약이라고 믿었고 구약성경에서 사울의 우울증을 다윗이 하프연주를 통해서 치료했다. 고대 그리스에서 플라톤과 아리스토텔레스는 음악이 영혼의 윤리성의 표현이라고 믿었고 좋은 음악은 영혼의 조화

와 질서를 조성하고 좋은 인성을 만들어준다고 믿었다. 중세 기독교시대에서 음악은 교회에서 영적, 신비적 방법으로 질병치료에 이용되었다. 르네상스 시대에는 우주의 4원소를 음악의 모드와 연결시키고 간, 심장, 뇌, 비장 등 신체기관과 연결시켜 생각했다. 18세기 성악가 파리넬리는 스페인 국왕의 우울증을 고치려고 10년간 노래를 했다. 음악치료는 모든 예술치료와 마찬가지로 내담자의 문제에 대한 정확한 진단을 전제로 하여 내담자의 문제해결에 유용한 음악 선택과 음악적 접근 방식의 선택 등 미리 짜여진 계획적 프로그램에 따라 진행된다. 국제적으로 인정받는 음악치료의 대표적 주요 모델은 행동주의 음악치료, 베넨존 음악치료, 창조적 음악치료, 분석적 음악치료, 게슈탈트 음악치료, 심상 유도 음악치료법GIM이 있다.[80] 음악치료는 현재 주로 정신지체, 자폐아, 뇌성마비, 학습장애, 지체장애, 시청각장애, 행동장애, 입원환자, 정신질환자, 기분장애, 노인질환자, 사회부적응 청소년, 말기암 환자, 수술, 마취, 출산, 신생아, 예방의학을 대상으로 한다. 의학의 발전으로 음악의 심리적 효과뿐만 아니라 생리적 효과에 대해서도 관찰할 수 있고 신체리듬과 음악리듬과의 관련성, 음악이 호흡과 소화에 미치는 효과 등이 과학적으로 규명되었으며 음의 신체적 반응, 심리적 반응, 사회적 반응이 음악치료의 관심대상이다. 치료도구로서의 음악은 사람의 신체와 심리에 영향력을 행사하고 사회적인 상황을 기반으

80) 말키오디, 표현예술치료 소스북, 최은정 역, 시그마프레스, 2009, 77.

로 이루어지며 내담자의 건강증진을 목표로 사용된다. 음악을 도구로 인간을 긍정적인 방향으로 변화시키고 삶을 개선시키는 것이 음악치료의 정의로 통용되고 있다.[81] 음악치료의 목적으로는 행복감 증진, 스트레스 완화, 고통경감, 감정표현, 기억력 향상, 소통능력 향상, 신체의 재활능력 증진 등이 있다.

⑤ 음악이 인간에게 미치는 효과

푸치니

음악은 물리적 파동으로서 청각에 그리고 신체 전체에 직접적인 영향을 가한다. 음악은 공간적으로 불가시적이므로 가장 추상적이지만 물리적 파동을 신체에 찌르는 자극으로서 어느 예술보다도 심신에 가장 직접적인 영향을 준다. 고로 나쁜 음악은 나쁜 영향을 준다는 플라톤의 예술 검열설

81) 최병철(2006), 『음악치료학』, 학지사, 21-22; 김군자(1998), 『음악치료의 이론과 실제』, 서울: 양서원, 15. 음악치료를 통한 인간개선이란 도덕적 인격적 가치론적인 것이 아니라 주로 신체정서 측면과 인간관계 및 사회적 적응능력에 국한되고 있다. 정신적 인격에 대해서는 음악치료가 아직 대처할 수 없다는 점이 분명히 드러난다. 그러므로 음악 감상, 연주, 창작이 심신에 영향을 주고 그런 영향이 다시 위쪽 즉 정신적 인격에 어떤 변화를 줄 수 있는가?도 연구되어야 할 과제이다. 음악치료가 가치나 도덕의 측면에 접근하여 인격에 대한 치료에 도움을 준다면 개인적 사회적 행복에 큰 기여를 할 것이다. (조정옥, 연세유럽문화 음악의 세계개방성과 정신적 인격에 대한 음악의 영향)

이 어느 정도 타당성이 있는 것이다. 조형예술은 외적 이미지를 시각에 그리고 그를 통해 가슴에 전달하며'[82] 시문학은 내적 이미지를 가슴에 전달해준다. 다른 예술들은 이미지를 주지만 음악은 물질을 전달한다. 음악은 파동이라는 물리적인 물질인 동시에 정신적 내용을 담은 실체 이다. 음악의 물리적 파동은 신체와 영혼으로 침투하면서 영향을 끼치는 동시에 음악의 정신적 내용은 인간의 정신적 인격에 영향을 미친다. 셸러에 따르면 신체와 영혼은 불가분리적인 자연층, 즉 생명층이고 생명층은 정신층과 본질적으로 구분되지만 실제적으로는 상호작용한다. 생명은 정신화되고 정신은 생명화된다.[83] 음악이 미치는 영향도 생명 (심신)에서 정신으로 정신에서 생명(심신)으로 이행한다고 볼 수 있다.

음악의 종류와 질에 따라 그리고 감상자의 취향과 기질에 따라 문화와 세대의 차이에 따라 음악 영향의 (개성적, 사회적, 미적 등)범주적인 방향 그리고 그 양과 질은 천차만별이다. 흥미롭고 섬세하며 잘 다듬어진 즉 성공적인 음악작품일지라도 이해력의 정도와 취향에 따라서 어떤 인간에게는 유익한 영향력을 발휘하지 못할 수도 있다. '선율의 흐름이 자신의 두뇌가 가지는 기대와 너무 다르면 두뇌는 그것을 거부한다. 테니스공을 전혀 되돌려 보내지 못할 정도가 되면 재미가 없는 것이다. 두뇌는 그런 음악 내부에 있는 연관성을 이끌어내지 못한 채 그저 질 높은 소음을 경험할 뿐이다.'[84] 즉 음악을 이해하고 소화할 만한 능력을 발전

82) 마버라 개닝(2005), 노부자 외 공역, 『몸과 마음을 살리는 미술치료』, 예경, 18.
83) 막스 셸러(2001), 『우주에서 인간의 지위』, 진교훈 역, 아카넷, 118.

시키지 못한 경우에는 아무리 탁월한 음악이라도 무익한 것이 된다. 세계에 관한 모든 인식이 그렇듯이 음악도 같은 음악일지라도 개개인의 마음의 틀에 따라 달리 들린다.[85] 음악 감상과 연주 창작으로 인한 긍정적인 영향을 받기 위해서는 음악적인 능력과 이해력이 전제된다.[86] "곡이 너무 뻔해서 예측하기가 쉬우면 재미가 없고 졸리며 반대로 전혀 엉뚱한 방식으로 전개되면 짜증이 난다. 자장가는 밋밋하며 재미가 없고 졸리게 만든다. 반대로 헤비메탈은 아주 높은 괴성의 음들이 들쑥날쑥 전개되어 짜증난다는 반응을 일으킨다. 아주 잘 짜여 있으면서도 어딘지 모르게 머리를 치는 새로움이 들어 있을 때 우리는 그 음악을 좋아하고 아름답다고 느낀다."[87]

⑥ 음악치료의 원리

음악이 하나의 영혼을 치유하는 약이라면 내담자의 문제를 정확히 진단하는 것과 문제를 해결해주는 수단으로서의 특정한 음악 및 음악적 교류방식을 아는 것이 필수적이다. 위에서 본 바와 같이 동일한 음악이라도 개개인마다 다른 반응과 영향을 일으키므로 그때그때마다 그

84) 로베르 주르댕(2002), 채현경 최재천 역, 『음악은 왜 우리를 사로잡는가』, 궁리, 411. 좋아하고 끌리는 음악일수록 보다 많은 영향을 주는데 애석하게도 다수가 선호하는 음악, 즉 인기가 많은 음악일수록 전달하는 정보량이 적다. (로베르 주르댕(2002), 위의 책, 412.)
85) 이강숙(1994), 『음악의 이해』, 민음사, 19.
86) 조정옥, 연세유럽문화 음악의 세계개방성과 정신적 인격에 대한 음악의 영향.
87) 정재승(2003), 『정재승의 과학콘서트』, 동아시아, 105-106.

런 변화와 반응을 파악하고 유연성 있게 대처해야 한다. 음악치료가 일으키는 일반적 효과에는 음악이 기분과 정서를 변화시키고[88] 인간 간의 상호작용을 촉진하고 타인의 요구에 대한 관찰과 반응을 일으킨다는 것, 연주나 노래 부르기 같은 것이 신체에 대한 느낌과 자아에 대한 확신과 자존감을 발달시킨다는 것, 리듬의 수학성, 음악적 논리성이 비정상적이고 비구조적인 정신병적 사고를 바로잡는 데 유용하다는 것, 때에 따라 불안을 진정시키고 근육이완에 효과적이라는 것, 운동신경을 활성화시킨다는 것 등이다. 자연의 소리를 가미한 그린음악이 식물의 생장을 촉진하고 음악이 식물체 내의 성분함량에 영향을 미쳐 가바 성분의 증가로 인해 해충의 번식을 방해한다는 실험 결과가 나왔다. 음악치료에서 사용되는 음악은 반드시 고급 클래식 음악일 필요가 없다. 단순한 음 한 개 '아' 또는 '어'라는 외침도 음악치료의 재료가 될 수 있다. 내담자가 내보이는 침묵조차도 음악치료의 재료가 된다. 마음에 미치는 클래식음악의 긍정적 효과는 많이 알려져 있지만, 그보다 더 중요한 것은 내담자의 머릿속에 들어있는 친숙한 음악이다. 음악은 내담자가 이해가능하고 공감할 수 있는 친숙한 음악이어야 한다. 대개 내담자의 청소년기에 유행하던 음악이 내담자의 선호음악이라고 할 수 있다. 만일 내담자가 치매에 걸려 있다면 내담자의 청소년기에 유행하던 음악이 무엇인지 추정함으로써 선호음악을 짐작할 수 있다.

88) 음악치료전문가인 김군자에 따르면 음악치료는 한마디로 정서치료다.

음악이 인간에게 미치는 영향[89]에는 환자의 기분과 정신적 템포에 맞는 음악이 자극과 반응을 보다 쉽게 일으킨다는 동질성의 원리, 어떤 쪽으로 기울어진 감정을 음악으로 부채질하면 오히려 감정의 카타르시스가 일어나 감정이 역전된다는 카타르시스의 원리, 음악이 비언어적 의사소통을 통해서 타인과의 언어적·비언어적 대화를 회복시킨다는 것, 이완적 음악이 마음을 이완시킨다는 이완효과의 원리가 작용한다. 음악의 종류에 따라서 다른 뇌파가 발산되는데 베타파와 감마파는 흥분을 일으키고 반대로 세타파와 델타파는 졸음을 일으키는 반면에 알파파는 상쾌함과 평안, 안전감, 명상적 느낌을 일으킨다. 음악은 소통을 일으키고 고립감을 해소시키기도 하고 감정을 분출시키며 정서적, 지적 자극과 더불어 뇌의 자극과 혈압, 맥박, 심장, 피부, 감각의 변화를 일으키는데 무엇보다도 음악은 비현실적이고 환상적인 세계를 보여주기도 하고 기억과 연상을 활성화시켜서 과거의 갈등을 찾는 데 도움을 준다. 빠른 음악은 심박수를 증가시키고 느린 음악은 감소시킨다. 시끄러운 음악은 혈압을 높이고 진정시키는 음악은 혈압을 낮춘다. 강한 음악은 체온상승을 약하고 부드러운 음악은 체온하강을 일으킨다. 스타카토 악센트 리듬의 강조, 갑작스런 변화, 큰소리, 예측불가능한 음악은 심장 맥박 등은 자율 교감 신경계를 자극한다. 반대로 레가토와 연결되는 음악, 멜로디의 강조, 서서히 변화하는 것, 예측가능한 음악은 위장 내장 등의 부교감신경을 자극한다.[90]

89) 김군자, 음악치료강의자료집.

음악치료계획은 음악치료의 목표수립이후에 가능하다. 치료계획은 목표달성에 적합하게 세워져야한다. 먼저 내담자와의 라포(관계)형성 뒤에 행동, 인지능력, 언어능력, 정서 및 사회성, 사고 판단능력, 충동조절 등 내담자의 문제점을 진단 평가하고 내담자의 문제를 해결하고 필요를 충족하기 위한 목적을 설정한다. 그러고 나서 목적달성을 위한 음악활동을 계획한다. 여기서 치료이론과 이념, 치료방법의 선택이 전제된다. 치료활동을 적용하는 실행단계를 거쳐 내담자의 반응을 평가하고 치료목적을 달성했는가를 평가한다.

예술에 관한 말말말!!!

칸딘스키: 수평선은 계속 뻗어나갈 수 있는 차가운 울림이다. 수직선은 무한하고 따스한 움직임이다. 대각선은 차고도 따스한 무한한 움직임이다.

90) 그 이외에도 메리암에 따르면 낮은 음-하체, 중간 음-가슴, 높은 음-머리를 진동한다. 음악은 말로 표현하지 못하는 감정을 쉽게 표현하게 해준다. 음악은 미적 즐거움 오락의 방법, 소통의 방법, 상징적 표현, 신체반응 유발, 사회규범과 연관, 종교의식, 사회문화의 연속성유지, 사회통합을 가능하게 해준다. (최병철, 92) 그 외의 음악치료효과로서 좌우뇌교류의 활성화, 인간성 발달, 성취감으로 자긍심 향상, 정서변화, 정서수정, 정서장애 시 정서기능 향상, 통증 중독에 영향, 행동변화를 들 수 있다.

⑦ 주요 음악치료 기법[91]

음악치료의 주요모델을 보면 1) 행동주의 음악치료는 미국의 개스턴(Gaston)과 테일러(Thayler)에 의해 발전된 치료모델로서 치료대상자의 행동을 바람직한 방향으로 변화시키는 것에 치료의 초점을 두고 정확한 자료와 행동분석을 기초로 하는 과학적 방법이다. 이는 밖으로 드러나는 문제행동의 수정에 주력하며 치료사는 구체적이고 구조화된 음악활동을 사용한다.

2) 분석적 음악치료와 같은 정신 역동적 음악치료는 영국의 프리스틀리(Mary Priestley)에 의해 발전된 치료모델로서 겉으로 드러나지 않는 인간의 내면세계와 쉽게 드러나지 않는 무의식적 동기에 주목하고 음악을 내면세계로의 탐색과 이해의 수단으로 사용한다. 즉, 음악을 통해 의식과 무의식의 세계를 탐색하고, 이로 인한 내적 성장을 도모하는 방법으로 환자와 치료사가 함께 참여하는 즉흥연주가 주로 사용되고 임상상황에서 나타나는 치료사와 환자의 관계성과 전이 및 역전이 현상을 중시한다.

3) 창조적 음악치료나 심상유도기법GIM(음악을 사용하여 의식을 넘어서서 무의식적 내부세계로 들어가도록 유도하여 정화와 명상, 자기지각을 체험하게 한다) 같은 인본주의 음악치료는 노르도프(Paul Nordoff)와 로빈슨(Clive Robbins)에 의해 발전된 모델로서 즉흥연주가 적극적 매개체로 사용되며 환자 개개인의 존엄성과 가치를 존중하고 음악적 환경 아래 개개

91) 김군자, 음악치료강의자료집.

즉흥연주	비언어 소통을 제공 자기표현 증진, 관계탐색, 친밀감 강화 집단능력 획득, 창조성과 자발성, 놀이, 감각자극, 인지 능력의 개발
오락적인 경험	만들어진 음악 사용 감각운동 능력, 시간에 입각한 행동, 주의지속 시간, 기억력, 특별한 역할행동, 상호작용 능력의 개발
작곡경험	특별한 음악작품의 창조에 초점 계획과 구조능력개발, 문제해결능력 강화, 자기책임 성 장려, 조직적이고 통합된 작품을 창조하기 위한 능력
수용경험	내담자가 라이브보다 미리 녹음된 음악을 듣고 언어적 혹은 그림 같은 다른 예술경험으로 반응하는 경험 수용성 증진, 신체적 반응자극, 내담자를 자극 혹은 이완, 감정적인 상태나 이미지 유도, 절정 경험을 자극

인이 자기실현과 더불어 잠재력을 펼칠 수 있도록 도와주는 방법이다.

⑧ 즉흥연주가 적용된 음악치료

여러 가지 음악치료가운데 즉흥연주를 이용한 음악치료 몇 가지를 예로 들어보자.

ⅰ) **창조적 음악치료:** 노르도프와 로빈스에 의해 창안된 음악치료가 창조적 음악치료라고 불리는 이유는 즉흥음악의 창조적 이용과 관계의 창조 등과도 연관되지만 무엇보다도 즉흥연주를 주된 수단으로 하기 때문이다. 창조적 음악치료를 시행하기 위한 필수조건은 임상적 효과가 있는 음악을 즉흥적으로 만들어내는 능력이다. 치료사는 치료에 사용될 음악을 만들고 즉흥 연주를 한다. 치료사가 즉흥연주를 하는 일차적 목표는 내담자를 즉흥연주에 참여시키기 위한 것이다. 음악에 대한

내담자의 반응이야말로 치료적 경험의 핵심이며 치료의 진행도 내담자와 치료사의 공동 음악 만들기를 통해서이다. "창조적 음악치료는 수동적 접근이 아니라 능동적 접근이다. 음악을 듣는 것보다는 만드는 데 더 강조점을 둔다는 것이다. 내담자에게 능동적 음악치료를 통하여 내적 경험으로 전환시키며 음악의 변화는 내담자의 감정적 경험을 움직이게 하고 따라서 탐구와 변형이 가능하도록 만들어 주는 것이다. 창조적 음악치료의 접근법에서 음악은 치료 안에서 사용된 것이 아니라 치료로서 사용된 것이다. 다시 말해 음악이 내담자의 치료적 성장에 동기를 부여하고 효과를 주는 일차적 수단이며 치료과정이 일어나도록 자극과 반응매개를 제공하는 것이다. 창조적 음악치료는 플랜 없이 진행된다."[92] 창조적 음악치료는 자폐증, 정신병, 정서장애, 지적장애, 신경장애, 신체장애, 감각 운동기관 손상, 학습장애 등에 폭넓게 응용될 수 있다. 음악치료는 지적 장애인에게 추상적이 아닌 알기 쉬운 구체적인 생생한 삶의 경험을 전달한다. 정서 장애인들에게 음악치료는 정서를 경험하고 전달할 기회와 안정감을 준다. 신체장애인에게 음악은 율동을 촉발하고 다듬도록 돕는다. 창조적 음악치료는 아동을 음악적으로 만나고 소리나 음악 만들기 반응을 유도하며 음악적 기능과 자유로운 표현과 상호반응성을 개발시키는 작업으로 진행된다. 아동의 내면적 상황에 일치되는 즉흥음악으로써 의사소통을 촉발한다. 치료사는 아동의

92) 김군자, 음악치료의 이론과 실제, 양서원, 51.

정서상태와 일치하는 음악을 즉흥연주하여 아동이 치료 상황에 적극 참여하게 한다. 내가 보기에 이 단계가 창조적 음악치료에서 무엇보다도 인상적이다. 이 부분에서는 악기종류와 장단, 리듬, 선율, 가사 등 모든 음악형태를 선택을 할 수 있는 전적인 권리가 아동에게 주어지기 때문이다.

ⅱ) **자유 즉흥음악치료:** 줄리엣 앨빈이 창시한 자유즉흥 음악치료 역시 즉흥연주를 주된 수단으로 한다. 이 음악치료가 자유라고 이름 붙여진 것은 즉흥연주의 사용 때문이다. 여기서도 음조, 리듬, 형식에서 내담자는 어떤 지시나 규칙에 얽매이지 않고 스스로 선택할 자유를 가진다. 즉흥연주는 듣기, 연주하기, 기보하기, 움직이기를 포괄한다. 이 치료 방법에는 자아의 해방, 세계와의 관계형성, 신체적·감정적·사회적·지적 영역에서의 성장이라는 주요 목표를 갖는다. 자유즉흥 음악치료는 정신분석학을 토대로 하여 투사, 동일시, 승화 등 다른 역동적 방어기제를 전제로 한다. 악기들은 내담자의 감정을 투영하고 전이하며 의사소통을 가능하게 하고 내담자와 치료사 간의 관계를 만들어주는 매개체이다. 여기서 특이한 것은 치료사가 지시하지 않으며 내담자와 치료사가 동등관계라는 점이다. "치료사는 지시하지 않고 받아들이며 예견할 수 있도록 지원해준다."[93] 치료과정의 세 단계는 자기와 대상의 관계, 자기와 치료사와의 관계, 자기와 타인들과의 관계 등 신체적·지적·사회적 영역의 성장

93) 김군자, 음악치료의 이론과 실제, 양서원, 54.

을 지향하는 단계들로 이루어진다. 이세 가지 목표는 상호의존적이며 목표들은 진단과 개인적 필요에 따라서 달리 만들어진다.

iii) **분석적 음악치료:** 분석적 음악치료는 프로이트, 융의 심리학과 클라인, 로웬 등의 정신역동이론에 토대를 두고 메리 프리슬리, 라이트, 워들 등이 만들어낸 것이다.[94] 분석적 음악치료의 주요 목표는 내담자의 잠재력을 실현하는 것을 방해하는 장애물을 제거하는 것이다. 이를 위해서는 무의식에의 접근, 통찰력의 획득, 방어적 에너지의 해방, 긍정적 목표의 설정과 창조성 발달시키기가 필요하다. "분석적 음악치료의 역동적 요소는 내담자, 음악 치료사 그리고 말이다. 음악과 말은 서로를 향상시켜 준다. 음악은 말 저변에 깔린 내적 감정을 밖으로 이끌어내고 말은 감정에 대한 사고를 밝혀준다."[95] 여기서 치료사의 역할은 감정이입을 하며 내담자의 내면을 탐구하고 내담자의 소중한 것들을 수용하고 인정하며 순수반응을 제공하고 치료적 성장을 자극하고 내담자의 어두운 면을 이겨내는 것이다.[96] "내담자 치료사의 관계는 프로이트적 용어로 작업동맹, 전이, 역전이 등으로 설명되며 이 모두는 치료적 성장에 필요한 것이다."[97]

94) 김군자, 음악치료의 이론과 실제, 양서원, 45.
95) 같은 곳.
96) 같은 곳.
97) 같은 곳.-전이란 내담자가 과거에 겪은 감정을 치료사에게 투입하는 것이고, 역전이란 반대로 치료사의 과거 감정을 내담자에게 투입하는 것이다. 예를 들면 내담자가 가진 아버지에 대한 증오로 인해 내담자가 치료사를 증오할 수 있고, 치료사가 겪은 어머니에 대한 동정심으로 인해 치료사가 내담자를 동정할 수 있다.

> 쇼펜하우어: 영원한 이데아를 관찰하는 것이 예술이며 천재의 작품이다. 예
> 술의 유일한 근원은 이념의 인식이며 예술의 유일한 목표는 이 인식의 전달
> 이다.

문학[98]

-가슴의 아픔을 글로 배출하라!

① 문학의 본질

셰익스피어

문학은 예술 가운데 가장 비예술적
인(비감각적인) 즉 가장 지성적인 예술
이다. 건축, 조각, 회화, 음악 등 다른
예술들이 음과 색 등 물질을 표현도구
로 한다면, 시문학은 언어를 표현도구
로 삼는다. 소리, 색채 등은 비언어적이

98) 조정옥, '니콜라이 하르트만의 미학에서 예술과 철학의 상호보완성', 철학과 현상
학연구, 2012 가을. 한국현상학회.

며 감각적 가치만을 갖는 반면에 시문학의 언어의 본질적 기능은 의미작용에 있다.[99] 철학사를 잠시 살펴보면, 플라톤은 시를 가장 철학적인 예술로서 최고의 예술로 평가했고 헤겔도 그렇다. 헤겔에 따르면 문학은 낭만주의 예술의 단계에 속하며 내용과 형식 가운데 내용의 비대화를 통해 감각성을 상실해간 예술의 죽음의 단계인 동시에 예술보다 높은 단계인 철학으로 넘어가는 막바지에 서 있다. 헤겔에 의하면 음악에서 화성과 멜로디의 움직임이 곧바로 말하고자 하는 내용의 표현이자 느낌으로 사용되는 것이며 듣는 이에게도 같은 것을 일깨우는 것이 가능한 반면에, 시는 언어의 음과 개념(음의 의미)이 별개이며 이런 외면적인 것으로 정신적인 환상을 형성하는 과정으로 인해 어느 예술보다도 독특하다.[100] 시는 영혼이 깃들어 있는 시적인 언어를 통해 직관과 개념의 내면적인 대상을 얻는다. 환상은 이와 같은 직관, 느낌, 생각 등을 사건, 행동, 기분, 열정의 폭발 등의 완성된 세계로 만들고 이런 방식으로 작품이 완성된다.[101] 시각예술이 묘사를 방법으로 한다면 문학은 이야기 즉 서사를 통해 생명력을 얻는다. 회화에 비해 문학에서 인물의 외면과 신체의 묘사는 단순한 묘사를 위한 정물적 묘사가 아니라 인간관계에 중요한 영향을 미치는 묘사이어야 한다. 문학에서는 단순한 무의미한 완벽한 묘사가 목적이 되어서는 안되며 반드시 대상과 사건에 대

99) 서종택, 오탁번, 한용환, 『문학이란 무엇인가』, 청하, 17.
100) 헤겔, 『음악미학』, 41.
101) 헤겔, 『음악미학』, 30-31.

한 필연적인 관계, 인간 간의 갈등과 운명을 표현해내려는 목적 하에 이루어져야한다. 불필요하게 섬세하고 세밀한 세부적인 묘사는 문학에서 군더더기에 불과하다. 문학은 단순한 사진과 같은 병렬적 묘사가 아니라 삶 속에서 중요한 것을 중심으로 조직적인 총체성을 담아내야 한다는 것이다."루카치는 행위하는 인간들의 사회적 연관관계와 그들의 운명 행복과 불행을 드러내는 사건의 줄거리를 가장 중요시한다. 그 줄거리를 잘 배치하는 것이 바로 서사의 핵심이다."[102]

쇼펜하우어에 따르면 개념[103]은 결코 예술작품의 근원이어서는 안되며 개념의 전달이 예술작품의 목적이어서도 안된다. 그러나 시에서는 개념이 소재이며 직접적으로 주어진 것이다. 개념 그 자체로서는 직접적으로 직관할 수는 없고 개념에 포함되는 어떤 실례에 의해서 직관되므로 비유, 은유, 우화 등이 언어예술에서 효력적이다.[104] '시도 다른 예술과 마찬가지로 의지의 객관화의 단계인 이념을 전달하려는 의도를 가지며 시는 특히 인생의 이념을 전달하고자 한다. 역사가 개별적인 진리를 말한다면 시는 보편적인 진리, 보편적인 인간성의 본질을 말한다. 인간성의 이념을 묘사하는 것이 시인의 의무이다. 시인은 보편적 인간

102) 이주영, '루카치의 리얼리즘 관점에서 본 문학과 미술의 관계', 『미학』, 김진엽 하선규 엮음, 책세상, 2007, 316.
103) 쇼펜하우어에 따르면 모든 예술의 목적은 이념의 전달이며 개념에서 출발하는 예술은 좋지 않다『의지와 표상으로서의 세계』『의지와 표상으로서의 세계』300. 개념의 표현은 예술의 참된 본질을 이해하지 못하는 사람들을 위한 것이다.『의지와 표상으로서의 세계』302.
104) 쇼펜하우어, 『의지와 표상으로서의 세계』, 304-305.

239

이다. 인간의 가슴 속 어디엔가에 머무르며 깨어나려고 하는 것 모두가 시인의 주제와 소재인 것이다. 시인은 인류의 거울이며 인류가 느끼고 행하는 것을 인류에게 의식시켜 준다.'[105]

문학과 마찬가지로 모든 학문과 과학이 언어를 사용한다. 학문의 언어가 주관을 배제하려는 노력 속에서 가능한 한 정확한 객관적 지시기능을 맡고 있다면 시문학의 언어는 개인적 주관성과 상상력을 최대한 발휘하여 독창적 표현을 추구한다. 이제까지의 철학 역시 다른 학문과 마찬가지로 (비록 각각의 철학자 나름의 개념 정의에 따라 논리적 체계를 세우기는 했지만) 사물에 대한 주관적, 독창적 표현보다는 사물의 본질에 대한 객관적 기술이기를 희망해왔다고 할 수 있다. 시문학의 언어는 학문의 언어와는 달리 일대일 대응되는 사물의 지시보다는 보다 함축적인 상징적 의미를 담아 전달하고자 한다.

문학은 소재가 가장 광범위한 예술인 반면에 그것의 재료(Materie)가 언어이므로 감성적으로 접근하기가 가장 힘든 예술이다.[106] 문학은 조형예술처럼 어떤 질료로 주제를 직접적으로 형성하는 것이 아니라 말이라는 우회로를 거쳐 환상을 자아낸다(시문학의 간접성). 문학의 질료(재료)는 자연적인 것이 아니라 인간에 의해 구성된 말과 글이다(문자는 특히 항존성과 지속성 보유한다.). 말이 문학작품의 실재적 구성층이라면 말이 표현하는 것(말뜻)은 배경 즉 인간적인 사실의 총체, 운명과 정열,

105) 쇼펜하우어, 『의지와 표상으로서의 세계』, 305-318.
106) Nicolai Hartmann, Aesthetik, Berlin, 1965, 174.

행동하는 태도, 인격과 성격 등이다. 문학에서는 진리와 비진리의 대립에 구애되지 않으며 실재성에 대한 시인과 부인에 독립적이다. 말과 말 뜻의 관계는 여기서 현실과 꿈의 관계와 같다. 말의 뜻은 그림 속의 색의 마력과 유사하며 고도의 투명성을 가진다.

"문학의 주제는 어떤 예술분야보다도 광범위하여 문학은 인간생활 전체를 포괄하며 우리 눈앞에 나타낸다. 문학 속에 현상하는 세계와 인물은 현실적인 세계가 아니라 전혀 별개의 현상하는 삶, 조작된 삶, 가상적으로 구성된 삶이다. 작중 인생은 액자 속 그림같이 작품 속에 고립되어 있는 것이다. 내용이 아무리 풍부하고 다양해도 그 존재 방식은 현상적인 것(나타난 것)이다. 문학 속의 현상하는 시간 공간 중에 형상, 운명, 활동, 정열이 움직이고 있다. 문학작품을 읽을 때 우리는 별개의 시간공간으로 옮겨 가며 문자로 쓰여진 말의 테두리를 통하여 실제적으로 체험할 수 없는 낯선 인생을 들여다보는 것이다. 문학의 주제가 광범위할 수 있지만 한 작품 속에 인생의 그 모든 측면이 담기는 것이 아니라 어떤 특정한 한 단편을 선택하고 잘라내어"[107] 나름대로 하나의 체계와 질서를 만든다. 우리 인생 여기저기에 그리고 여러 시기에 일어나는 사건들을 종합하여 질서를 부여하고 작품 속에 응축시키는 것이다.

시는 철학이 말할 수 없는 것을 말할 수 있다. 시는 말하고자 하는 것을 개념을 통해서 하지 않는다. 개념을 사용하더라도 상징성 즉 영상성

107) 하르트만, 『미학』, 176.

(bildhaft)을 강조하여 그 개념의 의미를 바꿔서 사용한다.[108] 문학은 희미하게나마 이념 즉 세계의 본질을 담고 있으며 이념이란 곧 철학적인 어떤 것이다. 문학은 의식적이든 무의식적이든 철학적 이념을 담고 있게 마련이다. 문학의 이념에는 도덕적 이념뿐 아니라 비합리적, 비이성적인 이념 즉 형이상학적 불안, 불안정, 무기력, 또는 종교적, 정치적 이념 (자유)등도 있다.[109]

철학이 보편적 이념을 정확하게 정의하고 드러내야 하는 반면에 문학은 그럴 필요 없이 단지 암시하기만 하면 된다.[110] 시인은 이념을 가장 심오하고 적합하게 통찰하는 자가 아님에도 불구하고 이념을 가장 적합하게 표현할 수 있다.[111] 시인에 의한 이념의 무의식적 표현은 오히려 자연스럽고 직접적인 표현이 되며 가슴에 직접적으로 전달된다. 니콜라이 하르트만에 따르면 철학이 직접적으로 이념을 기술하는 반면에 문학은 자기가 표현하고자 하는 이념을 뼈대처럼 자기 속에 숨기며 겉으로 표시나지 않게 묘사하며 또 그렇게 묘사해야만 한다. 문학은 이념을 녹이고 풀어서 쉽게 단번에 소화 흡수되게 한다. 논리와 개념의 가시가 없는 문학은 가슴에 직접적으로 저항 없이 다가온다.

108) 하르트만, 『미학』, 175.
109) Nicolai Hartmann, Aesthetik, Berlin, 1965, 182.
110) Nicolai Hartmann, Aesthetik, Berlin, 1965, 183.
111) Nicolai Hartmann, Aesthetik, Berlin, 1965, 182.

쥐스킨트 '콘트라베이스': 아는 사람 가운데 어떤 사람이 여자 성악가와 일 년 반 동안 교제를 한 것으로 알고 있습니다만, 그 사람은 첼로를 연주하는 사람이었습니다. 첼로는 베이스처럼 유별나지 않습니다. 작품에서 첼로가 독주되는 부분도 제법 흔하게 등장합니다. 차이코프스키의 피아노 협주곡, 슈만의 교향곡 4번, 돈 카를로스 등. 그런 모든 사정에도 불구하고 제가 알고 있다는 그 첼리스트는 그 여자 성악가와 교제함으로 해서 인생을 완전히 망 쳐버리고 말았습니다. 그 여자의 노래를 반주해 주기 위해서 피아노를 배워 야만 했거든요. 그 여자가 단지 사랑이라는 이름으로 그렇게 하기를 요구했 기 때문이었지요. 어쨌든 그 사람은 불과 얼마 되지 않아서 자신이 사랑하는 여자의 연습용 반주자로 전락해버리고 말았답니다. 그것도 별로 신통찮은 반주자로 말입니다.[112]

② 문학작품의 층들

문학은 다음과 같은 세 가지 층으로 구성된다.

1) 언어층: 가장 얕은 층, 전경.

112) 쥐스킨트, 콘트라베이스, 53-54.

2) 문학의 중간층

2-1) 회화 조각의 감성층에 해당되는 층: 신체의 움직임, 위치, 표정과 언사 즉 인간 외면[113]

2-2) 두 번째 층은 첫 번째 층을 통해서 그 배경에 나타나는 것으로서 행동, 태도, 작용과 반작용, 성패, 고집, 갈등, 해결이 여기에 속한다.[114]

2-3) 심적 계층: 인간의 도덕적 특성과 성격. 이기심, 자애심, 난폭과 공손 비겁과 대담, 공과, 책임능력과 의무의식[115]

2-4) 그 뒤의 층은 인간 내면이 아니라 인생 전체로서 작가는 몇 장면이나 삽화로서 전체를 나타나게 한다.[116]

3) 문학의 최심층: 개인적인 이념과 보편적인 인간의 이념, 종교적 이념, 세계관, 형이상학적 이념 등[117]

3-1) 인간 개개인의 본질: 충동적, 인간형, 엄격한 인간형 등

작가는 인간의 근원적 본질을 직관할 수 있는 능력을 가진 자이며 그러므로 사랑하는 자와 유사하다. 왜냐하면 인간의 본질은 인격적 사랑을 통해서만 인식되는 것이기 때문이다. 차이가 있다면 작가의 사랑은 개인에 국한된 것이 아니며 이념으로 관조한 것을 다른 사람에게도 보여준다는 점이다.

113) 하르트만, 『미학』, 을유, 177.
114) 하르트만, 『미학』, 을유, 178.
115) 하르트만, 『미학』, 을유, 178.
116) 하르트만, 『미학』, 을유, 178.
117) 하르트만, 『미학』, 을유, 179.

3-2) 보편적 인간의 이념: 예를 들면 행복과 같은 이념은 말로 설명해도 잘 이해하지 못하지만 말이 아닌 형상으로 즉 인간의 삶 속에서 직관적으로 파악되게 하면 깊은 감동을 준다. 보편적 이념이 너무 부족하면 천박하고 너무 지나치게 앞으로 튀어나오면 지루하다. 문학은 보편적인 것을 개별적 형상에서 수수께끼와 같은 형식으로 독자가 해독하도록 남겨둔다.

3-3) 보다 깊은 형이상학적 이념 세계관

여기서 문학의 이념은 불투명하고 비합리적이다. 형이상학적 근심, 생의 불안, 예측불허의 운명에 대한 무력감, 종교적 이념, 세계관의 이념(자유의 이념) 등. 문학작품은 이러한 이념을 분석하고 규명하는 것이 아니라 감정으로 파악할 수 있게 만든다. 작가는 이념을 말하는 것이 아니라 나타나게 한다. 작가는 오직 암시를 줄뿐이다. 그것도 이념 자체에 대한 암시가 아니라 개별적 사건과 개인 감정, 정열, 결단 등으로 암시를 준다. 작가는 설명할 필요가 없다. 작가가 관조한 이념은 반비밀의 상태로 은폐되어야 한다. 심지어 작가 자신도 그 이념을 모를 수도 있다. 바로 모르기 때문에 말로 하지 않고 작품으로 하여금 말하게 한다. 즉 이념을 직접 말하는 것이 아니라 주인공의 행위, 사건, 운명에서 이념이 드러나도록 한다. 작가의 위대한 솜씨는 하나하나의 성격, 사건, 운명, 정열의 구체적 개성을 손상하지 않고 보편적 이념의 의의가 현실적으로 튀어나오게 함에 있다. 시인이 이념을 가장 심오하고 적합하게 통찰하는 자가 아님에도 불구하고 이념을 가장 적합하게 진술하고 표현할 수 있다는 것은 하나의 미스터리라고 할 수 있다. 시인이 이념에

대해 자각이 없거나 심지어 무지할수록 그리고 이념을 의식하지 않을수록 이념이 더더욱 생생하게 작품 속에 녹아들어가 표현되는 것이다. 문학에서 이념이 너무 앞으로 튀어나오고 주제화되면 시적이지 않으며 영향력도 상실되는 반면에 이념을 너무 알아볼 수 없게 하면 중요한 것이 빠진 듯 평평하게 된다.[118]

> 말 → 중간층1 : 표정 동작 언어 → 중간층2: 심리 −희노애락, 감정, 갈등, 성공실패 → 이념1: 개개인의 본질, 보편적 인간 이념 → 이념2: 종교적 이념, 세계관 이념[119]

조형예술은 직접적으로 감성에 호소하며 전경의 존재층은 실재적이고 지각 가능한 것이다. 반면에 문학에서 실재층은 말이나 글뿐이다. 현상이 말이나 글에서 출발하지만 성격, 활동, 운명 등이 직접 말에서 나타나는 것이 아니라 다시 한번 중간층을 통해서 나타난다. 작가가 말하고자 하는 심적인 것, 내면적인 것(인간행위와 수난, 의도, 결정, 실패와 성공, 심상, 정열, 운명)은 감성에 나타나는 외면적인 것 즉 표정, 말, 신체운동, 반응 등 바깥에 드러나는 인간을 통해서 나타난다(이러한 외면은 인간

118) Nicolai Hartmann, Aesthetik, Berlin, 1965, 181.
119) 예: "그런데 말이에요. 내 가방을 가지고 나를 판단하지는 마세요. 오기 직전 뤼 드 르네의 끔찍한 가게에서 산 것이거든요. 밉살스러운 물건이에요."
1층(언어층) 2층(행위, 표정과 심리): 가방에 대한 불만족, 수치심, 가방으로 인해 오해받지 않을까하는 불안. 클로이가 남자주인공을 의식하고 있음을 보여준다. 알랭드 보통, 『왜 나는 너를 사랑하는가』, 청미래, 정영목 역, 19-20.

삶의 진면목이 아니다.). 작가는 내면적인 것을 직접적으로 발설하지 않고 중간층을 통해서 보여지게 한다. 문학에서는 구체성과 직관성이 중요하기 때문이다. 마치 일상생활에서 사람들이 입으로 말하지 않아도 기분이나 정열을 보는 것과 마찬가지로 문학도 외면적 거동에서 내면이 간파되도록 의도한다. 중간층은 비실재적 환상을 통해서 감성적으로 직접 직관되는 것이다. 지각되지만 현실적인 지각이 아니라 환상을 통해서 재생산되는 지각이다. 중간층이 전혀 없게 되면 문학은 산문이 되고 말은 개념적이고 무미건조하고 추상적이 된다. 중간층은 독자의 광범위한 다양한 자유를 통해서 보충된다. 문학의 중간층(=비실재적인 현상적 전경) 바로 이것이 직관성을 요구한다.

문학은 예술 장르 가운데 감성적(감각적)인 것과 거리가 가장 멀다. 왜냐하면 문학의 질료는 말뿐이기 때문이다. 철학자가 이야기 못하는 것을 문학은 말로 표현할 수 있다. 그것이 바로 중간층으로서 인간의 행동묘사이다. 인간의 모든 행동은 그가 원하든 원하지 않든 그의 내면을 폭로한다. 작가는 인간의 행동(그 일부분)이라는 우회로를 통해서 내면을 나타나게 한다. 그래야만 그가 보여주려고 하는 것이 보여질 수 있기 때문이다. (여기서 본다는 것은 2차 관조, 감정적 직관을 말한다.[120] 미움과 사랑, 질투, 불안, 희망의 관조.) 작가가 만일 성격을 분석하여 보여준다면(이는 심리학자의 일) 권태스러울 것이며, 모든 행동을 다 보여 준다면 끝이 없

120) 하르트만, 『미학』, 17-19. 보고 듣는 감각적 직관(관조)를 일차 관조라고 한다면 감각적 관조를 토대로 하는 감정적 직관은 이차 관조이다.

을 것이다. 작가는 사건을 몇 장면으로 압축하여 보여준다. 보잘것없는 조그만 장면이 극히 심각한 인상을 줄 수 있다. 하찮은 얘기 속에 중요한 것이 들어 있다. 그것이 말로 다할 수 없고, 말하지 않은 것을 지시하기 때문이다.

③ 문학치료, 독서치료, 시치료

문학치료란 역사적으로 '독서를 심리적 장애의 중재에 이용한다'는 의미였다. 따라서 독서치료에서 출발하였다고 할 수 있다.[121] 문학치료는 이제 수동적 독서가 아니라 문학적 창작인 시쓰기를 이용하는 치료로서 문학적 창의성과 자발성을 바탕으로 문학적 텍스트를 치료에 응용하는 경향이 있다. 리디의 정의에 따르면, "문학치료는 통합적 치료 방법으로서 신체와 마음과 정신의 건강을 돌보기 위해 여러 수단을 사용한다. 이때 문학이 주도적으로 또는 부수적으로 사용될 수 있다. 훈련받은 문학치료사가 참여자에게 글쓰기 작업을 통하여 자신의 문제를 인지하고 감정을 표현하게 하여 자신의 삶을 변화할 수 있도록 도와준다."[122] 문학치료는 수동적 읽기에서 벗어나 점차 능동적 글쓰기 치료를 중심으로 하는 것으로 이해되고 있다. "문학치료의 목표는 인지적 통찰과 정서적 이해다. 정서적 이해란 지금까지 가져온 감정 행동에 대한 이해를 말한다. 그리고 인지적 통찰이란 자신이 그로 인해 고통을 당하

121) 변학수, 통합적 문학치료, 학지사 2006, 15.
122) 변학수, 통합적 문학치료, 학지사 2006, 17-18.

는 왜곡된 감정과 행동의 통찰을 의미한다. 문학치료는 글쓰기 시간을 주재하여 참여자가 스스로를 살필 수 있는 문학이라는 거울을 통해 대화의 상대가 되며 스스로 치유할 힘을 얻도록 도와주는 것이다."[123] 프로이트적 정신분석을 기초로 하는 문학치료는 부정적 감정이기에 억압되어 저장된 무의식을 문학을 통해서 불러일으켜 화해시킨 뒤 다시 무의식으로 되돌려 보내는 것이다. "정신분석에 따르면 문학치료는 문학을 읽어주거나 쓰게 할 때 유사한 마음속의 욕망을 드러내게 하는 수단인 동시에 치유의 수단이 된다."[124] 융의 분석심리학을 이용한 문학치료는 아무것이나 자유자재로 상상하는 자유연상과 대조적으로 구체적인 이미지나 경험에 주목하여 그와 관련된 상을 떠올림으로써 이미지를 의식세계로 끌어올리는 기법인 적극적 상상을 이용한다.[125] 게슈탈트 이론에서는 과거보다는 현재의 감정이나 상황을 중시하며 지금까지 인정하지 않았던 성격의 일부를 현재에 받아들여 통합하는 것이다. 해소되지 않은 채로 의식의 배경에 머물러 있던 경험내용을 전경으로 불러들여 해소시키는 과정이다. 즉 "참여자가 이야기하는 슬픔, 고통, 갈등을 현재의 상태에서 경험하도록 하는 것이다. 결국 문학치료는 문학을 통해서 참여자가 심층적 체험을 말하고 표현하고 언어적 형식으로 가져오며 동시에 그동안 잊고 있던 자신에 대해 인식하게 하는 것이다."[126]

123) 변학수, 통합적 문학치료, 학지사 2006, 20-21.

124) 변학수, 통합적 문학치료, 학지사 2006, 56.

125) 변학수, 통합적 문학치료, 학지사 2006, 57.

독서치료(Bibliotherapy)란 문학치료까지 포괄하는 넓은 범주로서 다양한 장르의 문학 즉 소설과 시, 동화뿐만 아니라 신문기사, 노랫말, 연극, 영화, 드라마, 이야기, 일기와 자서전을 재료로 읽기와 쓰기 그리고 상호작용적 대화를 통해 자신과 타인 그리고 인간관계와 인생에 대한 이해를 돕고 새로운 통찰을 얻게 하며 행동과 습관을 수정하고 문제를 해결하는 치료법을 말한다. 독서치료는 감정정화(카타르시스)와 더불어 예술에 대한 즐거움과 흥미를 느낌으로써 스트레스를 완화시켜 주는 치료이다. 독서치료는 다른 예술치료들과 마찬가지로 발달촉진과 긴장완화와 자존감 향상, 사회적 적응, 인간관계 등 사회성을 향상시키는 효과를 목적으로 한다. 독서치료의 구체적 목적으로는 정보제공, 자기이해, 통찰, 문제토의, 격려, 카타르시스, 문제해결, 대인관계 명료화와 타인과의 상호작용 방식의 변화, 독서의 즐거움과 긴장완화, 현실을 넓은 안목으로 긍정적으로 보기, 새로운 가치관 획득 등이 있다. 독서치료에는 독서자료뿐만 아니라 내적인 반응과 환기를 촉진하는 시청각적인 영상이 사용될 수도 있다. 또한 토론, 글쓰기, 그림그리기, 역할극 등 여러 가지 방법의 구체적 활동과 상호작용을 매개로 한다. 독서치료의 원리는 동감과 감정이입을 통한 작중 인물과 자신과의 동일화의 원리, 작품에 대한 간접적, 미적 감상에서 작중인물의 감정, 사고, 성격태도에 대한 직접적인 현실적인 표현으로 나가는 카타르시스의 원리, 작품을

126) 변학수, 통합적 문학치료, 학지사 2006, 61.

통한 새로운 경험과 통찰, 자기수용과 자기수정을 돕는 통찰의 원리 등이다.

읽기, 생각하기, 표현하기라는 독서의 세 영역 가운데 표현을 강조하는 독서치료로서 글쓰기 치료(저널 치료)가 있다. 독서치료단계는 도입단계로서 내담자와의 신뢰관계 형성, 문제의 명료화, 내담자의 상황파악이 요구되며 두 번째 단계로서 내담자의 관심과 수준에 맞으며 문제해결에 도움이 되는 적절한 책의 선정이 이루어지는 독서자료의 선택단계, 세 번째 단계로서 내담자의 관심유발을 위한 독서자료의 소개, 그리고 이해를 돕는 단계로서 책 속의 등장인물과 내담자의 유사성을 직시하도록 돕고 통찰을 이끄는 질문제기, 마지막 단계로서 독서를 통한통찰을 행동에 옮기도록 격려하며 모니터링하는 후속조치와 평가단계다.(Doll & Doll의 5단계이론)[127] 이야기치료는 수동적으로 텍스트를 읽는 것과는 달리 적극적으로 이야기를 만들어 심리적 문제를 해소하는치료이다.

④ 독서치료와 유사한 것들의 구분
좁은 의미로 보자면 독서치료는 시나 소설과 같은 문학텍스트뿐만아니라 신문기사나 마음 다스리기와 같은 실용서적을 사용한 포괄적인심리치료이며 문학치료는 독서치료 가운데 문학적, 예술적 텍스트에

127) 독서지도사 2급과정 한국상담협회 199-207.

국한되는 심리치료이다. 시치료는 문학 가운데 시를 재료로 하는 치료를 말한다. 엄밀한 의미로 보자면 독서치료가 문학작품뿐만 아니라 자기개발서, 신문, 잡지 등 모든 종류의 독서자료를 치료활동에 이용하는 반면에 문학치료나 문학치료의 한 종류인 시치료는 문학작품을 이용한다는 점이 다르다. 그러나 여기서 철학뿐만 아니라 모든 학문의 운명이라고 할 수 있는 개념정의에 주목해야 한다. 똑같은 개념이라도 철학자마다 개념정의가 다르듯이 여기서도 예술의 정의와 예술로서의 문학의 정의는 고정된 것이 아니다. 크로체는 인간의 모든 활동이 예술의 본질인 직관을 토대로 하므로 예술적이며 신문기사조차도 예술이라고 보았다. 나는 여기서 예술과 문학의 범위를 최대한 넓게 적용하고자 한다. 독서치료와 문학치료의 역사 속에서 독서치료는 수동적인 읽기를 위주로 하고 문학치료는 쓰기라는 능동적 활동을 하는 것으로 구분되어 왔다. 그러나 신문기사조차도 창작된 어떤 것이므로 비록 그것이 건조하지만 예술의 한 단계임을 인정할 수 있다. 그리고 현재로서 독서치료도 다양한 통합적 예술활동과 더불어 능동적 쓰기가 병행되고 있으므로 독서치료 또한 문학치료라고 할 수 있고, 독서치료는 보다 넓은 개념으로서 문학치료를 한 부분으로서 포함하고 있다고 할 수 있다.

독서치료와 연관된 여러 가지 유사한 치료들에 대해서 통용되는 구분을 보면 이야기치료는 내담자와 치료사가 직접 대화를 통해 이야기를 만들어가는 과정을 통해서 치료가 되는 반면 독서치료는 이미 만들어진 이야기를 매개로 한다.[128] 글쓰기치료는 정신적, 육체적, 정서적, 영적으로 더 나은 건강과 행복을 위하여 글쓰기를 사용하는 것이다. 자

신에게 상처가 되었던 과거의 사건을 자세히 묘사하고 그때 느꼈던 감정과 그때의 사건에 대한 현재의 느낌을 함께 쓸 때 효과가 컸다는 결과가 보고되고 있다.[129] 흥미로운 것은 욕설이나 비난 등 자기가 쓴 글을 타인에게 들키지 않도록 고장난 볼펜으로 쓰는 방법도 있다는 것이다. 독서치료는 글쓰기 치료와는 달리 이미 완성된 독서 자료를 수단으로 한다. 문학치료는 여러 가지 다양한 독서자료 가운데 문학작품을 재료로 사용하는 것이다. 시 치료란 문학치료의 한 종류로서 리듬과 운율을 가져 무의식에 호소하는 시를 매개로 하며 시를 미적 대상이라기보다는 자기표현으로서 보고 감정정화와 자기문제의 객관화를 돕는 치료이다. 그러나 이 모든 구분은 편리를 위한 것이고 이 모든 치료들이 교차되고 융합되는 것이 보통이다.

독서지도와 독서교육은 책을 즐겁게 읽고 책을 좋아할 수 있게 독서 수준이나 흥미를 고려하여 책을 선정해주는 것을 목적으로 한다.[130] 독서클리닉은 읽기 부진아나 읽기 장애아를 대상으로 하여 원인을 진단하고 그에 맞는 처방을 내려주는 것이다.[131] 독서치료는 읽기능력의 교정이나 향상이 아니라 발달적, 심리적 차원의 향상을 목표로 하는 것이다.

128) 김현희 외 공저, 『독서치료의 실제』, 2003, 학지사, 7.
129) 김현희 외 공저, 『독서치료의 실제』, 2003, 학지사, 8.
130) 김현희 외 공저, 『독서치료의 실제』, 2003, 학지사, 6.
131) 김현희 외 공저, 『독서치료의 실제』, 2003, 학지사, 6.

사람들은 그림을 잘 그린다는 것은 사물을 있는 그대로 묘사하는 능력이 있다는 것으로 이해한다. 인간은 오랫동안 바깥세상의 사람, 나무, 동물을 있는 그대로 그려왔고 사실주의 시대까지도 그랬었다. 그러나 사진기가 발명되고 나서는 상황이 달라졌다. 비록 초기의 사진이 인화되기까지는 하루 이상 걸렸지만 사물을 있는 그대로 묘사하는 것은 사진기가 보다 더 잘해낼 수 있게 되었고 화가들은 차츰 바깥세상이 아니라 내면세계를 그리는 데 주력하게 되었다. 탁자 위의 사과를 그리되 화폭의 조화를 생각하여 사과나 식탁보를 일그러뜨렸고 화폭이 하나의 색들을 위한 공간으로 만들어버렸다. 사물의 색을 변형시켰고 그러다가 아예 사물이 전혀 등장하지 않는 점, 선, 면의 파티가 되게 했다. 이 과정 가운데 그 시발점이라고 할 수 있었던 인상주의자들은 아주 많은 비난에 맞서야 했다. 굵고 거친 선이나 점을 사용했던 인상주의자들은 길가에서 주운 돌을 보석이라고 착각하는 정신병자라는 비난을 받았다. 현재 고흐와 르누아르의 그림은 당연시되고 있지만 아직도 그림 그리는 능력이란 있는 그대로를 잘 그리는 능력이라는 편견이 우세하다.

⑤ 독서치료의 유형

독서치유가 일어나는 과정에 따른 유형을 보면 처방적 독서치료, 상호작용적 독서치료, 표현 예술적 독서치료가 있다.

1. 처방적 독서치료는 독서 자체의 치유효과를 유도하는 것으로서 독서치료사의 개입이 거의 없는 것이다. 이것은 독서 자체를 통한 자기치유를 유도하는 것으로서 내담자의 문제상황을 해결해줄 것으로 기대되는 책을 처방하는 것 자체가 독서치료다. 몽테뉴에 따르면 "우울한 생각들에 사로잡혔을 때, 내게는 책들에게 달려가는 것보다 더 나은 방법이 없다. 그러면 나는 곧 책에 빨려들고 내 마음의 먹구름도 이내 사라진다." "자신에게 어울리는 책을 찾는 것만으로도 독서치료에서 절반은 성공한 것이다. 우연히 진솔한 벗을 만나듯, 내가 예상하지 못한 책이 깊은 치유와 회복을 가져다줄 수 있다."[132]

2. 상호작용적 독서치료는 독서치료사의 개입과 참여를 전제로 하는 것으로서 독서행위보다는 독서 치료사와의 대화가 새로운 차원의 통찰을 주며 내담자의 감정을 자각하게 하고 자신의 감정에 직면하게 하여 새로운 차원의 통찰을 주며 내면의 치료로 이끈다고 보는 입장이다. 상호작용적 치료에서 가장 중요한 것은 내담자에 대한 공감적 반응이다. 공감이란 실제적 경험 없이도 다른 사람의 생각 느낌을 상상을 통해서 지적, 감정적으로 이해하는 것이다. 이는 자신의 주체성을 잃지 않고 휘

132) 웹사이트: 조선에듀, 박민근의 힐링스토리.

말림이 없이 내담자의 경험을 함께 경험하고 반응하는 것이다. 여기에는 인간 중심적 치료의 방법인 적극적 경청, 몰입, 무조건적 존중의 태도가 필요하다.

3. 표현 예술적 치료는 수동적인 독서나 대화보다는 직접적인 창작인 글쓰기를 유도하는 치료로서 시치료가 대표적이다. 이것은 참여자(내담자) –문학– 촉진자(독서치료사) 사이의 상호작용을 강조하며 창의적 글쓰기를 강조한다.

독서치료는 책읽기와 책 내용과 연관된 대화에만 국한되는 것이 아니라 글쓰기, 그림그리기, 만들기, 역할극을 첨가할 수도 있다. 독서치료 시작 전에 내담자의 문제를 파악하기 위한 문장완성 검사나 그림검사도 가능하고 독서치료 초기단계에서 자신의 살아온 인생을 그래프로 표현해보는 인생선그리기와 자서전 쓰기가 가능하다. 중간 단계에서는 편지쓰기, 일기쓰기, 이야기나 시 완성하기, 종결단계에서는 직업탐색이나 미래의 나 그려보기도 첨가된다. 독서치료 상호작용 중에 이루어지는 것으로서 다음과 같은 다양한 활동들이 가능하다.

캣우먼

1 이야기 기차 만들기: 책을 읽고 난 뒤 이야기의 전개에 따라 일어난 사건들을 기억하여 이야기 기차를 만든다. 사건 1 2 3 4
2 미술활동
연속그림 그리기– 책 속의 중요한

사건들을 연속해서 그림으로 그리기

3 역할놀이와 토의

-원탁토의: 책 속 인물의 장단점을 토의하여 참여자가 내면화하기 원탁토의에

참여하여 등장인물이 직면한 문제들을 함께 토의하여 해결방안 결정하기

-역할극 놀이: 이야기 속 사건으로 역할놀이하거나 현재 상황에서 역할을 바꿔

서 해보기

-상황 흉내내기: 유머있고 재치있게 구성하여 이야기 속 상황 흉내내기[133]

⑥ 독서치료의 원리

모든 예술치료가 그렇듯이 독서치료에서도 역시 내담자의 고유한
개인적, 실존적 문제 상황의 파악과 진단에서 출발해야 한다. 병을 알아
야 올바른 처방이 가능하듯이 내담자의 문제를 정확히 파악해야 적합
한 독서 자료와 상호작용방식의 선택이 가능하다. 내담자에 대한 충분
한 이해와 진단을 위해 행동, 언어, 외모에 대한 관찰과 면접 그리고 문
장완성검사, 집 나무 사람 검사, 가족그림 검사, 지능검사 등 심리검사
를 필요에 따라서 선택적으로 진행한다. 자아 존중감, 타인과의 관계 맺
기, 성취감, 형제 자매 관계 등 가족문제, 입양, 이혼, 학대 가족, 알콜 중
독 가족 등의 특수가족 위기가족, 우정과 따돌림의 문제, 불안, 두려움,
정서장애 등 감정적인 문제, 이주민, 장애자, 탈북민, 비만 등 소수자의
문제, 질병과 죽음의 문제. 내담자가 어떤 문제를 가지고 있는가에 따

133) 김현희, 독서치료강의자료집.

라 사용되는 독서 자료가 달라진다. 그리고 동일한 문제라 하더라도 내담자의 발달적 상태와 가족, 직업 등의 사회경제적 상황에 적합한 해결방법을 찾아나가야 한다. 내담자의 나이에 따라 발달상태에 따라 똑같은 자존감의 문제도 다른 독서 자료의 이용이 필수적이다. 미술치료의 경우 똑같은 그림재료와 도구를 여러 연령층에 사용할 수도 있지만 독서치료의 경우 성인에게 적합한 독서 자료를 아동에게 이용하는 것은 불가능하다. 앤서니 브라운의 『돼지책』, 로버트 문치의 『종이봉지공주』[134]는 초등학교 저학년에게 사용되는 반면에 이규희의 『난 이제부터 남자다』는 초등학교 고학년에게 사용되어야 적합하다.[135] 만일 나이가 30세이지만 지적 장애를 앓고 있어 지적 수준이 초등학교 저학년이라면 성인용 도서가 아니라 초등학교 저학년 수준에 맞는 도서를 읽게 해야 한다.

어떤 책의 독서 뒤에 본래적 의미의 독서치료과정이라고 할 수 있는 독서치료사와의 상호작용이 이루어진다. 우선 1. '책의 전반적 인식을 돕는 질문'에서 출발하여(가장 기억에 남는 내용은 무엇인가?) 2. 책의 내용

134) '종이봉지공주'의 줄거리는 다음과 같다. "어느 날 성에 무서운 용이 쳐들어와 공주와 결혼하기로 한 왕자를 잡아간다. 공주의 많은 옷도 용의 불길 때문에 모두 타버린다. 공주는 할 수 없이 종이봉지를 입고 왕자를 구하러 가서 지혜롭게 용을 물리치고 왕자를 구한다. 그러나 왕자는 엉망이 된 공주의 꼴을 비웃고 공주답게 챙겨 입고 오라고 한다. 하지만 공주는 자신의 노력과 마음보다 외모로 평가하는 왕자를 거절하고 희망찬 모습으로 길을 떠난다." 김현희 외 공저, 독서치료의 실제, 학지사, 2003.
135) 김현희 외 공저, 독서치료의 실제, 학지사, 2003, 506-516.

을 구체적으로 살펴보고, 사건들 간의 관계 책 내용에 대한 내담자의 생각 알아보기, 내담자와 연관되는 특정부분에 대한 이해 돕기를 위한 '이해 및 고찰을 위한 질문'으로 나아가야 한다.(등장인물의 문제, 등장인물의 행동과 동기, 문제해결방법에 대한 질문) 그다음으로는 3. '기존의 해결방법에 대한 다각적인 평가와 새로운 접근을 시도하게 하는 질문'을 하고(책 속의 이야기와 다른 해결책을 생각하고 결과를 예측하며 해결방법을 평가하는 질문으로 '병치'라고도 불린다.) 4. 마지막으로 통찰과 자기 적용을 돕는 질문을 한다.(등장인물의 문제와 자신의 문제 사이의 유사성 발견) '종이봉지공주'를 예로 든다면 먼저 이 책을 보고 어떤 생각이 나는가?를 묻고 다음으로는 이야기에 나오는 공주에 대해 어떻게 생각하는가? 그리고 이야기의 결말을 어떻게 생각하는가? 이야기의 결말을 다시 쓴다면 어떻게 쓸까? 그리고 자기적용을 돕는 질문으로서 네가 공주라면 이야기처럼 할 것인가? 아니면 다르게 할 것인가?[136] 정신분석학적 관점으로 보면[137] 등장인물 가운데 나와 비슷한 사람이 있는가? 어떤 면에서 그런가? 이 이야기를 연극으로 만든다면 누구 역할을 하고 싶은가? 비슷한 사건을 경험한 적이 있는가? 그때 어떤 감정이었나?와 같은 동일시 관련 질문이 가능하고 주인공처럼 울고 싶을 때에는 어떻게 하나? 나무의 저런 모습을 보면 마음이 어떤가? 등의 카타르시스 관련 질문, 이 책을 읽고

136) 김현희 외 공저, 독서치료의 실제, 학지사, 2003, 11-13, 511-512.
137) 동일시 카타르시스 통찰관련 질문 등 정신분석학적 입장에서의 질문유형은 슈로드(Shrode)의 견해이다.

난 후 달라진 생각이 있으며 새롭게 알게 된 것이 있는가? 주인공과 다른 해결책을 찾는 다면 어떤 것이 있는가? 등의 통찰 관련 질문이 가능하다.

독서치료의 단계는 학자에 따라 다른 방식으로 분류된다. 대개 먼저 내담자와 치료사 간의 신뢰감과 친밀감을 쌓는 단계를 만들고 내담자의 문제를 파악하는 단계로 나아간다. 내담자가 자신의 문제를 자각하고 통찰하는 단계를 거친 뒤에는 문제해결을 위한 행동실험과 행동수정의 단계로 나갈 수 있다. 마짜(Mazza)가 주장하는 시치료[138]의 네 단계를 보면 내담자와 치료사간의 신뢰감을 형성하여 감정과 개인적 문제를 드러내는 지지단계, 문제에 대한 해석과 명료화를 통해 통찰로 나아가는 통각단계, 통제력을 회복하고 자신의 정체성과 에너지를 확인하며 문제해결에 필요한 행동을 시험해보는 행동단계, 치료에서 얻은 것을 견고히 하는 통합단계가 있다. 돌(Doll & Doll) 역시 이와 유사한 독서치료 단계로서 내담자의 흥미를 촉진하

까마귀소년(야시마 타로의 '까마귀소년'을 읽고 그린 내담자의 그림)

138) 시치료란 시를 읽거나 쓰면서 체험하는 깊은 정서적 울림과 자신에 대한 성찰을 이용한 독서치료의 한 방법이다.

는 자료를 제시한 뒤 책에 나오는 주인공들과 중요한 문제들을 검토하도록 하고 주인공의 행동방식을 관찰하고 등장인물과 내담자 사이의 유사점을 자각하게 한 뒤 내담자가 적절한 행동을 하도록 돕고 구체적이고 합리적인 실천계획을 발전시키며 시연을 되풀이하게 한다.[139]

독서치료 자료의 선정기준으로는 잘롱고(Jalongo)에 따르면 내담자가 이해가능하고 정서반응의 원인이 잘 나타나 있으며 내담자의 문제를 해결하고 위기를 극복하게 만드는 자료이어야 한다. 파덱(Pardeck & Pardeck)에 따르면 매력적인 그림과 유머와 즐거운 리듬감, 논리성 유연성에 의한 흥미유발 가능성, 문제해결에 유용한 정보를 내포한 자료가 좋다. 하인즈와 하인즈베리는 독자가 쉽게 인식가능하고 쉽게 동일시할 만한 경험과 정서를 다루며 공감 가능한 내용, 내담자에게 영향력 있고 감동적인 주제, 즉각적 이해가 가능한 주제, 분노, 질투 등 지나치게 부정적인 감정을 드러내놓는 자료보다는 희망과 자신감을 불어넣으면서도 현실감 있는 긍정적 주제를 내포한 자료가 바람직하다.[140]

139) 김현희, 독서치료강의 자료집.
140) 김현희, 녹서치료강의 자료집.

예술치료에 대한 말말말!!!

궁금이: 저는 그림을 잘 못그리거든요 음악은 잘하니까 미술치료가 아니라 음악치료를 받아야겠네요?

척척박사: 아니에요. 미술치료나 음악치료는 누구나 받을 수 있어요. 미술을 못해도 미술치료가 가능하고 음악을 잘 못해도 음악치료를 받을 수 있어요. 미술치료는 미술솜씨를 보려는 것이 아니라 대상을 어느 정도 크기로 그리는가와 같이 그림을 그리는 방식과 그림 그리는 태도를 보려는 것이기 때문이지요. 그리고 미술치료에서 요구하는 그림은 어려운 것이 아니라 집, 나무, 사람 같은 평범한 대상으로 누구나 어느 정도는 그릴 수 있어요.

춤

-몸짓 하나로도 마음을 읽는다!

① 춤테라피(무용치료, 춤동작치료)의 역사

일상생활에서 우리는 끊임없는 신체동작으로 생존을 추구한다. 휴식의 순간조차도 몸이 무엇인가를 하려는 의지를 접지 못하여 종종 긴장하고 있다. 밭을 갈고 잡초를 뽑고 채소과일을 수확하며 시장에서 물건을 고르고 카페에 앉아 음료수를 마시는 순간 우리의 몸은 움직이고

있다. 그런데 일상에서의 이 모든 움직임은 딱딱하고 리듬 없는 건조한 움직임이다. 예술로서의 춤은 일상의 동작들을 상징화하면서 그 모든 동작에서 불필요한 힘을 빼고 정화하여 본질만을 추출하여 보여준다. 일상의 동작에서 몸은 몸 밖의 대상을 향해 거칠게 뻗어나가고 잡아챈다. 이것은 존재의 도구화와 지배이다. 반면에 모든 예술이 그렇듯이 춤은 존재의 목소리에 귀를 기울이며 몸 밖의 대상을 존재하는 그대로 놓아두면서 뒤따라간다. 일상에서 대상은 소유하고 쟁취하며 싸워야 할 대상인 반면에 춤에서 대상은 따라가고 이해하며 직관할 대상이다. 일상에서 몸 밖의 것들이 적대화 된다면 춤에서 몸 밖의 것들이 나의 일부인 듯 부드럽게 다뤄지며 리듬 속에서 접촉된다. 춤은 인간몸의 아름다운 형태의 움직임을 재료로 흐르는 시간 속에서 리듬에 따라 내면세계를 표현하는 예술이다. 굿맨에 따르면 춤의 도구는 무용수의 신체와 감각과 움직임이다. 공간 속 신체의 움직임이 형식적 요소라면 내용은 감정과 느낌이다. 춤이 반드시 내용을 담고 있는 것은 아니며 단순히 형식적인 움직임의 집합체일 수도 있다. 이는 춤을 위한 춤이라고 할 수 있다. 중세시대 기독교 사회는 모든 형태의 놀이와 운동은 부도덕적인 것으로 간주했다. 르네상스 시대가 도래하면서 이탈리아가 무용 발전의 새로운 중심지가 되었고, 세속적인 즐거움과 인체의 아름다움에 탐닉하는 경향으로 흘렀다. 17세기에는 단순함과 자연스러움을 추구하는 예술운동에서 출발해 미뉴에트는 무용의 상징이 되었다. 정형화된 기법을 따르는 것이 고전적인 발레라면 기법의 구속에서 벗어난 자유롭고 자연스러운 춤이 모던 댄스다. 우주 안에 존재하는 것들은 모두 움

직임 속에 있다. 정지 또한 움직임의 한 형태이다. 특히 생명을 가진 존재들은 의지를 가지고 움직이는데 이 움직임에는 내면적 표현이 깃들어있게 마련이다. 존재의 본질에 따라 움직임의 리듬과 표현이 달라진다. 문명 이전의 춤이 치유적 의식으로서의 춤, 삶의 의미를 찾거나 생존을 위한 감정표현, 신이나 자연과 소통하는 몸짓이었다면 문명화된 춤은 발레와 포크댄스와 같이 형식을 가진 춤으로 여기서는 춤의 형식화와 무대화를 통해서 춤이 일상생활에서 분리된다. 특히 현대무용의 움직임은 몸의 해방, 내면의 감정을 표현하는 춤으로서 춤의 표현성, 창의성, 자발성이 되살아난다. 춤예술가들이 자연의 객관적인 사실을 묘사하는 모방에서 벗어나 인간적인 내면에 충실하려는 움직임이 일어나 신체의 자유를 주장하고 자연스러운 신체의 움직임을 통하여 인간의 자연성을 표현하고자 시도하고 있다.

미술치료에서 내담자가 그리는 선과 색과 형태들이 무의식적 마음의 표출이었다면, 춤동작에서 내담자가 만들어내는 동작도 그러하다. 내담자의 동작은 그의 마음을 읽고 상태와 문제를 진단해낼 수 있는 그림과 같다. 춤동작 치료사는 내담자의 상태와 문제에 알맞은 동작을 그때그때 지어내어 공감을 보여주거나 문제를 해소할 수 있는 제안을 동작으로 보여줄 수 있다. 내담자는 그에 따라 자기를 통찰하고 자존감을 회복하며 동행하는 치료사의 존재로 인해 지지받는 느낌과 안정감을 갖게 될 것이다. 무용치료사의 역할은 관찰과 평가 그리고 언어적 개입이며 핵심적인 것은 "각 단계마다 동작으로 개입하고 즉흥적인 움직임을 보여줌으로써 가르쳐야 한다"[141]는 것이다.

춤테라피에서 춤은 반드시 아름답고 감동적인 발레일 필요는 없다. 형식도 리듬도 결여된 단순한 동작 하나로도 내담자의 문제를 읽을 수 있고 그에 대한 치료적 접근을 할 수 있다. 몸의 움직임이란 그와 함께 생명 전체가 흔들리는 것으로서 상당히 본능적이고 생적이며 본능과 생과 무의식의 직접적인 표출이다. 몸동작을 통해 생명과 무의식이 표출됨으로써 변화되고 새로운 인격상태를 지향하여 나갈 수 있는 것이다. 미술치료의 긴 역사 속에서 내담자가 그리는 선과 색, 형태, 사물들이 어떤 전형적인 마음상태나 질병상태를 지시한다는 것이 밝혀졌고 내담자의 문제나 부정적 마음상태를 치유하는 미술기법들이 알려져 있다. 춤 치료에서도 마찬가지로 몸동작들이 심리적 의미를 상징하며 심리적 혼돈이나 질병상태를 바로잡을 수 있는 치유동작의 목록이 존재한다. 그것은 라반이나 케스텐 버그[142]가 개발한 동작관찰과 분석체계[143]로서 무용치료사, 동작치료사들이 내담자들의 움직임을 관찰하고 묘사하고 평가 분석 진단하는 데 사용하며 또한 치료를 위해서 사용하고 있다. 신체와 마음이 상호적으로 통합적으로 연결되었다면 신체의 동작을 보고 마음에 대한 정보를 얻을 수 있을 것이다. 동작은 심지어 현재의 감정뿐만 아니라 개인의 과거를 통찰하게 해준다. 과거의 경험은 신체 안에 축적되어 동작에서 드러나게 되기 때문이다. 예를 들면

141) 류분순, 춤 동작치료, 학지사, 2004, 189.
142) KMP Kestenberg Movement Profile은 심리, 정서, 인지, 전체적 건강상태 등의 측면에서 인간의 비언어직 행동을 관찰하고 해석하기 위한 포괄적 체계이다.
143) 두산백과 참고.

억압받은 사람들은 좁은 동작을 보일 것이다.

무용치료는 "음악, 미술, 드라마 등과 함께 하는 예술치료의 한 분야로 동작을 심리치료적으로 사용하여 개인의 감정과 정신 · 신체를 통합시키는 것을 목적으로 한다. 무용치료는 무용의 표현적이고 창의적인 개념들을 정신치료의 통찰력과 결합시킨다. 이것은 우리의 일상적인 자각과 내부에 존재하는 무의식적인 정신 과정들을 이해하기 위해서 치료사와 환자의 관계에서 환자를 변화시키는 데 초점을 두고 있다."[144] "춤테라피는 개인의 정서적, 인지적, 신체적, 사회적 통합을 증진시키기 위하여 춤과 움직임을 심리치료의 방법으로 사용하는 것을 말한다. 춤동작 치료는 몸과 마음이 하나라는 기본적인 원리로 부터 출발하여 삶의 의지에 대한 문제를 갖고 있거나, 자기 삶에서 의미를 찾을 수 없고 사랑을 느낄 수 없는 등 다양한 상황의 내담자를 대상으로 하여 치료 관계에서 드러나는 움직임, 행동과 표현, 소통에서의 움직임을 기초로 개인과 그룹 치료를 한다. 춤테라피는 모든 사람이 춤과 움직임이라는 인류의 소중한 선물을 통해, 내면의 욕구와 사회적 환경을 조율하는 자아의 성장, 개성화와 함께 온 우주로 확장된 자기(Self)를 경험하여 행복한 삶을 누리는 데 도움이 되고자 하는 것이다. 지난 50년간 미국과 유럽의 정신건강 분야에서는 몸과 마음이 어떻게 상호작용하는지를 이해하고자 시도해왔다. 춤테라피는 현재 세계적으로 33개국의 병원, 요

144) 두산백과 참고.

양원, 복지관 등에서 정신건강 및 회복을 돕고, 임상교육 및 질병을 예방하고, 건강증진 프로그램으로 현장에서 널리 사용되고 있다."[145]

일반적인 무용 즉 창의적인 무용 활동에서는 특별한 방식으로 느낄 수 있게 하기 위해서 특정한 무용 동작을 가르쳐 주거나 그 동작을 수정하게 된다. 또한 몸을 좀 더 자유롭게 움직이거나 보다 완벽하게 움직이는 것이 목적이 된다. 이와는 대조적으로 무용치료에서는 자신의 존재와 그 존재가 경험하는 새로운 방법을 찾을 수 있도록 동작을 실험해 보고, 말로 표현할 수 없는 내면의 감정을 움직임으로 표현하게 된다. 또한 내담자에게 어떤 동작을 가르쳐 주거나 어떤 감정을 표현하라고 정해 주지 않고, 어떻게 움직이라고 설명해 주지도 않는다.

② 춤테라피의 기본 원리와 목적[146]

ⅰ) 신체와 정신은 끊임없는 상호작용을 한다.

ⅱ) 동작은 발달과정, 주관적 표현 그리고 개인적 패턴을 드러내며 인격을 반영한다. 엄마와 유아 간의 초기 동작의 상호작용이 인격 형성에 결정적인 역할을 한다.

ⅲ) 동작은 꿈처럼 하나의 무의식의 반영이며 동작을 통한 접근은 무의식을 통한 접근이다. 동작을 통해 느낌이나 이미지, 상징을 만나는 것

145) 박선영 다음 카페: 춤테라피 심리상담센터 http://cafe.daum.net/whitedance/FPvs/11.
146) 두산백과 참고.

이 치료적 변화과정을 의미한다.

ⅳ) 창의적 움직임 : 자유연상과 즉흥 움직임을 통해 동작을 만들어내는 행위는 사람들에게 가상의 세계에 대한 새로운 경험을 하게 해주기 때문에 본질적으로 치료와 연관된다.

ⅴ) 치료자와 내담자의 관계

- 움직임 관계 : 동작을 통해 이루어지는 내담자와 치료자 관계는 무용치료의 중요한 장점으로서 행동의 변화를 가능케 한다.

- 지금 여기에서 : 치료자는 내담자의 동작과 자신의 내면을 바라보면서 접촉하게 되는 감정이나 내담자의 움직임이 자신에게 진실하게 느껴지는지에 초점을 두는 것이 중요하다.

무용치료는 신체를 통해 자아를 인식해 나갈 수 있도록 하며 이러한 신체 자각은 심리적인 활동 영역을 알 수 있고, 공통된 경험을 하게 되는 것이다. 또한 자신의 내부에 있는 감정들을 신체 움직임을 통해 자유롭게 표현함으로써 마음과 신체의 조화로운 통합을 이루어내는 것이다. 무용치료는 개개인의 내면생활을 신체와 움직임을 통해 표현하고 자신의 정신과 신체의 올바른 자각을 통해 자신을 통합해 나가도록 유도하는 것인데, 이러한 과정은 자아를 발견하고 성장시키는 데 큰 역할을 한다. 더 나아가 무용치료를 통해 정서와 감정의 긴장상태를 순화할 수 있으며, 개인의 변화를 발견하여 현재의 움직임을 주시하고 심신의 균형 있는 통합을 이루어가는 치료 과정, 그 자체도 매우 중요하다.

무용치료의 주요 목적은 다음과 같이 요약된다.

먼저 내담자에게 동작을 통한 감정의 경험을 통해 심리적, 신체적 통합을 돕는다. 즉, 춤동작을 하면서 느끼게 되는 감정이 어떤 기억이나 억압된 상처와 연관되어 있는지를 이해할 수 있도록 해 준다. 둘째, 개인의 일상적인 행동과 대인관계를 돕는다. 이것을 위해서는 특히 집단 작업이 유용하다. 개인이 경험하는 감정은 주로 대인관계를 통해서 일어난다. 이러한 대인관계에서 가장 어려운 것이 언어 아래 놓여 있는 마음이라고 할 수 있는데, 이러한 마음을 표현하고 소통하기 위한 방법으로 동작을 사용하는 것이다. 동작은 언어가 전하지 못하는 깊은 마음을 아주 쉽게 드러내 주기 때문이다. 셋째, 개인과 집단에 존재하는 무의식적인 감정에 접근하기 위해 창의적인 동작을 도입한다. 창의적인 동작은 자기의 습관이나 패턴에서 나오는 것이 아닌 새로운 동작이며, 이러한 동작은 이제까지 경험해 보지 못했던 감정을 새롭게 경험하게 하는 역할을 한다.마지막으로, 자신의 현재 모습을 받아들이고 사랑할 수 있게 한다.

③ 움직임 분석[147]

인간의 움직임은 생활의 가장 기본적인 신체 경험이다. 감정을 전달하고 삶의 존재를 확인하는 정서적 신체 경험과 표현을 위한 모든 동작이 마음의 상징이다.

147) 두산백과 참고.

우리 몸의 각 부분에는 심리적인 의미가 있다. 신체적 긴장도에 따라 사회적, 개인적, 심리적 태도를 나타낸다. 몸의 긴장이나 그에 따른 움직임을 관찰하면 무의식적으로 숨겨진 그 느낌을 알아낼 수 있으며, 긴장되는 부분을 표현하면 자신에 대해 보다 더 잘 알 수 있다. 머리에서 허리까지의 상반신은 인간적인 면, 하반신은 동물적인 면을 의미한다.[148] 등은 중력에의 저항과 자아(ego)의 반영을 뜻한다. 팔, 다리, 골반은 외부(세상)와의 연결성을, 얼굴은 정신적, 이성적인 면을 담당하는 부분이며, 피부는 느낌과 정서의 자각이다. 우리 몸의 측면인 왼쪽은 정서적 느낌, 오른쪽은 실질적 장기를 의미한다. 가슴과 복부가 있는 앞부분은 수용적 감성, 뒤쪽은 방어와 공격성을 나타낸다. 머리는 의식의 중심이며 정신적 지성을 의미한다. 턱을 당기고 있다면 슬픔과 분노를 억누르고 있다는 의미이다. 목은 느낌과 생각, 자극과 반응 사이의 중계자, 에너지의 억압이나 흐름을 나타내며 어깨는 실질적이고 정신적인 책임과 고통을 의미한다. 가슴은 내향성과 외향성, 횡경막은 몸의 에너지 흐름의 허락이나 제한을, 허리는 봉쇄, 통과, 천골은 생명의 원천, 중력의 중심, 무릎은 유연성과 탄력, 발목은 노력, 발은 안전의 향상과 자

148) 머리에서 허리까지의 절반은 합리적인 사고가 가능한 이성을 담당하는 대뇌피질로 특징되는 인간의 머리와 혈액과 산소를 공급하고 나누어 주는 영역인 가슴으로 이루어지며, 이 두 부분은 사회적 관계를 유지하고 발전시키는 인간적인 부분을 의미한다. 사회적인 관계가 유지되기 위해서는 무언가를 끊임없이 주고받아야 하기 때문이다. 배와 골반, 다리로 이루어진 아래쪽은 음식의 흡수와 생식, 신체의 이동이라는 생명체의 기본적인 활동이 이루어지는 부분으로 동물적인 부분이다.

유를 나타낸다.

몸의 후면의 관점에서 보자면 등은 자아를 나타내며 신체적으로는 중력에 저항하는 하나의 개체를 의미한다. 팔꿈치는 세상과의 관계를 잘 보여주는 부분으로, 팔꿈치의 긴장은 외부에 대한 저항을 나타낸다. 손, 발은 관계를 담당하는 부분이다. 특히 손은 주변 세상과의 접촉을 의미한다. 팔꿈치의 윗부분과 허벅지는 자연스러운 상태에서 자신에게 해가 되는 에너지로부터 자신을 보호할 수 있는 능력과 자유를 의미한다. 엉덩이는 성적인 느낌을 드러내는 역할을 한다.

예술에 관한 말말말!!!

쇼펜하우어: 미와 예술이 주는 위안을 누림 그리고 삶의 괴로움을 망각시켜주는 예술적 정열은 다른 사람이 갖지 못한 천재의 특권이다. 물론 천재의 의식이 뚜렷하여 괴로움과 고독이 큰 편이기는 하다. 예술가는 절대적으로 해탈할 수는 없으며 오로지 한순간 삶에서 해방되고 가끔씩 위안을 갖을 뿐이다.

기타 예술들

① 영화치료[149]

영화는 예술장르 가운데 가장 뒤늦게 탄생한 것으로 기계문명과 과학기술발달의 산물이다. 영화제작이란 비용과 노동 면에서 거대한 프로젝트이기는 하지만, 현시대에서는 핸드폰과 카메라의 보급으로 개인적인 자기기록이나 자기성찰용 영화는 얼마든지 만들어낼 수 있다. 영화는 즐기려는 목적의 오락이나 상업용이므로, 모든 영화가 예술인 것이 아니라 예술성을 염두에 두고 특별히 제작된 것만 예술이라는 생각은 오해이다. 회화도 예술이지만 예술성이 거의 없는 단순한 낙서수준의 회화도 얼마든지 존재한다. 그런 낙서가 있을 수 있다고 해서 특별한 그림만 예술이고 회화라는 장르 자체는 예술이라 불릴 수 없다는 것은 불합리한 견해이다. 마찬가지로 영화가 내포하는 정신적 내용의 수준이나 미적 수준은 각 영화마다 천차만별이지만, 영화는 복잡하고 다양한 여러 요소들과 아울러 미적·정신적 가치를 가지는 제작품이므로 예술임에 의심의 여지가 없다.

영화는 1895년 뤼미에르 형제가 완성한 단순 기록영화인 시네마토그래프에서부터 출발한다. 영화를 의미하는 시네마, 키노, 필름, 픽쳐, 무비 등에서 핵심이 되는 의미는 '움직임의 재연'이다. 영화는 사물대

149) 김준형, 영화치료강의자료집.

상, 움직임, 빛, 소리를 시간적 흐름 속에서 전개하는 예술이라고 할 수 있다. 영화는 연극에 비해 시점, 움직임, 시공간 등의 이동과 변형이 무제한 가능하다. 장면전환도 무제한으로 자유로우며 주제와 소재도 무한히 다양하다. 특히 시간적 차원에서 몇 초를 몇 시간처럼 수 천년을 몇 초처럼 확장 또는 압축이 가능하다. 영화에서 화면상의 모든 것이 마치 현재인 듯 진행되므로 감상자는 스크린에 투사되는 환영에 전적으로 몰입하게 만든다. 영화의 현실감으로 인해 영화는 생생한 정서와 감정들을 투사하게 만든다. 영화는 감상자가 마치 그곳 그 시간에 존재하는 듯한 리얼리티를 창조한다(영화의 핍진성). 관객은 영화를 볼 때 무의식적으로 무비판적으로 눈앞의 환영에 자신을 내맡기고 영화 속으로 들어가 현실과의 비교행위를 접으며 불신감에 괄호치고 현실을 잊어버리고 스크린에 몰두하게 된다(봉합).

영화치료는 내담자의 문제 상황과 유사한 영화를 추천해주고 보게 하여 자기에 대한 통찰을 유도하며 문제를 극복하게 하려는 시도이다. 독서치료의 자료에는 책뿐만 아니라 영화와 동영상 자료도 포함된다. 그러나 영화치료는 독서치료의 단순한 부속품이 아니라 하나의 독립된 예술치료로 발달하는 중에 있다. 문자시대에서 영상시대로 넘어가는 1990년대부터 영화치료가 집단상담이나 부부상담에서 본격적으로 사용되기 시작했다. 영화는 영혼에 놓는 주사라는 주장이 제기되기도 하고, 영화치료를 통해서 환자들이 영화 속 인물과 자신을 동일시하면서 비슷한 상황을 이해하고 극복하는데 도움을 받았다는 보고가 있게 된다. 우울이나 슬픔 같은 부정적인 감정을 전환하기 위한 영화치료목록

이 출판되기도 했다.

영화치료의 장점으로는 문자 해독력이 약하거나 지능이 낮은 환자, 아동과 청소년들도 쉽게 접근할 수 있다는 점이다. 영화는 어디에나 널려있고 약 두 시간이라는 짧은 시간 투자로 관람이 가능하다. 영화는 어떤 예술형태보다도 수용자가 그럴듯한 이야기로 받아들일 수 있는 핍진성(verisimilitude)이 강한 장르이다. 영화를 통해서 자신과 유사한 문제를 거울처럼 체험하면서 자신의 문제를 객관적으로 되돌아보고 다시 구성하게 되며 문제에 대한 새로운 사고와 해결책을 얻을 수 있다. 누구나 생활 속에서 자신에게 끌리는 영화를 보곤 한다. 이런 일상적 영화감상 속에서도 자기도 모르게 치료가 일어난다. 자신과 같은 문제가 자신만 겪고 있는 것이 아님(문제의 보편성)을 깨닫고 위안을 얻기도 하고 자신의 문제를 새로운 방식으로, 즉 영화 화면을 통해서 다시 경험하여 자신의 문제를 정리하고 카타르시스도 얻게 되는 것이다. 이것은 일종의 '자기조력적인 영화치료'라고 할 수 있다.

그러나 본래적 의미의 영화치료는 내담자의 문제를 이해하고 영화를 통해 문제해결을 돕는 영화치료사의 개입이 전제되는 것이다. 영화의 선택과 영화감상 그리고 영화에 대한 상호작용적 대화과정이 바로 영화치료이다. 일상적인 영화감상이 자기조력적인 영화치료라면 치료사가 적극적으로 개입하는 영화치료는 상호작용적 영화치료이다. 상호작용적 영화치료에서 영화치료사는 내담자에게 처방하는 영화에 대해 반드시 잘 알고 있어야 하며 내담자에게 어떤 영향을 주리라는 것을 정확히 예측하고 있어야 한다. 인간발달이론과 상담기법에 대해 전문적

수준의 지식을 가지고 있어야 함은 물론이다. 상호작용적 영화치료에서는 치료사가 영화의 선택과 감상방법, 횟수 등을 지정하는 구조적 접근과 더불어 내담자의 흥미와 관심을 존중하고 내담자가 영화에 의해서 받는 강렬한 영향에 주목하는 비구조적 접근이 있다. 영화는 마치 환자가 먹는 약과도 비슷하게 영화치료사에 의해 처방되게 마련이며 영화를 보고난 뒤에는 여러 질문과 논의를 통해서 내담자가 달리 느끼고 생각하고 행동하도록 인도해야 한다. 그런 질문에는 다음과 같은 것들이 있다. 영화 전반에 대한 인상은 어떤가? 자신의 문제와 연관된 영화의 부분은 무엇인가? 누구를 가장 좋아했으며 누구를 가장 싫어했으며 그 이유는 무엇인가? 자신과 가장 닮은 캐릭터는 누구인가? 그는 문제를 어떻게 해결했나? 영화를 보고 떠오르는 기억이 있는가? 당신은 어떤 캐릭터의 역할을 하고 싶은가? 영화를 새롭게 전개한다면? 영화에 새로운 제목을 붙인다면?

일상적인 영화감상과 영화치료를 위한 영화감상의 목적과 강조점과 태도는 동일하지 않다. 대개의 영화감상은 재미와 감동을 위한 것이고 줄거리와 배우에 초점을 맞춘 오락적인 것인 반면에 치유적인 영화감상은 치료사에 의해 미리 계획되고 의도되고 조장된 것으로 내담자가 영화의 등장인물과 동일시하고 자신을 투사할 수 있도록 유도된다. 이런 동일시와 투사는 일반적인 영화감상에서도 매순간 자동적으로 일어나는 것이지만 이런 동일시와 투사과정은 치료적 영화감상에서 의도적으로 계획된 것이다. 영화치료에서는 영화를 보고난 뒤의 내담자의 생각과 감정의 변화가 영화에 대한 객관적인 성찰이나 관찰보다 훨씬 더

중요하다. 영화를 통한 인간과 인생에 대한 새로운 통찰 그리고 생각과 행동의 변화가 영화치료의 핵심이다.

영화치료의 접근방법에는 지시적, 연상적, 정화적, 자아 초월적 접근방법들이 있다.

ⅰ) 지시적 접근 방법은 지정된 영화를 교육적, 지시적 목적으로 사용하는 것으로서 영화감상을 통해서 바람직한 행동의 모델을 체험하고 자기와 자기문제에 대한 이해를 도우며 문제해결의 한 방법을 체험하게 하는 것이다. 지시적 접근은 영화감상이 하나의 관찰학습이나 모델링이 되도록 하며 교육효과를 노리는 것이다. 내담자들은 자존감, 불안 등의 자신과 유사한 문제가 있는 등장인물들이 문제를 해결하는 과정과 그 결과를 볼 수 있고 좋은 예와 더불어 좋지 않은 예를 봄으로써 자신의 문제행동을 되돌아보고 현실 속에서 어떻게 행동해야하는지를 통찰하게 된다.

ⅱ) 연상적 접근방법은 영화를 매개로 하여 연상과 퇴행을 통해서 어린 시절의 억압된 심리적 외상을 알아차리고 재해석하게 만드는 것이다. 여기서는 영화가 내담자에게 얼마나 강렬한 인상을 남기게 하며 자신의 과거 기억과 감정에 대한 연상과 퇴행을 가능하게 하는가가 관건이다. 연상적 접근 방법은 영화를 투사를 위한 도구로 가정하고 꿈을 활용하여 자기분석을 하듯 모든 생각을 떠오르는 대로 자유롭게 말로 표현하게 했던 프로이트적인 방법을 따라서 영화를 감상한 뒤 자유연상되는 어린 시절의 기억과 중요한 타인에게 갖는 감정을 상담에 활용하는 것이다. 영화치료사는 여기서 내담자가 어떤 비판이나 자기검열 없

영화 야콥신부의 편지

이 떠오르는 모든 것을 다 말하도록 유도해야 한다. 영화가 내담자의 무의식의 어떤 부분을 건드릴지 미리 예측할 수 없으므로 영화선택에서 지시적이기 보다는 비지시적으로 대하며 추후적으로 내담자의 강렬한 반응을 일으켰던 영화에 주목해야 한다. 영화 속에서 가장 감동적인 부분으로 비춰볼 때 등장인물의 경험이 당신의 어떤 경험을 상기시키는가? 등장인물의 잠재력이 당신 안에도 있다는 것이 느껴지는가? 등등을 질문할 수 있다. 연상적 접근방법에 의해서 자존감의 향상이나 자기수용, 부정적 사고패턴의 자각과 수정이 가능하다.

iii) 정화적 기법은 카타르시스를 유도하여 희노애락의 억압된 감정과 본능을 분출하고 중화하는 것이다. 특히 슬픔과 분노를 내면에 간직하는 것보다 바깥으로 표출함으로써 치유가능하기 때문이다. 여기서는 정서를 통제하는 법을 교육하는 것이 아니라 정서 그 자체를 느끼게 만드는 것이 핵심이다. 치료사는 내담자의 감정에 공감하고 그 감정의 근원을 함께 논의하고 대인관계의 문제점을 해결하도록 돕는다. 영화에서 느낀 슬픔의 감정을 현실생활과 브릿징(연결) 시키면 슬픔을 유발하는 상황을 피할 수 있게 해주며 실패의 이유를 통찰하게 해준다. 그리고 타인의 슬픔에 공감하는 능력을 발달시킨다. 영화에서 느낀 분노의 감정을 현실과 브릿징 시키면 에너지와 행동을 강도를 증가시키고 무력

감을 막아준다.

iv) 자아 초월적 접근은 영화감상을 통해 인식의 경계를 초월하여 의식의 변형과 치유를 경험하도록 하는 것이다. 의식의 변형을 통한 자아 초월적인 통찰과 알아차림을 야기하여 치유와 성장 의식의 초개인적 진화에 도움을 준다. 여기서는 다양한 문제에서의 탈동일시와 초월, 자기반성을 통한 깨달음이 중요하다.

예술에 관한 말말말!!!

쇼펜하우어: 소설은 외면적 생활을 적게 서술하고 내면적 생활을 많이 서술할수록 고급스럽고 기품 있는 것으로 된다. 예술은 내면적 삶을 가능한 강력하게 전개하는 데 의의가 있다. 소설가의 과제는 반드시 커다란 일을 이야기 하는 것이 아니라 작은 일을 흥미 깊게 만드는 것이다.

② 사진치료

사진치료란[150] 사진촬영, 현상, 인화를 통하거나 또는 다양한 사진 이미지를 이용하여 내담자의 생각과 행동에 긍정적인 변화를 주고 심

150) 김준형, 사진치료강의자료집.

리적 장애를 경감시키고 치료적인 변화를 추구하는 것이다.[151] 사진치료는 사진을 도구로 한 심리치료로서 그림그리기나 꼴라쥬 이야기를 만들기 과정 등을 첨가할 수도 있다. 사진은 누구나 쉽게 접할 수 있는 매체이며 기계를 다룬다는 것이 자아분화가 낮은 내담자들로 하여금 자아성취감을 느끼도록 해준다. 셔터를 누르는 것만으로도 작품이 완성되므로 수월하며 친숙하여 초기 치료활동이 쉽게 진행될 수 있다.[152] 사진은 시각적 사고를 유발하게 하여 내담자의 내면의 외상을 드러내고 치유할 수 있게 만든다. 기록성, 사실성, 전달성이라는 사진매체의 고유한 특성이 치료를 가능하게 한다. 이러한 속성들은 신뢰감을 형성하게 하고 기억을 재생시키며 내담자의 세계인지방식을 표출하는 심리적인 효과를 불러일으켜 다른 심리적 치료에서 볼 수 없는 치료효과를 기대할 수 있게 한다.[153] 사진은 현실에 존재하는 대상을 카메라에 담아내므로 현실의 증거이며 신빙성 있는 존재로 받아들

151) 전순영, 미술치료의 치유요인과 매체, 하나의학사, 478.

152) 전순영, 미술치료의 치유요인과 매체, 하나의학사, 400.

153) 전순영, 미술치료의 치유요인과 매체, 하나의학사, 478.

여진다. 사진의 사실성은 내담자에게 사진치료 과정을 더욱 신뢰하게 만들고 현실을 직시하게 만든다. 또한 사진은 생생한 기억의 재생을 돕는다. 정지된 한순간을 나타내는 사진은 그 순간 뿐만 아니라 앞뒤상황을 연상하게 한다. 이에 따라 내담자는 과거의 감정을 재경험하고 재인식·재해석하게 하여 문제에 대한 통찰과 문제해결의 실마리를 던져줄 수 있다.[154] 사진은 단순한 사건의 기록이 아니라 찍은 사람의 세계관찰 방식을 내포한다. 사진의 이미지는 찍은 사람의 세계이해이며 주관적 인지방식의 표출이다.[155]

사진치료에는 내담자가 직접 촬영한 사진이 이용될 수도 있고, 잡지, 달력, 엽서, 포스터 등의 수집된 이미지가 이용될 수도 있다. 사진의 선택 역시 내담자의 인지방식을 드러내기 때문이다. 내담자가 수집한 사진들을 통해서 사진치료를 시행하는 것을 반영기법이라고 한다.[156] 내담자에게 몇 장의 사진을 보여주면서 내담자에게 이야기를 만들어보라고 요구하는 사진치료방법도 있다. 사진이 기억과 감정과 상념을 불러일으키게 하여 사진에 자신을 투사하고 독특한 개인적 해석을 가하게 된다. 이런 의미의 사진치료를 투사적 사진치료라고 한다.[157] 가족사진을 이용한 사진치료는 내담자에 대한 다각적 파악과 치료를 가능하게

154) 전순영, 미술치료의 치유요인과 매체, 하나의학사, 482.
155) 전순영, 미술치료의 치유요인과 매체, 하나의학사, 482. 김준형·유순덕, 사진치료의 기법과 실제, 비커밍.
156) 전순영, 미술치료의 치유요인과 매체, 하나의학사, 483.
157) 전순영, 미술치료의 치유요인과 매체, 하나의학사, 486.

한다.[158] 가족사진은 가족관계를 이미지로 보여줌으로써 내담자에 관한 객관적 정보가 되는 셈이다. 내담자가 가족사진을 들여다보는 것으로 진단과 치료가 동시에 이루어진다.[159]

③ 사이코드라마 치료

사이코드라마 치료

인간이 삶을 살아간다는 것은 자신이라는 배우의 역할과 대본을 스스로 구성하면서 일종의 연기를 하는 것이다. 인생이라는 드라마는 한번 지나가면 되돌이킬 수 없다. 우리는 때로 시간여행을 하여 드라마를 수정하고 싶다. 물론 그것은 불가능하다. 그러나 과거의 드라마로 인한 상처와 한은 하나의 새로이 구성된 드라마를 통해 달래질 수 있다. 드라마치료사는 한 사람의 과거 사건을 재구성하는 대본을 짜고 주인공을 직접 연기하도록 유도한다. 주인공은 과거에 상처를 주었던 대역들을 향해 못다한 말들과 행위를 가한다.

'오두막'이라는 영화를 보면 마치 드라마치료를 보는 듯하다. 사랑하는 어린 딸의 실종과 비참한 죽음을 겪은 남자가 신비로운 초대를 통해

158) 진순영, 미술치료의 지유요인과 매체, 하나의학사, 487.
159) 전순영, 미술치료의 치유요인과 매체, 하나의학사, 487.

딸이 죽은 오두막에서 신과 함께 일주일을 보내게 된다. 하느님과 예수와 마리아가 오두막에서 기다리는데 남자는 끓어오르는 분노와 증오를 뱉어내고 대화를 통해서 그리고 천국에서 노니는 딸과의 만남과 딸시신의 발굴과 매장을 통해서 결국 흉악범을 용서하는 데까지 이른다. 사이코드라마는 드라마 치료사를 매개로 이루어지는데 이 영화에서 하느님과 예수와 마리아는 마치 드라마치료사의 역할을 맡은 것과 유사하며 오두막은 드라마가 진행되는 치유무대와도 같다. 오두막으로 가는 도중 남자가 교통사고를 당하면서 오두막 장면으로 이어지므로 오두막에서의 모든 에피소드는 남자의 혼수상태에서 겪은 꿈인듯하다. 그러기에 더더욱 오두막에서의 신비로운 치유장면은 하나의 구성된 드라마 같은 느낌을 준다.

한나 아렌트에 따르면 개별적 인간, 즉 진정한 나 자신은 삶의 이야기 즉 전기에서 가장 잘 드러난다. 드라마는 모든 예술 가운데 인간행위에 대한 가장 순수한 모방이다. 그림이 인간행위를 정적 이미지로 만들고 서정시가 일종의 노래로 만든다면 드라마는 행위로 이루어지는 사건을 가장 밀접하게 재현하기 때문이다.[160]

사이코드라마는 모레노(1889-1974)[161]에 의해 창시된 것으로 역할놀

160) 사이먼 스위프트, 이 부순 역, 한나 아렌트 스토리텔링, 앨피, 2009, ,94-95.

161) 제이콥 모레노는 루마니아에서 태어나 비인대학에서 철학과 의학과 정신의학을 공부하고 1921년 심리극 극장을 만들어 치료에 활용했다. 개인간의 조화로운 관계뿐만 아니라 자유로운 세상과 사회를 위해 노력했다. 자발적 참여극의 아이디어로 사이코드라마를 창시했다.

이나 연극적 자아표현을 통해 문제를 가진 환자 즉 연극의 주인공의 치유를 유도하는 방법을 말한다. "심리적 문제가 일어나는 것은 비정상에 대한 두려움과 불안, 무능감, 수치감 그리고 자기의 진정한 자아 즉 실존을 상실한 채 사회와 타인의 규율과 가치관을 따르는 데서 기인한다. 이를 정상을 갈구하는 정상증, 사회 속에 존재하는 기존의 동일한 패턴을 반복한다는 의미의 로봇증이라고도 부른다. 사이코드라마에서 드라마란 인간 간의 만남과 대화를 예술적 대상으로 삼는 예술이며 무대 위에서 상호작용을 촉진하여 카타르시스를 촉진하는 과정이다. 사이코드라마의 5대 요소는 주인공(놀이자), 긍정적 또는 부정적인 방향으로 주인공을 촉진하는 보조자아(지지적 놀이자), 관객(집단, 참여자), 집단지도자(치료사 디렉터사이코드라마 전문가), 무대(자신을 안전하게 표현하는 모든 공간)이다. 사이코드라마는 자발성과 참여의욕을 고취시키기 위한 준비(워밍업), 실연(주인이 무대에서 행위함), 나누기(주인공과 집단의 피드백, 전과정의 압축요약)의 3단계를 거친다."[162]

　"사이코드라마[163]는 몸과 행위를 중요시하는 치료이다. '우주적 존재로서 인간의 몸은 그 자체가 존재의 뿌리이기에 잘못된 이성, 지식, 머리의 통제로부터 몸을 자유롭게 풀어 나가는 것이다.'[164] 사이코드라마는 체화된 것, 체현된 것을 상당히 중요시한다. 그리고 자신의 마음을 체현하는 과정이 사이코드라마의 과정이기도 하다. 언어보다 행동

162) 최대헌, 사이코드라마치료 강의집.

이 우선되는 것이 사이코드라마다. 언어는 의식을 배반하지만 몸은 배반하지 못한다. 그리고 사람은 행위하도록 운명지어져 있다. 그것이 행위 갈증이다. 그리고 몸을 움직이는 행위를 통해서, 자발성을 높인다. 사이코드라마는 또한 자발성의 증진과 더불어 자발성을 통해 창조성을 일깨우는 작업이다. 자발성이란 "모든 상황에 적절하게, 새롭고 활력 있게 반응하는 힘"이다. 스스로 드러내어 체현되는 힘이다. 그 자발성을 깨우기 위해 위밍업을 하고, 드라마가 막힘을 푼다. 그리고 경직된 로봇을 생산해내는 사회적 통념과 습관에서 벗어나 진정한 나 자신을 회복하게 만든다.

"사이코드라마의 실제를 보면 사이코드라마 치료사가 집단 속에서 주인공을 결정하고 주인공의 문제를 연극으로 풀어나갈 보조주인공을 결정한다. 보조주인공은 주인공의 상대역을 맡으면서 치료사의 지시와 제안에 따라서 즉흥적인 대사들을 내뱉는다. 연극 가운데 문제가 더욱

163) 사이코드라마의 기초이론은 크게 여섯 분야로 나뉜다. 우주론에서는 우주적 역동, 지금-여기의 개념이 중시되고, 철학적으로는 절대긍정, 만남-사건, 몸-행위가 중시된다. 인류학적으로는 놀이, 의식(ritual)이 중시되고, 종교론적으로는 I-God, 익명성, 책임성의 개념이 중시된다. 예술론에서는 드라마(as if), 상상력, 카타르시스가 중시되며, 과학으로는 세 가지 하부 분야로 나뉜다. 사회학적으로는 텔레, 역할, 사회측정학의 개념이, 심리학에서는 발달론, 자기(주체), 잉여현실이, 정신의학에서는 치유인(因), 집단치료의 개념이 나타난다. 이러한 여섯 가지 학문의 개념적 틀을 쓰고 사이코드라마-소시오드라마 집단정신치료의 이론이 이루어진다. 최대헌, 사이코드라마치료 강의집.(이론은 아주 난해하지만 치료장면은 아주 생생하고 감동적이다.)
164) 최헌진, 사이코드라마 이론과 실제, 학지사, 200.

명확해지고 감정은 극에 달하여 한이 풀리고 카타르시스가 일어난다. 사이코드라마는 집단 정신치료로서 집단과 주인공 그리고 치료사 간의 만남이다. 모레노는 만남을 통하지 않고서는 자기실현이 없다고 했다. 그리고 사이코드라마의 또 다른 중요한 목표는 서로의 자기확장을 돕는 공동창조자가 되는 것이다. 그것은 만남을 통한 상호 간의 확장을 통해서만 가능하다. 인간은 서로가 서로에게 치료적 행위자가 된다. 사이코드라마에서는 현실과 환상의 구분이 무의미하다. 몸과 마음의 구분이 무의미하듯이 사이코드라마에선 잉여현실(상상과 드라마속의 실제)이란 말로 인간의 지각을 정의한다. 이것은 어떻게 왜곡되었느냐에 관계없이 인간 각자가 완전히 주관적 방법으로 느끼고 지각하는 인간의 진실이다. 잉여현실은 하위현실(일상적 실제)에서 제거된, 한편으로 밀어놓은 잉여로서 남은 또 다른 현실. 우리의 환상, 신비, 신화이다."[165]

여타 상담이론(정신분석, 게슈탈트 등)들이 또한 그렇지만, 사이코드라마는 집단 심리치료이자 행위화를 상당히 중요시하는 치료인 만큼 과학적 통제와 척도화가 참으로 어려운 치료이다. 사이코드라마는 단순히 심리치료의 일종이 아니라 자신을 확장시키고 더욱 자발적이고 창조적으로 살아가게 만드는 도구, 그럼으로써 변화를 꿈꾸고 혁명을 이룩하는 도구이다. 이것은 사이코드라마의 창시자인 모레노가 사이코드라마를 창시할 때 이루고자 했던 꿈이기도 하다. '꽢굿'이란 주인공이

165) 최대헌, 사이코드라마치료 강의집.

무조건 중심이 되어 주인공만을 위한 드라마가 아니라, 관객과 디렉터 주인공, 다중주인공이 모두가 한데 어우러지는 드라마 또는 굿. 그리고 '나'를 버리는 작업, 종결 불가능한 만남이다."[166] 모레노가 창시한 사이 코드라마는 이성적 논리적 사고보다는 직관적, 감정적 느낌이 중시하며 통념적 규칙보다는 개개인의 실존적, 창조적 삶을 중시한다. 수동적 끌려감보다는 능동적 창조와 행위를 지향하며 타성과 안으로 파고들어 가는 협착한 구심성보다는 새로운 혁신과 넓혀감을 지향한다.

④ 동물매개치료

스팽클이라는 거친 성격의 말이 개한마리와 사귀게 되었다. 개는 말 등에 올라 앉는 것을 좋아했다. 스팽클도 싫지 않은듯했다. 둘은 짝이 되어 서커스에 출연하게 되었다. 차츰 스팽클이 온순해지기 시작했다. 개와의 우정으로 성격이 바뀐 것이었다. 동물끼리도 이렇게 치유적 영향을 주고받는다. 동물과의 우정은 사람 마음의 상처도 치유해줄 수 있다. 이런 원리를 이용한 것이 동물매개치료이다.

동물매개치료[167]는 심리치료의 한 분야로서 살아있고 감정이 있고 따뜻한 체온이 있는 동물과의 상호작용 통하여 신체적, 정신적, 사회적, 심리적으로 어려움을 겪는 사람들에게 부족한 기능을 향상시켜주고 치료에 도움을 주는 것을 말한다. 동물매개치료는 도움을 필요로 하

166) 사이트 참고, http://blog.naver.com/asd8456/220428315826.
167) http://www.kaatwa.org/

는 클라이언트와 목적에 맞게 훈련된 치료도우미동물, 그리고 전문적인 교육을 받은 매개치료사의 의도적이고 계획적인 활동을 통하여 인지적, 정서적, 사회적, 교육적, 신체적 발달과 적응력을 향상시킴으로써 육체적인 재활과 정신적 회복을 추구하는 전문적인 분야이다. 사람이 동물과 함께 한 것은 개의 경우 약 2,500년 전부터라는 설이 있다. 18세기 영국의 정신장애인 수용시설에서는 토끼나 닭을 키우게 하여 자기 통제력을 향상시키려는 시도가 있었다. 19세기에는 프랑스에서 전쟁으로 부상당한 병사들의 마비에 승마요법을 이용했다. 1962년 미국의 소아정신과 의사인 레빈슨(B. Levinson)이 자신의 진료를 받기 위해 대기실에서 기다리던 아동들이 자신의 애견 '징글'과 놀면서 아무런 치료를 받지 않고도 이미 치료가 되어있는 것을 발견하고 동물매개치료를 연구하기 시작하면서 본격화되게 되었다. 교도소의 죄수를 상대로 한 실험에서 개와의 교류가 폭력성 저하, 책임감 증가, 고립감 감소를 가져왔고, 암환자에게 죽음에 대한 공포, 절망감, 고립감의 저하효과가 있었다고 한다. 개로 인해 자폐증 아동들에게 웃음이 증가했다고 보고된다. 돌고래도 그렇다. 개와의 생활은 마음을 진정시키고 혈압을 떨어뜨리는 효과가 있다. 동물매개치료에는 수동적인 것과 상호작용적인 것이 있다. 수동적 매개활동이란 사람과 동물과의 상호작용을 통하여 사람들의 정서적인 안정과 심리적인 안정, 신체적인 발달을 촉진시켜 삶의 질을 향상 시키는 것이다. 즉 전문적인 치료활동이라기보다는 반려동물과 함께 즐거운 시간을 보내는 정도의 오락적, 교육적, 예방적 기능에 중점을 두는 활동이다. 반면에 상호작용적 매개활동은 사람들

이 직접 동물과의 상호작용을 통하여 동기를 유발시키고 신체적 활동의 증가와 사회성 등을 향상시키는 적극적인 동물매개활동으로서 우리나라에서는 기본적인 훈련을 받은 치료도우미견과 자원봉사자 등이 사회복지시설이나 병원 등을 방문하여 활동하고 있다.

동물과의 놀이, 관리 등을 통하여 노약자의 소, 대근육의 운동과 발달을 촉진할 수 있고 운동량이 부족한 사람들에게 놀이와 산책 등으로 규칙적인 생활을 할 수 있도록 하여 건강증진에 도움을 주며 노인들의 심장질환이나 고혈압 등에도 효과가 있다는 연구결과가 있다. 동물과의 상호작용을 통하여 노인들의 인지능력을 향상시켜 치매 예방에 효과적이고, 동물과 관련된 정보교환 등으로 다른 사람들과의 사회적 접촉이 증가하며 아동들의 자아존중감과, 자기 효능감을 향상시키는데 도움을 주며, 지적 호기심과 관찰력, 언어발달과 기억력 향상에 효과적이다. 동물과의 상호작용은 비판적이지 않고 비밀이 보장되며 무조건적인 수용이므로 자기개방과 대인관계의 어려움, 사회성이 부족한 사람들에게 의사소통이나 사회기술을 연습할 수 있는 좋은 상담역이 될 수 있다. 또한 조건 없는 사랑과 친화력의 습득, 공동체의식의 향상, 긴장완화와 사회적 접촉의 확대를 기대할 수 있다. 많은 연구에서 동물과 함께 했을 때 심리적으로 안정되고 심박수와 혈압이 안정되었다는 연구결과가 보고되고 있다. 또한 동물과의 상호작용을 통하여 기분개선과 흥미를 유발시켜 생활의 활력을 얻도록 할 수 있으며 동물에게서 항상성과 안정감을 유지할 수 있을 때 스트레스 유발을 최소화할 수 있다고 한다.

⑤ 원예치료

물감과 붓만이 예술의 재료인 것이 아니라 흙과 물 그리고 식물이 예술의 재료일수도 있다. 그것이 정원예술이다. 정원예술[168] 즉 "조경이란 대자연에서 얻어진 재료를 응용하여 인간의 생활과 목적에 알맞게 연출해서 감상 면에서나 기능 면에서 인간의 힘과 지혜, 기술을 가미하여 경관을 조성하는 하나의 종합적인 예술이다. 또한, 조경은 경관을 조성하는 예술로서 특히 인간이 이용하는 모든 옥외공간 및 실내공간과 토지의 이용, 개발, 창조에 있어서 보다 기능적이고 경제적이며 시각적인 환경을 조성하여 이를 보전하는 생태적인 예술성을 띤 종합과학 예술이라고 말할 수 있다."[169] 정원예술을 보면 동양의 정원이 자연의 모방이라면 서양의 정원은 인간의 예술성을 구현한다. 서양의 정원은 정형식 정원으로 프랑스 정원과 자연풍경식 정원으로 영국정원이 대조적이다. 프랑스의 베르사유 정원은 완전한 평면위에 기하학적 요소들을 대칭적으로 배치한 것이 특징이다. 영국은 루소의 자연주의 사상과 낭만주의의 영향으로 굴곡진 바닥과 끝없는 경계를 표현하고 있다. 프랑스식 정원이 주변과의 경계를 뚜렷하게 구분한다면 영국식 정원은 그렇지 않다. 원예는 새로운 치료 수단이 아니다. 정신의학이 과학으로서 자리 잡기 이전에도 정원에서의 작업은 정신과 신경조직의 병에 대한 치유 효과

168) 정원예술과 조경의 뉘앙스는 많이 다르다. 조경은 인위적인 자연구조물의 거시적이고 구조적인 변화를 꾀한다면 정원예술은 꽃과 나무에 대한 부분적이고 개별적인 접근인 듯하나. 여기서는 한데 묶어서 보기로 한다.
169) 시사뉴스타임, 2016.5.10

원예치료

가 있다는 것이 정설이었다. 오래전부터 땅을 파는 것이 정신적인 질병에 치유 효과가 있다는 주장이 있어왔다.

원예치료에서는 씨앗이나 열매, 그리고 말린꽃으로 만든 보석 장식 정원에서 얻은 재료들 엮기, 종자 꼬투리나 솔방울, 사과, 고구마 등을 이용한 재미있는 그림 디자인, 씨앗 모자이크나 꼬투리 그림, 그리고 말린꽃으로 만든 벽걸이 액자, 허브나 꽃, 솔잎으로 채워진 향낭 만들기 등의 다양한 활동이 제공된다. 원예 치료[170]는 지적 발달, 사회적 발달, 정서적 발달, 신체적 발달을 가져온다. 즉 식물을 가꾸는 새로운 기술의 습득과 더불어 새로운 개념뿐 아니라 새로운 용어들도 습득하여 어휘력과 의사소통기술을 발달시키게 된다. 매혹적인 식물을 통해 호기심을 갖게 되고 감수성과 관찰력을 증가시킨다. 집단구성원과의 상호작용으로 사회성도 발달되고 자존감의 향상과 더불어 공격성 배출기회를 갖게되고 운동 근육도 발달된다.

170) 최영애, 원예치료, 학지사.

⑥ 숲치료

숲치료

창문으로 숲이 보이는 입원실이라면 환자들이 더 빨리 낫는다는 이론이 있다. 일반적인 나무는 혈압을 낮춰주고, 벚꽃 핀 나무는 혈압을 모르게 한다. 숲이 가진 물리적, 생물학적, 심리학적, 미학적 요소 등 다양한 자원들을 활용하여 인간의 신체와 영혼을 건강하게 만드는 것이 숲치료라고 할 수 있다. 숲의 존재 자체는 예술과 동떨어진 자연의 영역이다. 그러나 철학자 셸링은 우주전체가 창작자이며 예술가라고 보았다. 인간이 의도적으로 창조한다면 자연은 무의식적으로 창조하는 존재이다. 대개의 예술치료가 특정 개인 특유의 실존적, 심리적 문제해결을 목표로 하는 반면에 산림치유는 인간의 일반적, 신체적 건강을 지향하는 듯하다. 그러나 숲치료는 아직 개발단계에 있으므로 이것이 보다 진보한다면 개개인의 실존적 문제에도 접근할 수 있게 될 것이다. 숲치료가 생기게 된 계기는 자연과 차단된 현대인의 도시생활의 스트레스다. 인간이 '숲'이라는 원시적 본래적 환경과 차단되어 인공 환경 속에서 생활을 하게 되면서 과도한 스트레스 상태에 있게 된다. 숲과의 접촉을 통하여 스트레스를 극복할 수 있다. 현대인이 생활하고 있는 도시환경은 주의 집중을 필요로 하는 외부 자극이 너무 크기 때문에 외부의 자극에 반응하기 위하여 피로가 누적된다는 것이다. 이런 경우에 소

숲

진된 주의 능력을 회복시켜 줄 수 있는 회복환경이 바로 '숲'이라는 것이다. 이러한 정신적인 피로뿐만 아니라 도시의 인공 환경에서 발생한 많은 육체적인 피로가 '숲'이라는 환경 속에서 회복되는 사례가 보고되고 있다. 숲 속에서 자연을 접하는 것만으로도 인체의 면역기능을 높여주고 항암기능을 가지는 NK(Natural Killer) 세포의 수와 활성이 높아진다. 또한 스트레스 상태에서는 체내의 농도가 높아지는 코르티솔(Cortisol)이라는 호르몬의 농도가 숲 속에서는 낮아진다는 사실이 과학적으로 입증되기 시작하고 있는 것이다. 이는 현대인이 도시생활 속에서 느끼고 있는 많은 스트레스를 '숲'이라는 환경이 치유해 주고 있음을 잘 나타내고 있다. 말 그대로 우리의 '숲'은

'생명의 숲'이요, '치유의 숲'인 것이다. 또 다른 많은 연구결과들은 숲이 단순한 목재생산의 공간이나 레크리에이션의 공간만이 아닌 그 이상의 잠재력을 가지고 있음을 잘 나타내 주고 있다.

미술치료의
본질과 종류

4원소

쇼펜하우어, 칸트, 아리스토텔레스 등 대개의 철학자들이 만장일치로 예술은 감상자에게 행복을 주는 것으로 보았다. 그러나 단순히 아름다운 예술작품의 감상, 창작 등 모든 예술 활동이 인생에서 겪는 모든 갈등과 모든 문제의 해결책은 될 수 없다. 아름다운 작품이 긍정적인 영향을 주는 것은 분명하지만 아름다운 작품만으로 불안이나 우울이 해소되지는 않는다. 예술이 치료적으로 사용된다는 것은 내담자의 문제와 갈등의 종류에 따라 예술의 재료와 수단 방법 종류가 섬세하게 달라짐을 전제로 한다. 개개의 내담자의 문제를 어떻게 개별화하여 그에 적합하게 접근하고 해결하는가라는 문제는 전문분야로서의 예술치료의 핵심에 해당된다. 철학자들이 아름다운 작품이 보편적으로 모든 인간을 정화와 초월로 인도한다는 것을 밝혔다면 예술치료는 어떤 특정한 예술기법이 우울, 불안, 고통 어떤 문제를 해소하는 데 도움을 주는가를 파악해야 한다.

미술치료의 장점과 방법

1장

미술치료의 정의와 장점

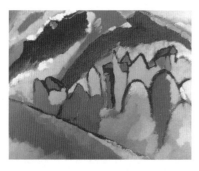

칸딘스키, 가을 습작

미술치료를 간단히 정의하자면 '미술치료는 심리치료이론을 기초로 하여 미술활동을 통한 자아표현, 자아수용, 승화, 통찰에 의해 개인의 갈등을 조정하고 심리문제를 해결하며 자아성장을 촉진시키는 심리치료의 한 분야이다.'[1] 이 책에서는 여러 가지 예술치료들 가운데 특히 미술치료를 중심에 두고 있다. 왜냐하면 미술제작은 어디서나 펜과 종이만 있

으면 가능한 아주 간단하면서도 매력적인 활동이고 동굴벽화로 거슬러 올라갈 정도로 어느 예술보다도 인간보편적인 능력과 욕구에 부합하기 때문이다.[2] 미술치료는 인간에게 보편적인 호소력과 원초적 매력 그리고 접근하기 쉽다는 특징이 있다. 인간과 사회의 행복을 위한 미술치료의 보급은 어떤 심리치료보다 쉬울 것이다. 모든 예술활동이 그렇지만 이제까지 밝혀진 바에 따르면 특히 미술 제작활동에서 사용되는 이미지는 두드러지게 육체적 건강과 더불어 정신적 평안을 가져온다. 즉 미술은 뇌혈류를 증가시키고 면역체계를 강화시키고, 감정의 무게를 감소시키며, 우울을 감소시키는 물질인 세로토닌을 증가시키며, 긴장, 공포, 불안, 고통에서 그리고 학대의 외상에서 해방시킨다.[3] 즐거운 창조작용을 하는 동안 전형적인 명상 휴식의 상태처럼 알파파의 패턴이 올라가게 된다.[4]

1) 정현희, 실제적용중심의 미술치료, 학지사, 11.
2) 심지어 침팬지들도 그림 그리는 것을 좋아하며 그림에 거의 중독적이다. 테두리를 표시하고 그 안에 그림을 그리는 침팬지도 있다. 가자니가, 마이클, 박인균 역, 왜 인간인가-인류가 밝혀낸 인간에 대한 모든 착각과 진실, 추수밭, 2009, 279. 프리스, 크리스, 장호연 역, 인문학에게 뇌 과학을 말하다, 동녘 사이언스, 2009, 209.
3) 캐시 A. 말키오디, 미술치료, 최재영, 김진연 역, 조형교육, 166, 203, 204, 208, 214. 미술활동훈련을 통해서 근육의 산화대사능력 및 심혈관계의 기능을 촉진되고 최대 호흡능력이 증가하게 된다.(김영민, 제3의 임상미술치료개론, 한국학술정보, 2007, 90).
4) 캐시 A. 말키오디, 미술치료, 최재영 김진연 역, 조형교육, 204.

① 비언어적 소통

신체는 언어보다도 이미지에 먼저 반응한다.[5] 미술은 마음의 메시지
다.[6] 미술치료는 언어를 통한 지적인 소통이 아니라 이미지를 통한 비
언어적 소통방식이다. 미술활동에서는 개인의 경험과 말로 표현하기
힘든 생각과 감정 성격과 욕구, 소망 등이 자기도 모르게 표현되며 언어
적 표현보다 더 깊고 솔직하게 표현되므로 환자의 내면과 문제를 깊게
파악 할 수 있고 문제를 해결할 수 있다. 미술활동은 개인의 느낌이나
사고, 문제점을 스스로 깨닫게 하고 정신적 문제를 이겨내고 회복하는
데도 도움을 준다. 학대, 상실, 폭력, 재난 등의 정신적 외상 등이 미술
활동을 통해 표현됨으로써 개인이 지니고 있는 긴장과 불안이 해소된
다. 특히 미술활동은 개인의 무의식을 의식화하는 데 매우 유용하며 자
발적인 미술활동은 개인의 내면세계가 조화를 이룰 수 있도록 도와준
다.[7]

미술치료에서는 이성과 의식을 중심으로 하는 언어적 커뮤니케이
션보다도 심상을 활용하여 무의식을 자극하는 비언어적 커뮤니케이션
이 우위를 차지한다.[8] 좌우뇌기능연구에서 밝혀진 바에 따르면 경험과

5) 바버라 개님, 노부자, 김미형, 김옥경, 석미진 역, 몸과 마음을 살리는 미술치료, 예
경, 2005. 18.
6) 바버라 개님, 노부자, 김미형, 김옥경, 석미진 역, 몸과 마음을 살리는 미술치료, 예
경, 2005. 151.
7) 정현희, 실제적용중심의 미술치료, 학지사, 13.
8) 정현희, 실제적용중심의 미술치료, 학지사, 31.

감정은 처음에는 이미지로 처리되며 그다음에 비로소 언어로 생각하고 처리된다.[9] 좌뇌는 언어를 통해 경험을 평가하고 재해석하며 변경하거나 부인하여 있는 그대로의 사실과는 다른 종류의 이야기를 만들어낸다. 그와는 반대로 이미지 언어를 사용하는 우뇌는 사실 그대로의 경험과 감정을 처리한다. 따라서 자신의 감정에 접근하기 위해서는 우뇌의 이미지 언어를 사용해야 하는 것이다.[10] 특히 미술치료는 언어능력이 뒤떨어지는 유아나 장애인에게 큰 효과를 얻게 된다.[11] 나움버그에 따르면 "미술치료에 내포된 미술의 장점은 ⅰ) 그림으로 자신에게 일어나는 내적 욕망, 꿈, 환상을 표현하는 것이 언어보다 직접적인 표현이 된

9) 바버라 개님, 노부자, 김미형, 김옥경, 석미진 역, 몸과 마음을 살리는 미술치료, 예경, 2005. 18.

10) 바버라 개님, 노부자, 김미형, 김옥경, 석미진 역, 몸과 마음을 살리는 미술치료, 예경, 2005. 35. 판단은 모든 스트레스의 요인이며 감정과 이성 사이의 갈등을 유발한다. 그리고 판단은 인간관계뿐 아니라 신체에도 손상을 입힌다. (개님, 같은 책, 37.) 만약 억압된 감정이 신체와 마음에 이미지로 남아 있다면 언어보다 오히려 이미지가 그 고통스러운 감정을 깨닫게 하는 가장 직접적인 통로가 될 것이고, 미술은 이러한 감정의 이미지를 해방시키는 가장 직접적인 수단이 될 것이다. 개님, 같은 책, 18.

11) 김선현 장혜순, 유아동 미술치료의 이론과 실제, 예경, 2008, 119. 내 생각으로는 미술치료를 비롯한 예술치료도 나름의 한계를 가지고 있다. 예술치료를 통해서 자기 내면의 문제를 깨닫게 되고 문제를 해결하게 되며 그에 따라 불안, 우울 등의 감정이 해소되고 제거될 수 있다. 그러나 예술치료방법에서는 행복이 무엇인가 그리고 마음의 만족과 평화를 제공하는 지적인 사고방법과 인생에서 중요한 것이 무엇인가를 가르쳐주는 가치관을 배울 수는 없다. 행복이 무엇인지에 대해 무지하며 불만족을 일으키는 사고방식을 수정하지 못한다면 그리고 잘못된 가치관으로 살못된 것을 추구한다면 삶속에서 심성문제와 대인관계의 문제가 다시 발생할 것이다.

다. ii) 무의식을 그림으로 투사하면 언어적 표현보다 내면을 숨기려는 자기 방어기능이 약화되어 치료과정이 촉진된다. iii) 그림으로 나타난 것은 보관이 가능하며 영속성이 있다. 내용자체가 지워지지 않으며 그 내용을 부정하기 어렵다. iv) 환자는 자신의 그림의 해석가능성에 의해 더 고무된다. 그리고 자신의 변화를 눈으로 확인할 수 있어서 긍정적 조망과 안정감을 준다."[12]

② 안전한 환경 속에서의 표현

"감정은 말로 표현하기 힘들기 때문에 숨겨두고 있다가 우울, 혼란, 불안, 절망, 좌절을 야기한다. 미술작품 제작은 말로 표현하기 힘든 감정을 표현하는 데 도움이 되며 우울증을 극복하고 슬픔 상실감을 경감시키고 해소하는 데 도움이 된다. 고흐의 소용돌이치는 붓놀림이 내적인 감정적 분투를 전달했으며 융도 감정혼란기에 그림을 그리거나 구조물을 제작했듯이 시각예술은 미술사 속에서 대개 감정과 경험, 혼란, 격변 등을 표현해왔다.[13] "실제 생활 속에서

12) 정현희, 미술의 치료적 속성, 그림3-16: 자기표현과 승화, 미술작업과정, 갈등의 재결합, 창조성, 자기성숙, 승화와 통합에 대한 치료사의 도움,
미술창조는 자기이해와 성장을 위한 자극이 된다. (캐시 A. 말키오디, 미술치료, 최재영 김진연 역, 조형교육, 58)

의 공격적인 말과 행동은 큰 문제를 야기할 수 있지만 치료실 내에서 그림도구를 통한 감정표현은 아무런 해가 없는 안전한 감정해소 방법이다. 모든 심리치료 과정에서 내담자는 생의 잘못된 부분을 다시 살아보는 경험을 하게 된다. 말보다 행동이 보다 효과적일 때가 많다. 미운 사람을 때리는 대신 방망이질을 실컷 하든지 공을 세게 때린다든지⋯⋯ 소리를 크게 지른다든지 공을 걸어차든지 헝겊이나 옷 등을 갈기갈기 찢는 행동들은 자기도 모르게 자기 안에 쌓였던 스트레스를 푸는 방법이 될 수 있다. 이런 행동 중에는 파괴적인 것도 있고 건설적인 것도 있다. 대개는 파괴의 단계를 지나야 건설의 단계에 들어간다. 물건을 파괴하고 남에게 손상을 입힘으로써 만족을 얻는 일은 비사회적 행동이기 때문에 환영받지 못하지만 감정을 승화시켜서 그림을 그리거나 노래를 부르거나 조소물을 만드는 행동은 예술이란 이름으로 환영받는다."14 그림은 편안하고 유희적이며 안전한 표현의 길이다. 학대아동의 경우 보복이 두려워서 말을 못할 수 있지만 학대하는 부모를 상징하는 괴물을 퇴치하는 그림처럼 그림은 자유롭게 그린다. 그림은 과거를 이해하고 끔찍한 기억의 해소하며 재난이 다시 생각날 때 안전감을 정립해준다. 불안정감 표현은 거기에 맞서는 방법을 찾고 상황을 개선하려 노력으로 이어진다.15 "오클라호마시 연방건물폭파 생존자를 대상으로

13) 캐시 말키오디, 미술치료, 최재영, 김진연 역, 조형교육, 159-160.

14) 주정일, 한국의 딥스, 샘터, 2000, 36-37.

15) 캐시 말키오디, 미술치료, 최재영, 김진연 역, 조형교육, 168.

미술치료를 실시하여 끔찍한 생명상실의 악몽으로부터 회복하고 폭력에 대한 생각을 정리하게 도움을 주었다.[16] 상징을 통해 상실을 표현하고 감정적 고통을 경감시키기 위해서 이미지를 사용하는 것은 인간 보편적인 경험이다.[17]

③ 작품제작의 적극성과 직접성

미술치료의 또 하나의 장점은 작품의 직접적 제작을 매개로 한다는 점이다. 대개의 예술치료가 제작활동을 도구로 삼는다. 음악치료가 수동적인 음악감상뿐만 아니라 음을 울려서 내는 제작활동 즉 작곡과 연주를 매개로 한다면 미술치료는 화면에 이미지를 만드는 미술창작활동을 중심으로 한다. 리듬과 음과 가사가 내포된 환자가 만들어내는 음악이 내면의 표현이듯이 미술작품은 개인의 감정과 사고 그리고 무의식적 욕망과 소망의 표현이다. 특히 작품 자체만이 아니라 작품을 만드는 태도 자체가 개인의 성격과 문제점의 표현이기도 하다. 그리고 미술 창작과정 자체가 치료효과를 지니고 있다.[18] 바라보는 시각적 지각이 아니라 창조가 치료로 인도한다.[19] 미술치료에서 제작된 작품은 그 내용을 한눈에 알아볼 수 있고, 서로 다른 시기의 작품비교를 통해서 내면의 변화의 명료한 증거가 된다. 미술을 통해 치료되므로 미술활동은 치료

16) 캐시 말키오디, 미술치료, 171.
17) 캐시 말키오디, 미술치료, 최재영, 김진현 역, 조형교육, 168.
18) 정 현희, 실제적용중심의 미술치료, 학지사, 37.
19) 캐시 A. 말키오디, 미술치료, 최재영, 김진연 역, 조형교육, 51.

의 도구이지만 다른 한편으로는 미술활동 자체가 치료과정인 것이다. 무의식이 변해야 인간이 변한 것이라고 할 수 있고, 무의식이 변화와 행복의 원천인데,[20] 이미지 창작은 바로 무의식을 변화시킨다.

예술에 관한 말말말!!!

> 칸딘스키: 예술에 있어서 "~을 해야만 하는가?"라는 질문에는 다음과 같은 영원한 해답이 있다. 예술은 영원히 자유로운 것이기에 거기에는 당위가 존재할 수 없다는 것이다. 예술은 마치 낮이 밤에서 도망치듯이 당위 앞에서는 도망치는 것이다.[21]

미술치료에서 진단과 치유

미술 작품 활동으로 어떻게 문제가 진단되고 치유되는가? 우선 그려진 작품은 문제를 드러내어 알게 만든다. 완성된 작품뿐만 아니라 무엇보다도 그림 전후에 보여주는 내담자의 태도는 내담자의 일상생활의

20) 케시 A. 말키오디, 미술치료, 최재영 김진연 역, 조형교육, 39.
21) 칸딘스키, 예술에서 정신적인 것에 대하여, 65.

라투르 장미

문제점의 축소판이다. 반복해서 지우기, 종이 구겨버리기와 찢기, 밖으로 나가버리기 등은 공격성과 반항심 그리고 불안 등을 암시해준다. 이와 같이 미술활동이 문제를 진단하게 만든다. 물론 작품에서 정확한 진단이 되는 것은 아니고 문제의 방향성에 대한 암시만 얻을 수 있다. 그리고 작품과 문제의 일대일 대응식의 진단은 그렇게 쉬운 일이 아니기도 하다. 이제까지의 미술치료의 역사에서 무수한 내담자들이 그림을 그렸고 거기에서 일정한 공통된 유형의 그림들이 그려졌기에 그림을 통해서 증상의 어느 정도 추측이 가능한 것이다. 보다 정확하고 구체적인 진단은 또다른 심리검사를 필요로 한다.

무엇이 문제인지를 가늠할 수 있다면 이제 치료작업이 수행될 수 있다. 미술재료의 특성과 미술재료를 다루는 다양한 방법들은 다양한 증상과 다양한 문제들에 적용가능하다. 미술치료사라면 증상에 대한 치료법으로서의 미술재료와 방법에 대한 세분화된 지식을 가져야 할 것이다. 내담자의 시각에서 말하자면 내담자는 미술치료를 통해서 "무엇이 문제인지 자기문제를 규명하게 되고 자기를 되돌아볼 수 있는 기회를 갖게 된다. 그에 따라 자기 자신에 대한 생각과 깨달음이 있게 된다. 내담자는, 치료사로부터 지지받고 대화하며 관계 맺는 법을 배운다. 미술작업은 기분전환, 재미, 카타르시스, 뿌듯함, 용기, 자신감을 부여한다."[22]

1) 그림형식에 따른 그림판독

공간 사용 정도: 높은 것이 건강 /과소사용-우울증/ 과대사용-조증, 불안, 충동통제, 불능, 정서폭발, 타인의 일에 부적절하게 개입

화면에서의 위치: 한구석-경직성, 자기중심성, 우울, 비관, 우유부단, 자신감상실/중앙-평범/하단-우울, 불안정 /위쪽-들뜸, 침체를 숨김/가장자리-불안, 의존, 자기 확신 부족, 우울, 정신지체

중요대상의 크기: 과대-공격적 반항적, 과대망상, 조증, 정신지체, 편집, 충동통제, 불능

과소-열등, 불안, 낮은 자존감, 과도방어기제

필압: 자주 변하는 필압-산만, 불안정, 긴장/

지나치게 강한 필압-긴장, 공격성, 자기주장, 반항, 스트레스, 불안/

미약-주저, 소심, 우유부단, 우울, 의지, 상실, 치매

선의 성질: 긴 선-통제/ 비뚤, 끊김-충동, 흥분

지나치게 빠른 완성-조증[23]

2) 색 사용과 마음

한 가지 색에 다른 색을 중첩한 경우: 먼저 칠한 색은 내면의 심리적인 투사이고 중첩된 색은 외면적인 행동의 성향

22) 주리애, 미술치료는 마술치료.
23) 주리애, 미술치료는 마술치료.

혼합색의 경우: 감정을 자유롭게 표현하는 경향이 있고 외향적이며 적극적인 경향

여러 색을 아무렇게나 섞는 경우: 퇴행욕구, 좌절에 대한 공격적인 반응

색을 분리해서 칠하는 경우: 자기감정을 억제하며 주변의 기대에 맞추어 자신을 통제하는 성향

색을 지나치게 많이 사용: 열 가지 색깔 중에 여덟 가지 이상의 색을 쓰면 이는 주로 분노, 공격성, 활발함, 주의력 결핍, 과잉행동을 의미한다.

색을 지나치게 적게 사용: 기껏해야 한두 가지 색만 사용하는 것은 정서가 제한되었음을 의미, 자신에 대해 비관적이거나 자기비하의 경향이 있고 우울하다.

3) 선 사용에 따른 마음읽기

대각선: 에너지가 넘치는 표현, 상승 혹은 추락, 패배 혹은 승리 역동성

수직선: 바로 서 있는 것, 조용한 침착성, 현세와 신성의 결합

수평선: 고요, 편안함, 현세적·모성적 에너지, 현세와 신성의 결합

물결선: 상하의 운동성, 감각적 민감성

원 반원: 고요, 보호, 영원성, 완벽성, 초월, 자기 체험, 운동성

강한 선: 창의적인 힘, 내면에 영향을 미치는 독창적인 힘

가는 선: 의지박약, 힘이 없음

4) 형태사용에 따른 마음읽기

삼각형- 신성

정삼각형은 남성적, 창의적인 힘, 생동력, 불, 생명력, 변화, 리비도, 창의성, 양

역삼각형은 여성적, 수동적 힘, 변화, 물, 무의식, 하늘의 은총, 잠재력, 음, 삶과 죽음, 재생, 새로움과 창의성의 분출, 자의식을 암시

사각형- 인간성

인간의 생활과 아주 깊은 연관을 가진 형태, 편안, 안정감을 느끼게 하는 형태인 대지를 상징, 단단함, 무거움과 고요를 의미

정돈의 욕구를 가진 사람의 그림에 자주 나타난다. 자신만의 공간에 대한 욕구. 사각형이 너무 자주 나타난다면 사고의 빈곤과 상상력의 부족일 수 있다.

나선형- 자연현상

시계반대 방향(밖에서 안으로)——근원, 자궁, 죽음의 길로 되돌아감

시계 방향(안에서 밖으로)——삶에서 발전, 미래와 전진, 발산과 확장과 발전의 모든 과정을 상징, 지속적이고 순환적인 발전과 창의적인 문제해결력

원

완성, 영원성, 신, 초월자, 어머니

인간의 복부 단전

우울증인 사람에게 자주 적용할 수 있다.

주요 대상이 차지하는 위치

융을 비롯한 여러 학자들의 의견을 종합하면 다음과 같다.

좌-자신, 과거, 무의식, 능동, 내향성, 이성

우-타인, 미래, 의식, 수동, 외향성, 감정

상-초개인적 의식, 지적인 형태

중-개인적인 일상의 의식, 자아경험 영역

하-물질적, 육체적, 육감적, 성적인 내용, 무의식에서 나온 집단적
상징

예술 산책길 **: 사라지는 것들의 소중함**

니체

칸디스키는 집으로 돌아왔을 때 자신이 그린 그림 한 점이 눈에 띄었다.

"정말 멋진걸. 그런데 내가 저것을 언제 그렸었지?" 화가는 다가가서 그림을 자세히 들여다보았다.

그런데 그 그림은 아래 위가 거꾸로 뒤집혀져 있었던 것이다. 똑같은 사물이라도 보기 나름으로 다르게 보인다. 똑같은 사물이라도 볼 때

마다 달리 보인다.

세상 모든 것이 순간 순간 바뀐다. 철학자 니체는 철학자 플라톤이 무가치하다고 보았던 변하는 것들, 덧없이 사라지는 순간들이야말로 가치 있는 것이고, 진짜 세상이라고 본다. 니체는 백 년 전에나 백 년 후에나 똑같은 진리, 플라톤이 말한 완전한 이데아, 그것은 가짜라고 말했다.

인상주의 화가들은 끝없이 변해가는 지금 여기의 눈앞세상을 그리려 했다. 이들은 플라톤보다는 니체를 추종했을 것이다. 순간순간 달라지는 우리의 영혼을 있는 그대로 표현하는 것이 예술이다. 만일 예술에 영원한 법칙이 있어서 모두가 그것만을 따라야 한다면 그것은 곧 예술의 죽음이다.

미술치료의 방법과 절차

미술치료는 내담자와의 친밀감 및 신뢰감을 쌓는 단계로부터 출발하여 초기, 중기, 종결기의 단계를 거치게 된다. 이런 단계들의 의미와 과정 그리고 여러 가지 미술치료기법과 재료들 각 기법과 재료들이 가져오는 심리치료적 효과를 알아보자.

"초기단계는 내담자와 치료사 간의 치료적 관계형성과 내담자의 감정 사고 행동을 탐색하는 기간이다. 중기단계는 신뢰관계를 형성한 뒤 구체적 미술작업에 들어가는 시기로 부정적 감정표출과 이에 대한 전

폭적인 이해와 수용이 필요한 시기이다. 다양한 재료와 기법 선택과 변형을 시도하면서 내담자는 자신의 한계를 측정하고 수용하게 된다. 후기단계는 치료목표가 성취되며 내담자의 작품에서도 새로운 차원의 삶이 전개되는 내용이 나타나고 보다 조화로운 표현들이 이루어진다."[24]

미술활동이 놀이적 요소를 가지고 있어서 긴장을 완화해주고 쉽게 몰입하게 만들기는 하지만, 치료사와 내담자 간의 신뢰관계를 쌓는 일이 선행되어야 한다. 내담자의 문제를 본격적으로 다루기 전에 긴장을 풀고 친밀감을 쌓을 수 있는 낙서그림과 같은 단순한 미술활동으로 도입부를 구성해야 한다. 알트마이어는 미술치료과정을 7단계로 분류한다. 접촉수용단계는 편안한 분위기에서 치료사가 수동적 자세를 취하여 서로를 인식하고 수용하는 기회를 갖고 내담자와 치료사 간의 관계가 만들어지게 한다. 후원단계에서는 치료사가 내담자를 외적으로 후원하고 갈수록 보다 어려운 과제를 제시한다. 결국 과제에 대한 능력의 정도를 자각하게 되고 한계에 부딪히게 만드는데, 이 단계가 대면단계이다. 이때 치료사는 포기와 고통을 요구하는 과제를 줄 수도 있어야 한다. 내담자가 자신의 두려움을 수용하고 자신에게 솔직해지는 단계가 자기성숙단계이고, 그다음은 색과 형태로 미와 조화를 찾게 되는 자기실행단계 그리고 자신감을 얻어 치료사에게 보다 덜 의존하게 되는 힘의 획득단계가 있다. 마지막으로 독창력의 단계에 이르게 된다. 치료의

24) 김인선 외 공저, 미술치료의 이론과 실제, 한국심성교육개발원, 433.

종결여부와 종결시기에 대한 치료사의 결정은 아주 중요하다. 문제해결의 조짐과 일상적 생활능력의 회복의 기미가 보이면 종결이 가능하며 내담자에게 미리 종결을 예고하고 자연스런 작별이 되게 해야 한다. 미술치료에서는 내담자의 문제에 따라 다양한 기법과 재료를 사용하게 된다. 미술치료의 재료는 연필과 색연필, 물감, 파스텔, 색종이, 점토 등 일반적인 미술도구에서부터 신문지, 잡지그림, 종이컵, 유리병, 은박지에 이르기까지 무궁무진하다.

미술치료의 과정에서 미술작업과 그 결과물의 산출뿐만 아니라 미술치료 시작 전의 관계형성 과정, 작업과정에서의 관찰과 상호작용, 내담자에 대한 적절한 반응주기가 행해져야 한다. 그림 그리는 순서와 수정, 삭제행위 등을 관찰하여 감정을 알아볼 수도 있고 또한 관찰은 내담자의 언어, 표정, 행동을 볼 수 있는 기회를 준다. 내면세계를 표현한 그림도 진단의 자료이지만 그리고 만드는 작업 중에 보이는 행동도 내담자의 성격과 문제를 알 수 있게 만든다. 작업과정 후에는 내담자의 작품에 긍정적인 반응을 보이고 전시도 하여 내담자의 자존감을 향상시키도록 할 수 있다.

① 다양한 미술기법과 효과

내담자와 할 수 있는 미술활동은 정말로 다양하다. 타원 안에 그리는 계란화, 타원을 동굴로 취급하여 동굴에서 바깥을 내다본 그림을 그리는 동굴화, 아홉 칸으로 구분된 구획에 생활그림 그리기, 두 개의 병을 그리고 자신이 좋아하는 것과 싫어하는 것 또는 자신의 장점과 단점

그려 넣기, 점토 주무르기, 점토로 구를 만들어 과녁에 던지기, 신문지 찢기 등 각 기법들은 나름의 미술 치료적 효과를 가지며 따라서 그 기법을 적용할 수 있는 대상이 각기 다르다. 예를 들면 젖은 종이에 물감으로 그리기는 이완과 해방감을 주고 즐거움과 생기를 북돋운다. 마른 종이에 물감으로 그리기는 감정과의 거리를 유지하고 의식화를 장려하며 섬세한 감정을 일깨운다. 색연필로 마른종이에 그리기는 선에서 면으로 색으로 연결되면서 내적 생활에 조화를 준다. 파스텔화는 섬세한 색의 뉘앙스를 경험하게 한다. 크레파스 그림은 힘이 필요한 작업이기 때문에 의지와 활동력을 자극한다. 특히 젖은 종이에 물감으로 그리기는 인지학적 미술치료의 대표로서 색의 배열과 퍼짐, 우연에 의한 색의 겹침으로 심리적 체험을 가능하게 한다. 점토작업과 같은 조소활동은 아동, 청소년, 성인, 노인 모두가 쉽게 접근 가능한 것이다. 점토는 무정형의 것으로서 나무나 쇠 같은 저항을 주지 않아 자유자재로 만들 수 있다. 점토를 주무르고 누르고 찔러보고 뜯어보며 붙이는 놀이형태의 활동에서 손의 기능뿐만 아니라 손과 눈의 협응, 움직임의 균형을 얻게 된다. 점토활동의 장점 중의 하나는 뭉개고 다시 만들 수 있으므로 실패에 대한 두려움을 가지지 않아도 된다는 것이다. 점토 던지기는 분노 해소에도 도움을 준다.

또한 "스퀴글(낙서) 게임은 목적 없이 낙서를 하고 무의식의 이미지를 찾는 놀이로서 미술에 대한 두려움을 완화하고 치료사와의 상호작용을 유발한다. 물풀에 물감을 섞어 자유롭게 손으로 그리며 활동하는 핑거페인팅은 정서적 이완과 부정적 감정해소에 도움이 된다. 물감을

가지고 자유롭게 표현하는 물감놀이는 긴장이완과 미술활동의 거부감을 해소한다. 화지를 물에 충분히 적신 후 물감을 떨어뜨리거나 그리며 자유롭게 표현하는 것은 정서적 안정과 긴장이완을 가져온다. 다양한 종류의 잡지에서 자신이 좋아하는 그림과 싫어하는 그림을 찾아 붙이는 잡지 콜라쥬는 쉬운 성취감과 더불어 자신을 이해하고 수용하고 개방하게 만든다. 시트지에 다양한 자연물, 꽃잎, 씨앗, 모래를 이용하여 자유롭게 꾸미는 것은 쉬운 성취감으로 자신감을 회복하게 한다."[25]

②다양한 미술치료들

미술치료에는 개인을 대상으로 하는 미술치료와 집단이나 가족을 대상으로 하는 집단미술치료나 가족 미술치료가 있다. 집단미술치료는 자신의 문제가 혼자만 겪는 문제가 아니라는 것을 깨닫게 하여(보편화시키기) 안도감을 주고 비슷한 문제를 겪는 집단원들로부터 지지와 격려를 받고 그들과 함께 문제를 생각하고 반성하여 문제해결의 새로운 돌파구를 찾게 만든다. 가족미술치료는 내담자의 문제가 전적으로 내담자 자신의 문제가 아니라 가족으로부터 파생된 문제이며 또한 전 가족에 영향을 미치는 문제이므로 가족 전체를 치료 현장에 오게 하여 다함께 치료받는 것이다. 가족미술치료의 장점은 전체 가족의 변화를 통해서 개인의 변화가 안정적으로 지속될 수 있다는 것이다. 가족치료는 가

25) 김인선 외 공저, 미술치료의 이론과 실제, 한국심성교육개발원, 444.

족체계이론에 기초하여 관계문제를 풀어나가므로 개인치료와는 다른 차원의 효과를 가져온다는 것이다. 가족체계 진단은 예를 들면 전 가족 구성원이 한 장의 종이 위에 그림을 그리도록 하여 문제행동을 발견해 내고 가족구성원 각각의 장단점과 가족 전체 체계의 문제점을 발견해 낼 수 있다. 그것은 그림주제의 결정, 그림에 참여한 순서, 개입의 정도, 구성원이 차지한 그림공간, 참여와 협조의 정도, 타인의 그림 위에 그렸는가 등을 관찰하여 판단한다. 언어가 아닌 미술을 사용하므로 가족구성원이 쉽게 접근가능하고 치료에 대한 거부감이나 저항이 적다.

- 여러 장애와 미술치료: 유아기, 청소년기, 성인기, 노년기에 따라 상황이 다르고 발생되는 문제들이 다르므로 연령층에 따라 다른 미술치료를 적용해야 한다. 정상인의 보다 건강한 삶을 위한 발달적 미술치료와는 달리 심각한 심리문제를 가진 내담자 그리고 장애인은 보다 전문적인 미술치료방법과 재료로 다루어야 한다. 우울, 불안, 공포 등의 부정적 감정문제들 그리고 시청각장애, ADHD(과잉행동과 주의력 결핍장애) 등 다양한 장애문제 등 내담자의 호소문제에 따라 다양한 미술재료와 치료기법이 사용되므로 이에 대한 설명도 제시하고자 한다.

아동의 경우 학습장애는 "정상적 지능지수에도 불구하고 말하기, 듣기, 읽기, 쓰기, 산수계산능력의 곤란을 겪는 것이다. 부정적 자아개념과 낮은 자신감, 무력감, 불안을 겪고 있으므로 자유롭게 내면을 표현하도록 허용적 분위기를 조성하고 주의집중을 하도록 조화롭고 체계적이며 자극이 차단된 작업환경을 조성해야 한다."26 "학습장애의 경우 부

정적인 자아상을 가진 경우가 많다. 미술작업은 자신감과 올바른 자기상을 갖게 하고 환경에 적응할 수 있게 한다. 구조화되고 구체적이며 반복적인 미술활동이 제시되어야 한다."[27] 이 경우 내담자의 인지능력, 심리정서적 표현능력, 사회적 적응능력을 고려하여 프로그램을 계획하며 재료도구, 기법 등이 지각운동과 감각기관을 자극하며 의식화할 수 있도록 계획한다. 대근육, 소근육 운동과 손과 눈의 협응에 주의를 기울이며 다양한 감정을 미술로 표현하도록 한다. 부정적 감정체험을 극복하고 자신감과 긍정적 자아상이 길러지고 환경에 적응하도록 돕는다. 지적 장애의 경우에는 "천천히 학습하며 반복적 학습을 통해 성취감을 경험하게 해야 한다. 그리고 짧은 집중력과 기억력을 고려해서 미술활동 시간을 짧게 구성하여 가능한 실패감을 맛보지 않게 하고 긍정적인 피드백을 많이 주어야 한다."[28] 색, 선, 형태, 크기, 공간, 방향 등에 대한 인식능력과 구분능력을 기르도록 한다. 다양한 감각자극과 대소근육운동을 장려하고 미각, 촉각, 후각, 청각, 시각을 자극하는 재료사용과 기법을 고려한다. 조형 활동은 가능한 단순하고 구체적이어야 하며 회기에 따라 단계적 수법을 적용하고 동일한 기법 재료 등을 반복적으로 시도한다. 놀이적 요소를 많이 활용하고 자신감을 높이도록 하며 타인과의 관계와 적응을 돕는다. 시각장애는 평면적 회화활동보다는 손가락

26) 김인선 외 공저, 미술치료의 이론과 실제, 한국심성교육개발원, 436.
27) 김선현, 마음을 읽는 미술치료, 넥서스북스, 123.
28) 김인선 외 공저, 미술치료의 이론과 실제, 한국심성교육개발원, 427.

감촉으로 직접 느낄 수 있는 입체적인 회화활동기법을 모색하고 청각, 후각, 촉각 등 모든 감각을 이용할 수 있도록 응용해야 한다.[29] 공간, 사물, 운동, 인지경험을 개발하고 창의적 사고를 발전시킨다. 감각자극을 제공하고 점토작업과 조소, 부조 등 입체적 형상을 재료로 사용하여 제작하도록 한다. 핑거페인팅, 볼펜 등으로 하드보드지 꾹 눌러 그리기, 모빌, 모자이크, 풀잎, 이끼 등을 촉각, 후각으로 감상하고 만들기가 유용하다.[30]

청각장애는 미술활동과정을 통해서 눈 마주침을 자주하고 서로 바라보며 대화할 수 있는 기회를 갖도록 한다. 운동감각, 시각, 촉각훈련을 강화하고 리듬악기를 활용하여 소리의 진동을 느끼고 그러한 경험을 미술로 표현하는 기회를 자주 갖는다. 불안이나 심리적 장애를 미술로 표현하도록 하고 타인과의 의사소통관계를 개선하도록 돕는다. 공격성의 경우를 보면 좌절감이나 부정적 감정을 조심스럽게 다루어야 하고 자아실현의 기회를 제공한다. 미술치료로는 상상과 환상여행, 점토던지기, 반죽하기, 밀기, 찍기, 주무르기, 진흙놀이 그리고 핑거페인팅, 물감뿌리기, 신문지 찢기, 종이죽작업, 콜라주등의 기법을 사용한다. 표정 있는 얼굴그리기, 색물총, 왼손으로 그리기, 가면 만들기가 유용하다. 과잉행동 주의력 결핍(ADHD)의 경우 손발을 가만히 두지 못하거나 의자에서 일어서고 미끄러지며 착석해야 할 상황에서 자주 일

29) 김인선 외 공저, 미술치료의 이론과 실제, 한국심성교육개발원, 441.
30) 김인선 외 공저, 미술치료의 이론과 실제, 한국심성교육개발원, 442.

어서고 상황에 맞지 않게 서서 돌아다니거나 과도한 기어오르기를 하는 문제를 보인다. 말이 너무 많거나 외부자극에 쉽게 자극을 받아 집중력을 상실한다. 이 경우 안정감과 신뢰감을 주는 환경을 제공하고 정해진 일과를 계획적으로 실행하도록 돕는 것이 필요하다. 미술치료로는 색 분별과 색변화연습, 데칼코마니를 활용한다. "못하는 것보다는 잘할 수 있는 것을 알게 하여 자신감을 갖도록 한다. 아이의 주권 관심을 미술재료와 기법적용 및 응용하는 데 쏟도록 하고 감각을 자극하는 재료를 단계적으로 사용한다. 자연물과 점토활용이 효과적이다."[31] 자폐증의 경우에는 감각훈련과 젖은 종이에 물감으로 그리기, 데칼코마니, 물감불기, 물감뿌리기, 짝과 함께 그리기, 점토, 핑거페인팅, 동작과 음악을 겸한 미술치료, 신체그리기 등을 할 수 있다. 야뇨증의 경우 찰흙놀이, 핑거페인팅, 물감뿌리기, 콜라주, 신체그리기, 만다라 그리기, 놀이적 요소를 가미한 미술활동이 도움이 된다. "심리적 긴장감을 이완하는 미술치료기법에는 자유롭게 낙서하듯이 그리는 난화그리기와 억압된 내면을 마음껏 표출할 수 있는 핑거페인팅, 데칼코마니는 스트레스를 풀고 창의성을 키울 수 있고 긴장을 풀어주고 미술활동에 흥미를 불러일으키는 좋은 기법이다."[32] 정서를 안정시키는 미술치료기법에는 점토작업과 만다라 그리기가 있다. "점토는 자연을 접하기 어려운 아이들에게 감각적인 자극을 주고 자신감을 키워주는 좋은 매체이다. 또 만

31) 김선현, 마음을 읽는 미술치료, 넥서스북스, 122
32) 김선현, 마음을 읽는 미술치료, 넥서스북스, 126

다라는 아이의 집중력을 키워주며 차분하게 만들어주기 때문에 되도록 자주 그리게 하는 것이 좋다. 그밖에도 물감뿌리기, 신문 찢기와 종이 죽 작업, 콜라주, 신체 그리기 등의 기법이 정서안정에 도움이 된다."[33]

- 연령에 따른 미술치료기법들: 유아기, 아동기, 청소년기, 성인기, 노년기 등 인간의 발달 단계에 따라 다른 문제들이 발생하며 그에 맞는 미술치료가 필요하다. 특히 급격한 변화기인 청소년기의 아동들에게 자아정체성을 확립시키는 미술치료기법을 보면 "자화상 그리기, 셀프 박스(자기 마음을 상징하는 박스) 만들기, 감정 차트 만들기 등은 자신을 수용하고 보다 성숙한 또래관계를 형성하는 데 도움을 준다.[34] 명화 따라 그리기는 명화 속의 인물에 자신의 감정을 이입해봄으로써 내면의 억압된 감정을 발산할 수 있게 해준다."[35] 노인미술치료는 삶의 긍정적인 측면을 계발하는 예술적이고 창의적인 활동이다. 이것은 노인들의 예술적 잠재력을 개발하고 실현하도록 도와주어 삶의 질을 높여준다. 미술치료는 노인들이 자신을 전혀 다른 방식으로 표현하는 방법을 배우며 자기존중감과 자기신뢰감을 회복하게 해준다. 노인우울증을 개선하는 치료기법에는 젖은 종이에 물감 칠하고 그리기, 자연물을 통한 입체활동, 만다라 그리기, 곡물과 씨앗을 이용한 만다라꾸미기 등이 있다.[36]

33) 김선현, 마음을 읽는 미술치료, 넥서스북스, 130
34) 김선현, 마음을 읽는 미술치료, 넥서스북스, 142.
35) 김선현, 마음을 읽는 미술치료, 넥서스북스, 144.
36) 김선현, 마음을 읽는 미술치료, 넥서스북스, 152-156.

칸딘스키: 모든 대상들은 자연이든 인간이 만든 것이든지 간에 고유한 생명과 거기에서 흘러나오는 필연적인 작용을 하는 존재이다. 자연은 건반(대상)들을 누름으로써 피아노(심성)의 현을 끊임없이 진동하게 한다. 때때로 무질서하게 보이는 이 작용들은 세 가지 요소로 구성된다. 대상의 색깔의 작용, 대상의 형태의 작용, 색깔과 형태에 예속되지 않은 대상 자체의 작용 등이 그것이다.[37]

37) 칸딘스키, 예술에서 정신적인것에 대하여, 64.

 2장 # 그리기를 이용한 다양한 심리검사들

미술치료에 자주 쓰이는 그림 주제로는 자화상그리기, 빗속인물 그리기, 다리 위의 인물그리기 등이 있다. 이 모든 것이 이미 특정한 심리 상태를 알아보기 위한 일종의 그림 진단 검사이기도 하다.

1. 자화상: 자화상 그림은 앞으로 설명하게 될 집나무사람검사 즉 HTP검사 가운데 인물그림 검사이기도 하다. 너무 큰 얼굴-편집, 정신분열, 공격성, 불안장애, 조울/너무 작은 얼굴-열등감, 부적절감, 적응문제, 무능감/손 생략-무능감, 불안, 통제 불능/다리나 발 생략-불안, 위축, 갈등/성기 강조-성적 학대 의심/그림 속에 눈귀 등을 삽입-편집형 정신분열, 피해망상, 누가 나를 감시하거나 누가 나를 엿듣는다는 의미.

2. 빗속 인물-비내리는 풍경 속에 사람을 그려 넣게 하는 검사이다. 이것은 자아

강도 외부자극스트레스에 대처하는 능력검사이다.

3. 다리 위의 인물-사회성 의사소통 문제해결방식검사. 외부세계와의 관계는 다리 양끝에 주목하여 그림을 관찰하여 판단한다.

빗속 인물(내담자의 작품)

그림검사는 내담자의 문제를 진단하기 위한 심리검사로서 여러 가지 심리검사들 가운데 심리내면을 작품에 투사하게 만드는 투사적 검사에 속한다. 심리평가는 심리적 특성을 이해하기 위한 전문적 과정으로 심리검사, 면담, 행동 관찰 등 여러 가지 방법으로 이루어진다. 심리검사는 증상과 문제의 심각도를 알아내고 자아강도, 인지적 기능을 측정하는 과정이다. 객관적 검사가 검사문항, 실시방법, 채점방식, 해석기준이 명확하게 정해져 있는 반면에 투사적 검사에서는 검사자극이 모호하고 불분명하고 실시방법이 정형화되어 있지 않아서 즉 비구조화 되어 있어 피검자의 독특하고 자유로운 반응을 이끌어낼 수 있다. 내담자가 투사적 검사의 목적이나 평가방법을 알기는 어려우므로 투사검사는 내담자의 의도적 조작이나 방어가 힘들다는 장점이 있다. 즉 검사받는 사람이 검사의 의도를 알고 일부러 긍정적인 방식으로 답하기 어렵다. 대표적 투사검사에는 잉크얼룩으로 심리를 알아보는 로샤검사, 이야기짓기 검사 TAT, 그림검사, 문장 앞부분을 제시하고 뒷부분을

완성하게하여 내면을 알아보는 문장완성검사 SCT가 있다.

그림검사에는 하나의 대상만 그리도록 하는 단일그림검사와 가족그림검사가 있다. 가족그림검사에는 비운동성의 정적인 그림, 가족그림검사 DFA와 운동성의 동적인 그림으로 분류되며 후자는 동적 가족화, 그림검사(KFD)이다. 단일대상 그림검사에는 마초버 등이 개발한 자기상 신체상을 알아보기 위한 사람그림검사, 자기개념과 신체상에 대한 정보를 얻기 위한 자화상그림검사, 현재 겪고 있는 스트레스의 양과 방어기제의 와해나 퇴행여부를 알아보기 위한 빗속 사람 그림검사가 있고 무의식 수준의 성격구조를 알아보기 위한 나무그림검사, 아동에게 많이 사용되면서 자기구조를 파악할 수 있는 동물그림검사가 있다. 집그림검사는 피검자가 가지고 있는 가족, 가정생활, 가족관계, 가족구성원에 대한 생각, 감정 소망을 투영한다. 집은 사람이 사는 곳이기 때문에 집 그림은 자아 현실과 관계 맺는 정도와 양상, 내적 공상에 대한 정보를 준다. 가족그림검사는 아동의 경우 동물가족그림검사로 대신하기도 한다. 이는 동물생태계의 먹이사슬관계를 적용시켜 가족 구성원들 간의 힘의 구조에 대한 정보를 얻을 수 있다. 학교그림검사는 아동이 학교 상황에서 자신을 어떻게 지각하는지 알아보고 학교적응과 또래관계에 대한 정보를 얻기 위한 검사이다. 이는 학교에서의 장면을 그리게 하는 것으로서 아동자신과 교사, 친구가 무엇인가를 하고 있는 그림을 그려보도록 지시한다. 그외 이야기 구성검사는 피검자가 겪고 있는 갈등과 경험, 어려움에 대한 정보를 얻기 위한 검사로서 특정한 장면을 그린 뒤에 상황에 대한 설명을 요구한다. 그림검사는 진단뿐만 아니라

치료에도 이용된다. 그림그리기를 통해 치유될 수 있고 치료 전의 그림과 치료종료후의 그림의 비교를 통해서 변화와 개선된 정도를 알아볼 수 있다.

집나무사람 검사(HTP)

집, 나무, 사람의 세 가지를 그리도록 하는 이유는 집, 나무, 사람은 유아부터 노인까지 누구나 그릴 수 있는 그림이기 때문이며 쉽고 자유롭고 편안한 그림 주제이기 때문이다. 이 검사에서는 네 장의 A4 종이를 제공하고 먼저 종이를 가로로 제시하면서 집 그림을 그리도록 지시한다. 그다음에는 종이를 세로로 제시하면서 나무그림을 그리도록 지시하고 세 번째 종이는 세로로 제공하면서 한 사람을 그리게 한 뒤 네 번째 종이로 먼저 그린 사람과 반대의 성의 사람을 그리도록 지시한다. 자신이 여성이면서도 남자를 먼저 그릴 수도 있고 그 반대도 있을 수 있다. 이는 성정체성의 혼란을 암시하기도 한다. 집나무사람 검사는 실시가 쉽고 시간이 많이 걸리지 않으며 언어표현이 어려운 사람에게도 실시할 수 있고 연령, 지능, 예술적 재능에 무관하게 실시가 가능하다.

그림과 지능발달관계를 연구한 굿이너프(Goodenough), 집나무 사람 그림을 발달적, 투사적 측면에서 연구한 벅(Buck), 인물화 성격검사를 발전시킨 마초버를 거쳐 투사적 그림의 임상적 적용에 기여한 해머에 의해서 그림검사가 발달하게 되었다. 그림검사는 개인의 정신역동을

분석하여 개인을 이해할 수 있게 만드는 도구일 뿐만 아니라 그림을 그리는 과정에서 정서적 통합을 돕는 치료도구가 될 수 있다. 반복적인 그림검사를 실시함으로써 치료를 자극하는 데 사용될 수 있다.

나무그림(내담자의 작품)

① HTP검사

연필로 사람그림을 그리도록 지시하며 한 사람의 몸 전체를 그리도록 지시한다. 이때 종이방향은 세로로 제시하며 한 장을 다 그린 뒤에는 처음 그린 사람과 반대되는 성의 사람을 한 사람 더 그리도록 지시한다. 대개 10~15분 정도 걸리는데 그보다 빠르거나 느리게 그리는 것은 피검자의 성격을 알려주는 지표가 된다. 완성된 그림뿐만 아니라 그리는 도중에 피검자가 취하는 여러 행동과 태도 또한 피검자에 대한 풍부한 정보를 준다. 예를 들면 그림그리기를 거부하는가, 그리는 도중에 말이 많은가, 그림 그리는 순서가 얼굴부터인가 발부터인가, 자주 지우개를 사용하는가 등. 그림을 완성한 뒤 그림의 의미를 해석하기 위한 여러 가지 질문을 한다. 예를 들면 이 사람은 몇 살쯤 되었나? 무엇을 하고 있나? 어떤 성격이라고 생각하는가? 이 사람은 결혼을 했나? 친구는 많은가? 행복한가? 건강한가? 어떤 일을 하는가? 등.

집 그림 검사의 사후질문은 이 집은 마을 한가운데 있는가, 교외에

있는가? 날씨는 어떤가? 누가 살고 있는가? 이 집에서 살고 싶은가? 이 집의 어느 방에 살고 싶은가이다. 나무그림검사의 사후질문은 이 나무는 어떤 나무인가? 어디서 자라는 나무인가? 한그루만 따로 있는가 아니면 숲속에 있는가? 날씨는 어떤가? 바람이 부는가? 태양이 떠 있는가? 이 나무는 어떤 사람을 떠오르게 하는가? 나무가 필요로 하는 것은 무엇인가? 등이다.

② HTP 해석법

집그림은 가정생활과 가족관계를 알아보게 하며 나무그림은 무의식적 감정을 알아보게 한다. 사람그림은 자기 개념과 신체에 대한 심상을 엿보게 한다. 그림의 크기가 용지의 삼분의 2를 활용하여 20센티 정도의 크기라면 평범한 상태라고 할 수 있고 그림의 위치가 중앙이면 정상이고 안정적 상태라고 할 수 있다. 반면에 그림의 위치가 지나치게 정중앙인 경우는 불안과 완고함을 나타낸다. 가장자리에 그린 그림은 의존적이거나 자신감의 결여를 나타낸다. 왼쪽에 그려진 그림은 내향성과 여성적임, 오른쪽에 그려진 그림은 외향성과 남성성을 드러낸다. 화지 상단에 그린 그림은 욕구상승과 공상, 낙관적 태도를 엿보게 하며 화지 하단에 그린 그림은 현실적 태도와 우울한 상태를 엿보게 한다. 필압은 에너지수준을 나타내는 데 흐릿한 필압은 우유부단과 에너지 하강, 감정억제와 위축을 나타내며 진한 필압은 자신감, 독단성과 공격성, 긴장 등을 나타낸다. 눈 코 귀 등 필수세부의 생략은 지적 장애, 성격장애, 퇴행을 드러내며 세부묘사의 결여는 불안과 에너지 하강과 우울을, 그리

고 지나친 세부묘사는 강박, 경직, 불안, 기질적 뇌손상을 의심케한다. 진한 음영은 불안, 강박, 우울을, 그리고 연한 음영은 타인에 대한 과민을 나타낸다. 엑스레이처럼 사람이나 사물의 내부가 보이게 그리는 경우 판단력의 결핍, 현실검증력의 결여, 정신증적 상태를 시사한다. 단아동이나 지적 장애의 경우 이러한 투영적 그림은 흔하게 나타난다.

i) 집그림에서 지붕은 정신생활과 공상을, 벽은 자아강도, 문은 대인관계의 태도, 창은 환경과의 간접접촉, 폐쇄나 개방, 굴뚝은 친밀한 인간관계, 계단과 길은 사회적 상호관계, 울타리는 자기방어를 나타낸다.

ii) 나무그림에서 버드나무는 내향성과 우울, 가지 생략은 대인관계 불만족, 뾰족한 가지는 공격성과 충동성, 과도한 수관은 마음의 불안정, 뿌리지면 생략은 불안정, 뿌리 강조는 현실접촉 과도 염려, 떨어지는 잎은 적응능력의 상실을 드러낸다.

iii) 인물화에 대한 해석법은 전체적이고 직관적인 인상과 더불어 그림의 형식 분석 즉 그림의 크기, 연필을 누르는 정도인 필압, 흐릿한가 선명한가, 어느 방향으로 가는가 등의 선의 성질, 화면에서 중앙인가 구석인가 등의 인물의 위치, 그림자, 투영성 등을 고려하여 해석과 진단을 내린다. 투명한 옷은 노출증과 관음증을 의심케 하며 단추나 주머니는 의존성과 유아적 퇴행을 나타낸다. 측면을 바라보는 인물은 검사상황을 회피하지 않는지 즉 검사를 싫어하는지 의심케 하며 뒷면을 향한 인물그림은 거부나 반항을 드러낼 수 있다. 만화그림은 경계심과 대인관계에 대한 불만일 수 있다. 머리는 지적, 공상적 활동과 자기통제, 얼굴은 상호의사전달, 개인적 만족과 불만족, 팔은 대인관계, 환경

328

대상	표현 대상	심리적 관계
인물	인물 자체	자화상, 주위와의 관계
	인물이 옆으로 향하거나 비스듬히 쏠려 있음	부모의 요구가 많아 억압감을 느낌, 대인관계에 장애 있음
	인물이 등을 보이고 있음	대상인물과의 문제
	표정이 좋지 않음	그 인물에 대한 감정표현
	팔을 그리지 않음	긴장, 교육의 문제
	신체의 세부를 강조	경계심
	인물의 크기가 실제와 다를 때	좋아하는 사람을 크게, 싫은 사람을 작게 그림
	인물이 없음	사회적 관계 어려움
	구석에 작게 그린 인물	거리감 느끼는 경우, 미워하는 사람의 경우
	배우나 운동선수가 군중과 함께 있음	주의집중 요구, 열등감과 불안정
	의상에 장식 강조	자기애적 기대
	붉은 선으로 인물을 그림	부모에 대한 불만과 심각한 가정문제로 항상 긴장과 갈등 속에 응어리져 있는 상황
집	집 자체	자화상, 가정생활, 가족관계 어머니 상징 이동의 신체적, 경제적 배경을 나타냄
	지나치게 높은 집	가정 내의 불안
	지나치게 큰 집	가정에서 자기를 나타내고 싶은 욕구
집	멀리 있거나 너무 가까이 있음	가족과 함께 하고 싶을 때 가까이 그리고, 너무 멀리 그려진 경우는 의뢰심이 강한 경우 또는 타인으로부터 거절적인 기분
	양쪽으로 몰려 있는 집	자기 통제적이 약함

집	내부가 투시적으로 표현	가족 간의 거리감
	창문이 검거나 회색으로 칠해졌을 때	어머니의 꾸지람에 화가 났을 때
	굴뚝 강조	나타내고 싶은 욕구, 독립욕구
	너무 높은 굴뚝	불안정 표현
	연기가 너무 가늘다	애정결핍 느낌
	삼각형 창문	가정에 대한 불안이나 불만 창문이 지나치게 큰 경우는 의존적
	문이 열려 있고 사람이 있거나 없음	가운데 사람이 있으면 가정에 희망이 있고, 없으면 자기방어감 결핍
	계단	열등감
	현관이 어둡게 표현	유아적 상황으로 돌아가고 싶은 욕구, 불안감정
	현관문의 빗장	과거 불유쾌했던 가정에의 거부적 태도
	창, 문, 굴뚝, 지붕 등이 있으나 연관성 없는 표현	퍼스낼리티 무질서, 혼란
	집 주변의 나무	부모, 형제 상징
나무	나무 자체	환경으로부터 얻은 경험, 자신 묘사, 중요한 다른 사람
	많은 나무 표현	소유욕이 강한 마음
	나무의 그림자 강조	불안정한 기분표현
	소나무	기다림
	고목	통제력이 약하고 불안정하며 쓸쓸함
	너무 굵은 줄기	자신 있어 보이나 불안하고 특히 자기주장이 강하거나 열등감의 보상으로 자기과시
	아래로 갈수록 가는 줄기	애정결핍

나무	가지가 너무 가는 경우	성격이 세심. 환경에 잘 적응 못함. 욕구를 건전하게 발달시킬 힘 부족
	뿌리 강조	현실지배욕이 강하며 성격이 대담함
	열매가 많음	여러 색의 열매는 부모의 간섭이 많을 때, 정서가 부족하고 틀에 맞게 행동
	잎이 난잡하게 표현	협동심 결핍, 인정받고 싶은 욕구
	잎의 흔적(줄기 위의 두 잎)	친구나 형제의 죽음
	적은 잎을 짧고 강하게 표현	자기주장을 하고 싶은 기분
	나무를 검게 칠함	마음을 열지 못하고 남과 어울리기를 싫어함
산	봉우리 하나/여러 개	아버지 상장 / 어머니 상징
	꼭대기가 보이지 않음	아버지 태도에 문제
	뾰족한 산이 두 개	부모의 가정교육 문제, 욕구과잉으로부터 오는 심리적 반항
	산에 작은 꽃이 많음	적은 불평 의미, 때로는 희망
동물	동물 자체	성적 호기심, 두려움
	많은 동물	애정욕구
	맹수	공격적이며 외향적 성격

집 나무 사람 HTP그림에 대한 간단한 해석법

과의 접촉, 앉은 자세는 우울과 신체적 철수를, 붙은 다리는 경직과 긴장, 머리 생략은 신경증, 우울증, 자폐, 이목구비의 생략은 대인관계회피, 목 생략은 미성숙, 부적응, 팔 생략은 무력감, 뒤로 숨긴 팔은 죄책

감, 팔짱은 의심, 적개심, 손생략은 우울, 불안정, 대인갈등을 나타낸다. 용지상에서 좌측에 그려진 그림은 과거에 얽매임, 이성보다 감정에 치우침, 내향성, 자기의식, 자기중심성을 나타내는 반면에 우측에 그려진 그림은 미래지향성, 감정 억제, 지적 만족의 추구, 외향성을 시사한다. 용지 상단의 그림은 현실보다 공상의 추구, 용지 하단의 그림은 현실적인 상황의 중시, 우울, 안전성추구를 나타낸다. [38]

동적 가족화 검사(KFD)

동적 가족화 검사는 활동 중에 있는 가족구성원을 그리게 하는 검사로 번즈와 카우프만에 의해서 개발되었다. 동적 가족화 검사는 움직임이 없는 단순한 가족화 DAF에 비해 가족 간의 심리적 관계나 친밀도 상호작용을 보다 잘 알아보게 한다. 당신을 포함해서 당신의 가족 모두가 무엇인가를 하고 있는 그림을 그려보라고 지시하며, 다 그린 뒤에는 인물상을 그린 순서, 나이 행위의 종류를 기록하게 하며 가족 중 생략된 사람이 있는가 가족이 아님에도 첨가된 사람이 있는지 기록하게 한다. KFD검사의 채점과 해석에서도 전체적인 인상파악과 형식과 내용분석을 이용한다. 번즈와 카우프만은 활동, 양식, 상징 등 세 가지 영역에 바

38) 옥금자, 청소년 임상 미술치료 방법론, 하나의학사, 2005, 193.

탕을 둔 해석체계를 발전시켰다. 활동은 일하는 모습, 요리하는 모습, 청소하는 모습 등 인물들이 무엇을 하고 있는가, 양식은 구획(다른 가족을 선으로 그어 분리), 포위(다른 가족을 선으로 둘러싸기), 가장자리에 그림, 인물 아래 선분, 상부의 선분, 그림 밑선과 인물 밑선을 의미하는 데 양식에 대한 해석은 피검자가 지각한 가족관계, 응집력, 안정성에 대한 정보를 준다. 직선이나 곡선을 사용하여 인물을 분리하는 것은 감정철회(=거리두기)와 분리욕구를 의미하는 경우가 있다. 그네, 줄넘기 등의 사물이나 선으로 인물을 둘러싸는 경우 자기폐쇄를 나타낸다. 인물 아래 선분은 관계의 불안정함을 시사하며 인물 상부의 선은 극심한 불안, 걱정, 위기감을 나타내는 경우가 많다. 가족그림에 나타난 상징해석은 어머니상, 아버지상, 자기상을 상징하는 그림의 특징들을 살펴본다. 예를 들면 가족화에서 어머니와 함께 그려진 음식은 충족되지 않은 애정욕구, 불안정성, 퇴행기분과 연결된다. 공이나 빗자루, 먼지떨이는 공격심리와 경쟁심리, 태양전등, 난로 등은 애정과 희망, 칼, 총, 방망이, 폭발물은 분노와 거부감, 물은 우울을 상징한다. 인물묘사의 순서, 위치, 크기, 인물 간의 거리, 얼굴의 방향, 특정 인물의 생략, 가족구성원이 아닌 타인의 묘사를 관찰함으로써 가족 간의 역동성을 파악할 수 있다. 즉 가족구성원 및 사물의 위치를 용지 안에서 어떻게 구성하는가도 중요한 의미를 지닌다. 피검자는 인물 간의 거리를 가깝게 혹은 멀게 그리기도 하고 인물을 숨기거나 생략하기도 한다. 뒷모습은 부정적 태도를, 옆모습은 긍정적·부정적 감정의 혼합 즉 양가적 감정, 음영은 분노, 적개심을 상징한다. 가족을 그린 순서는 피검자가 지각하는 가족 내 서열

을 의미하거나 피검자에게 정서적·심리적으로 중요한 정도를 반영한다. 용지 상단에 그려진 인물은 가족 내 권위를 가지거나 주도적인 역할을 나타내며 하단에 그려진 인물은 힘이 약하며 억울하거나 위축된 감정을 가지는 사람이다. 가족 내 가장 영향력있거나 지배적인 인물은 가장 크게 그리고 가장 먼저 그리는 경향이 있다. 인물 간의 거리는 심리적 거리를 반영한다. 인물의 뒷모습은 부정적인 감정을 옆모습은 반신반의하는 상태다. 생략된 인물은 갈등관계이며 자기를 생략하는 경우에는 소속감, 안정감의 결여를 나타낸다.

풍경그림검사(LMT)

풍경구성법에 의한 그림검사는 일본에서 고안된 것으로서 원래 정신분열증 환자를 주대상으로 하는 예비검사였다. 현재는 진단도구로서 뿐만 아니라 치료도구로서도 인정받고 있다. 사각형 테두리 안에 풍경이라는 하나의 전체를 구성하게 하여 진단하는 검사이다. 먼저 치료사가 4면에 테두리를 그린 도화지와 싸인펜을 제시한다. 그리고 치료사가 지시하는 사물들 즉 강, 산, 밭, 길, 집, 나무, 사람, 꽃, 동물, 돌 등 열 가지 요소를 그려 넣어 풍경이 될 수 있도록 한다. 강, 산, 밭, 길이 그려짐으로써 풍경의 틀이 마련되는데 이때 정신지체나 정신분열증은 나열하듯이 그려 구성포기 증상을 보이곤 한다. 신경증환자들은 돌을 여기저기 흩어지게 그리며 반대로 강박증 환자들은 강가에 세심하게 정돈해 놓는다.

강은 무의식의 흐름으로서 분열증 발병기에 있는 환자나 신경증 환자는 강을 너무 크게 그리거나 물의 양이 지나치게 많게 그리곤 한다. 산은 극복해야 할 문제의 수를 시사하기도 하고 당면한 과제나 의무 또는 미래를 암시하기도 한다. 강박증환자는 밭을 세심하게 분할하여 그 위에 벼를 하나씩 그린다. 길은 의식의 방향을 암시하며 인생의 길을 나타낸다. 길이 강 위의 다리와 연결되어 있는 것이 안정적이다. 분열증환자나 대인공포증환자는 토끼를 좋아하며 그리는 경우가 있다. 싸워서 상처 입은 고슴도치, 매, 사자를 표현하기도 한다. 소나 말은 등교 거부 아동에게서 자주 보인다. 학교폭력에 시달리는 소년은 고양이에게 몰린 쥐의 모습을 그리기도 한다. 돌은 큰 바위로 표현되는 경우 장애나 큰 짐과 어려움을 상징한다.[39]

예술치료에 대한 말말말!!!

궁금이: 감기약 처방을 받고 약을 먹으면 감기가 낫듯이 예술치료에도 진단과 처방이 있나요?

척척박사: 예술치료를 통해서 부정적인 심리상태가 해소되기는 하지만, 약을 먹고 낫듯이 그렇게 신속하게 치료가 되지는 않아요. 적어도 3개월 그리

39) 김인선 외 공저, 심성계발을 위한 미술치료이론과 실제, 한국심성교육개발원, 2009, 257-263.

고 3년은 꾸준히 치료를 받아야 해요. 예술치료의 역사가 19세기 말에서부터 시작되어 지금에 이르기까지 아주 많은 임상사례들과 통계자료들이 있어요. 그래서 어떤 심리상태를 가진 사람이 어떤 식으로 그림을 그린다는 것을 추측해낼 수 있지요. 자존감이 낮고 우울하다는 진단이 내려지면 심리검사를 통해서 보다 세밀한 사항을 알아내지요. 감기에 감기약이 있듯이 미술치료에도 각개인의 문제에 따라 어떤 미술재료와 표현방식을 사용할 것인지 어느 정도 결정할 수 있어요. 예를 들어서 우울한 사람에게 물이 많이 사용되는 수채화를 그리게 하지는 않지요.

이야기그림 검사(DAS)

여러 장의 그림들을 제시하고 그 가운데 2장을 선택하여 이야기그림을 그리도록 한다. 여기서 정서적인 문제와 스트레스의 정도를 알아볼 수 있다.

Draw-A-Story (유형 A)

다음 그림들 중 2개를 선택하세요. 그들 간에 어떤 일이 일어나고 있는지 이야기를 상상해보세요. 상상이 끝나면 생각한 것을 그려주세요. 선택한 그림을 고쳐도 되고 여러분의 생각을 더하여 그림을 그려도 좋습니다. 다 그린 후에는 그림에 관한 이야기를 글로 표현해 주세요. 현재의 기분이 어떤지도 표시해 주세요.

만다라 미술치료와 실습

만다라 미술치료의 정의

만다라작품모음

만다(manda)는 참, 본질을 의미하며 라(la)는 소유 성취를 의미하므로 만다라는 '자기완성'을 뜻한다. 만다라 그림[40]이란 원 속에 그린 그림으로서, 우리의 정신 전체를 볼 수 있게 함으로써 지혜로 가

40) 수잔 핀처, 만다라를 통한 미술치료, 김진숙 역, 학지사.

는 통로가 될 수 있다. 보통의 그림과 달리 자기를 상징하는 원 속에 그리는 그림은 자기의 표현인 동시에 자기인식의 계기가 되고 진보를 위한 치유효과가 있다. 심리학자 융이 처음으로 시도하여 일기처럼 만다라그림을 그렸고 치유의 힘을 발견했다. 만다라 원 안에 표현된 다양한 형태와 색과 사물들 그리고 사물들의 개수는 다음과 같이 각기 특정한 의미로 해석이 가능하다.

만다라그림에 나타난 형태와 색의 의미

① 형태의 의미

원: 영원한 창, 하늘의 상징

은혜의 경험, 논리적 원칙에 대항

변화와 초개인성

나선형: 성스러움을 향한 충동

시계방향 나선: 의식성으로의 귀환

시계반대방향 나선: 무의식성으로의 귀환

사각형: 논리적 사고, 목표 지향적 행동, 명쾌한 사고, 현실적인 바탕, 성취욕구, 물질, 개인 환경 상징, 부모의 의존으로부터 독립하게 될 때 만다라에 나타난다.

십자가: 인간의 몸 연상, 세계의 축, 신으로 가는 사다리 영성(수직)과 물질(수평)의 융합, 내면의 양극적인 것의 균형, 새로운 출발에의 결

단노력, 새로운 자아중심 형성

 삼각형: 방향제시, 여성남성, 삼위일체의 상징

 정삼각형: 새로운 것의 탄생, 폭발적인 창조성

 역삼각형: 의식에서 해방, 마감, 변화의 시간, 죽음과 파괴

② 형태의 의미

동물-본능, 비논리, 무의식의 상징

황소-여성성

곰-정련과정의 시작, 본능과 무의식의 위험요소

코끼리-겸손, 지혜, 영원, 강인, 리비도의 위력

당나귀-경거망동

양-순수, 순진, 의롭지 못한 희생

물고기-예수의 상징, 새로운 탄생의 힘

말-본능의 통제됨, 길들여짐

개-동행자, 도움 주는 친구

새-정신적인 것, 지적 역량의 활성화, 변덕, 불안정한 영성

부엉이-지식

비둘기- 순수, 평화

나비-스스로를 새롭게 하는 정신의 위력, 어둔 밤에서 떠남

물방울-정화, 용서받음

눈-날카로운 통찰력, 보고 있는 대상에 대한 관심 또는 관찰당하는
느낌

꽃-끝없이 다시 오는 봄, 태양의 상징, 신성한 아이를 양육하는 자궁

손-존재에서 행동의 모드로 바뀔 준비, 실천에의 욕구 (오른손은 논리적 의식성, 이론적 남성성, 왼손은 감정적, 무의식, 직관력, 여성성 대변)

심장-인간관계에 대한 염려, 상황에서 중요부분에 초점 맞출 것을 지시, 고조된 감정

무한대-무한성, 신과의 연결욕구, 양극간의 균형시도

번개- 직관력, 깨달음, 극적 변화, 영감, 심오한 치유경험

무지개- 풍요, 성스러운 만남의 장소, 어둔 시간이 지나감, 상처의 치유

별-영혼과 연관 방해요소를 사라지게 하는 힘, 정체성의 독립성, 공포

나무- 여러 차원의 현실을 연결, 신과의 가교

거미줄- 서구에서 악마적 의미, 삼키고 파괴하는 부정적인 여성성 측면, 어머니 콤플렉스. 이른 성장기의 기억의 상기, 새로운 성장 준비, 끝없이 생멸하는 자아를 지시

③ 색의 의미

검정-무의식의 창조성, 미지를 향한 유혹, 풍부, 깊이, 익숙한 것을 상실할까 두려움, 우울

흰색-영성적 상승, 영감, 치유, 해탈의 통로

빨강-리비도의 에너지, 고통, 살고자 하는 의지, 사명감, 불같은 격정, 자기주장, 능동성, 새로운 삶에 필요한 한 잠재적 치유성, 트라우마, 파괴적 분노, 고통

파랑-높이와 깊이의 의미, 여성성의 표현, 자비, 헌신, 사랑, 인내, 직관력의 깨어남, 지혜로워짐, 철학적 성장, 우울, 상실감, 혼돈경험

노랑-자기애가 잘 정립된 상태로서 에너지가 넘치는 느낌, 사물을 정확히 보고 현실 가능한 목표설정 달성 능력

초록-흔히 남을 돕는 직업을 가진 사람들이 자주 쓰는 색, 남을 잘 돌볼 수 있는 능력, 반과잉보호, 어머니로서의 자연을 대변

주홍-건전한 자기주장, 에너지로 충만한 노력, 강력한 정체감, 권위에 대한 적대적 태도, 자제력의 부족

보라-살아있음에 대한 환희, 자기중심적, 권위적, 비현실적, 비일상적인 색

연보라-호흡기질환 증상

분홍-인간신체와 연관, 무방비, 연약, 그에 따른 공포, 보호받아야 할 필요성, 신체적 질병 스트레스, 생리중 여성이 사용

복숭아 색- 잠재력의 표출, 무절제, 성에 지배당함

마젠타- 살아있다는 느낌, 이기주의, 감정적 산만

갈색- 불편한 상황에서 벗어나야한다는 생각, 불안정(적갈색-치유되지 않은 상처)

청록-아픈 기억 조정 노력의 증거, 삶의 본 궤도에 오르려는 조치가 취해진다는 증거, 타인에의 헌신, 무의식적 이미지가 두려워서 감정적인 것을 거부경향

회색-느낌의 부재, 죄책감, 마약중독자에서 나타남

④ 색의 치유효과

색[41]이란 특정 전자기적 파장이 망막에 일으키는 현상이다. 고대의 플라톤은 색을 물체에서 쏟아져 나오는 불꽃이라고 보았고 신비주의자 세빌라는 붙잡힌 태양광선이라고 불렀다. 그리스 자연철학에서는 눈 속에 불이 있어서 바깥으로 퍼져 나온 것이 색이라고 보았다. 눈의 반응과 응답, 주변 환경으로 인한 지각의 상대성으로 인해서 우리는 순수 색을 지각할 수 없다. 동일한 색이라도 면적에 따라 그리고 주변 색에 따라 다른 느낌을 주기 때문이다. 색의 힘을 일상생활에 응용하여 평화, 건강, 안정, 성숙, 충만감을 가질 수 있다. 예를 들어서 빨강은 빈혈, 천식, 무기력, 변비, 결핵 등을 호전시킨다는 증거가 있으며 반대로 고혈압, 고열, 정신질환, 흥분을 악화시킨다. 가시광선인 색스펙트럼은 빨강, 장파700NM에서 보라 단파 400NM[42]에 이른다. 우리의 눈은 5백만 가지내지 천만가지 색 뉘앙스 구별가능하다 한 가지 색스펙트럼에서는 최고 180색[43]을 지각한다. 현재 우리가 아무런 의식 없이 사용하는 색의 역사를 보면 색 발명이라는 험난한 과정이 있었다. 예를 들면 노랑을 얻기 위해 일부러 소를 병들게 하여 오줌을 받았으며 파란색 돌에서 파랑 물감을 만들기까지 1주일 이상 50단계를 거쳐야 했다. 인류

41) 이하 마가레테 부른스, 색의 수수께끼, 조정옥 역, 세종연구원 참고.
42) NM 나노미터 = 만분의 일 밀리미터.
43) 형태주의 선묘주의(disegno) 푸생과 색채주의(colorire) 루벤스가 대립된다. 선의 중시는 이성주의와 고전주의, 색의 중시는 감정적인 낭만주의와 연결된다. 막스 베크만은 색보다 형태를 사랑하여 흑백만을 회화요소로 사용했다.

는 색을 발견한 것이 아니라 쟁취했다고 말할 수 있다.

색은 생리적으로, 신체적으로, 심리적·정신적으로 인간에게 영향을 끼친다. 빨간 유니폼은 스포츠선수의 실적을 높인다는 것이 실험으로 입증되었다. 반면에 빨강은 혈압을 높이고 사람들을 흥분시킨다. 따라서 카지노의 놀음판은 사람들을 진정시키는 초록색이다. 빨간 다리는 사람들을 다리에서 뛰어내리게 하는 반면에 초록색 다리는 뛰어내리러 온 사람들을 집으로 돌아가게 만든다. 빨간색은 시간을 느리게 가게 만들고 파란색은 시간을 빨리 가게 만든다. 따라서 결혼식장이나 극장 같은 기쁨의 장소는 빨강으로, 노동의 장소 같은 고난의 장소는 파랑으로 칠하는 것이 좋다. 색의 효과는 양면적이고 따라서 색은 언제나 긍정적인 효과를 주는 것이 아니라 상황에 따라서는 증상을 악화시킬 수도 있으므로 적절한 색의 선택에 유의해야만 한다. 삶속에서 느끼는 부정적인 감정들을 색으로 완전히 치유할 수는 없지만 완화시키는 것은 가능하다. 흔히 등장하는 부정적인 감정에는 우울과 불안, 불면증과 무기력 등이 있다.

우울하고 불안한 마음을 달래는 데는 따뜻한 계통의 색을 가까이 두

는 것이 효과적이다. 빨강은 신체 에너지를 자극하고, 주황과 분홍은 온화함과 평화로움을, 노란색은 생기를 불어넣어준다. 사람이 우울하면 삶에 대한 의욕을 잃고 외롭다는 느낌, 자신이 가치 없다는 생각 등의 증상이 나타나며, 불안할 때는 가슴이 답답하고 흥분되며 초조한 증상을 보인다. 이때 증상이 심각해지면 외롭고 쓸쓸함, 짜증 등의 감정과 더불어 식욕 감퇴, 자살 충동, 불면증, 체중 감소 등 신체적인 증상이 동반된다. 우울과 불안 증상은 함께 관리해주는 것이 좋다.

우리의 몸에는 기분이나 식욕, 수면, 통증 등을 조절하는 호르몬인 세로토닌(serotonin)이 있다. 세로토닌은 행복과 안정감을 주는 신경전달물질로 최근에는 '행복 물질', '조절 물질'로 불리기도 한다. 또 다른 신경전달물질의 하나인 노르에피네프린(norepinephrine)은 교감신경의 말단에서 분비되는데 각성이나 학습, 혈액 순환, 호르몬계의 조절, 체온 유지 등과 관련이 있으며, 인간의 '의식'을 유지시키는 역할을 한다. 이러한 신경전달물질들은 뇌의 신경세포인 뉴런과 뉴런 사이를 이어주는 매개체가 되어 여러 정보를 전달한다. 신경전달물질의 분비가 감소한다는 것은 우리의 뇌에서 신경 전달이 잘 이루어지지 않는다는 뜻으로 감정 장애로 이어질 수 있다. 우울과 불안 상태에서는 세로토닌과 노르에피네프린이 현격히 낮아지므로 빨간색 등 난색 계통의 색상을 통해 자율신경계를 활성화시켜 신경전달물질 분비를 높이는 것이 좋다. 생활 속에서 가장 많은 시간을 보내는 공간에 채도가 낮은 빨강을 기본 컬러로 사용하면 온화하고 평화로운 분위기를 연출할 수 있다.

미술치료실습

미술치료는 원래 미술활동을 매개로하여 내담자와 치료사 간의 대화를 통해 이루어지는 것이다. 그러나 여기에서는 누구나 혼자서 미술의 치료적 효과를 조금이나마 맛볼 수 있도록 구성했다. 어떤 감정상태가 일상적 삶을 어둡게 만들고 힘들게 만드는가에 따라 미술작업의 종류가 달라진다. 색을 가지고 화지에 금 긋는 것만으로도 우리의 두뇌에서 이로운 뇌파 알파파가 나온다고 한다. 어떤 부정적인 감정상태이든지 간에 간단한 채식도구를 가지고 백지에 그어 보는 것은 자가 치료의 좋은 습관이라고 할 수 있다.

① 만다라 칠하여 그리기

동그라미를 만다라라고 한다. 동그라미는 자기의 영혼을 의미하며 그 안의 그림은 자기표현이다. 자기표현으로 자기를 알고 자기를 개선할 수 있다.

소파에 앉아 예술철학을 생각한다.

첫 페이지부터 지금에 이르기까지 변치 않는 생각은 예술은 액자를 뚫고 무대를 부수고 삶 속으로 침투해야만 한다는 것이다. 그러면 벽과 방바닥, 길바닥과 수도꼭지, 기와와 지붕이 변신하고 그것들이 사람들 마음속의 암흑과 피 묻은 상처를 다독일 것이다. 이 책을 만드는 동안, 소파가죽이 우묵해지고 클래식 음악을 들려주던 텔레비전이 꾸벅꾸벅 졸고 있다.

철학자들은 골똘히 생각에 잠기곤 한다. 예술이 무엇일까? 세계를 있는 그대로 그리는 거야, 진리를 표현하는 거야, 아름다움을 추구하는 거야, 누구도 정답은 아니다. 우리도 철학자들의 뒤를 따라서 열심히 생각한다. 사유의 즐거움이 꽤나 쏠쏠하다.

반면에 예술치료사들은 심각하다.[44] 현실, 즉 사람들의 마음의 불안

44) 철학자들의 예술의 치료적 효과에 대한 통찰과는 거의 무관하게 심리학의 역사는 흘러왔으며 미술, 음악, 문학 등 다양한 예술분야가 심리치료에 이용되기 시작했고 이제는 예술치료가 전 세계적으로 보편화 대중화되기에 이르렀다. 이제 예술 철학의 탐구자는 예술의 치료적 효과에 주목해야 하며 반대로 예술치료사들은 자신들이 심리치료의 수단으로 사용하고 있는 예술의 정체 즉 예술의 본질에 귀기울여야 한다. 예술치료사는 예술이라는 재료를 보다 깊은 철학적 통찰을 토대로 하여 사용해야 할 것이다. 예술치료의 궁극적 정착지는 영혼의 평안과 행복이다. 그러므로 예술치료사는 행복이란 무엇이며 어떻게 도달하는가 행복의 본질과 방법론에 관한 철학적 통찰을 참고해야 한다.

과 고통을 마주대하고 있기 때문이다. 이 사람은 어떻게 살아왔으며 어떤 경험을 했기에 이렇게 부정적으로 사고하는가? 어떻게 이 사람의 고통을 달래주고 계속 활기차게 살아가도록 격려할 것인가? 예술치료사에게 예술은 진단과 치료의 도구이다. 예술철학자도 예술이 해탈의 도구임을 감지하기는 했다. 하지만 개개인의 실존적인 고통에 대한 특별한 해결책까지 생각하지는 않았다. 고통은 개인적인 것이고 일회적이고 유일무이한 것이다. 고통에 대한 약으로서의 예술적 도구 역시 유일무이한 것이어야만 한다. 소화제도 종류가 여럿이고 개개인에게 맞춤형으로 제시되어야 하듯이 예술적 수단, 색깔, 매체, 점, 선, 면, 형태 모두 그렇게 개인에게 맞춰져야 한다.

예술치료사에게는 예술에 대해 사색할 여유가 많지 않다. 그리고 철학자는 개개인의 고통을 해결할 대책도 용기도 없다. 예술치료실의 폭신한 소파 옆에는 마른 꽃이 아직 식지 않은 향기를 뿜어대고 커피 잔에서 식은 증기가 식식거린다. 소파 위에 철학자와 치료사가 앉아 있다. 대단히 바쁜 두 영역 예술철학과 예술치료가 소파 위에서 대화하는 시간이었다. 예술철학자는 예술의 아주 실용적인 효과에 놀라워했고 예술치료사는 예술의 본질이 아직도 확정되지 않은데 대해 의아했다. 그래도 무수한 예술철학 이론들 사이를 산책하면서 무엇인가 가슴에 명확해지는 것이 있었다. 둘의 지속적인 대화를 통해 인간이 보다 행복하게 되는 새로운 문이 열릴 것이다.

참고문헌

도서

가자니가, 마이클, 박인균 역, 『왜 인간인가-인류가 밝혀낸 인간에 대한 모든 착각과 진실』, 추수밭, 2009.

개닝, 바버라, 노부자 김미형 김옥경 석미진 역, 『몸과 마음을 살리는 미술치료』, 예경, 2005.

곰브리치, 백승길 이종승 역, 『서양미술사』, 예경, 1999.

김경희, 상담심리학강의자료집.

김계현, 『상담심리학』, 학지사, 1998.

김군자, 음악치료강의자료집.

김문환, 쇼펜하우어, 미적 무욕성과 열반, 미학, 김진엽·하선규 엮음, 책세상, 2007.

김준기, 『영화로 만나는 치유의 심리학』, 시그마 북스, 2009.

김선현, 『컬러가 내 몸을 바꾼다』, 넥서스Books.

김영민, 『제3의 임상미술치료개론』, 한국학술정보, 2007.

김혜숙, 김혜련, 『예술과 사상』, 이화여대출판부, 1995.

김광우, 『칸딘스키와 클레의 추상미술』, 미술문화 2007.

김해성, 『현대미술을 보는 눈』, 열화당, 1971.

김현화, 『20세기 미술사』, 한길아트, 1999.

김현희, 독서치료강의자료집.

김형준, 사진치료강의자료집.

김형준, 영화치료강의자료집.

김형효, 『메를로-뽕띠와 애매성의 철학』, 철학과 현실사, 1996.

김정근, 한윤옥 황금숙 김순화 신주영 김현애, 『체험적 독서치료』, 학지사.

김경자 정혜숙 양선혜 임윤선, 『마음을 열어주는 미술치료』, 다른세상, 2003.

김준기, 『만나는 치유의 심리학』, 시그마북스, 2009.

김광명, 『칸트 판단력비판연구』, 이론과실천.

김군자, 『음악치료의 이론과 실제』, 양서원.

김문환, 『미학의 이해』, 문예.

김진엽 하선규 엮음, 『미학』, 책세상.

김선현 장혜순, 『유아동 미술치료의 이론과 실제』, 예경, 2008.

김현희 외 공저, 『독서치료』, 학지사, 2005.

김혜숙, 김혜련, 『예술과 사상』, 이화여대출판부.

네틀, 다니엘, 김상우 역, 『행복의 심리학』, 와이즈북, 2006.

노이마이어, A., 이경희 역, The search for meaning in modern art,
『현대미술의 의미를 찾아서』, 열화당, 1992.

뒤프렌, 미켈 , 김채현 역, 『미적 체험의 현상학』, 이화여대출판부.

다카시나 슈지, 『최초의 현대화가들』, 권영주 역, 아트북스.

도이지, 노먼, 『기적을 부르는 뇌』, 김미선 역, 지호, 2008.

드발, 프란스, 『행복을 불러오는 50가지 조건』, 랜덤하우스, 2007.

다쓰히로, 히사쓰네, 『행복한 두뇌를 만드는 50가지 습관』, 정광태 역, 함께, 2005.

데이비드 데살보, 『나는 결심하지만 뇌는 비웃는다』, 이은진 역, 모멘텀, 2012.

데이비드 헨리, 김선현 역, 『점토를 통한 미술치료』, 이론과 실천 .

라마찬드란, 박방주 역, 『명령하는 뇌 착각하는 뇌』, 알키, 2012.

로리 애슈너, 미치 메이어슨, 조영희 역, 『사람은 왜 만족을 모르는가』, 에코의 서재, 2006.

로널드 T. 포터 에프론, 전승로 역, 다연, 2009.

루에거, 크리스토프, 이유선 역, 『마음의 병을 다스리는 음악의 지혜』, 신원문화사.

루이스, 토머스, 애미니, 패리, 래넌, 리처드 공저(2001), 김한영 역, 『사랑을 위한 과학』, 사이
언스 북스.

레이더, 멜빈, 제섭, 버트람, 김광명 역, 『예술과 인간가치』, 이론과 실천.

램프리히트, 스털링 P, 김태길 윤명로 최명관 역, 『서양철학사』, 을유, 2007.

리틀, 스티븐, 『손에 잡히는 미술사조』, 예경.

마짜, 니콜라스, 김현희외 공역, 『시치료』, 학지사, 2005.

말키오디, 캐시 A., 『미술치료』, 최재영 김진연 역, 조형교육.

민형원, '아도르노의 리얼리즘론: 예술과 사회의 비판적 매개', 김진엽 하선규 엮음, 『미학』, 책
　　세상.

뫼부스, 수잔네, 공병혜 역, 『쇼펜하우어 의지와 표상으로서의 세계』, 이학사.

바버라 개님, 노부자 외 공역, 『몸과 마음을 살리는 미술 치료』, 예경.

박승숙, 『정직한 미술치료이야기』, 들녘, 2000.

베글르리, 외제니, 이소영 역, 『더 나은 삶을 위한 철학자들의 제안』, 책보세, 2011.

베르그송, 송영진 역, 『도덕과 종교의 두 원천』, 서광사.

베르그송, 서정철 외 공역, 『창조적 진화』, 을유문화사.

베틴, 마거릿 P. 외 지음, 윤자정 역, 『예술이 궁금하다』, 현실문화연구.

볼노브, O.F. 외, 이을상 역, 『현대의 철학적 인간학』, 문원.

부른스, 마가레테, 조정옥 역, 『색의 수수께끼』, 세종연구원, 1999.

비어즐리, 먼로 C.(1992), 이성훈 안원현 역, 『미학사』, 이론과 실천.

박우찬, 『미술은 이렇게 세상을 본다』, 재원.

불룸필드, 박영준 역, 『지식의 다른 길』, 양문, 2002.

비어슬리 먼로 C, 이성훈 안원현 역, 『미학사』, 이론과 실천, 1987.

스타니스체프스키, 메리 안나, 박모 역, 『이것은 미술이 아니다』, 현실문화연구, 1997.

쇼펜하우어, 곽복록 역, 『의지와 표상으로서의 세계』, 을유.

쇼펜하우어, 차근호 역, 『쇼펜하우어 잠언록』, 혜원.

쇼펜하우어, 김미경 역, 『도덕의 기초에 관하여』, 책세상.

쇼펜하우어, 이규영 역, 『인생론』, 풍림.

쇼펜하우어(1997), 사순옥 역, 『쇼펜하워 인생론』, 홍신문화사.

스턴, J.P., 이종인 역, 『니체』, 시공사 1999.

오스턴, 조엘, 『긍정의 힘』, 두란노, 2005.

위니캇, 도널드, 이재훈 역, 『그림놀이를 통한 어린이 심리치료』, 한국심리치료연구소, 1998.

옥금자, 『청소년 임상 미술치료방법론』, 하나의학사, 2005.

아도르노, 테오도르 W., 홍승용 역, 『미학이론』, 문학과지성사.

에커먼, 다이앤, 김승욱 역, 『뇌의 문화지도』, 작가정신, 2006.

아벤트로트, 발터, 이안희 역, 『쇼펜하우어』, 한길사.

앨리스, 알버트, 홍경자 김선남 편역, 『화가 날 때 읽는 책』, 학지사, 1999.

에피쿠로스, Philosophie der Freude, Stuttgart, 1973, 조정옥 역, 『쾌락의 철학』, 동천사,
 1997.

유재길, 『추상화 감상법』, 대원사, 1996.

유지, 이케가야, 『착각하는 뇌 -뇌는 행복해지기 위해 마음을 속인다-』, 리더스북, 2008.

이현수, 『성격이 건강을 좌우한다』, 학지사.

이영돈, 『마음』, 예담, 2006.

오스본, 해롤드, 『미학과 예술론』, 대왕사.

오희숙, 『음악속의 철학』, 서울: 심설당.

옥금자, 『청소년 미술치료 방법론』, 하나의학사.

와드슨 해리엇, 『미술심리치료학』, 장연집 역, 시그마 프레스, 2008.

이경기, 『이럴 땐 이런 영화』, 돈을새김.

이현길, 하만석, 『미술치료해석도구』, 행복플러스, 2011.

일레인 폭스, 이한음 역, 『즐거운 뇌 우울한 뇌』, 알에이치 코리아, 2013.

장뤽 다발, 홍승혜 역, 『추상미술의 역사』, 미진사, 1990.

장성철 차성희, 『멀티테라피, 새그림치료』, 북하우스, 2000.

제임스 트래필, 마도경 역, 『인간지능의 수수께끼』, 현대미디어, 1994.

전준엽, 『익숙한 화가의 낯선 그림읽기』, 중앙books.

조정옥, 『감정과 에로스의 철학 -막스 셸러의 철학-』, 철학과현실사, 1999.

조정옥, 『행복하려거든 생각을 바꿔라』, 철학과 현실사, 2009.

전현수, 『마음치료이야기』, 불광, 2010.

전순영, 『미술치료의 치유요인과 매체』,

정현희, 『실제적용중심의 미술치료』, 학지사.

주리애, 『미술치료는 마술치료』, 학지사, 2001.

지페르트, 게르만, 공병혜 역, 『미학입문』, 철학과현실사.

잔젠, 커티스, 올리버 해리스, 김성천 역, 『가족치료』, 원광대출판부, 1993.

최대헌, 사이코드라마 강의자료집.

최병철(2006), 『음악치료학』, 학지사.

최영애, 『원예치료』, 학지사, 2003.

최외선 김갑숙 최선남 이미옥, 『미술치료기법』, 학지사, 2007.

카루나 케이턴, 박은영 역, 『마음은 어떻게 오작동하는가』, 북돋움, 2013.

칸트, 백종현 역, 『판단력비판』, 아카넷, 2009.

클로르, 프랑수아, 앙드레, 크리스토프, 『내감정사용법』, 위즈덤하우스, 2010.

톨스토이 레오, 이철 역, 『예술이란 무엇인가』, 범우사, 1988.

퍼슨, C.A. 반 손봉호 강영안 역, 『몸 영혼 정신』, 서광사.

핀처, 수잔, 김진숙 역, 『만다라를 통한 미술치료』, 학지사, 1998.

프리스, 크리스, 장호연 역, 『인문학에게 뇌과학을 말하다』, 동녘사이언스, 2009.

하르트만, 곽복록 역, 『미학』, 을유.

하우스켈러, 미카엘, 이영경 역, 『예술이란 무엇인가』, 철학과현실사, 2004.

하르트만, 강성위 역, 『철학의 흐름과 문제들』, 서광사.

한슬릭, 에두아르드, 권혁면 역, 『음악미학』, 수문당.

홍정수, 『미학적 음악론』, 정음문화사.

Adamson, Edward, Art as Healing, London: Conventure, 1990.

Auguelles, Jos, and Miriam Arguelles, *Mandala*, Boston:Shambhala, 1995.

Beardsley, Monroe, C.(1966), *Aesthetics from classical Greece to the present*, New .York: The
university of alabama.

Bergson, Henri, *Evolution* Creatrice.

Besset, Maurice, *20.Jahrhundert*, Stuttgart & Zuerich, 1981.

Boudaille, Georges & Javault, Patrick, *l'Art Abstrait*, Paris: Nouvelles editions francaises, 1990.

C. Dalhaus(1982), *Musialischer Realismus*, Muenchen.

C. Darwin(1872), *Der Ausdrueck der Gemuetsbewegungen*.

Dissanayake, Ellen, *What is Art for?* Seattle: University of Washington Press, 1989.

Epstein, Gerald, M.D. *Healing Visualizations: Creating Health Through Imagery*, New York: Bantam BooKs, 1989.

Fezler, William, *Imagery for Healing, Knowledge and Power*, New York: Simon and Schuster, Inc., 1990.

Furth, Gregg M. The Secret World of Drawings, Boston: Sigo Press, 1988.

Gawain, Shakti, *Creative Visualizations*, New York: Bantam New Age, 1979.

Gombel, Theo, *Healing through Colour*, Saffron Waleden, England: C. W. Daniel Company, ltd., 1980.

Huisman, D.(1960), *Die Aesthetik*, Hamburg.

Hanslick, E.(1854), *Vom Musikalisch-Schoenen*.

Hartmann, Nicolai(1933), *Das Problem des geistigen Seins*, Berlin.

Hartmann, Nicolai(1962), *Ethik*, 1962 Berlin.

Hartmann, Nicolai(1965), *Zur Grundlegung der Ontologie*, Berlin.

Hartmann, Nicolai(1965), *Aesthetik*, Berlin.

Hess, Walte, *Dokumente zum Verstaendnis der modernen Malerei*, Hamburg, 1988.

Henning, Edwrd B., *Fifty years of modern art 1916-1966*, Ohio: The Cleveland Museum of Art, 1966.

Hill, Adrian, *Art Versus Illness*, London: Allen & Unwin, 1945.

Huisman, Denis, *Die Aesthetik*, Hamburg Volksdorf: Johannes Maria Hoeppner, 1960.

Huebscher, A., Schopenhauer, Bibliographie, Bad Cannstatt, Stuttgart, 1981.

Ingarden, Roman,(1969), *Erlebnis, Kunstwerk und Wert*, Tuebingen.

Kant, Immanuel, *Kritik der Urteilskraft*, Hamburg: Felix Meiner, 1974.

Kant, I., *Kritik der reinen Vernunft*, Hamburg, 1956.

Kramer, Edith, *Art as Therapy with Children*, Chicago: Magnolia, 1993.

Kueppers Harald, *Das Grundgesetz der Farbenlehre*, Koeln: Dumont, 1991.

Lorenz, Konrad(1977), *Die Rueckseite des Spiegels, Versuch einer Naturgeschichte menschlichen Erkennens*, Muenchen.

McNiff, Shaun, *Art as Medicine*, Boston, Mass.:Shambhala Publications, Inc., 1992.

Moon, Bruce, *Existential Art Therapy*, Springfield, II: Charles C. Thomas, 1995.

More, Thomas, *Care of the Soul: A Guice for Cultivation Depth and Sacredness in Everyday Life*, New York: HarperCollins Publishers 1992.

Naumburg, Margaret, *Introduction to Art Therapy*, New York: Teachers College Press, 1973.

Naumburg, Margaret, dynamically Oriented Art Therapy, New York: Grune & Stratton, 1966.

Nietzsche, *Menschliches, Alzumenschliches*.

Nietzsche,(1871), *Die Geburt Tragoedie aus dem Geiste der Musik*.

Read, Herbert, *A Concise History of Modern Painting*, London: Thames and Hudson, 1985.

Rhyne, Janie, *The Gestalt Art Experience: Creative Process and Expressive Therapy*, Chicago: Magnolia Street Publishers, 1984.

Rockwood Lane, M.,T.N. M.S.N.(1998). *Creative Healing: How to Heal Yourself by Tapping Your Hidden Creativity*, New York: HarperCollins/HarperSanFrancisco.

Rogers, Natalie, *The Creative Connection: Expressive Arts as Healing*, Palo Alto, Calif.:Science& Behavior Books, 1993.

Rubin Judith, *Art Therapy: An Introduction*, Philadelphia: Brunner?Mazel, 1998.

Schiller Friedrich, *Ueber die aesthetische Erziehung des Menschen*, Stuttgart, 1981.

Schopenhauer, Arthur(1977), *Ueber die Grundlage der Moral*, Berlin.

Schopenhauer, Arthur(1986), *Die Welt als Wille und Vorstellung*, Frankfurt am Main.

Son, Dong-Hyun(1987) *Die Seinsweise des objektivierten Geistes*, Frankfurt am Main.

Vogt, Adolf Max, *19. Jahrhundert*, Stuttgart & Zuerich, 1981.

Safranski, R., Schopenhauer und wilden Jahre der Philosophie,

Rowohlt Verlag, Hamburg, 1990.

Schopenhauer, A., Die Welt als Wille und Vorstellung, Stuttgart/ Frankfurt am Main,

1960.

Schopenhauer, A., Saemtliche Werke(5 Bde), Wiesbaden, 1965.

Schopenhauer, A., Ueber die Grundlage der Moral, Berlin, 1977.

Spierling, V., *Materialien zu Schopenhauers Die Welt als Wille und Vorstellung*, Frankfurt am

Main, 1984.

Spinoza, *Ethik*, Stuttgart, 1977.

Ulman, Elinor, and Peggy Dachinger, *Art therapy in Theory and Practice*, Chicago: Magno-

lia, 1996.

Wadeson, harriet, *Art Psychotherapy*, New York: John Willey& Sons, 1980.

국내 논문

공병혜, 쇼펜하우어의 의지의 형이상학에서의 이념론과 예술, 미학 32집, 2002.

공병혜, 칸트 미학체계 내에서 미적 대상의 의미, 1996 미학 21집.

김문환 '자연미학의 전개과정과 현대적 의의'미학30집 2001년, 한국미학회.

김수연, 지각심리학에서 본 재현논의, 2000 미학 29집.

김광명, 칸트와 미적 이성의 문제, 1996 미학 21집.

박영선, 칸트의 판단력비판에서 자연개념의 확장에서 나타나는 미적 판단의 역할,

1993 미학 18집.

박이문, 예술과 철학과 미학, 1993 미학 18집.

박일호, 예술심리학의 현황및 미학과의 관계, 1992 미학 17집.

박정기, 실러의 정치미학-미적교육론의 비판적 이해를 위한 하나의 해석, 1992 미학 17집.

박준원 '현상학적 이해속에서의 예술개념' 미학21집 1996, 한국미학회.

박준원, 프랑스 현상학에 있어서의 예술과 미학, 1993 미학 18집.

박준원, 메를로-퐁티의 예술의 문제, 2000 미학 29집.

박준원, 뒤프렌느 미학에 있어서의 감정, 1985 미학 10집.

박지숙 , 김태우, 미술교육에서 음악교과와의 통합교육에 관한 연구 -바실리 칸딘스키의 추
 상화를 중심으로-, 한국기초조형학회, 기초조형학연구, 2006년.

박준원, 현상학적 이해속에서의 예술개념, 1996 미학 21집.

양금희, 음악작품의 존재론, 1997 미학 23집.

오병남, 미학과 미학교육의 문제점, 1985 미학 10집.

오병남, 미술사와 미술사론과 미학의 관계에 대한 고찰, 미학 30집 2001년, 한국미학회.

오종우, 추상의 현실성 - 칸딘스키의 예술론, 한국러시아문학회, 러시아어문학연구논집
 2013년

윤희경, 칸딘스키 미술에서 정신의 종교적 의미와 그 재현의 미학, 미술사와 시각문화학회 미
 술사와 시각문화, 2012년.

윤자정, A.N. 화이트헤드의 미적 경험론, 1995 미학 20집.

윤자정, A.N. Whitehead의 유기체 철학에서의 미적 경험의 의미, 1996 미학 21집.

이창환, 예술의 '철학'으로서의 헤겔미학, 1992 미학 17집.

조정옥, N. Hartmann에서 미적 가치의 존재론적 위치, 1992 미학 17집, 한국미학회.

조정옥, 'N. Hartmann 의 관점에서 본 윤리학에서의 칸트의 법칙주의와 셸러의 가치주의',
『현상학과 실천철학』, 철학과 현실사, 1993.

조정옥, 니콜라이 하르트만의 미학에서 예술과 철학의 상호보완성 -문학중심의 고찰-, 철학
과 현상학연구, 54집, 2012 가을.

조정옥, '칸딘스키와 몬드리안의 회화에서 감성과 이성-몬드리안회화의 이성주의에 대한 비
판-', 한국예술연구, 2013, 제8호.

조정옥, '음악의 세계개방성과 정신적 인격에 대한 음악의 영향-인격에 대한 음악치료의 가능
성-',유럽사회문화, 제12호, 2014.

조정옥, '현대미술문화에서 미적 기준의 문제-칸딘스키의 예술론을 중심으로-', 철학과 현상
학연구 2006.7.

조정옥, '행복의 방법에의 현상학적 모색 -쇼펜하우어의 현상학적 행복론을 되새기며-', 철학
과 현상학연구, 2011.여름.

정순복, 존 듀이의 [경험과 자연]에서의 예술의 존재론적 정위, 1997 미학 22집.

정순복, 미학에 있어서 가치의 문제, 1985 미학 10집.

Min, Hyung-Won, Das Gesellschaftskritische Moment der Kunst bei Th. W. Adorno, 1997
미학 23집.

그림들: 작가 이름이 없는 그림은 저자 스스로 그린 것이다. (호모 믹스투스, 캣우먼, 거울세상, 4
원소, 아저씨 등)

한 권으로 보는

예술철학·예술치료 이야기

1판 1쇄 인쇄 2019년 3월 20일
1판 1쇄 발행 2019년 3월 31일

지은이 조정옥
펴낸이 신동렬
책임편집 구남희
편집 현상철 · 신철호
디자인 디자인창
마케팅 박정수 · 김지현

펴낸곳 성균관대학교 출판부
등록 1975년 5월 21일 제1975-9호
주소 03063 서울특별시 종로구 성균관로 25-2
전화 02)760-1253~4
팩스 02)760-7452
홈페이지 press.skku.edu

ISBN 979-11-5550-320-1 03600

잘못된 책은 구입한 곳에서 교환해 드립니다.

-이 저서는 2015년 정부(교육부)의 재원으로 한국연구재단의 지원을 받아 수행된 연구임(NRF-2015S1A6A4A01009230)
This work was supported by the National Research Foundation of Korea Grant funded by the Korean Government(NRF-2015S1A6A4A01009230)-